구글은 어떻게

디자인하는가

Google

g

구글은 어떻게 디자인하는가

인클루시브 디자인 이야기

애니 장바티스트 지음 | 존 마에다 서문 | 심태은 옮김

유엑스 리뷰

차례

1장

제품 포용성, 혁신으로 나아가는 열쇠

13장

제품 포용성 없이는 미래도 없다

서문

모든 기업의 목표는 사람들의 문제를 해결하고, 삶을 개선하는 훌륭한 제품(또는 서비스)을 만드는 것이다. 이를 가장 잘 달성하는 방법은 혁신을 불러일으키는 요구, 욕구, 잠재력을 가진 고객에게 초점을 맞추는 것이다. 그러나 제품 디자인 세계에서는 디자인과 제품에만 몰두해 제품을 실제로 구매해 사용할 사람들을 잊어버리는 경우가 많다. 이 같은 실수는 인종, 민족, 나이, 젠더, 능력, 언어, 지역 등이 서로 다른 사람들을 위해 제품을 만들 때 특히나 문제가 된다.

이 책에서 구글 제품 포용성^{Product Inclusion} 총괄 애니 장-바티스트^{Annie Jean-Baptiste}는 고객을 바라보는 시야를 넓혀 주며 초점을 다시 고객에게 맞춘다. 그 결과, 인류의 광범위한 다양성을 더 많이 수용할 수 있도록 관점이 변화하고, 그것을 기반으로 더 많

은 고객층의 요구를 만족시키는 제품을 개발할 수 있게 된다. 기업은 더욱 포용적인 방식으로 제품을 디자인, 개발, 마케팅함으로써 혁신, 고객 충성도, 성장이 증대되는 결실을 얻게 될 것이다. 또한 그 과정에서 선한 일을 하며 성공하는 방법 역시 발견하게 될 것이다.

'제품 포용성'을 이해하려면 우선 실리콘밸리에서 '제품'이라는 단어를 어떻게 사용하는지부터 알아야 한다. 실리콘밸리에서 이 단어가 쓰이는 방식이 그 밖의 세계와 다를 때가 많지만, 오늘날 실리콘밸리식 '제품'이라는 단어 사용법이 점점 주목받고 있다. 산업 부문을 불문하고 많은 사람이 제품과 서비스를 만들어내기 시작하면서 요즘 들어 제품의 개념이 더욱 널리 알려졌다. 이 책에 여러 산업 분야의 모범 사례가 소개되기는 하지만, 실리콘밸리 사람들이 제품을 어떤 의미로 말하는지를 숙지하면 이 책의 핵심 내용을 제대로 이해하는 데 도움이 될 것이다.

디지털 제품은 휴대용 전자 기기의 애플리케이션이나 링크를 클릭해 접속하는 웹사이트 또는 대화를 나눌 수 있는 챗봇 등을 말한다. 제빵사가 자신이 만든 빵을 제품이라 부르고, 가구 제작자가 의자를 제품이라 하는 것처럼, 디지털 경험을 만드는 개발자 역시 자신이 만든 것을 제품이라 부른다. 감각기관을 통해 빵과 의자를 보고, 냄새를 맡고, 직접 촉감을 느낄 수 있는 것은 제품이 실제로 존재하고 자신과 연관 지을 수 있기 때문이다.

디지털 제품은 빵이나 의자와는 거리가 먼 것처럼 보이지

만, 기술자 시각에서 보면 이 셋은 차이가 없다. 물론 휴대폰 애플리케이션이나 웹사이트를 이용하거나 음성 안내 시스템과 대화할 때 제품이라고 지칭할 만한 것이 없으니 비약이 심하다고 할 수도 있다. 그러나 생각을 바꾸면 놀라운 일이 일어난다. 비즈니스를 바라보는 관점을 바꾸면 한계비용, 재고비용, 유통비용이 거의 들지 않는 이상한 세계가 디지털화된 제품에 완전히 점령된 것이 보인다. 바로 이것이 디지털 제품과 물리적 제품 모두 디지털화를 우선적으로 생각해야 하는 이유다.

완전히 디지털화된 제품이 갖는 의미를 이해하기 위해 의욕적으로 첫발을 내디뎠으니, 이제 이와 비슷하게 의미가 오리무중인 '포용성'의 세계로도 갈 수 있을 것이다. 이쪽으로 가려면 기술과 정반대 방향에 있는 비기술적, 인문학적 관점으로 과감하게 뛰어들어야 한다. 인클루시브 디자인^{inclusive design} 전문가 캣 홈즈^{Kat Holmes}는 포용성을 '배제의 반대'라고 단순명료하게 정의했다. 생일 파티나 승진 등에서 자신이 배제된 경험이 있는지 생각해보자. 어딘가에서 배제되면 어떤 느낌이 들까? 모든 사람이 '기분 나쁘다'고 생각하지 않을까?

'제품 포용성'이라는 단어로 돌아와 제품과 포용성이라는 개별 단어의 결합에서 타인을 배제하지 않는 것을 추구하는 새로운 실리콘밸리 산업을 읽을 수 있다. 실리콘밸리가 배제를 추구하지 않는 것은 그동안 우리도 알지 못하는 사이에 기술 제품이 무의식적으로 타인을 배제한 역사가 있었기 때문이다. 그러나

그보다 중요한 것은 기술 제품뿐 아니라 제약, 패션 등 여러 산업의 디지털 생태계에 포용성이 어떻게 도입되었고 우선시되고 있는지를 배우게 될 것이라는 점이다.

기술 산업 분야에서 "빠르게 움직이고 혁파하라"라는 말을 주문처럼 외던 시절이 있었다. 쉽게 말하면 사용자가 수천 명 정도라면 책임을 질 필요가 없다는 의미다. 그러나 오늘날에는 수백, 수십억 명이 서로 연결되어 있기 때문에 '혁파하라'라는 가벼운 말을 더 이상 받아들일 수 없게 되었다. 이제는 산업 부문을 막론하고 차세대 제품 제작자 모두가 '빠르게 움직이고 고쳐라'라는 새로운 구호를 따르고 있다.

이 책은 업계가 대규모로 실시하고 있는 대부분의 실험을 고칠 방법을 무수히 많이 제시한다. 제품 포용성은 제품이나 서비스를 창조하는 모든 산업의 핵심 도전 과제가 될 것이며, 이 책은 이를 위한 종합 항해서 역할을 할 것이다. 이 책에 소개된 여러 산업의 디지털 경험 중에 제품 포용성을 우선시하게 만드는 진주 같은 지혜가 있을 것이다.

이 책을 읽는 여러분이 기술 외 분야에 종사한다면 내가 하는 일과 거리가 먼, 구글에서 일하는 사람이 말하는 제품 포용성으로부터 과연 무엇을 배울 수 있을지 궁금할 수 있다. 실리콘밸리에서 말하는 제품이란 결국 애플리케이션, 웹사이트, 검색 엔진, 챗봇 등이니 말이다. 그러나 이런 디지털 제품이야말로 한계비용, 재고비용, 유통비용이 0에 가까운 기이한 세계를 장악하고

있다. 애니가 독자들에게 시야를 넓힐 것을 권했듯 이 책에 제약, 패션, 엔터테인먼트, 피트니스 등 매우 다양한 분야의 비즈니스 리더에 관한 통찰력을 제공하는 것으로 그 역시 자신의 시야를 확장했다.

그러니 이 책을 읽고 머리로 이해하는 것은 물론, 실천에 옮기기를 바란다. 이 책은 혁신, 성장, 매출과 그 이상을 추구할 수 있도록 다양한 관점이 갖는 힘을 활용하는 법을 알려줄 것이다.

존 마에다John Maeda
퍼블리시스 사피엔트Publicis Sapient 전무이사,
최고경험책임자Chief Experience Officer, CXO

들어가며

**인간은 상대방을 깊이 들여다보는 것으로
자신을 성찰하는 존재다.**

– 시인이자 영적 지도자 마크 네포^{Mark Nepo}로부터 영감을 받아 쓰다.

온전히 나 자신으로 있었던 때를 떠올려보자. 나를 무조건 받아
주는 가족이나 친구들과 함께였거나 취미 활동에 푹 빠져 자신
을 잊을 정도로 몰두했을 때를 생각했을 것이다. 평가 잣대에서
해방되어 행복에 가까운 편안함을 느꼈을 것이다. 내가 누구인
지, 어떤 사람이어야 하는지에 대한 모든 편견을 뒤엎고 그저 나
자신으로 있는 것이 가능하기 때문이다.

이번에는 배제 혹은 무시당했던 기억을 떠올려보자. 파티
나 여름캠프, 새 직장에 갔는데 다른 사람들은 이미 친한 상태이
고, 나를 별로 환영하지 않는다는 느낌을 받아본 적이 있는가?
그럴 때 어떤 느낌이 들었는가? 모든 사람은 환영받고 싶어 하
고, 가족, 친구, 반려동물, 직장 동료와의 관계에서도 그런 느낌을
받길 원한다.

사람은 겉돈다고 느끼거나 어떤 제품이나 서비스가 자신을 위해 만들어진 것 같지 않다는 생각이 들면 소외감, 좌절감, 실망감, 심지어는 분노까지 느낀다. 제품이나 서비스가 나를 뺀 모두를 위해 디자인되었다는 생각이 들면 제품 디자인에 관여한 사람들로부터 무시 또는 외면당했다고 느끼게 된다. 그런 감정은 단순한 짜증("뭐, 어차피 더는 쓰고 싶지 않았어.")에서 깊은 소외감 또는 상처("이건 나나 우리 집단을 대표하지 않고, 의미하는 게 위협적이야.")까지 다양하게 나타날 수 있다.

출신과 관계없이 모두가 타자화(스스로 우월하다고 여기는 사회 집단으로부터 소외당하는 것)된 경험이 있다는 것을 이해하면 자사의 제품, 서비스, 콘텐츠, 마케팅, 고객 서비스를 이용하는 사람들이 이런 느낌을 받지 않도록 하는 것이 매우 중요해진다. 제품을 만드는 사람은 고의가 아닐지라도 누군가가 배제되는 느낌을 주는 제품은 개발하지 않으려 한다. 이 책의 목표 중 하나는 여러분과 소속 기업 구성원을 도와 제품 또는 서비스 사용자가 소외감을 느끼지 않도록 하는 것이다.

디자이너, 제작자, 엔지니어, 사용자 연구가, 마케터, 혁신가로서 모든 사람이 자신이 제품이나 서비스에 포함되었다고 느끼게 만들기를 바란다. 세상을 더 나은 곳으로 만들고, 사람들이 더욱 풍성한 삶을 누리도록 힘을 주며, 사랑하는 사람(또는 생명체)이 경험하지 못했던 것을 경험하게 하는 제품, 서비스, 콘텐츠를 만들기 위해 이 분야에 뛰어든 것이 아닌가. 이런 열정의 중심

에는 포용성이 있다. 모두가 회사 또는 개인의 작업 결과물에서 자신의 모습을 보게 되는 것이다. 사람들은 인정받고, 이해받으며, 배려받고 싶어 한다. 또한 기업이 자신과 같은 사람, 자신의 고유한 배경과 관점을 중요하고 가치 있게 여긴다는 느낌을 받고 싶어 한다.

포용적이기를 바라기만 해서는 안 된다. 의식적으로 세심하게 생각하고 실천해야 한다. 디자인, 개발, 테스트, 마케팅 과정의 핵심에 포용성을 놓고 사용자 간의 차이를 배려하고 해결해야 한다. 다양성과 포용성 전도사 조 저스탄트[Joe Gerstandt]*는 '의식적으로, 의도적으로 그리고 적극적으로 포용하지 않으면 의도치 않게 배제하는 결과를 불러온다'라고 강조한다. 구글에서도 제품 포용성 팀원들에게 그저 옳은 일을 하고 싶다는 생각만 해서는 안 된다는 점을 상기시키기 위해 이 문장을 자주 언급한다.

성공하기 위한 계획을 세워라

'계획하지 않는 것은 곧 실패를 계획하는 것이다'라는 속담은 인클루시브 디자인을 할 때 무조건 적용된다. 제품 디자인을 할 때 다양성, 공평성, 포용성을 고려하는 것은 자기 자신이나 팀

* www.joegerstandt.com

원들에게 낯선 일이기 때문에 모두가 제대로 이해하고 납득할 수 있도록 구체적인 계획을 세우는 것이 중요하다.

다른 모든 경우에서처럼 역할, 마감일, 목표, 수치를 구체적으로 정의하는 것은 성공적으로 업무를 수행 또는 이행하기 위한 핵심 요소다. 앞으로 각 주제를 다루면서 이론을 실천으로 옮기고, 아이데이션ideation(아이디어를 생산하기 위한 활동 혹은 아이디어 생산 자체), 소비자 경험 및 디자인UX, 사용자 테스트, 마케팅을 비롯한 다양한 제품 디자인 단계에 포용성을 접목할지에 관한 가이드를 제공할 것이다.

포용성을 목표로 계획을 세울 때 내가 대접받고 싶은 것처럼 상대방을 대한다는 황금 법칙을 따르는 것만으로는 부족하다. 한발 더 나아가 상대방이 원하는 방식으로 대한다는 플래티넘 법칙을 따라야 한다. 평등 정의 이니셔티브$^{Equal Justice Initiative, EJI}$ 사무총장이자《월터가 나에게 가르쳐 준 것$^{Just Mercy: A Story of Justice and Redemption}$》의 저자 라이언 스티븐슨$^{Bryan Stevenson}$은 '가까이 다가갈 것'을 장려한다. 가까이 다가간다는 것은 상대방과 밀접한 관계를 맺어 상대방의 경험, 두려움, 희망을 이해하는 것을 의미한다. 그래서 공감대를 형성하고, 행동으로까지 이어지는 것을 목표로 한다.

스티븐슨은 공감의 필요성을 다른 맥락에서 설명하지만, 이 개념은 제품 포용성에도 적용할 수 있다. 대체로 기업은 유색인종, 사회경제적 지위가 상대적으로 낮은 계층, 고령층, 시골이

나 해당 기업의 본사가 있는 국가 이외의 나라에 거주하는 사람, 장애인, 성 소수자 등 모든 소비자에 가까워지지 못했다. 여러 차원의 다양성이 서로 교차할 때(예: 50세 초과 흑인 여성) 소비자의 요구와 기호를 만족하는 문제는 더욱 미묘해진다. 상대방에 가까워지면 상대방을 이해하고, 서로 공감대를 형성하게 되며, 더 나은 관계를 맺고 더 잘하고 싶어진다. 이런 마음은 자신의 팀원, 기업의 리더가 사람의 배경과 무관하게 모든 사용자를 위한 제품 개발에 진심으로 나설 동력을 제공한다.

그러나 원하는 것과 행동으로 옮기는 것 사이의 거리는 너무나 멀고, 그렇기에 계획이 필요하다. 계획은 이 둘을 연결하는 다리 역할을 한다. 기업은 계획을 통해 뿌리 깊게 박힌 사고 및 행동 방식에서 벗어날 수 있다. 또한 기존 문화를 바꿀 희망과 약속을 가져다준다.

'포용적으로 만들고 싶다고만 해서는 안 되는구나. 포용적으로 만들 계획을 세워야 해. 그리고 그걸 실천해야 하고. 그러니 이제 어떻게 하면 되는지 알려줘!'라고 생각할지도 모르겠다. 그 부분은 차차 다룰 것이다.

다만 포용성이 고객과 사용자의 마음을 진짜로 울리는 제품 개발과 마케팅에 얼마나 중요한지에 기초해 이 책이 쓰였다는 점을 확실히 하고 싶다. 포용적인 제품 개발과 마케팅은 혼란스럽고 복잡하며, 실망스럽고 거북스러울 수 있기 때문이다. 예를 들면 제품 출시를 앞두고 색각 이상인 사람이 구별하기 어려

운 색상을 사용했다는 것을 발견할 수도 있고 마케팅팀이 광고를 최종적으로 다듬고 있는데 누군가가 광고 속 모든 유색인종의 피부색이 원래보다 밝게 나왔음을 지적할 수도 있다. 이와 같은 문제로 그간의 의욕적인 노력이 수포가 될 수 있다. 그러나 계획을 세우면 모두가 순조롭게 업무를 진행할 수 있고, 초기 단계에서부터 제품 포용성을 적용할수록 앞서 말한 것과 같은 문제에 직면하지 않고 더 많은 기회를 창출할 가능성이 커진다.

인클루시브 디자인을 우선시하라

모든 기업이 저마다의 우선순위와 제품 포용성을 적용하고, 자원 및 시간적 제약이 있음을 알고 있다. 시간이 부족해 현재의 업무 흐름에 또 다른 이니셔티브를 추가하는 것은 상상도 못할 수도 있다. 어쩌면 이미 제품 포용성에 대해 들어보았고 이것이 옳은 일이자 최선이라고, 제품 사용자가 누구인지 이미 잘 알고 있다고 생각할 수도 있다.

나 또한 구글 내외부의 크고 작은 기업에 속한 수백 개 팀 및 기업과 일하면서 구글 플랫폼에서 총체적인 광고 전략을 도입하도록 도왔기에 그런 생각을 충분히 이해한다. 그동안 나는 여러 팀과 회사가 사업에서 우려하는 점을 경청하고, 사업을 키

우고 신사업을 찾도록 도왔다. 그리고 기업에 자원 활용 컨설팅을 한 경험을 통해 성공을 위해서는 기업이 가차 없이 우선순위를 정해야 한다는 것을 이해하게 되었다.

이 책을 집필하면서 기업이 별도로 우선시하는 것이 있거나 자원이 한정적일 경우도 고려했다. 제품 포용성을 4단계, 즉 제품 아이데이션, 사용자 경험UX, 사용자 테스트, 마케팅으로 나누어 설명하고, 필요하면 한두 개 단계에서부터 천천히 시작할 수 있도록 하며 문제에 대처할 수 있게 했다. 책의 전반부에는 제품 실사용자와 대화하고 그들의 이야기를 마케팅에 활용하는 등의 방식으로 더욱 다양한 사용자를 참여시켜 소규모 팀이어도 제품 포용성을 실현하는 방법을 담았다. 후반부에는 4단계 모두를 아우르는 전술과 기법을 다루었다.

시작이 어떠했든 (나와 제품 포용성팀이 그랬던 것처럼) 제품 포용성이 가슴 설레고 재미있으며, 끊임없이 발견해나가는 여정이라는 점을 알게 될 것이다. 제품 포용성팀이라 해서 언제나 옳은 길을 갔던 것은 아니다. 모두가 함께 배우는 과정에 있고, 이 분야에서 출중한 능력을 보여주고 있는 사람들로부터 배우기를 바란다. 또한 함께라면 산업 부문을 뛰어넘어 더욱 포용적인 제품을 만들기 위한 생태계와 모범 사례 공유의 장을 만들 수 있으리라는 희망을 품고, 열정적으로 제품 포용성을 실현하는 사람들에게 배우고 있다.

인종, 민족, 능력, 성적 지향, 젠더, 사회경제적 지위, 나이

등의 (그 외에도 더 많은) 차원과 이런 차원이 서로 교차하는 지점에 있는 수십억 사용자를 만족시키기 위해서는 포용성을 우선시하고, 계속해서 그것에 중점을 두어야 한다.

구글에서 사람들이 다양성과 공평성, 포용성을 이야기할 때면 종종 헬스장에서 근육을 단련하는 것에 비유하곤 한다. 처음에는 도전하는 것 자체와 어느 정도의 노력이 필요할지를 두려워할 수도 있지만, 제품 포용성이라는 근육을 단련할수록 제품 포용성을 적용하기가 더 쉬워지고, 그럴수록 더 재미있고 흥미진진하다고 느낄 것이다. 더 많은 것을 할 수 있게 되고, 스스로 더욱 자신감을 가지게 되는 것을 느낄 것이며, 지나온 여정을 돌아보며 자신과 다양한 사람이 함께 이룩한 것을 자랑스러워할 것이다.

처음부터(아니면 처음 한두 번) 훌륭하게 해내지 못했다고 해서 절대 실패했다고 생각하지 말자. 모든 실패 경험이 배움의 과정이며, 많은 경우 뜻밖의 기회를 가져다주기도 한다. 포용성을 고민하고 이야기하는 것이야말로 아름다운 시작이다. 결국 이런 아이디어와 대화는 혁신의 씨앗이 된다. 이 씨앗이 열매를 맺으면 사용자는 여러분에게 고마워할 것이고, 기업은 더욱 번창할 것이다.

그렇다. 여러분의 기업은 더욱 번창할 것이다. 많은 사람이 소수자에 해당하는 사용자가 인구에서 차지하는 비율은 미미할 것이라고 잘못된 가정을 세운다. 그로 인해 비즈니스 의사결정에

서 이 같은 사용자는 우선순위에서 밀려난다. 하지만 이런 가정과 그에 기초한 결정은 틀렸다. 만약 이렇게 잘못된 생각을 하고 있다면 사고방식을 바꿔 사용자가 누구인지가 아니라 사용자가 누가 될지를 조금 더 깊이 생각해보기 바란다.

사용자라는 원을 조금만 더 크게 그려 원의 바깥에 있는 사람들까지 포함할 수 있게 해보자. 그러면 생김새가 다른 사람들, 행동하거나 사고하는 방식이 다른 사람들이 눈에 들어오기 시작할 것이다. 그리고 이들 모두 제품과 서비스를 통해 자신이 인정받고 있다는 느낌을 받길 원한다는 사실을 알게 될 것이다. 이 사람들은 다른 젠더, 인종, 사회적 지위를 갖거나 두 가지 이상의 특성을 모두 갖고 있을 수 있다. 그동안 제품 디자인 과정에서 경청했던 전형적인 사용자와는 다른 목소리를 내겠지만, 그 다른 목소리가 여러분의 미래 혹은 제품을 더욱 다채롭고 더 나아지도록 만들 것이다.

그리고 그렇게 원을 넓히다보면 이전에는 제품 서비스를 받지 못하거나 제대로 이용하지 못하던 소비자까지 원 안으로 들어오게 된다. 그들의 요구를 끌어올려 사업과 프로세스의 핵심으로 삼아야 한다. 이런 소비자층은 디자인 과정에 수동적으로 그리고 적극적으로 참여하게 된다. 인클루시브 디자인을 우선시할수록 사용자가 마음 깊은 곳에 품고 있는 고민이 무엇인지를 중심으로 사고하고, 그 고민거리를 해결하려는 목표를 갖게 된다. 이런 태도는 비즈니스를 지속하려는 기업에 필수적이며, 사

업에도 큰 도움이 된다.

제품 개발에 포용성을 적극적으로 적용하면 이전에는 대상으로 삼지 않았던 고객들이 사용할 수 있는 유용한 제품을 디자인할 수 있다.

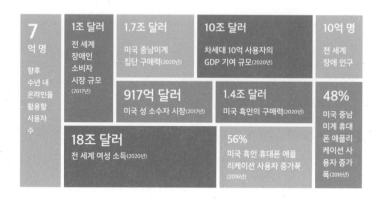

7억 명	1조 달러	1.7조 달러	10조 달러	10억 명
향후 수년 내 온라인을 활용할 사용자 수	전 세계 장애인 소비자 시장 규모 (2017년)	미국 중남미계 집단 구매력(2020년)	차세대 10억 사용자의 GDP 기여 규모(2020년)	전 세계 장애 인구
		917억 달러	1.4조 달러	48%
		미국 성 소수자 시장(2017년)	미국 흑인의 구매력(2020년)	미국 중남미계 휴대폰 애플리케이션 사용자 증가폭(2016년)
	18조 달러		56%	
	전 세계 여성 소득(2020년)		미국 흑인 휴대폰 애플리케이션 사용자 증가폭 (2016년)	

소수자에 해당하는 소비자의 구매력과 그에 따른 기회

제품 포용성에 투자하는 것이 위험해 보인다면 그런 잠재력을 무시했을 때 매출과 이윤에 미칠 위험을 생각해보자. 위의 표를 통해 알 수 있듯 우리 앞에 무수한 기회가 놓여 있다.

획기적이지 않은가. 이 세상의 다양성을 고려해 제품을 개발하고, 포용성을 중심으로 제품 디자인 및 마케팅을 하면 우둔한 기업이 그냥 지나쳐버린 수조 달러의 전 세계 소비시장에 접근할 기회를 얻을 수 있다. 증거가 더 필요하거나 '백문이 불여일견'이라는 속담을 믿는 편이라면 다음에 나오는 구글의 제품 포용성 접목 과정을 살펴보기를 바란다.

구글 어시스턴트에
포용성을 접목하라

제품 포용성팀은 구글 제품 디자인과 개발 과정에 핵심적인 역할을 한다. 제품 개발 파트너의 한 축을 담당한 제품 포용성팀은 모든 구글 어시스턴트 활용 제품이 사용자에게 포용적인 경험을 전달하고, 파트너인 베스 사이[Beth Tsai], 바비 웨버[Bobby Weber]와 이 열정을 나누고자 했다. 베스와 바비는 제품 개발 과정에서 문제를 발견하고 나중에 해결하느라 노력과 돈을 훨씬 많이 들이기보다는 출시 전에 포용성을 적용하는 것에 적극적이고 의식적으로 나섰다. 고객에게 기쁨을 주기를 바란 두 사람은 포용성을 개발 과정에 적용하는 것이 핵심이라고 생각했다. 개발팀은 제품이 출시되었을 때 구글 어시스턴트가 인종, 민족, 젠더, 성적 지향 등 사용자의 정체성을 구성하는 다양한 요소에 기반해 사용자를 불쾌하게 만들거나 소외시키지 않게 하고자 했다.

제품 포용성팀은 포용적인 구글 어시스턴트를 만들려면 매우 다양한 관점이 필요하다는 점을 깨달았다. 그들은 개발팀과 어시스턴트의 스트레스 테스트(적대적 테스트, 일부러 기만적인 데이터를 입력해 알고리즘을 강화하는 머신러닝 방식)를 실시했다. 출신 배경과 관점이 다양한 구글러[googler](구글의 사원 또는 사용자)를 전략 회의실에 모아 자신의 문화적 배경을 활용해 어시스턴트를 낱낱이 살펴보도록 했다. 구글 어시스턴트나 몇 안 되는 개발자로 구

성된 팀보다는 구글의 유연단체^{affinity group}(공통적인 관심사, 목적, 또는 다양성을 가진 개인이 모인 그룹)에 소속된 구글러가 특정 집단이 소외감이나 불쾌감을 느낄 수 있는 지점이 어디인지를 훨씬 더 잘 짚어내리라는 점을 알고 있었기 때문이다. 또한 사회 집단은 천편일률적이지 않기 때문에 한 사람의 의견이 그가 속한 전체 집단을 대표한다고 할 수 없다는 점도 알고 있었다.

구글의 제품 포용성 수호자들은 일부 사용자가 인종차별, 성차별, 성 소수자 혐오, 기타 공격적인 내용의 질문과 명령어를 사용한다는 것을 전제로 어시스턴트를 테스트했다. 이런 노력의 결과로 가령 "흑인의 생명은 소중하니?"라고 물으면 구글 어시스턴트는 "그럼요. 흑인의 생명은 소중합니다"라고 대답할 수 있게 되었다.

이렇게 포용성을 제품 디자인과 개발 단계에 접목하면서 출시 단계에서 조치해야 하는 에스컬레이션^{escalation}(제품의 버그 또는 디자인 결함을 악용하는 행위)의 수를 대폭 줄였다. 에스컬레이션은 브랜드를 훼손하고, 사용자 신뢰를 저해하며, 매출 둔화를 일으킬 수 있다. 이 모두가 비즈니스에 치명적이다.

출시 단계에서 조치가 필요한 어시스턴트 대화 내용은 전체의 0.0004%에 불과했다. 즉, 출시 단계에서 입력된 수십억 개의 쿼리^{query}(데이터베이스 내 자료를 검색하고 조회하기 위한 요청문) 중에서 0.0004%만이 말도 안 되는 문제여서 조치가 필요했다는 것이다. 이는 어시스턴트의 성장과 영향력을 생각하면 엄청난 성

공이자 매우 중요한 성과였다.

게다가

- 90개 이상의 국가에서 30개 이상의 언어를 지원하는 구글 어시스턴트는 현재 스마트 스피커, 스마트 디스플레이, 휴대폰, TV, 자동차 등 여러 기기에 탑재되어 매달 5억 명 이상이 일을 처리하는 것을 돕는다.[*]
- 구글 어시스턴트는 10억 대 이상의 기기에서 사용할 수 있다.[**]
- 지난 1년간 구글 어시스턴트 실사용자는 4배 정도 늘어났다.[***]

어시스턴트의 인기가 날로 높아지는 상황에서도 에스컬레이션은 최소한으로만 발생했다. 제품 디자인, 개발, 테스트 과정에서 제품 포용성을 우선시하고 적용했던 것이 이런 결과에 일정 정도 이바지했을 것이다.

어떤 제품을 출시하기 전에 모든 집단의 구성원을 모두 조사하기란 불가능하다. 그러나 최대한 다양한 관점을 과정에 포함하는 것은 매우 중요하다. 이미 포커스 그룹(선별된 집단을 특정 주제의 질문으로 인터뷰하는 조사 방식)을 운영하고 있거나 다른 방식

[*] https://blog.google/products/assistant/ces-2020-google-assistant/ (January 7, 2020)
[**] 같은 글
[***] https://bgr.com/2019/01/07/google-assistant-1-billion-devices-android-phones/ (January 7, 2019)

으로 사용자 연구를 진행 중일 수 있다. 그 과정을 조금 더 포용적으로 만들려면 연구원과 참가자의 다양성을 확대하기만 하면 된다.

모두를 위해 모두 함께 개발하라

이 책은 다양한 배경을 가진 사람들을 모아 다양성을 만들어내는 요인인 인종, 피부색, 신념 체계, 성적 지향, 젠더 정체성, 나이, 능력 또는 다른 특징과 관계없이 모두를 위한 제품과 서비스를 개발하고 시장에 내놓는 방법을 중점적으로 다룬다. (이전에 팀원이었던 에롤 킹^{Errol King}이 만든) 제품 포용성팀의 신조는 '모두를 위해 모두 함께 개발한다'다. 이런 의지야말로 제품 포용성팀과 그 외 구글의 많은 팀이 제품과 서비스를 만드는 사람과 그 과정에 의도적으로 그리고 신중하게 불어넣고자 노력하는 것이다. 제품 포용성팀의 목표는 사용자가 누구인지, 어디에 사는지와 상관없이 구글 제품과 서비스가 유익하고 기쁨을 주는 존재가 되도록 만드는 것이다.

또한 이 책은 엄청나게 다양한 사람의 요구와 기호를 만족하는 복잡한 문제를 얼렁뚱땅 넘기거나, 한 개인의 다층적이고 다면적인 본성에 가까워지는 데 필요한 시간과 노력을 과소평가

하지 않는다. 그보다는 인간 중심의 디자인 원칙과 그런 원칙의 실천이 왜 가치가 있고 필요한지를 이해하도록 돕고, 어떻게 이를 달성할 수 있는지에 초점을 맞춘다.

현재 인류는 역사적으로 늘 소수였으며 권리를 박탈당했던 사람들이 힘을 얻고, 세계 경제를 포함해 삶의 모든 측면에 전면적으로 참여하고 리드하고 있는 매우 역동적인 시대를 살고 있다. 다른 모든 사람과 마찬가지로 이런 사람들 또한 구글 제품과 서비스를 통해 인정받고, 이해받으며, 욕구를 만족할 권리가 있다. 모두와 함께 모두를 위한 제품을 개발해야 하는 이유는 이것이 옳은 일이고, 세상을 더 풍요롭고 나은 곳으로 만들면서도 혁신과 성장을 견인할 방법이기 때문이다.

기본적으로 제품 포용성은 경청, 배려, 겸손으로 요약된다. 이제 여러 가지 어려움과 기회가 놓여 있는 길을 따라가는, 행복과 자아실현을 위한 여행길에 섰다. 이 길에서 서로를 도와 새로운 기회를 포착할 수 있다. 소비자의 눈으로(소속 집단에 의식적으로 소수자의 목소리를 포함해보자) 질문을 던지고, 그들이 겪는 문제가 무엇인지, 그 앞에 놓인 기회가 무엇인지, 현재 다른 사람들이 이용하는 솔루션과 혜택에서 어떻게 배제되어 있는지를 생각해보고, 도전을 멈추지 말자. 더욱더 포용적이면서 더 좋은 제품을 개발하자. 그 과정에 사업을 성장시킬 기회가 기다리고 있을 것이다.

이 책은 감사하게도 내가 도움을 줄 수 있었던 기업에서 배

운 교훈을 다루고 있으며, 구글 내외부에서 제품 포용성을 가장 우선시하려고 하는 집단은 지금도 계속해서 나에게 영감을 주고 있다.

포용적인 제품과 서비스 개발, 출시에 성공하면 이 세계의 아름다움과 다양성을 제품에 완전하게 담아내고, 모든 측면에서 번영하기 시작할 것이다. 끊임없이 새로운 시장을 발견하고 창출하며 부를 얻을 것이고, 모든 사람의 목소리를 반영하려는 노력을 기울임으로써 우리 또한 다른 사람들의 삶에 긍정적인 영향을 미쳤다는 뿌듯함을 느끼고 결실을 거둘 것이다.

1장

제품 포용성,
혁신으로 나아가는 열쇠

G

그동안 업계를 막론하고 포용성을 구현하는 것이 '옳은 일'이라는 말을 많이 들었다. 선한 사람들과 윤리적인 기업이 다양성, 공평성, 포용성을 굳게 믿고 실천으로 옮긴다는 것이다. 물론 이 말은 사실이지만, 인간과 기업이 이런 미덕을 신경 쓰고 수용해야 하는 이유를 지나치게 단순화시켰다.

다양성, 공평성, 포용성은 두 가지 이유에서 중요하다. 첫 번째 이유는 인간, 즉 사람이 중요하기 때문이다. 각기 다른 언어, 관점, 관습, 음식, 의복, 예술, 혁신 등에서 나타나는 다양성은 세계를 더욱 풍성하게 만든다. 공평성과 포용성은 사람들이 환영받고, 인정받으며 자신에게 힘이 있다고 느끼게 만드는 데 필수적이다. 또한 다양성, 공평성, 포용성은 모두가 모든 방면에서 성공을 거두고 기여할 수 있게 해준다는 측면에서도 특별한 의미

가 있다.

두 번째는 사업적 이유인데, 다양성, 공평성, 포용성이 비즈니스와 인간이 제품 생산에 기울이는 노력에도 이롭기 때문이다. 각양각색의 사람이 모인 기업은 제품과 서비스를 더 높은 차원으로 개선할 아이디어나 혁신을 떠올리고, 심지어는 새로운 시장을 발굴하거나 완전히 새로운 사업에 눈을 뜨기도 한다. 그 결과, 고객층이 확대되고, 혁신을 증대하며, 포용성이 낮은 경쟁자를 제칠 성장 동력을 마련하게 된다.

인류가 살아가는 세상을 위해 무언가를 창조하려면 세상의 모습을 닮은 환경에서 제품을 개발해야 한다. 제품을 사용할 사람들의 욕구와 기호를 비롯해 실망이나 분노, 배제되었다고 느끼는 요인들을 제대로 파악하지 못하면 사용자를 위한 제품을 절대 만들어낼 수 없다. 세계는 변화하고 있고, 그 속도는 점점 더 빨라지고 있다. 즐겨 보는 뉴스나 예능 프로그램, 광고, 지금 살고 있는 곳, 직장 등 자신의 주변에서도 변화를 체감할 수 있을 것이다.

나는 사람들이 이런 변화를 적극적으로 받아들이고, 무한히 진화하는 세계를 담아낸 제품과 서비스를 창조해 긍정적인 변화를 이끌어나가길 바란다. 그 첫 단계는 사용자(고객이나 클라이언트)가 어떤 사람인지, 어디 출신인지, 중요시하는 것은 무엇인지, 그들의 핵심적인 요구를 기업 그리고 업무의 사명과 어떻게 일치시킬지를 이해하는 것이다. 이렇게 사용자를 이해하는 것

은 가치를 실현해 성장과 혁신으로 나아가는 문을 열 수 있는 중요한 열쇠다.

포용성이 부족하면 비즈니스가 위험에 처한다

▶ 데이지 오제르-도밍게즈^{Daisy Auger-Dominguez}, 직장 문화 컨설팅 및 자문회사 오제르-도밍게즈 벤처^{DaisyAuger-Dominguez.com} 창업주

포용적인 제품의 개발이라는 개념은 이전부터 기술 산업에서 떠들썩하게 이야기했던 것이지만, 이제 소비자 제품 제조 기업부터 콘텐츠 제작 기업까지 모든 기업이 진지하게 고려해야 할 개념이 되었다. 왜일까? 제품, 서비스, 콘텐츠의 다양성에 담긴 진심을 받아들이고, 이를 중요하게 생각하는 클라이언트 및 고객층이 점점 더 다양해지기 때문이다. 게다가 주주, 임직원, 고객 행동주의가 점점 강화되면서 경영진과 기업은 다양성을 내포한 직장 환경을 갖추고, 포용적인 사업 관행을 실천하지 않으면 생존 경쟁에서 살아남기 어렵게 되었다.

대부분의 경우, 기업은 시장점유율이 떨어지거나 브랜드 충성도 및 이윤이 하락할 때에나 조치를 취하며 수동적으로 반응한다. 그러나 전 산업 부문에서 경쟁이 심화하는 것을 고려하면 기업은 고객, 클라이언트, 시청자와 더욱 닮

았고, 연결고리를 형성한다. 그들의 요구를 만족하는 제품이 나오기만을 가만히 앉아서 기다리기만 해서는 안 된다.

서비스를 기반으로 하는 회사의 시각에서 보면 "사업 현황과 미래에 초점을 맞추고 더욱 포용적인 방식으로 사업을 운영하지 못한다면 내가 뭘 믿고 당신이 말하는 대로 해야 하죠?"라는 질문을 하는 잠재적인 클라이언트가 더 늘어날 것으로 보인다. 일리 있는 말이다. 그리고 이런 질문은 앞으로도 계속 받으리라 생각한다.

그러나 자발적인 변화가 원하는 만큼 빠르게 일어나지 않으면 화난 클라이언트, 종업원, 투자자가 강제로 변화를 주도할 것이다. 핵심은 이것이다. 안전하고 포용적이며 다양성을 내포한 기업을 만들지도 못하면서 포용적인 사업 방식만 채택하면 스스로 수익, 브랜드, 기업 평판을 위험에 처하게 할 것이다.

모두와 함께
모두를 위한 제품을 개발하라

구글의 다양성 및 포용성^{diversity and inclusion} 사이트(https://diversity.google 참고)에 접속하면 이런 글을 확인할 수 있다.

구글의 사명은 전 세계의 정보를 정리해 누구나 편리하게 활용할 수 있도록 하는 것입니다. 모두를 위한 제품을 만들고 싶다고 했을 때의 '모두'는 정말로 모든 사람을 말합니다. 이것을 제대로 실현하기 위해서는 구글 이용자들과 닮은 직장 환경이 필요합니다.

구글은 제품을 개발할 때 '모두와 함께 모두를 위한 제품'이라는 관점에서 사고한다. 하지만 그것이 말처럼 쉽지만은 않다. 모든 사람에게는 편견이 존재하고, 모든 문화, 기호, 개인의 요구를 다 이해하지 못하기 때문이다. 또한 모두가 과거에 실수를 저질렀고, 앞으로도 그럴 수 있다. 그렇지만 더 나은 방향으로 나아가고, 다양한 관점을 도입하며, 편견을 편견이라고 지적하고, 잘못을 인정하는 노력을 기울인다면 더욱 포용적인 제품을 디자인하고 창조할 수 있다. 이것은 하나의 여정으로, 구글은 이 배움과 향상의 여정에 진심을 다하고 있다.

제품 포용성팀이 하는 일은 전적으로 인간적인 요소에 초점을 맞춘다. 구글 내부만이 아니라 기술 및 비기술 분야의 다른 여러 회사에서 시행하고 있는 일을 대표하고 있지만, 제품과 마케팅에 깊은 뿌리를 두고 있다는 점에서 단연 독보적이다. 또한 여러 차원의 다양성과 다양성 간의 교차점에서 발생하는 수익의 개선과 관련된 비즈니스 지표와 데이터에 기반을 두고 있다. (2장에서 우리 팀의 포용성이 비즈니스에 이롭다는 내용을 증명하기 위해 수행

했던 캡스톤 연구[이론을 토대로 기획, 설계, 제작 등을 직접 해보는 교육 방식]를 소개할 것이다.)

또한 구글은 모든 사람이 기업의 모든 곳에서 상품 개발에 참여할 수 있도록 부단히 노력하고 있으며, 이 책의 독자도 그렇게 하기를 바란다. 한 기업의 수장, 제품 관리자, 프로그램 관리자, 마케터, 디자이너인 것과 관계없이 그리고 기술 분야에서 일하는지의 여부와 관계없이 자신의 배경과 경험에서 얻은 통찰력을 활용하고 포용성이라는 렌즈를 통해 자기 일을 바라보면 제품이나 서비스가 성공하는 데 지대한 공헌을 할 수 있을 것이다.

포용적으로 사고하기: 어떤 엔지니어의 관점

▶ 피터 셔먼[Peter Sherman], 구글 엔지니어

포용적으로 사고하는 것은 대부분 엔지니어에게 쉬워 보이는 활동에서 시작할 수 있다. 자신(엔지니어)이 기술 지식이 없는 친구나 가족의 기술 지원 전문가로 종종 불려 간다고 생각해보자. 기술을 아는 사람으로서 보면 친구나 가족의 질문이나 문제가 쉬울 것이고, 그렇기에 쉽게 해결할 것이다. 바로 그 순간에 상대방이 자신을 위해 만들어진 것 같지 않은 제품이나 서비스를 이용하며 어떤 경험을 하

는지 생각해보는 것이 도움이 될 수 있다. '엔지니어를 위해 엔지니어가 개발한' 소비자 제품을 만든다고 하면 그다지 좋지 않은 제품 개발 전략이라고 말할 수 있을 것이다. 기껏 해야 대상 소비자를 제한할 뿐이고, 최악의 경우 다른 사용자를 소외시켜 사용자를 하찮게 여긴다고 느끼게 할 수도 있다. 엔지니어가 아닌 사람은 디자인이나 프로세스 흐름을 잘 이해하지 못할 수 있고, 사용 설명 내용을 제대로 이해하지 못해 종국에는 제품을 버릴 수 있다.

엔지니어는 어떤 제품의 잠재적 사용자 전체를 상상하며 모든 사용자를 상대로 제대로 작동하는 기능을 디자인할 수 있다. 보통 일반 사용자 경험UX과 사용자 인터페이스 디자인, 접근성 및 국제화/현지화에 이런 원칙을 적용한다. 그러나 진정으로 모두를 위해 디자인하기 위해서는 그것보다 더욱 확장된 사고가 필요하다. 제품이나 서비스, 시스템에 편견이 담겨 있지는 않은지 질문해보자. 카메라의 피부색 표현에 편견이 있는 경우, 특정 지역에서 애플리케이션의 인터넷 요구 사항을 만족할 수 없는 경우, 특정한 문자 세트(프로그램 언어로 허용되는 문자의 집합)만 입력되는 문서 양식, 사용자가 어느 정도 디지털 리터러시digital literacy(디지털 기기를 활용해 원하는 정보를 얻고 작업할 수 있는 지식과 능력)를 갖추고 있다고 가정하고 특정 사용자만 접속할 수 있게 만든 서비스 등 그 예는 끝도 없다.

나는 새로운 시스템에 접근할 때마다 사용자가 어떻게

기능이나 제품과 상호작용할지, 어떤 데이터를 입력해야 할지, 해당 시스템이 어떻게 데이터를 처리하고 세계를 인식할지, 궁극적으로 어떤 기초적인 기술, 가정, 세부 조율/학습이 최종 산출물에 기여할지 등을 생각한다. 이것을 토대로 다른 팀원이나 매니저, 사용자, 특히 나와 다른 관점을 가진 사람과 토론하며 놓칠 뻔했던 시스템에 내장된 편견을 잡아내고, 이 제품을 최대한 포용적으로 만들기 위해 어떻게 문제를 해결할지 대책을 세운다.

무엇보다 나는 진정으로 포용적인 제품을 만드는 동력은 다양한 배경과 관점을 가진 사람들이 참여해 협력하는 것이라고 생각한다. 함께 일할 때 세계를 움직일 수 있을 정도로 강한 지렛대를 만들 수 있기 때문이다.

사용자 개개인의 차이를 인정하라

모든 기업은 자사의 제품과 서비스 사용자가 누구인지 이해하려고 노력한다. 제품의 시장성을 평가하기 위해서도 필요하지만, 제품과 서비스의 디자인 및 개발에도 사용자 분석을 활용하기 때문이다. 이런 노력 자체는 전부터 있었다. 다만 여기서 새로운 점은 더 넓은 고객층의 요구를 만족하기 위해 개개인의 차이를 더욱 신경 써야 할 필요가 생겼다는 것이다.

포용성은 제대로만 하면 제품에 녹아들게 된다. 기술 분야를 예로 들면 제품에 유색인종이 많이 고려되지 않는다. 새로운 기술 제품에 포용성을 담기 위해서는 디자인, 개발, 테스트, 마케팅 과정의 주요 지점에 유색인종을 편성해 편견을 없애도록 해야 한다. 어떤 팀이 가정 모니터링이나 보안용 카메라를 만든다고 하자. 대부분 핵심적인 과제와 함께 사용자가 누가 될지를 정의하는 것부터 시작할 것이다. 그리고 누가 이 제품을 사용할 가능성이 큰지 정한 뒤에는 사용자의 핵심 요구가 무엇인지 파악할 것이다. 이 개발팀이 출근, 외출 등의 이유로 집을 비워야 하는 상황에 부닥친 엄마들을 대상으로 애플리케이션을 만들기로 했다고 하자. 개발팀이 매우 구체적인 사용자를 상정한 것은 나쁘지 않지만, 판매 시장을 제한할 뿐만 아니라 더 많은 돈을 벌 기회를 놓치게 될 것이다. 집에 있는 아빠, 조부모, 돌봄 도우미, 자영업자 등으로 대상을 더욱 확대했다면 제품의 특징, 기능, 그 외 많은 디자인 관련 결정에 사용자의 다양성이 큰 영향을 미쳤을 것이다.

안타깝게도 대부분의 회사가 제품을 만드는 사람과 친숙하고, 많은 경우 유사한 소수 집단을 위해 제품을 개발한다. 이것을 '나 같이' 편견이라고 부른다. 주류 집단이 표적 사용자와 비즈니스의 핵심 과제를 정한다. 그 결과, 역사적으로 기술, 금융, 패션, 엔터테인먼트 등 산업 전반에 걸쳐 그동안 소외되었던 사람들을 포함하지 못한다. 제품명을 선정했는데 기타 언어로는 전혀 다른

뜻이거나 심지어는 불쾌한 의미를 갖는 경우를 예로 들 수 있다.

이렇게 사용자와 사용자의 요구를 이해하려고 하기도 전에 프로세스가 진행되면 포용적인 제품을 개발하는 것은 더욱 어렵고 비용도 많이 든다. 어느 정도 포용적 제품 개발에 성공하더라도 뒤늦게 포용성이 가미된 제품은 진정성이 떨어지기 마련이다. 그동안 제품 개발에서 소외된 사용자는 디자인 초기 및 전체 단계에서 자신이 제대로 고려되지 않았을 때 이를 기민하게 알아차린다.

보통 제품팀은 구체적인 사용자를 상정하는 것에서 시작한다. 제품 포용성은 팀이 표적 사용자층을 그동안 제품을 아예 이용하지 않았거나 제한적으로 이용했던 사용자로 확대해 이들도 제품이나 서비스를 온전히 누릴 수 있도록 도와준다. 구체적인 대상을 정하는 것은 좋지만, 제품팀은 이 제품을 누가 어떤 환경과 조건에서 사용할 수 있을지 사고 범위를 확장하는 방법을 의식적으로 배워야 한다.

누구나 편견을 가지고 있다. 또한 특정 인구 집단을 무시하기도 쉽다. 그렇기에 개발팀은 제품 개발 과정에 의식적으로 다양한 과정을 포함해야 한다. 가장 이상적인 것은 다양한 차원을 대표하거나 복수의 다양성을 갖춘 사람들로부터 직접 의견을 듣는 것이지만, 여의치 않다면 다른 팀이나 부서 구성원을 동원할 수 있다. 제품 개발팀에서 마케팅팀이나 인사팀 사람을 불러 의견을 구하는 것처럼 말이다. 함께 브레인스토밍하고, 기존 가정

에 이의를 제기하며 다른 사람의 논리에서 허점을 짚어낸다. 이 과정이 혼란스러워지도록 만들자. 대신 모든 편견을 드러내고, 누군가를 배제하는 영역이 있는지 살펴보는 것이 목적임을 기억해야 하다.

사용자 인구 집단을 확장하면 전에는 생각하지 못했던 제품의 기능이나 활용법을 알아차리게 된다. 각기 다른 사람이 저마다의 관점을 가지고 있고, 다양한 제품 활용 사례와 요구, 기호가 존재하기 때문에 새로운 기회도 명확하게 보이기 시작한다. 이렇게 다양한 관점을 한데 모아 더 많은 사용자가 매력적으로 느낄 수 있는 더욱 풍요롭고 혁신적인 최종 제품을 만들어낼 수 있다.

많은 사람이 기술 분야에서 포용성을 논할 때 "보지 않으면 될 수 없다"라고 말하며 다양성과 포용성을 언급한다. 즉, 어떤 일을 하는 자신과 비슷한 다른 누군가를 상상하면 자신도 그 일을 할 수 있다고 생각하게 된다는 것이다. 대체로 제품과 서비스는 제작자를 반영하기 마련이다. 그렇기에 사용자는 의식적으로든 무의식적으로든 그 제품과 서비스를 보거나 사용하는 것만으로도 제작자가 자신과 비슷한 사람인지를 알아챌 수 있다. 사명, 비전, 제품, 마케팅에 사용자를 고려하면 사용자는 자신이 표적 사용자인지, 제작자가 사용자를 염두에 두고 제품을 만들었는지를 감지한다. 따라서 제품 포용성의 목표는 기업, 제품, 마케팅에 매우 다양한 소비자층의 의견이 반영되었다는 점을 사용자가 알

아차리게 하는 것이다.

배제가 아닌 포용이 답이다

기술은 훌륭한 균형 조절 장치가 될 수 있고, 그래야 한다. 인터넷은 삶을 더 좋게 변화시키고, 무엇이 가능한지를 보여주며, 호기심을 충족하고, 지식과 기술을 전파한다. 또한 자아실현에 한 발짝 더 가까이 다가갈 수 있는 정보로 전 세계 사람을 연결하고, 언제 어디서든 필요하면 접근할 수 있는 정보와 지원을 제공한다. 그러나 수백만 명이 인터넷을 이용하지 못해 이렇게 풍부한 자원의 혜택을 받지 못하고, 나아가 온라인에 있는 공유 지식에 기여하지 못한다.

인터넷을 이용하지 못하는 것에서 오는 어려움은 배제의 한 예시에 불과하다. 그러나 이 예시를 생각하는 것만으로도 그동안 간과되었거나 무시당한 사람들에게 공감할 수 있다. 또한 배제된다는 것이 어떤 것인지, 더 중요하게는 어떤 느낌인지를 느낄 수 있다. 자신을 얼마나 불편하게 만드는지와 관계없이, 배제를 조명하는 것은 매우 중요하다. 배제는 포용의 반대 개념이기 때문이다. 어둠을 겪어야만 빛의 소중함을 깨달을 수 있듯 배제를 이해하고, 배제가 어떤 느낌을 주는지 공감하는 것을 통해

서만 포용성을 제대로 이해할 수 있다.

제품을 사용할 수 없는 사용자를 배제한다는 것은 과연 어떤 모습일까? 제품에 동봉된 사용설명서가 영어로만 되어 있어 읽을 수 없는 사용자는 어떨까? 제품을 사용하기 위해 화면 낭독 프로그램이 필요한 시각장애인은 어떨까? 배제하는 것과 배제당하는 것이 어떤 느낌인지를 아는 것은 완전히 포용적인 마음가짐을 갖고 더욱 포용적인 제품을 만드는 노력을 기울이는 데 매우 중요하다.

사용자를 배제하는 일은 의도적으로 일어나지 않는다. 그러나 매우 드문 경우, 제품 개발자가 디자인 과정에서 의도적으로 특정 인구 집단은 사용하기 어려운 제품을 디자인하기도 한다. 보통 배제는 제품팀에 누구를 배치했느냐에 따른 결과로 나타난다. 누구나 편견을 갖고 있고, 모든 사용자의 요구와 기호를 알고 있다고 자기 자신을 속이기 때문이다. 그러나 어떤 결정 사항이나 행동이 고의가 아니라고 해서 소외감을 느끼게 만드는 것의 영향력이 줄어들지는 않는다.

그동안 기술 및 여러 다른 분야에서 제품팀은 세상을 제대로 반영하지 않은 상태로 구성되었다. 제품과 서비스를 개발하는 팀원들이 사용자와 닮지 않았던 것이다. 더욱 포용적으로 되려면 다양한 구성원으로 팀을 꾸리고 사용자에게 무엇이 필요한지를 물어야 한다. 사용자와 마주 앉아 그들이 제품과 어떻게 상호작용하는지를 보고, 사용자가 어떤 삶을 사는지 관찰해야 한다.

또한 사용자의 의견과 아이디어를 취합하고, 핵심 문제가 무엇인지 파악하기 위해 개발 과정에서 사용자와 솔직하게 대화한 뒤 이를 제품 개발에 적용해야 한다. 이 과정은 어떤 제품을 어떻게, 왜, 누구를 위해 개발하는지를 정하기 위해 다양한 사람이 모이지 않으면 실현되기 어렵다. 그렇지만 이 과정은 제품 포용성의 촉진과 활성화를 위한 방향으로 인프라와 제품 개발 프로세스를 움직이도록 만드는 더욱 큰 동력이 된다.

혁신, 고객 만족도 상승, 성장 등 노력을 기울인 데 따른 보상도 두둑하다. 고객을 위해 좋은 일을 하는 것과 사업이 성공하는 것은 절대 상호 배타적인 것이 아니다. 사실 이 둘은 시너지를 일으키는 관계다. 성공적으로 사업을 운영하는 데에는 다양성과 포용성이 핵심이라는 사실이 점점 자명해지고 있다. 게다가 제품 포용성이 꼭 업무량을 늘리는 것만은 아니다. 다양한 팀이 존재하고, 기업의 모든 구성원이 포용적인 사고방식을 갖는다면 포용성은 자연스럽게 제품 개발 과정에 녹아들어 제품 포용성 실현 작업을 증폭하는 역할을 할 것이다.

소외된 사용자가 기술을 이용할 수 있게 하기

▶ 다니엘 하벅Daniel Harbuck, 글로벌 사회적 영향력 및 지속가능성
프로그램Global Social Impact and Sustainability Program 매니저

2019년, 나는 글로벌 사회적 영향력 및 지속가능성 프로
그램 매니저로서 구글 홈Google Home 기기 개발팀과 함께 일
했다. 구체적으로 말하면 구글 네스트Google Nest(구글 스마트
스피커)가 크리스토퍼 앤드 다나 리브 재단Christopher and Dana
Reeve Foundation과 파트너십을 맺어 신체가 마비된 사람이 있
는 10만 명의 가정에서 구글 네스트 미니를 이용할 수 있
게 하는 프로젝트를 진행했다.

프로젝트팀은 소외된 집단이 '경계 조건edge case(극단적인
최소/최댓값으로 프로그램 로직에 문제가 발생할 수 있는 경우)'이 아
님을 입증하는 것과 소외된 집단이 사실은 모두의 삶을 개
선하는 해법이라는 명백한 증거를 제시하는 데 초점을 맞
추었다. 디자인부터 제품 출시까지 소외된 이들의 목소리
에 힘을 실어줄 수 있다면 그 어떤 것도 옳다고 여겼다.

기술이 사람들을 더욱 가깝게 만들 무한한 잠재력을 가
지고 있다는 점은 이미 알고 있었다. 자율주행 자동차에서
휴대폰, 무선 이어폰 같은 웨어러블 기기까지 기술 혁신은
교통안전, 가족 간 친밀감, 개인의 건강 등 이 세상에 환영
할 만한 개선점을 안겨주었다.

그러나 실제로 기술은 서로를 갈라놓는다. 5명 중 1명이 장애가 있는 현실은 장애인을 소외된 집단으로 만들었다. 음성으로 작동하는 스마트 홈 기기가 신체 마비를 겪는 사람을 위해 만들어진 듯 보이지만, 실제로 가정에서 그런 기술을 활용하는 장애인은 20%도 채 되지 않는다.

그렇지만 신체 마비 증세를 겪는 사람들은 다음 버전에서나 지원할 경계 조건이 아니다. 오히려 우리 제품이 처음부터 그들을 도울 수 있게 개발되어야 한다. 장애를 안고 사는 사람들이 더욱 독립적으로 생활할 수 있도록 제품을 디자인할 때마다 개선해야 한다. 개인정보를 보호하는 머신러닝 방식 작동을 통해 더욱 향상된 음성 인식 기술은 장애인들이 더욱 정확하고 빠르고 쉽게 사랑하는 사람들과 연결될 수 있도록 하고, 일상을 단순화하며 좋아하는 쇼를 즐길 수 있게 한 것만이 아니라, 모두를 위해 제품을 더욱 좋은 방향으로 개선한다.

공통의 언어를 사용하라

언어의 다양성은 오해로 이어질 수 있기 때문에 핵심 용어를 정의하는 것이 중요하다. 제품 포용성을 이야기하는 데 있어 정의해야 할 핵심 용어는 다음과 같다.

- 제품 포용성: 제품 디자인 및 개발 과정 전체에 걸쳐 포용적인 관점을 적용해 더 나은 제품을 만들고, 궁극적으로 비즈니스 성장을 가속화하는 것을 말한다. 제품 개발 과정의 주요 변곡점에 다양한 관점을 도입하고, 그 후에는 이를 전체 과정에 녹여내 더욱 다양한 소비자층을 위한 제품을 만들도록 하는 것이다.

- 다양성: 사람 사이에서 나타나는 차이로, 사회적 정체성(젠더, 인종, 민족, 나이, 성적 지향, 젠더 정체성, 능력, 계급, 사회경제적 지위 등)과 배경, 개인적 특성(학력 및 교육 수준, 경험, 소득, 가치관, 세계관, 사고방식, 소속 신앙 단체 등)에서 나타나는 차이와 기타 차이점(위치, 언어, 이용 가능한 인프라 등)이 있다.

- 공평성: 접근성, 기회, 성공이 어느 한쪽으로 치우치지 않고 모두에게 공정한 정도를 말한다. 현재의 모든 사회 또는 문화적 정체성 지표와 상관관계에 있는 성공 또는 실패 가능성을 모두 없앨 것을 요구한다. 평등은 모두에게 동등한 상태를 의미하지만, 공평성은 개인별로 성공에 필요한 것을 제공한다. 의도적으로 공평성에 초점을 맞추면 불공평한 처사를 중단하고 편견을 근절하게 된다.

- 교차성: 킴벌리 크렌쇼^{Kimberle Crenshaw} 교수가 고안한 용
 어다. 특정한 개인이나 집단에 적용되는 인종, 계급, 젠
 더와 같은 사회적 카테고리가 상호 교차하는 성질을 의
 미하며, 중첩되고 상호의존적인 차별 혹은 불이익 구조
 를 발생시키는 것으로 여겨진다.

개인이 여러 차원에서 다양성을 가지고 있음을 인지하는
것 역시 중요하다. 나를 예로 들어보겠다. 나는 흑인이고, 키는
182센티미터 정도이며, 아이티계 미국인 1세대이자 왼손잡이 여
성이다. 여러 언어를 구사하고, 내성적이며, 숫자와 문자를 혼동
하거나 글을 잘못된 순서로 읽는 경우가 종종 있다. 그리고 가르
침을 여러 번 반복하며 배우기를 좋아하는 매우 시각적인 학습
자이기도 하다.

내가 언급한 차원들에는 인종, 신체적 특징, 학습 유형 등이
포함된다. 이 모두가 내가 세상에서 어떻게 움직이고, 사람들이
나를 어떻게 인식하는지에 영향을 미치지만, 그조차도 다른 사
람들과 다른 나를 구성하는 수많은 요소 중 일부에 불과하다. 그
리고 이런 특성은 통합적으로 고려되어야 한다. 월요일에는 흑인
이고, 화요일에는 아이티계 미국인 1세대이며, 수요일에는 왼손
잡이로 각각 살아가는 것이 아니기 때문이다. 나의 모든 차원은
끊임없이 작용하며, 내가 제품과 서비스를 사용하고 이것들과 연
결되는 방식에 영향을 미친다.

그러니 다양한 관점을 갖는 것만으로는 부족하다. 차이를 드러내고 이를 활용해 개발해야 한다. 포용성을 이야기하고 받아들이면 모든 사람의 관점과 기여를 중요시하고, 다양한 요구와 시각을 의식적으로 고려하고 수용하게 된다.

포용성은 다음과 같은 결과를 가져온다.

- 그동안 소외된 집단에 있던 사람이 기존 공간에 초대되어 수동적으로 있기만 한 것이 아니라, 모든 구성원이 함께 만드는 문화
- 다양한 사람이 진심으로 소속감을 느끼고 영향을 미치는 문화
- 모든 사람이 존중받는 문화

제품 포용성을 통해 다양성 담론에 제품과 서비스를 더했다. 제품 디자인 및 개발 맥락에서 다양성, 공평성, 포용성을 고민하고 논하게 된 것이다. 더 나아가 이런 용어와 개념, 행위는 제품 디자인과 개발에 필수적이라고 강조하고 싶다. 디자인과 개발 과정에 포용성을 접목하지 않은 제품은 절대 완벽할 수 없기 때문이다.

다양성과 포용성이 우수한 제품을 만든다

이전까지 다양성과 포용성은 기업 문화나 구성원의 다양성에 집중했다. 제품 포용성은 그런 인식을 더욱 확장해 제품을 포용적 태도로 개발하는 것뿐만 아니라, 다양성과 포용성이 '옳은 일'인 데다 사업도 성공한다는 논리를 구성하는 데 초점을 맞춘다. '선한 일을 함으로써 성공한다'라는 오랜 격언처럼 될 수 있으며, 기업이 성공하려면 서로 떨어질 수 없는 관계에 있는 채용, 제품 디자인 및 개발 과정에서 사람을 공평하게 대하는 것이 핵심이다.

선행을 통해 성장한다는 개념은 데이터로도 명확히 입증되었다. 2019년 8월, 피메일 쿼션트Female Quotient는 입소스Ipsos, 구글과 함께 다양한 배경을 가진 미국 소비자 2,987명을 조사해 응답자가 보기에 다양하고 포용적이라고 생각하는 광고를 어떻게 인식하는지를 연구했다.[*] 이 연구의 주 연구원이었던 탁월성을 위한 다문화 센터Multicultural Center for Excellence의 버지니아 레논Virginia Lennon 입소스 부사장은 이렇게 말했다.

"이 연구의 목적은 광고, 이미지 그리고 기업 내 구성원의 다양성이 갖는 진정성을 소비자가 어떻게 인식하는지를 더욱 잘

[*] https://www.thinkwithgoogle.com/consumer-insights/inclusive-marketing-consumerdata/

이해하는 데 있다."

연구원들은 조사 참가자들에게 광고 내 12가지의 다양성 및 포용성 카테고리를 어떻게 인식하는지를 질문했다. 구체적으로는 브랜드 기업이 광고에서 포용성과 다양성을 구현하기 위해 젠더 정체성, 나이, 체형, 인종/민족, 문화, 성적 지향성, 피부색, 언어, 종교/영성 단체 소속 여부, 신체적 능력, 사회경제적 지위, 전반적인 외모 등 자신이 중요하다고 생각하는 바를 고려하는 것이 중요하다고 믿는지를 생각해볼 것을 주문했다.

그런 다음에는 다양성 혹은 포용성을 잘 나타냈다고 여겨지는 광고를 시청한 뒤 해당 제품 또는 서비스와 관련해 어떤 행동을 했는지를 물었다. 조사 참가자에게 주어졌던 선택지는 다음과 같다.

- 해당 제품 또는 서비스를 구매했거나 구매할 계획을 세웠다.
- 해당 제품 또는 서비스를 한 번 더 생각했다.
- 해당 제품 또는 서비스의 정보를 더 많이 찾아보았다.
- 해당 제품 또는 서비스의 가격을 비교했다.
- 친구나 가족에게 해당 제품 또는 서비스가 어떤지 물어보았다.
- 해당 제품 또는 서비스의 평가와 후기를 찾아보았다.
- 해당 브랜드의 웹사이트나 SNS를 방문했다.

- 해당 제품을 보기 위해 웹사이트/애플리케이션이나 매장을 방문했다.

연구 결과, 응답한 미국 소비자 중 64%가 연구에서 제시된 12가지의 카테고리와 관련해 다양성 또는 포용성이 잘 나타난 광고를 본 뒤, 위 선택지 중 최소 1개 이상의 행동을 취한다고 답했다. 그리고 이 수치는 중남미계(85%), 흑인(79%), 아시아/태평양 섬 출신(79%), 성 소수자(85%), 밀레니엄 세대(77%), 10대(76%) 소비자 등 특정 소비자 집단에서 더욱 높게 나타났다. 여러 응답자 집단 중에서도 흑인 소비자와 성 소수자가 다양성과 포용성이 구현된 광고에 강한 호감을 표시했다.

이 연구 결과는 오늘날의 일반 대중과 그동안 소외되었던 소비자가 광고에서 다양성이 구현되는 것에 큰 관심을 보이고 있으며, 다양성과 포용성을 둘러싼 기대가 높아질수록 브랜드, 제품, 서비스 선택에 영향을 미치는 것으로 나타났다.

또한 다음과 같은 사실을 밝혀냈다.

- 광고에 자신의 인종/민족을 긍정적으로 반영한 브랜드의 제품을 구매할 가능성이 큰 흑인 소비자는 69%였다.
- 흑인 소비자 64%가 여성, 소수자, 소외된 사람을 채용해 제품이나 서비스를 개발하는 브랜드의 제품을 구매할 가능성이 크다고 답했다.
- 광고에 다양한 성적 지향을 담은 브랜드의 제품을 적극

적으로 찾을 가능성이 높은 성 소수자 소비자는 71%에
달했다.

• 광고에 다양한 성적 지향을 긍정적으로 반영한 브랜드
의 제품을 구매할 가능성이 큰 성 소수자 소비자는 68%
였다.

• 여성, 소수자, 소외된 사람을 채용하는 기업이 그렇지 않
는 기업보다 더 나은 제품과 서비스를 만든다고 대답한
성 소수자와 흑인 소비자는 60%였다.

버지니아가 말한 것처럼 인종, 젠더, 민족, 성적 지향의 교
차를 통해 더욱 다양한 문화적 배경을 가진 소비자 세대가 등장
했다. 연구 결과는 이런 소비자가 더욱 포용적인 태도로 자신의
삶을 좀 더 현실적으로 광고에 반영하는 것을 브랜드에 기대하
고 있음을 분명하게 보여준다. 구글에서 자체적으로 실시한 추가
연구에서도 대다수 소비자가 기업이 포용성을 우선시하기를 원
한다는 결과를 도출했다(자세한 내용은 2장 참조).

연구 데이터를 종합해보면 다양성과 포용성을 향해 점점
높아지는 고객들의 기대치를 충족시키기 위한 거대한 기회가 열
려 있음을 알 수 있다. 그리고 다양성과 포용성이 문화, 대표성과
밀접하게 관련되어 있고, 인클루시브 디자인으로 더욱 우수한 제
품과 서비스가 만들어지기 때문에 '옳은 일'은 비즈니스의 성공
과도 밀접하게 연관된다.

모든 사람의 말을
진심으로 경청하라

제품팀을 움직이는 동력은 사용자의 요구를 만족시키거나 사용자의 문제를 해결하는 것이다. 그러나 아쉽게도 제품팀은 고객이 필요한 것, 문제와 관련된 요소, 해당 요소가 문제에 어떻게 연관되어 있는지, 고객의 문제나 요구를 어떻게 해결하고 만족하는지를 오해하는 경우가 많다. 이런 오해는 제품팀 구성원과 제품팀의 표적 고객 간의 차이에 직접적으로 비례해 제품 개발에 실패하게 만든다. 오해를 불러일으키는 요소로는 팀원의 잘못된 가정, 편협한 관점, 개인에 내재한 편견 등이 있다.

또한 고객의 요구와 기호를 결정하는 요소들의 역동성을 제대로 고려하지 못하는 경우가 많다. 예를 들어 경제적 조건, 문화, 집단의 영향력, 구매력, 개인의 기호, 상황에 따른 문제 등 여러 가지 요소가 소비자 행동에 영향을 미친다. 이 모든 요소를 비롯해 각 요소가 서로 어떻게 상호작용하는지는 달라질 수 있다. 그로 인한 역동성에는 얼핏 간단해 보이는 문제에도 깔린 피드백 루프feedback loops(소비자의 반응을 끊임없이 종합해 제품이나 서비스 품질 개선에 지속적으로 활용하는 것)가 숨겨져 있어 특히나 외부에서 바라보면 이해하기 매우 복잡하고 어려울 수 있다. 따라서 고객이 필요로 하거나 원하는 바를 가정하는 것은 제품이 최종적으로 작동하게 되는 더 넓은 사회적 맥락을 무시하는 추측에 불

과하다.

이런 가정은 투명하지 않을 뿐만 아니라 소외된 이해당사자(고객)의 관점이나 삶의 경험을 반영하지 않는다. 그렇게 탄생한 제품에는 고객의 핵심 요구가 빠져 있거나 어떤 인구 집단 전체를 제외하는 등 의도치 않은 결과를 불러오게 된다. 바로 이 때문에 제품 디자인 과정에 다양한 관점을 포함하는 것이 중요한 것이다.

복잡한 시스템(사회, 경제, 생태, 경영 등) 내에서 발생하는 문제와 요구의 역동성을 인식하는 것은 새로운 일이 아니다. 사실 이런 인식에 기반해 50여 년 전에 시스템 다이내믹스 system dynamics(복수의 요소, 피드백 루프, 순환적 인과성의 상호의존성과 상호작용을 포함하는 복잡한 문제를 이해하고 논하는 데 사용되는 방법론)가 생겼다. 나는 프로젝트를 함께 진행했던 구글러 도널드 마틴 Donald Martin과 자말 바네스 amaal Barnes로부터 시스템 다이내믹스에 대해 배웠다. 나는 제품 포용성 맥락에서 시스템 다이내믹스가 어떤 의미인지 도널드와 대화를 나누었다(다음 박스 내용 참조).

시스템 다이내믹스란

▶ 도널드 마틴, 기술 프로그램 매니저, 사회적 영향력 기술 전략가

시스템 다이내믹스[SD]는 MIT가 50여 년 전에 정성적·정량적으로 복잡한 문제를 설명하고 모델링하기 위해 개발한 방법론이다. 이 방법론은 우리가 제품을 개발하고 구축하는 역동적이고 복잡한 사회적 맥락을 구성하는 피드백 루프, 비선형성(원인과 결과 사이에 수학적 비례 관계가 없는 특성), 시간 지연과 길항하는 데 최적화되어 있다.

SD는 제품 개발을 추동하는 사용자 요구를 주제로 한 묵시적이고 불완전한 가정을 인과지도[causal loop diagram](서로 다른 변수가 어떻게 연관되어 있는지 보여줌), 저량 유량도[stock-flow diagram](피드백 루프를 발생시키는 데 저량과 유량이 어떤 관계를 맺고 있는지 보여줌)라 불리는 시각 모델을 통해 명확하게 보여주도록 잘 다듬어진 기술이다.

이 접근법의 고유한 특성은 집단 모델 개발 회의를 소집 및 촉진해 복수의 다양한 관점으로 가정을 모두와 함께 투명하게 평가하고 가다듬는 것이다. 이 과정에서 주요 부산물로 문제가 해결되어 이해를 더욱 심화할 수 있도록 계량 및 시뮬레이션될 수 있을 것이라는 공통의 다이내믹 가설이 생긴다. 집단 기반 시스템 다이내믹스[Community-based system dynamics, CBSD]는 SD가 변형된 형태로, 집단이 겪는 문

제를 중간 매개 없이 직접 설명하고 모델링하도록 역량을 키우는 데 특히 초점을 맞춘다. 이전까지 소외되었던 집단을 포함해 모든 사용자 환경에서 제대로 작동하는 제품을 만들고자 하는 사용자 경험 연구원과 제품 매니저에게 이런 집단의 직접적인 설명과 모델은 인간 경험과 사용자 요구 데이터 측면에서 중요한 정보원이 될 수 있다. CBSD는 그전까지 배제되었던 이해당사자 집단을 계량화 및 시뮬레이션할 수 있는 문제를 해결하기 위한 초기 가설 수립 단계에 전면적으로 참여시켜 더욱 심층적인 이해에 도달할 수 있다.

현재의 머신러닝 혁명은 엄청난 기회이지만 동시에 엄청난 위험성을 안고 있다. 머신러닝 시스템이 사회에 존재하는 편견을 더욱 증폭하는 경향이 있기 때문이다. 따라서 머신러닝에 기반한 제품이 작동하게 되는 사회적 맥락을 이해하는 것이 더욱더 중요하다. CBSD는 모두와 함께 포용적인 머신러닝 기반 제품을 개발하는 데 필요한 지식을 습득할 수 있는 희망적인 접근법이다.

제품팀은 모두와 함께 모두를 위한 제품을 개발하기 위해 다양한 배경의 사용자뿐 아니라 제품이 겨냥하는 문제를 잘 알고 있는 전문가와 그런 문제에 이해관계가 있는 집단 등 여러 이해당사자와도 협력해야 한다. 제품팀은 제품 개발 과정에 또 다른 파트너와 이해당사자를 관련시키는 것으로 자신의 해법이 어떤 함의를 가지는지 더욱 잘 이해하고, 추가로 문제가 되는 영역을 파악하며, 새로운 표적 시장을 탐색할 수 있다.

가령 어떤 팀에서 고객의 드라이클리닝 세탁물을 픽업해 세탁소에 가져다주고, 다시 고객의 집으로 배송해주는 로봇을 개발한다고 하자. 이 팀은 친절하게도 그런 서비스를 이용하겠다고 말해주는 여러 명의 친구에게 의견을 구한 뒤 시제품 제작에 나설 것이다. 그러나 팀원과 일부 '우호적인' 사람으로 소통 상대를 한정했기에 고객의 요구와 기호를 제한적인 관점에서 이해할 가능성이 크다. 그렇지만 다음과 같은 질문을 던지며 자신들이 세운 가정을 반박해보는 것으로 그 위험에서 벗어날 수 있다.

- 자문을 구했던 인구 집단 중 빼먹은 집단이 있는가?
- 편의성, 비용, 속도 등 가장 근본적인 문제는 무엇인가?
- 서비스가 편리한가? 특정 옷에 특별히 주의를 기울이는가?
- 드라이클리닝 애플리케이션이 놓치고 있는 사용자는 누구이며, 사용자를 확대할 방안이 있는가? 단순 세탁만

원하는 사람은 없는가? 젠더에 따라 드라이클리닝 비용이 다른 것은 어떻게 할 것인가? 사회적 지위를 고려할 것인가?

- 이 제품의 수요가 정말로 많은가?
- 환경과 지역사회(동네 드라이클리닝 세탁소)에 어떤 영향을 미칠 것인가?

제품팀은 본격적으로 개발을 시작하기 전에 모든 가설을 적어놓고 '우호적인' 사람과 아이디어에 반대 의견을 가진 사람 모두로부터 이야기를 들어보아야 한다. 이때 제품이 가치가 없다고 생각하는 사람의 피드백이 특히나 중요하다. 그런 피드백을 통해 디자인 과정이 상당히 진행되어 자원을 낭비하기 전에, 제품 성공이 성공이 위험에 처하기 전에 허점을 발견할 수 있기 때문이다.

또한 제품의 표적 고객은 아니지만, 제품에 영향을 받을 수 있는 이해당사자와 집단으로부터 적극적으로 피드백을 구해야 한다. 제안된 상품개입제도product intervention(여론 수렴 단계를 제품 개발 초기에 도입하도록 하는 것)를 검증하기 위해 피드백을 구하는 것(예: "이런 드라이클리닝 애플리케이션을 개발하고 있는데, 이 기능을 어떻게 생각하십니까?")과 근본적인 문제 자체를 주제로 피드백을 구하는 것(예: "세탁 비용을 단순화하고 낮추고 싶은데, 어떻게 생각하십니까?")은 천양지차다.

사람들과 마주 앉아 그들의 말을 진심으로 경청하면 사회

에 긍정적인 영향을 미치고, 시장/사용자를 확대할 기회의 문을 열 수 있다. 뿐만 아니라 이전에는 보이지 않던 요구/문제를 발견하거나 상상할 수 없었던 해결법을 찾아낼 수 있고, 초기 시장 분석에서 간과했던 수백만 명에게 어필할 수 있다.

포용성 없이는
혁신의 기회도 없다

다양성과 포용성을 추구하면 비즈니스가 성공한다는 것을 증명하는 통계 자료는 매우 설득력 있지만, 포용성을 우선시해 성공한 기업과 그렇지 못해 실패한 기업의 사례 연구가 더욱 강렬하게 와닿을 것이라 생각한다. 지금부터 비즈니스에서 다양성과 포용성의 가치를 충분히 이해한 사례를 소개하도록 하겠다.

기본 형태와 사이즈에서 벗어난 우주복

왜 최근에야 탑승자 전원이 여성인 우주선이 출발하는 모습을 보게 되었는지 생각해본 적이 있는가? 우주복이 여성의 몸에 맞지 않고, 소, 중, 대, 세 가지 사이즈로만 나왔기 때문이다.

다양성을 우선순위로 삼고 제품을 만들지 않으면 특정 인구 집단 사람들이 배제된다. 표면적으로 보기에는 우주복 사이즈가 다양하지 않은 것이 별 문제가 아닌 것 같지만, 여성을 넘어 우주복이 맞지 않는 모든 사람을 제외하는 선택 편향(표본을 사전/사후에 선택하면서 나타나는 통계적 오류)을 낳게 된다. 따라서 특정한 개인이 우주 임무에서 제외될 뿐만 아니라 임무에 공헌할 수 있는 다양한 경험과 통찰력을 제한하게 된다.

오리건 대학교 스포츠 제품 디자인 프로그램 디렉터 수잔 L. 소코로브스키Susan L. Sokolowski는 우주복 디자인에 포용성이 부족한 이유로 예산 부족과 여성 대표성이 떨어지는 경영진을 꼽았다. 그는 이렇게 설명했다.

"우리 수중에 다양한 우주복이 없는 문제는 제품 생태계라 부르는 것 안에서 발생한다. 제작팀 외부에서 R&D 예산이 결정되는 경우가 많고, 의사결정권자도 대부분 남성이다. CEO 사이에서 여성 대표성을 생각해보면 포춘 500대 기업의 전체 CEO 중 4.2%만이 여성이다."[*]

인클루시브 디자인을 주제로 상당한 연구를 하는 소코로브스키가 지적했듯, 여성용 기능성 제품을 만들 때는 남성용 제품의 사이즈를 축소하는 것 이상이 필요하다. 여성 사이에서 가장 두드러지는 차이점은 체형과 사이즈다. 포용성을 중시하는 제품

[*] https://fortune.com/2016/06/06/women-ceos-500-2016/

개발자는 여성용 기능성 의류를 디자인하기 전에 신중하게 연구부터 진행한다. 3D 바디 스캔, 인체 측정, 데이터 통계 분석 등 여러 도구를 활용한다. 그런 연구 결과는 도안 제작뿐 아니라 소재 가공 및 선택, 어떻게 체형에 맞는 기술을 적용해 사용자가 안전하고 효율적으로 그리고 가능한 편안하게 작업을 수행할 수 있게 만들지 등에 영향을 미친다.

디자이너 올리비아 에콜스^{Olivia Echols}는 2018년 겨울에 오리건 대학교 의류 스튜디오 최종 프로젝트로 네브리오 우주 브라^{Nebrio Space Bra}를 제작하면서 여성 고유의 신체적·생리적 특성을 고려했다.

의류 디자인 업계에서 전체로 보면 여성은 소외되는 집단이 아니다. 그러나 작업용, 스포츠용 기능성 의류 및 기타 제품을 개발하는 산업이 그동안 여성을 제대로 고려하지 않았던 것은 사실이다. 전 세계 인구의 절반가량이 여성임을 생각하면 여성의 삶에 적합하고, 그것에 맞게 기능하며, 삶을 더욱 개선하는 제품을 만드는 것이 비즈니스의 성장과 지속에 극히 중요하다.

젠더 이분법(성별을 남성과 여성, 두 가지로만 분류하는 것)의 틀에서 벗어나 생각하는 것 또한 자주 간과되는 부분이지만 매우 중요하다. 젠더 이분법에 해당하지 않는 체형을 어떻게 다양한 디자인에 적용할 수 있는가? 제품, 서비스, (심지어는) 양식이 다양한 젠더를 가진 사람들을 어떻게 만족시킬 수 있는가?

모두가 편안하게 사용할 수 있는
가상현실 헤드셋

구글이 가상현실^{VR} 헤드셋을 개발하려고 했을 때, 디자인 팀 구성원은 모두를 위한 헤드셋을 만들고자 하는 강렬한 의지를 가지고 있었다. 그들은 이미 머리가 크거나 작은 사람, 안경을 쓰는 사람 등이 겪을 수 있는 문제를 인식하고 있었다. 그 외에도 성별, 인종 등에 따라 이마와 광대뼈 모양이 다르고, 머리숱 상태 등 다양한 요소가 헤드셋을 착용했을 때 편안함과 쾌적함에 영향을 미친다.

디자인팀은 포용적인 VR 헤드셋 개발을 위해 개발 전 과정에서 유색인종, 각기 다른 성별, 다양한 모발 질감 등을 가진 사람을 대상으로 제품을 테스트했다. 팀원들은 헤드셋 사용자의 이마와 광대뼈에 압력을 골고루 분산시키기 위해 3D 프린팅 마스크로 얼굴에 가해지는 압력의 분산도를 실험하는 등 흥미로운 접근법을 활용했다.

디자인과 개발 과정에서 "아하!" 하고 무언가를 크게 깨닫지는 못했지만, 다양성을 접목하려는 노력은 최종 제품 제작에 큰 영향을 미쳤다. 특히 착용 시 편안함을 최적화하기 위해 '자신이 잘 입는 옷'에 기반해 부드럽고 유연하며 통기성이 좋은 직물 소재를 선정하여 헤드셋을 제작했다. 안경을 쓰는 사람을 위해서는 눈 주변에 공간을 추가했고, 머리 크기에 맞게 착용할 수 있도록 조절 끈을 디자인하기도 했다. 최종 제품은 경량화를 위해 폼

과 직물 소재로 만들어졌다.

이제는 하드웨어 기기 전체를 총괄하는 실무단이 생겼다. 하드웨어 기기 및 서비스 총책임자는 레슬리 릴랜드Leslie Leland로, 구글의 여러 팀이 엔지니어링, 인프라, 프로세스를 개발하는 것을 도와 구글 하드웨어 디자인에 제품 포용성 원칙을 융합할 수 있도록 힘을 싣고 있다.

에어백이 여성과 아동에 미치는 영향을 무시했을 때 생긴 일

제품 디자인이 특정 인구 집단을 무시하면 그 결과는 비극, 심지어는 생명을 앗아가는 것으로 끝날 수도 있다. 차량용 에어백의 초기 디자인 사례처럼 말이다. 최초의 에어백을 개발한 팀은 전원 남성으로 구성되었다. 그들은 남성의 키와 몸무게 표를 가지고 계산을 수행했고, 평균적인 남성의 인체 모형으로 충돌 시험을 하며 시제품을 테스트했다. 그 결과는 어땠을까? 처음으로 차량용 에어백이 장착되었을 때, 에어백으로 인해 여성과 아동이 사망하는 비극이 발생했다.

2006년, 미국 고속도로안전국National Highway Traffic Safety Administration, NHTSA은 충돌 시험 규정을 개정해 에어백 충돌 시험 시 더 작은 인체 모형을 사용하도록 했다.

NHTSA는 최고 속도가 시간당 56킬로미터(시간당 35마일)일 때의 정면충돌 시험을 진행할 때 안전벨트를 한 50분위 성인 남성 모형을 쓰도록 한 것에서 안전벨트를 한 5분위 성인 여성 모형을 쓰도록 탑승자 충돌 보호 안전 기준을 개정한다. 본 기준의 개정 목적은 몸집이 작은 탑승자를 충돌로부터 보호하는 기능을 개선하기 위함이다. 새로운 요건은 최고 속도가 56킬로미터(시간당 35마일)일 때의 정면충돌 시험에서 이전에 안전벨트를 한 50분위 성인 남성 모형을 쓰도록 한 규정이 도입될 때와 비슷하게 단계적으로 적용될 것이나, 2년 뒤(2009년 9월 1일)에는 전면 시행될 것이다.[*]

일상에서 빈번하게 사용하는 제품 중 일부는 모든 사용자를 위해 개발된 것이 아니다. 그런 제품은 짜증을 유발하고, 심지어는 생명을 위협하거나 생명을 앗아가기까지 한다. 가능하면 이 모든 일이 일어나지 않게 해야 한다. 제품 디자인과 개발 과정에 포용성을 접목하지 못하면 혁신의 기회, 즉 세계를 개선하고 더 밝은 미래를 만들 수 있는 획기적인 기법을 도출할 기회가 매우 적어진다. 인클루시브 디자인을 추진하기 위한 몇 가지 핵심적인 활동을 중시하면 현재와 미래의 사용자가 직면하는 핵심 문제를 해결하는 긍정적인 결과를 도출할 수 있을 것이다.

* https://www.federalregister.gov/documents/2006/08/31/06-7225/federal-motorvehicle-safety-standards-occupant-crash-protection

구글 제품 포용성팀은
어떻게 만들어졌을까

제품 디자인과 개발 과정에 제품 포용성을 접목하는 것이 꼭 부담스럽고 귀찮은 일이 될 필요는 없다. 천천히 시작해서 점진적으로 추진력을 만들어갈 수도 있다. 그러면 이 과정이 더욱 즐겁고, 도전적이며, 흥미진진하게 여겨질 것이다. 제품 포용성은 구글의 20% 프로젝트(구글 사원 모두가 자기 시간 중 20%를 할애해 진행할 수 있는 프로젝트)에서 출발했다. 전 세계에서 거대한 영향력을 행사하는 구글의 멋진 제품들은 모두 20% 프로젝트에서 시작되었다.

다양성과 포용성 담론이 20% 프로젝트의 흥미로운 주제가 될 것이라 생각한 나와 동료들은 다양성과 포용성을 논할 때 대체로 문화와 구성원의 다양성에 대해 토론했다. 제품이나 사업 개발 측면에서 이 주제를 다루지는 않았다. 그러나 당시 내 매니저이자 디렉터였던 크리스 젠틸^{Chris Genteel}은 수년째 중소기업이 온라인을 많이 활용하지 않고, 활용한다 해도 존재감이 약한 문제를 고민했다. 약 8년 전에 나는 크리스를 도와 중소기업이 온라인을 활용하고, 온라인상에서의 존재감을 강화하기 위해 20% 프로젝트를 진행했다. 이 프로젝트가 계기가 되어 다양성과 포용성이 경영 성과를 얼마나 개선할 수 있는지 생각해보게 되었다.

제품 포용성 프로젝트팀은 이 실험에 참여하고 싶고, 앞으

로 할 일을 함께 고민하기를 원하는 다른 팀과 협업하기 시작했다. 팀원 중 몇 사람은 디렉터 욜란다 망골리니[Yolanda Mangolini]의 도움을 받아 팀 내 다양한 업무에 중복되는 영역이 있음을 알아차렸다. 당시 앨리슨 무니칠로[Allison Munichiello]와 나는 다양성 비즈니스 파트너로서 구글에서 가장 오래 근무한 리더들과 함께 특정 제품 영역을 위해 총체적인 다양성 및 포용성 전략을 세우는 업무를 맡았다. 크리스는 비즈니스 포용성 작업을 이끌었고, 사업 간 교집합과 디지털 양극화 문제를 살피던 앨리슨 번스타인[Allison Bernstein]을 자신의 팀으로 데려왔다. 또한 크리스는 랜디 리예스[Randy Reyes] 등 여러 임직원 자원 그룹[Employee Resource Group, ERG]의 고문과도 긴밀한 관계를 맺고 있었다. 제품 포용성 프로젝트팀은 이런 사람들과 함께 팀 내 모든 업무가 제품 디자인 과정에 필수라는 점을 깨달았다. 그리고 필요한 관점을 구하는 데에는 구글의 다양한 집단이 필요하고, 전략을 세우고 책임과 분위기를 설정하는 선임 리더들이 매우 귀중한 존재라는 점을 알게 되었다.

제품팀 팀원들이 특정한 다양성 이니셔티브를 추진하지 않는 한, 제품 포용성 프로젝트팀은 그동안 이 두 가지 역할을 가진 사람들을 활용하지 않았다. 앨리슨과 나는 업무 성격상 제품 매니저, 엔지니어, 기술 제품 매니저, 사용자 연구원 등과 만날 수 있었다. 또한 다양한 제품 영역을 탐색하고 협업할 의사가 있는 팀을 찾는 데 도움을 준 솜야 수브라마니안[Sowmya Subramanian] 같이 강력한 지지를 보내주는 임원들이 있었다. 모두의 노력으로 제품

디자인 과정에 포용성을 접목하는 것(나중에 제품 포용성으로 진화)이 어떤 모습일지 개괄적으로 보여줄 수 있었다.

제품 포용성 프로젝트팀은 구글을 생각하며 제품 포트폴리오로서의 기업을 그려보았다. 모든 제품이 저마다 다르고, 성숙도 또한 달랐다. 그러나 구글이 모호함 속에서 성장하고, 내실 있는 문제를 해결하기 위해 크게 생각할 것을 권장한다는 사실을 알고 있었다. 그래서 디지털 양극화를 줄이는 것에서 더 나아가 그 해결법을 내재화해 구글 제품 포트폴리오 전체가 의식적으로 전 세계 사용자를 섬기도록 할 방법이 무엇일지 생각하기 시작했다.

이 생각을 사실상 처음으로 실천에 옮긴 것은 엔지니어 피터 셔먼Peter Sherman이 제품 포용성 프로젝트팀을 찾아와 자기 팀이 활용할 수 있는 체크리스트를 주면 안 되겠냐고 물었을 때였다. 피터는 자신이 업무를 수행하면서 다양성과 포용성을 충분히 고려하고 있는지 확인하고 싶어 했다. 당시 나에게는 체크리스트가 없었지만, 피터 그리고 그의 팀과 함께 이 아이디어를 이야기할 의욕이 충만해졌다.

피터는 인종을 비롯해 직장에서는 말하기 불편할 법한 주제를 놀라울 정도로 솔직하게 이야기했다. 그는 근접 센서와 카메라를 개발할 때 자신과 팀이 포용적인 제품을 개발하기 위한 인종 다양성이 부족함을 깨달았다며 인종 문제를 바로 언급했다(다음 박스 내용 참조).

우리의 첫 제품 포용성 파트너

▶ 피터 셔먼, 구글 엔지니어

구글 제품 포용성팀의 전신인 제품 포용성 프로젝트팀과 협업하기 직전, 나는 피부색과 관계없이 모든 사용자 환경에서 잘 작동하는 카메라와 근접 센서를 개발하는 프로젝트를 진행하고 있었다. 개발팀 규모는 매우 작았고, 세부적인 조정 결정과 그 이후의 검증 테스트를 제대로 수행하기 위해 필요한 광범위한 적용 대상을 구하는 데 애를 먹고 있었다. 이 제품을 포용적으로 만드는 것이 극도로 중요하다는 사실은 알고 있었지만, 이 요구를 적절하게 해결할 도구나 자원이 없었다. 한 기술 산업 분야에서 인종 다양성을 둘러싸고 여러 가지 문제가 있다는 점을 고려하면 이것이 매우 민감한 문제가 되리라는 사실 또한 잘 알고 있었다. 전역 검사 계획을 세울 때 본의 아니게 참가자를 화나게 하는 상황을 피하기 위해서는 맥락과 틀 구성이 매우 중요하다.

당시에는 잠정적으로 담당하게 된 이 주제에 접근하는 방법을 알려주는 모범 사례가 수록된 가이드, 교육 과정, 내부 팀(외부에서는 더더욱 찾기 어려웠다)이 없었지만, 내가 언제나 다른 사람을 배려하고 주의를 기울이는지 확실히 하고 싶었다. 바로 이 시점에 다양성팀이 있고, 구글의 제품

을 더욱 포용적으로 만드는 목표를 달성하는 데 필요한 토론과 여러 과정에 적극적으로 참여하고자 하는 팀과 청중이 2015 다문화 회의2015 Multicultural Summit에 모인다는 이야기를 들었다.

많은 다문화 회의 참가자가 피부색 보정 기능 때문에 만족스러운 사진이 찍히지 않는다며 자신의 카메라 사용 경험을 이야기했다. 하지만 그중에서 컬러 사진술 개발 이면에 있는 편견의 역사를 이해하고, 포용성을 고려해 개발하면 이 경험을 진짜 개선할 수 있으리라 생각하는 사람은 거의 없었다. 영상 관련 분야에서 일하지 않는 사람은 그런 문제를 그저 기술적 한계라고 치부하기 쉽다.

포용적인 테스트 가이드라인을 세우고 모범 사례를 발굴해 구글 내부에서만이 아니라 더 넓은 제품 생태계 차원에서 센서 조정 과정 내 편견을 걷어내는 목표를 달성하는 방안을 토론하는 데에 회의 참가자들이 적극적으로 참여하는 것을 보고 많은 힘을 받았다. 기술적인 문제는 언제나 존재할 것이다. 그러나 포용적인 사고방식을 가지고 개발하면 모든 사용자에게 더 좋고, 공평한 제품 경험을 선사하는 데 큰 도움이 될 것이다.

제품 포용성 프로젝트팀 주최로 구글 임직원의 다양성을 대표하는 구글러들의 회의에 피터의 문제를 의제로 상정했다. 그리고 다양성 관련 20% 프로젝트에 참여하고 있는 사람을 대상으로 한 앨리슨의 인클루시브 디자인 회의와 다양성 회의를 연관 지었다. 비록 포용성을 접목하는 것이 어떤 모습일지 보여주는 공식적인 구조는 없었지만, 두 회의에서 업무에 포용성을 접목하는 것의 중요성을 강조한 리더들의 이야기를 들을 수 있었다.

포용성과 관련된 일을 하는 구글러는 다양성 및 포용성팀에 지지, 인프라, 체계가 필요하다고 말했다. 다양성과 포용성이 자신의 중심 역할이나 업무가 아니라, 업무에 연관된 사람마다 느끼는 수준이 달랐던 탓에 잠재적인 영향력을 구체화하고 기회를 포착하는 데 어려움을 겪은 경험에서 나온 요구였다.

다양한 팀과 함께했던 이런 초기 토론이 제품 포용성 프로젝트팀 내 아이디어에 불꽃을 지피고 활기를 불어넣었다. 어떤 데이터가 필요하고, 어떤 서비스를 제공할 수 있으며, 각 팀이 성장하고 학습할 수 있도록 반복할 수 있는 습관을 만들려면 어떻게 해야 할지 생각하기 시작했다. 그리고 여러 제품 속에서 교차하는 포용성을 둘러싼 이 생각이 생각보다 훨씬 큰 영향력을 발휘할 수 있음을 깨닫고, 이것을 밝혀내기 위한 여정에 나섰다. 처음에는 20% 프로젝트로 시작했던 그룹이 결국 현재의 제품 포용성팀으로 발전한 것이다.

2019년 초, 제품 포용성 팟^{pod}(구글에서 소규모 팀을 지칭하는 말)은 다음과 같은 사명과 비전을 도출했다.

구글은 그동안 소외되었던 사용자가 중심이 되고, 인정받으며 고무되는 유용한 제품을 디자인합니다. 또한 제품의 기회를 포착하고 불평등을 해결하기 위해 소외되었던 집단의 목소리, 기술 전문성, 관점을 중심에 놓고, 임직원, 파트너, 사용자로서 이들의 기여를 가치 있게 여깁니다. 일반 사원부터 임원까지 포용적인 태도로 개발할 책임이 있는 동지이기 때문에 모든 구글러에게 이 업무의 내용이 공유됩니다.

제품 개발, 마케팅, 기타 영역에서 인클루시브 디자인을 적용하는 여정에 나섰다면, 적어도 처음에는 사고방식과 문화를 바꾸는 데 모든 노력을 집중하기를 권한다. 배제가 소비자에게 어떤 영향을 미치고, 인클루시브 디자인이 어떻게 혁신과 성장을 이끌며 소비자의 삶에 긍정적으로 작용하는지 구성원이 완벽하게 이해하면 그들은 포용성 원칙과 관행을 적극적으로 받아들일 것이다. 그리고 더욱 풍부한 다양성을 지닌 직장 동료, 고객과 상호작용하며 모두를 위한 제품을 개발하는 데 필요한 공감 능력과 이해심을 기르게 될 것이다.

구글의 제품 포용성 실현

▶ 크리스 젠틸, 공급자 다양성^{Supplier Diversity} 디렉터

나는 비즈니스 포용성팀을 이끌었던 사람으로서, 구글러와 그들이 속한 집단이 모두를 위한 구글 제품과 사업을 통해 더욱 포용적인 문화와 모두에게 공평한 결과를 도출하도록 만들어가는 구글의 모습을 10년이 넘는 기간 동안 지켜보았다.

제품 포용성은 지위 불문하고 회사 내 모든 사람이 참여하는 것이 핵심이다. 제품 포용성의 실현은 상향식과 하향식, 양방향으로 진행된다. 구글 포용성 수호자들과 임직원 자원 그룹은 국지적 실험은 물론, 3년에 걸쳐 비즈니스 포용성팀이 구글에서 적용하고 단계적으로 확대해나갔던 새로운 접근 방식을 통해 다양성, 공평성, 포용성 혁신을 이끈다. 나는 이 같은 프로그램과 (공급자 다양성 프로그램 같은) 더 많은 프로그램을 통해 유색인종, 여성, 성 소수자 기업가가 자기 회사의 수익성과 사용자 신뢰도를 높임과 동시에 5억 달러 이상의 직접 경제 효과를 낼 수 있도록 파트너십을 이끌었다.

나는 회사와 리더가 제품 포용성이 다양성의 여러 차원에서 디지털 양극화를 줄일 뿐만 아니라 사업 기회를 증폭할 수 있다는 점을 이해하는 것이 매우 중요하다고 생각한

다. 이런 과정을 통해 구글의 다양한 사용자를 더욱 잘 반영하고 섬기는 제품을 만들고, 더욱 포용적인 문화를 만드는 데 필요한 관점을 활용할 수 있다.

2장

구글 캡스톤 연구에서
제품 포용성팀이 배운 것

새로운 비즈니스 이니셔티브, 특히 제품 포용성과 같이 불분명
한 부분이 많은 프로젝트를 시작하기 전에 심층적인 이해를 위
한 연구를 수행하는 것은 매우 좋은 방법이다. 제품 포용성팀도
실험부터 시작했고, 시범 프로그램을 통해 진전을 만들어나갔다.
포용적으로 제품을 디자인하는 것이 옳은 일이라는 것은 알고
있었지만, 일을 진행하면 할수록 이 분야의 심층 연구가 부족하
고, 더 많은 데이터 수집과 분석이 필요하다는 점을 깨달았다.

그러나 다양성의 여러 차원, 이런 차원의 교차성, 개인 간
차이가 어떻게 사람과 제품에 영향을 미치는지를 다룬 연구는
많지 않았다. 제품 포용성팀은 포용성이 비즈니스에 도움이 된다
는 것을 증명하고, 이 결과를 단순히 포용성을 인지하는 것에서
빗어나 행동에 나서도록 만드는 기제로 활용하고 싶었다. 따라서

다양성, 공평성, 포용성을 핵심 비즈니스 가치로 삼고, 제품 디자인 과정에 중요한 요소로 여겨야 한다는 점을 증명하는 것을 목표로 삼았다. 그러기 위해 다양한 관점이 제품 디자인에 미치는 영향을 비롯해, 매우 강한 의지를 갖고 다양성과 포용성을 추구하는 브랜드와 사용자가 어떻게 관계를 형성하는지 이해하고자 했다.

이런 목표를 생각하면서 몇 가지 핵심 질문에 답하고, 인클루시브 디자인 원칙과 관행에 더욱 깊은 통찰력을 가질 수 있기를 바라는 마음으로 연구 계획을 수립했다. 이번 장에서는 연구 과정에서 제품 포용성팀이 던졌던 질문, 이 질문의 답을 구하기 위해 한 일, 연구 결과에서 얻은 정보와 통찰을 설명한다.

포용성이 비즈니스 성공을 이끈다

제품 포용성팀은 2019년 9개월 동안 다양성과 포용성을 실천하면 정말로 가치가 창출된다는 것을 증명하기 위해 캡스톤 연구를 시행했다. (캡스톤 연구란, 학생들이 자신이 선정한 질문이나 제품을 주제로 독립적인 연구 조사를 수행해 해당 주제를 심층적으로 이해한 것을 바탕으로 논문을 쓰는 활동이다.) 제품 포용성팀의 연구는 제시된 이니셔티브의 타당성과 잠재적 가치를 증명 또는 반박하는

개념 증명에 비견될 수 있다.

　우선은 전체 제품 개발 과정에 걸쳐 연구, 디자인, 엔지니어링 원칙에 포용성을 적용하면 더 다양한 소비자층에게 의미 있고 유용한 제품을 만들 수 있을 것이라는 가설에서 출발했다. 제품 포용성팀은 이 가설을 반박하거나 뒷받침할 여러 가지 실험과 연구 활동을 열정적으로 설계했다.

　제품 포용성팀은 연구를 시행하기 전에 목표 규정, 연구 질문 정리, 핵심 용어 정의, 조건 및 목표 정의, 실험과 기타 연구 활동을 할 팀 배정 등을 통해 신중하게 연구를 준비했다.

연구 목표

　제품 포용성팀은 인클루시브 디자인이 사람들의 삶에 긍정적인 영향을 미칠 것이라 확신했다. 그와 동시에 팀이 전반적으로 인클루시브 디자인에 우호적이라는 점, 다른 관점을 가진 사람의 의견을 구하지 않은 점의 위험성을 인지하고 있었다. 소규모 팀이 갖는 이런 내재적인 한계를 극복하기 위해 알바 테일러 박사[Dr. Alva Taylor]와 같은 연구원, 8명의 임원 스폰서, 20% 사용자 경험[UX] 리드 자일스 해리슨-콘윌[Giles Harrison-Conwill], 애널리스트 리드 토마스 본하임[Thomas Bornheim], 그 외 다수 지원자로 구성된 다양한 그룹에 의견을 구했고, 모두와 함께 다음과 같은 연구 목

표를 세웠다.

- 소외되었던 사람들이 다양한 관점을 제시하는 것이 제품 디자인 과정에 가치를 더하고, 결과적으로 더욱 내실 있는 최종 제품을 만드는지를 밝힌다. (이것이 사실로 나타날 경우, 연구를 통해 제품 디자인에 포용성을 적용하는 것이 인간과 비즈니스 모두에 도움이 된다는 데이터를 제공하게 될 것이다.)
- 이미 실천 중인 제품 포용성 관행 중에서 어떤 방식이 어떤 조합으로 적용되었을 때 왜 성공했는지를 밝히고, 신생팀 및 경험이 많은 팀 모두가 가장 나은 방법을 숙지하고 적용할 수 있도록 한다.
- 어떤 팀의 역학 또는 행동이 긍정적인 결과로 이어지는 를지 찾아내 여러 팀 및 기업 전체와 함께 더욱 포용적인 문화를 만든다.
- 자신을 위해 이 일이 왜 중요한지, 이 일에 왜 관심을 두는지, 무엇을 성취하고 싶은지 그 이유를 밝힌다.
- 자신의 신념과 가정에 이의를 제기하는 것을 통해 배움을 심화하고 자신의 지식 속에 숨은 편견과 빈틈을 줄여 나간다.

연구 질문

연구 목표에 대해 토론한 뒤 연구 설계의 지침으로 삼을 세 가지 질문을 도출했다.

- 첫 번째 질문: 다양한 관점이 더욱 성공적인 제품을 만드는가?
- 두 번째 질문: 포용적인 제품 디자인 관행이 긍정적인 경영 성과로 이어지는가?
- 세 번째 질문: 인클루시브 디자인을 실천할 의지를 표출하는 기업은 소외된 사용자와 소수자 사용자의 참여도 증가를 경험하는가?

각 질문에는 면밀하게 정의된 목적이 있었고, 이를 통해 질문이 연구 목표에 부합하게 했다.

첫 번째 질문의 목적은 소외된 소수자의 관점이 제품 결과에 영향을 미치는지를 파악하는 것이었다. 구체적으로 다음 두 가지 질문에 답하고자 했다.

- 소외된 소수자가 다른 사용자보다 제품 디자인 내 다양성 부족을 지적하는 경우가 많은가?
- 다양한 팀이 혁신적인 아이디어를 도출할 가능성이 더 높은가?

두 번째 질문의 목적은 팀 역학을 더욱 잘 이해하는 것이었다. 제품 포용성팀은 제품 포용성을 시작 단계에서부터 적용하는 팀이 있는 반면, 제품 출시가 임박할 때까지 기다리는 팀이 있음을 알게 되었다. 그래서 제품팀이 왜 초기 단계에서 포용성을 우선시하는지, 일상적으로 인클루시브 디자인을 어떻게 실천했는지를 밝히고자 했다.

- 어떻게 지금의 관행을 적용하게 되었는가?
- 개발 과정 전체에 포용성을 적용한 팀들에서 공통적으로 나타나는 패턴을 찾아낼 수 있는가?
- 최종 제품에 영향을 미친 관행들의 유사점과 차이점은 무엇인가?

세 번째 질문의 목적은 소외된 사용자가 포용적 마케팅에 어떻게 반응하는지 평가하는 것이었다. 제품 디자인을 아이데이션에서 마케팅(그리고 그 사이의 모든 지점)까지 각 단계를 아우르는 총체적인 과정으로 보고 접근하기 때문에 마케팅 요소를 구체적으로 살펴보고자 했다. 포용성 실천 의지를 공표했을 때 주류 사용자와 소외된 사용자가 어떻게 반응하는지, 두 집단의 반응이 유사한지 아니면 차이가 큰지, 마케팅에 포용성 실천 의지가 반영되었을 때 사용자가 해당 기업의 브랜드를 더욱 지지하는지를 알아보려 했다.

주요 용어, 조건, 측정 기준 정의

모든 연구팀의 일관성을 확보하기 위해 다음의 용어, 조건, 측정 기준 정의를 도출했다. 더욱 명확한 데이터를 이용하는 데 도움이 될 것이다.

- 소외된 사용자: 연구에 참여한 소외된 사용자는 다음과 같다.
 - 미국: 흑인, 중남미계(라틴아메리카 혈통)
 - 전 세계: 여성, 성 소수자, 사회경제적 지위가 낮은 사람, 장애인, 65세 이상, 다양한 교육 수준

이것이 모두를 포함하기에 부족하다는 것을 알지만, 제품 포용성팀이 수집할 수 있는 데이터가 이 정도였기 때문에 이 항목을 초기 조건으로 삼았다.

- 포용적 관행: 특정 운영 모델에서 도출된 것과 더불어 주요한 관행을 말한다.
 - 주요 관행에는 포용적인 UX 디자인, 사용자 테스트, 팀 구성(구성원 다양성)이 있다.
 - 운영 모델에는 신생팀 및 제품, 성숙 제품에 적용된 것을 포함해 모든 구글 내 그룹이 개발하고 채택한 관행을 포함한다.
- 경영 성과: 기업이 다음과 같은 경험을 했을 때 포용적

관행이 성공했다고 본다.

- ◦ 브랜드 정서/충성도가 긍정적으로 높아짐
- ◦ 신규/소외된 인구 집단의 일일 실사용자^{Daily Active User, DAU} 증가
- 성공적인 제품: 제품 포용성은 최종 제품이 다음과 같을 때 성공했다고 간주한다.
 - ◦ 전략 시장으로 시장 확대
 - ◦ 향후 인구 집단의 성장/변화에 부합

예상 결과

다양성을 갖춘 팀과 기업의 성공 증대 간의 상관관계를 설명한 연구가 이미 있다는 것을 알고 있었지만, 그런 결과를 도출하기 위해 어떤 행동이 필요한지를 설명하는 데이터는 거의 없었다.

제품 포용성팀은 연구 과정에서 인클루시브 디자인 관행과 제품 및 경영 성과를 연관 짓는 데 이용할 수 있는 실행 가능한 정보와 데이터를 모으고 싶었다. 구체적으로는 다음과 같은 질문에 답하고자 했다.

- 어떤 포용적 관행이 효과적이었는가?
- 어떤 방식이 부분적 또는 전체적으로 잘 작동했는가?

- 행위 또는 방식을 어떤 조합으로 실행했을 때 성공했는
가(어떤 조합이 다른 것보다 더 효과적이었고, 어떤 맥락에서 적
용되었나)?

여기에 더해 다음 내용을 현실화하는 것으로 제품 포용성
을 뒷받침하는 증거를 취합하고자 했다.

- 모범 사례를 설명하는 구체적인 사례 연구 제공
- 긍정적 또는 부정적 결과를 명확하게 보여주고, 인클루
시브 디자인을 실천하는 팀이 제품 개발을 위해 어떤 일
을 하는지 설명
- 성공과 실패를 명확하게 보여주고 각각의 이유 제시

데이터 검토

수개월 간의 실험, 인터뷰, 설문조사, 섀도잉 shadowing(그림자
처럼 다른 사람의 말이나 행동을 따라 하는 것), 시뮬레이션을 통해 다
음의 개괄적인 데이터를 얻었다.

- 소외된 소비자와 다수 소비자 모두 다양성을 보여주는
브랜드를 선호하지만, 소외된 소비자가 이런 제품이나
서비스에 더욱 호감을 느낄 가능성이 크다.
- 포용적인 제품 디자인이 소수자 집단에만 도움이 된다

는 식의 논리가 많지만, 제품 포용성은 오히려 기업이 기회를 놓치고 있음을 나타냈다. 포용적인 관점을 도입하면 목표로 하는 고객들의 참여도와 만족도를 전반적으로 개선할 수 있다.

- 인클루시브 디자인을 우선시하는 팀은 더욱 포용적인 제품을 개발할 수 있다. 팀에서 여성이나 유색인종의 대표성이 높은 것만이 제품 포용성의 긍정적 결과는 아니다. (초기 연구의 목적에 따라 여성과 유색인종이라는 두 가지 다양성 차원에만 집중했으나, 제품 포용성이 다루는 모든 차원의 다양성으로 확장될 수 있다.) 오히려 포용적 제품을 개발한 모든 팀이 다양하면서도 배제되었던 관점을 제품 개발의 여러 부분에 지속적으로 도입했다.
- 포용성을 생각하면서 제품을 개발한 모든 팀이 개발 과정의 여러 단계(아이데이션-UX-사용자 테스트-마케팅)에서 포용성을 실천으로 옮겼다.
- 설문조사 대상 팀 중
 - 53.8%가 아이데이션 초기 단계에서 포용성을 도입했다.
 - 46.1%가 UX 단계에서 포용성을 도입했다.
 - 69.2%가 사용자 테스트 단계에서 포용성을 도입했다.
 - 46.1%가 마케팅 단계(단, 제품팀이 마케팅 영역을 주도하는 것만은 아님)에서 포용성을 도입했다. 이 경우 마케팅을 전담하는 마케팅 부서 외에도 제품팀이 의식적

으로 마케팅을 고민하고, 포용적인 마케팅 가이드라인과 원칙을 고민한다.
- 포용적으로 제품을 개발하는 모든 팀이 최소 2~4개 단계(아이데이션-UX-사용자 테스트-마케팅)에서 제품 포용성 관행을 도입했다.

결론 도출

데이터를 검토한 뒤 다음과 같은 결론을 도출했다.

- 인클루시브 디자인 관행은 사용자의 제품 인식 및 관계 구축 측면에 전반적으로 매우 긍정적인 영향을 미친다. 이 현상은 모든 연령대와 다수, 소외된 사용자 모두에게서 나타났다.
- 소외된 사용자를 위한 제품 개발이 모든 사람을 위한 사회적 편익을 창출할 뿐만 아니라 사업적 편익도 있음을 알게 되었다.
- 소외된 집단과 주류 집단 모두 포용적인 제품을 선호하는 것으로 나타났다.
- 당사자의 관점이 매우 중요하다. 머리로만 공감해서는 안 된다. 구글 디렉터 맷 와델Matt Waddell이 조언한 것처럼 고객과 고객의 문제를 사랑하고, 어떻게든 그 사랑을 드

러내야 한다.

- 모두를 위한 제품을 개발하려면 그동안 소외되었던 소비자의 요구와 기호를 만족하는 데 의식적으로 나서야 한다. 그렇지 않으면 소외된 집단은 또다시 제품 개발에서 간과될 것이다.

- 데이터 수집과 측정 기준 추적이 성공의 열쇠다. 제품 포용성을 하나의 사업 부문이자 우선순위로 다루어야 한다(제품 포용성 성과 측정 방법은 11장 참조).

- 의식적으로 포용성 목표를 세우고 제품 개발 과정의 주요 단계에서 소외된 사용자와 소통하는 것을 우선시하면 팀 내 다양성이 다소 부족하더라도 진정으로 포용적인 제품을 제작할 수 있다.

- 포용적으로 제품을 개발하는 팀의 관리자는 초기 단계부터 포용성을 도입하는 것이 성공의 열쇠임을 인정한다. 포용성은 단순히 체크리스트를 확인하는 것이 아니라, 조기에 인클루시브 디자인을 도입하고 이를 여러 번 되풀이해서 개선하는 것이다.

인클루시브 디자인이 비즈니스 성공을 이끈다는 주장을 뒷받침하는 구체적인 데이터를 도출한 것은 상당히 흥분되는 일이다. 제품 포용성이 더 나은 제품과 서비스로 이어질 뿐만 아니라, 다양한 관점을 끌어안는 것이 혁신의 증대로 이어진다는 것을

증명하기 때문이다.

제품 포용성팀이
경험에서 배운 것

제품 포용성팀이 수년간의 실험, 개선, 시행착오를 겪으며 제품 포용성과 관련해 중요하게 배운 것은 다음과 같다.

- 다양한 관점은 혁신 증대와 소외된 사용자 및 주류 사용자 모두를 위해 더 좋은 제품을 만드는 것으로 이어진다.
- 영역마다 단 하나의 변화나 행동을 실천하더라도 아이데이션, 사용자 경험UX 연구, 사용자 테스트, 마케팅은 포용적인 시각을 도입하는 과정에서 집중해야 할 핵심 영역이다.
- 제품 포용성은 독립적인 아이디어나 프로세스로서 마지막에 덧붙이면 되는 것이 아니라 개발 과정 전체에 새겨 넣어야 한다.
- 포용적인 시각을 제품 디자인과 개발 과정에 적용한다는 것이 꼭 개발 지연으로 이어지는 것은 아니다. 이것은 더욱 의도적으로 디자인하는 활동을 수반한다.

- 수십억 명의 사용자는 제품을 통해 자신의 존재를 인정받고 싶어 하며, 제품에 자신이 포함되었다고 느낄 때 구매 행동에 나설 수 있는 구매력을 가지고 있다.
- 자신이 '기본' 사용자와 멀다고 느낄수록 소비자가 제품이나 서비스로부터 배제된다는 느낌을 받을 가능성이 크다.
- 제품팀과 마케팅팀은 그동안 소외되었던 소비자의 요구와 기호를 파악하고 만족하는 데 적극적이어야 한다. 제품 포용성은 하루아침에 이루어지는 것이 아니기 때문이다.
- 기업 구성원이 다양성, 공평성, 포용성의 목적과 중요성을 제대로 이해하고 자신의 업무에 적용할 수 있는 구체적이고 실행 가능한 방법을 이해하면 그로부터 활력을 얻을 수 있다. 사람들이 제품 포용성 이니셔티브를 받아들이지 않을 것이라고 지레짐작하지 말자. 소비자와 비즈니스 관점에서 제품 포용성의 논리를 제대로 이해하고 나면 적극적으로 제품 포용성을 수용할 것이다.
- 기업은 선한 일을 함으로써 성공할 수 있다. 더 많은 소비자에게 어필하는 제품과 서비스를 개발하는 것은 의심할 여지없이 기업을 성장시킨다.

구글의 경험을
자신의 기업에 적용하라

제품 포용성팀이 진행한 연구를 자신의 기업에 적용해 소외된 사용자들의 요구와 기호, 그들이 가져다줄 사업 기회를 더욱 명확하게 인식하게 만들고, 아이데이션에서 마케팅까지 제품 디자인 과정의 모든 단계에 인클루시브 디자인 원칙과 관행을 적용해보자. 팀 단위 또는 기업 전체에 제품 포용성을 도입할 수 있는 몇 가지 방법을 소개하고자 한다.

- 다음 분기 혹은 다음 해 계획을 세울 때 다양성과 포용성을 포함한다. 인클루시브 디자인 교육과 이니셔티브에 시간과 예산을 할당한다.
- 더욱 다양한 사람으로 팀을 구성해 제품 디자인과 개발 과정에 다양한 관점을 도입하도록 한다. 내외부에서 소외된 소수자를 모집해 개발 과정에 참여시키고, 그동안 소외된 집단의 사용자와 소통한다.
- 아이데이션, UX 연구 및 디자인, 사용자 테스트, 마케팅 과정 모두에 제품 포용성을 적용한다(자세한 내용은 7~10장 참조).
- 디자인 과정에서 중요한 지점을 밝히고, 그것을 중심으로 포용성 약속을 수립한다(자세한 내용은 6장 참조).

- 소외된 소수자를 위한 제품 디자인을 우선해야 한다. 의식적이고 의도적으로 소외된 소수자를 위한 디자인 노력을 기울이지 않으면 소외된 소수자의 우선순위가 자연스럽게 뒤로 밀리고, 결국은 개발 과정에서 배제될 가능성이 크기 때문이다.

세계는 문화뿐 아니라 제품과 서비스에서도 다양성과 포용성을 요구하고, 높이 평가하고 있다. 기업을 더욱 다양하고 포용적으로 만드는 방법이 궁금하다면 웹사이트 accelerate.withgoogle.com에 방문해보기 바란다.

3장

제품 포용성으로 향하는
길을 밝혀줄 20가지
필수 질문

G

제품 포용성은 여러모로 엄청난 배움의 과정이다. 제품 포용성을 제대로 적용하면 소외된 집단과 팀을 더욱 다양하고 포용적으로 만드는 방법, 제품 디자인과 개발 과정에 다양한 관점을 적용하는 방법, 이런 노력을 지원하는 데 필요한 자원을 확보하는 방법 등 많은 것을 끊임없이 배우게 된다.

이 배움의 과정은 자신과 팀이 호기심을 갖고 제대로 된 질문을 할 때 가장 생산적인 결과를 가져온다. 그러나 시작 단계에서는 어떤 질문을 해야 필요한 해답과 가이드를 도출할 수 있을지 모를 수 있다.

따라서 이번 장에서는 모든 팀이 자신에게 물어야 (그리고 대답해야) 할 10가지 질문과 제품 포용성팀이 가장 많이 받은 10가지 질문(과 답변), 이렇게 총 20가지의 질문을 다루려 한다. 이 과

정에서 각 질문의 중요성을 설명하고, 각 질문에 자신이 스스로 또는 다른 팀원의 도움을 받아 어떻게 답해야 할지 가이드를 제시할 것이다.

모든 팀이 자신에게 물어야 할 10가지 질문

구글이 제품 포용성이라는 여정에 나선 지 1년이 되어갈 무렵이 되자, 사내 여기저기에서 내가 답할 수 있는 것보다 더 빠른 속도로 질문이 쏟아졌다. 그래서 담당 업무를 수행하며 모두의 요구를 충족하기 위해 사무실에 있는 시간을 정해놓기로 했다. 매일 1시간을 할애해 동료 구글러를 만나 제품 포용성 토론을 하는 시간을 갖기로 한 것이다. 그렇게 해서 사람들은 주어진 시간대에 20분씩 면담을 신청한 뒤 나에게 자기 팀 또는 구글 전사의 제품 포용성을 주제로 질문을 하거나 조언을 구하고 자신의 의견을 개진했다.

나는 이 면담 시간의 생산성을 최고로 끌어올리기 위해 (나를 포함한) 모든 참가자가 사전에 면담 준비를 해올 것을 요구했다. 나는 예정된 면담일 며칠 전에 면담 신청자에게 우리 팀이 도출한 10가지 질문 리스트를 보내 그 사람의 현재 이해 수준(초보

자, 중급자, 고급자), 제품 포용성 전략 시행 여부, 업무 성격, 파트너 또는 이해당사자가 누구인지 등을 파악했다. 다음은 그 질문 리스트다(앞으로 이에 대해 더욱 자세히 설명할 것이다).

- 팀이 제품 포용성을 경험한 적이 있는가?
- 제품 포용성 노력을 지지하는 제품 포용성 수호자를 발굴했는가?
- 해결하려는 제품(또는 사업)의 문제는 무엇인가?
- 해결하려는 포용성 문제는 무엇인가?
- 제품/사업과 포용성 문제가 어떻게 연관되어 있는가?
- 문제 해결에 필요한 자원 확보를 위해 어떤 사람을 움직여야 하는가?
- 테스트/시범 케이스 실행 계획이 있는가?
- 테스트/시범 케이스 실행, 기록, 측정 및 결과 공유를 위해 필요한 파트너는 누구인가?
- 이 워크숍 외에 현재 하고 있는 일을 지속하기 위한 자원을 어떻게 확보할 수 있는가?
- 제품 포용성 업무 결과를 기록하고 공유하기 위해 (내외부적으로) 무엇을 약속하겠는가?

이런 예비 질의응답 과정을 거치면 토론 범위를 제한하고, 우선순위를 정할 수 있다. 또한 면담했던 팀이 겪었던 문제와 변화에 대한 정보와 통찰을 공유하는 것을 도와주고, 이를 통해 구

글 전사로 전파할 지식과 통찰을 끊임없이 배우고 모을 수 있다. 이뿐만이 아니다. 팀이 면담 생산성을 최고로 높이는 데 필요한 밑 작업(제품 포용성 수호자를 찾고, 현재 과정을 더욱 명확하게 이해하며, 가지고 있는 아이디어를 모두 적어보는 것)을 수행할 수 있다. 그리고 면담 신청자가 다음의 정보를 보냈을 때 비로소 면담 시간을 잡는다.

- 명확한 의제
- 면담해야 하는 분명한 이유
- 제품 포용성에 관심을 두는 이유
- 참가자가 제품 포용성팀과 자신이 배운 점을 공유하겠다는 약속
- 참가자가 제품 포용성팀 사이트에 게시된 제품 포용성 적용법을 이미 따르고 있다는 확인

면담 준비를 통해 면담 생산성을 최고로 높이는 것과 더불어, 제품 포용성을 성공으로 이끄는 데 필요한 요소를 시행할 의지를 가진 사람이 각 팀에 있는지의 여부를 확인할 수 있다. 어떤 제품을 개발할지 결정하는 것에서 실제 개발 및 테스트, 마케팅과 세일즈에 이르기까지, 제품 개발과 출시 과정 모두에 여러 사람이 참여해 이 활동을 승인하거나 관련된 피드백을 주게 된다. 제품 포용성은 팀 내 업무 책임자가 명확하고 제품 포용성 전문가가 자문 역할로 기능할 때 가장 성공적인 열매를 맺는다. 이제

막 시작했다면 자격을 갖춘 전문가가 없을 수도 있다. 그러나 기업이 배우고 성장하며 제품 포용성을 우선시하도록 돕는 역할에 최소 1명 이상을 배정해야 한다.

이런 면담 사전 질문은 팀 구성원 간 대화를 시작하는 매개 또는 제품 포용성 수호자가 이니셔티브를 주도하는 도구가 될 수 있다. 팀 구성, 업무 성격, 역 할등에 따라 어떤 질문은 자신과 팀, 자신이 하는 일에 밀접하게 관련이 있을 수도 혹은 없을 수도 있다. 그러나 이런 질문과 답변은 제품 포용성 적용의 출발점이 된다.

앞서 소개한 질문 리스트에는 높은 수준의 질문(해결하려는 문제는 무엇인가)과 전술적/인력 측면의 질문(문제 해결에 어떤 사람이 도움을 줄 것인가)이 섞여 있음에 유의하자. 이런 질문에는 일의 진전에 도움을 줄 수 있는 핵심 인물(제품 포용성 수호자) 또는 팀 전체가 답할 수 있다. 그러나 답변서를 최종적으로 작성할 1명 또는 그 이상의 사람은 팀의 목표와 전략을 명확하게 이해하고, 포용적인 시각이 어떻게 업무에 가치를 더하는지를 대략적으로 알고 있어야 한다. 팀의 사명과 관련된 질문에 답하는 데에는 이런 지식을 가지고 있는 사람이 더욱 적합하다.

지금 당장 모든 질문에 답하지 못하더라도 걱정할 필요는 없다. 이런 질문을 하고 그에 따른 답변을 하면서 자기 생각을 다른 사람과 공유하고 토론하는 모든 과정은 시간이 지나면서 더욱 명확해질 것이다. 특히 2번부터 7번까지의 질문은 해결해야

할 문제가 무엇인지, 포용성이 현재 자신의 업무와 어떻게 연관되었는지, 제품 포용성을 적용하는 데 팀을 도와줄 수 있는 사람이 누구인지를 명확히 파악하는 데 도움이 될 것이다. 그리고 이런 질문에 대한 답은 앞으로 나아가기 위한 열쇠가 될 것이다.

팀이 제품 포용성을 경험한 적이 있는가?

팀이 제품 포용성을 얼마나 이해하고 있는지 파악하는 것은 출발 지점을 정하는 데 매우 중요하다. 제품 포용성을 잘 알지 못하는 팀은 이 책의 1장과 책 전반에 걸쳐 설명하는 제품 포용성의 정의와 중요성에 관한 일반 지식을 쌓는 것부터 시작해야 할 수도 있다. 반면 제품 포용성을 이미 잘 알고 있고 적극적으로 제품 포용성 적용에 나서는 팀은 적절한 도구 선정 또는 개발, 제품 테스트 모범 사례, 피드백 구하기 등 좀 더 고차원적이고 구체적인 문제를 주제로 한 가이드나 교육을 통해 더 많은 것을 얻을 수 있다. 제품 포용성 경험이 풍부한 팀의 경우, 자기 팀과 유사한 제품 포용성 문제를 겪고 그것을 극복했거나 자기 팀의 목표를 달성하는 데 도움이 될 수 있는 자원을 가진 다른 팀을 추천해주기를 바랄 때도 있다.

이 질문이 '예/아니오' 형식이기는 하지만, 자신과 팀의 제품 포용성 이해도를 반영해 자세하게 답하고, 혹시나 있을지 모

르는 지식과 전문성에서의 빈 곳을 드러내기까지 해보기를 강력히 권한다. 자신과 팀이 이미 알고 있는 것과 알아야 할 것, 프로세스, 업무 관행, 결과를 개선하기 위해 배우고 싶은 점을 살펴보라는 의미다. 지식에서 빈 곳을 파악하는 것(없는 것을 찾는 일)은 언제나 어려운 작업이지만, 팀은 모르는 것과 배워야 할 것을 이미 알고 있는 경우가 많다.

제품 포용성 노력을 지지하는 제품 포용성 수호자를 발굴했는가?

제품 포용성 수호자는 제품 포용성 이니셔티브를 수용 또는 이행하는 것에 진심으로 관심을 두고, 자발적으로 시간, 노력, 자원을 투입해 추진하는 사람을 말한다. 제품 포용성 수호자는 기업 내 지위 고하를 불문하고 누구나 될 수 있지만, 대개는 영향력이 클수록 자원 접근성이 높은 기업 임원이다.

팀이 업무에 제품 포용성을 접목할 때 제품 포용성 수호자의 지지를 받으면 성공할 가능성이 더욱 커진다. 기업 내에서 팀이 기울이는 노력을 지지할 의지와 능력이 있거나 최소한 이런 개념을 잘 받아들일 수 있는 사람, 즉 같은 편으로 끌어들일 수 있는 영향력 있는 사람을 찾아보자(제품 포용성 노력에 동참할 사람을 모으는 방법은 4장 참조).

떠오르는 사람이 있다면 이 질문에 그냥 '예' 또는 '아니오'라고만 답할 것이 아니라, 그 사람의 이름과 직급, 관심사, 책임, 제품 포용성 이해도 등 연관된 내용을 모두 적어보자. 자신의 제품 포용성 수호자에 대해 잘 알수록 그 사람의 마음을 끌어당기며 제품 포용성 대화를 이끌어나갈 수 있다.

해결하려는 제품(또는 사업)의 문제는 무엇인가?

이 질문을 통해 초점은 어떻게 시작(출발점)할지에서 목적지, 목표, 원하는 결과로 바뀐다. 제품 포용성을 어떻게 시작해야 하는지 파악하려고 하는데 결과부터 생각한다는 것이 이상하게 들릴 수도 있지만, 계획을 수립하기 시작할 때 최종 결과가 어떨지 생각하는 것은 매우 중요하다. 달성하고자 하는 바를 명확하게 알고 있으면 어떤 요소가 필요하고, 어느 방향으로 어떻게 실행할지 더 잘 이해하고 준비할 수 있기 때문이다.

일단 지금은 극복해야 할 제품 또는 사업 문제를 생각하자. 가령 65세 이상의 소비자가 제품을 사용하지 않거나 웹사이트에 방문해도 1분 이내에 나가버리는 문제를 겪고 있을 수 있다. 65세 이상 소비자 집단의 전년도 매출 증가율이 단 1%에 불과했기에, 이 집단에서 시장점유율을 15% 더 높이는 것을 목표로 삼을 수

있다.

해결하고자 하는 문제가 불명확하다면 7장을 통해 소외된 사용자를 연구하는 방법을 알아보자. 연구를 통해 혁신과 기회의 문으로 향하는 문제 또는 과제를 밝혀낼 수 있을 것이다.

해결하려는 포용성 문제는 무엇인가?

포용성 문제는 사업이나 제품 개발에서 눈을 돌려 사람에 집중하도록 한다. 제품을 사용했으면 하는 소외된 사람은 누구인가? 어떤 인구 집단 또는 인구 집단의 교차성을 제품 디자인과 개발 과정에 포함하고 싶은가? 현재 제공되는 제품이나 서비스가 왜 특정 인구 집단의 요구와 기호를 충족하지 못하는가?

제품/사업과 포용성 문제가 어떻게 연관되어 있는가?

앞의 두 질문에 답하고 나면 어떤 제품/사업 문제와 포용성 문제를 해결해야 할지 실마리를 잡을 수 있을 것이다. 이 두 가지 문제를 면밀하게 살펴보면서 둘이 어떻게 연관되었는지, 서로 교차하거나 중첩되는 부분은 어디인지 파악한다. 예를 들어 65세 이상 소비자가 자사 웹사이트를 떠나고, 제품을 구매하지 않

으며, 65세 이상을 대상으로 제품을 테스트하지 않았다는 사실을 깨달았을 때, 스스로 웹사이트에 포용성 문제(예: 글자 크기가 너무 작거나 색이 너무 밝은 경우, 브랜딩에 공감하지 못하는 경우)가 있다는 점을 깨닫지 못할 수 있다. 이 문제를 해결하는 것이 초기 표적 집단(65세 이상)에만 도움이 되는 것이 아니라, 안경을 쓰거나 시력이 매우 나쁜 사람에게도 도움이 될 수 있다는 점을 생각하자.

제품/사업 문제와 포용성 문제를 연관시키는 것은 포용성이 인간에게 중요한 이유를 기업의 비즈니스 전략 및 목표와 연관시키는 것을 통해 제품 포용성 노력이 미치는 영향력을 더욱 증폭한다.

문제 해결에 필요한 자원 확보를 위해 어떤 사람을 움직여야 하는가?

자원 배분 결정은 제품 포용성 이행에 매우 큰 영향을 미칠 수 있다. 제품 포용성 노력의 성공 확률을 높이기 위해서는 어떤 자원이 필요한지 밝히고, 이런 자원을 확보하는 데 핵심이 되는 사람이 누구인지 파악해야 한다. 자원의 예는 다음과 같다.

- 인력/전문성, 여러 팀이 공유하는 것까지 포함 가능
- 포용성을 실천하려는 지원자가 회의와 테스트에 참여하는 데 할당된 시간

- 특수 자재 등의 구매에 필요한 자금, 지원, 연구 출장비
- 사용자 연구 또는 디자인 스프린트^{design sprint}(4~5일이라는 시간 내에 핵심 도전 과제를 다양한 부문 전문가가 한 공간에 모여 아이디어를 도출하고 시제품을 제작한 뒤 고객 테스트를 진행하며 타당성을 검증하는 방법)
- 해결하려는 문제의 근본에 도달하기 위해 특정 도구/데이터에 접근하는 것

종합적인 자원 리스트를 작성하면 기업 내에서 자원에 접근할 수 있도록 만들어줄 1명 이상의 의사결정권자를 파악할 수 있다. 가장 이상적인 상황은 필요한 자원을 조달하는 업무를 맡을 의사가 있는 단 한 사람(임원이나 관리자급)을 확보하는 것이다.

테스트/시범 케이스 실행 계획이 있는가?

이미 수립된 계획이 있다면 그 계획이 명확하고 상세한지, 아니면 대략적이고 잠정적인지가 포용성 이니셔티브의 실행과 다른 사람의 동참 여부에 매우 중요한 역할을 한다. 포용적인 제품 개발 아이디어를 가지고 관리자나 임원에게 접근할 때 실행 가능한 계획을 수립해놓으면 더욱 신뢰를 얻을 수 있다. 계획 수립에 어려움을 겪고 있다면 계획 작성에 필요한 의견을 줄 수 있는 팀원이나 기업 내 다른 구성원을 만나보는 것이 좋다.

테스트/시범 케이스 시행, 기록, 측정 및 결과 공유를 위해 필요한 파트너는 누구인가?

제품 포용성을 구현하는 것은 공동의 노력을 기울이는 일종의 팀 스포츠다. 자신과 팀원만으로도 필요한 일 대부분을 수행할 수 있겠지만, 필요한 전문성을 가진 기업 내 구성원, 제품 개발의 대상이 되는 인구 집단을 대표하는 사람 등 외부로부터의 도움이 필요할 수도 있다. 또한 자신이 속한 기업의 커뮤니케이션팀과 함께 그동안 직면했던 문제, 성공 및 실패 사례 등을 앞으로의 교훈점으로 기록하고 공유해야 할 수도 있다.

이러한 노력에 기여할 수 있는 파트너 리스트를 작성해보자. 예시는 다음과 같다.

- 제품 매니저: 제품 개발의 전 과정을 처음부터 끝까지 관리하기 때문에 함께하게 만드는 것이 매우 중요하다.
- 마케팅팀 팀원: 진심에서 우러나오는 포용성 이야기를 전달하는 데 필요한 외적인 작업을 주도할 수 있는 사람들이기에 협력하게 되면 든든한 아군이 된다.
- 사용자 경험UX 연구원 및 디자이너: 포용성 연구 진행과 제품 포용성 계획 수립을 도울 수 있다.
- 임원 스폰서: 프로젝트 지지 세력을 구축하고 기업이 행동에 나서도록 하는 책임성 프레임워크를 시행하는 데

도움을 줄 수 있다.

- 애널리스트: 기회를 찾아내고, 진척도를 평가하며, 주요 이해당사자에게 제공할 데이터를 찾는 방식의 일관성을 확보하는 데 도움을 줄 수 있다.
- 다양성, 공평성, 포용성팀 또는 개인: 전략적인 방식으로 제품 포용성 실현을 증폭하기 위해 팀이 하는 일에 제품 포용성이 녹아들도록 하는 데 도움을 줄 수 있다.

이 워크숍 외에 지금 하는 일을 지속하기 위한 자원을 어떻게 확보할 수 있는가?

이 질문에 답하려면 '다음으로 무엇이 필요한가?'라는 관점에서 생각해야 한다. 팀에서 지금 취할 수 있는 구체적인 행동을 리스트로 만들어 원하는 결과로 나아가야 한다. 몇 가지 예시를 적어보았다.

- 올해 출시하는 제품의 30%를 대상으로 포용성 테스트를 시행하고, 내년에는 테스트 대상을 50%까지 늘린다.
- 1년에 한 번 다른 나라로 연구 출장을 간다.
- 임직원 자원 그룹과 협력해 그 집단에서 가장 시급한 제품 문제와 최고의 기회가 무엇인지 이해하려고 노력한다. (임직원 자원 그룹은 임직원이 주도하며 구글에서 재정 지원

을 하는 모임으로, 사회적·문화적 또는 소외된 집단을 대표하는
역할을 한다.)

제품 포용성 업무 결과를 기록하고
공유하기 위해 (내외부적으로)
무엇을 약속하겠는가?

제품 포용성팀은 도움을 요청하는 모든 개인 또는 팀에게
항상 이 질문을 던진다. 도움을 요청하는 사람의 피드백으로 제
품 포용성팀 또한 더 많이 배우고, 그 경험에서 배운 점을 사내의
다른 사람 그리고 외부 기업과도 나누고 싶기 때문이다.

기업 내부적으로 경험을 공유하겠다고 하는 것은 소속 기
업이 포용성을 구현하는 데 장기적인 관점을 갖고 진지하게 접
근하고 있음을 보여준다. 제품 포용성은 다른 핵심 제품 우선순
위와 동급으로 다뤄져야 하며, 그 결과 역시 기록 및 평가되어야
한다. 6장에서 제품 포용성을 체계화하고 평가하는 방법을 다룰
것이며, 11장에서 진척도와 성과 측정 방법을 더욱 상세히 설명할
것이다.

기업 외부에 경험을 공유한다는 것은 기존 및 신규 사용자
에게 제품을 만드는 회사가 모두와 함께 모두를 위한 제품 개발
에 공을 들인다는 신호를 준다. 제품 포용성 실현 의지를 보여준

다면 소외된 소비자와 주류 소비자 모두 제품에 더욱 애착을 갖게 될 것이다. 이 같은 사실은 제품 포용성팀이 수행했던 연구 결과로 입증되었다(자세한 내용은 2장 참조).

제품 포용성팀이 가장 많이 받은 10가지 질문

나는 제품 포용성을 주제로 발표를 할 때마다 질의응답 시간을 갖는다. 가장 자주 받는 질문은 "제품 포용성을 향한 여정을 시작할 때 팀이 알고 있어야 하는 점은 무엇인가?"다. 대답하기 여간 까다로운 질문이 아닐 수 없다. 각 팀이 저마다의 여정을 시작할 때 알아야 할 것이 상당히 많기 때문이다. 그렇지만 산업 부문이나 업무 성격을 불문하고, 모든 팀은 앞서 제시한 10가지 질문에 답하는 것을 통해 제품 포용성 프로세스를 시작할 준비를 마치게 될 것이다.

지금부터 제시할 10가지 질문은 제품 포용성 발표 후, 내가 가장 많이 받았던 질문을 간추린 것이다. 앞으로 차근차근 이 질문에 대한 답을 하려 한다.

• 팀 리더는 왜 팀원의 개인적 배경을 알아야 하는가?

- 왜 문화가 중요한가?
- 제품 디자인의 어느 부분이 가장 중요한가?
- 구체적인 제품/서비스에 관련된 통찰이 있는가?
- 우리 팀 회의에 참석해줄 수 있는가?
- 어느 차원을 가장 우선시해야 하는가?
- 최대한 다양한 관점을 모으려면 어떻게 해야 하는가?
- 우리 프로그램 매니저/임원/마케팅 매니저/엔지니어링 리드가 문제에 관심을 쏟았으면 좋겠다. 내가 무엇을 해야 하는가?
- 나는 편견이 있는 사람인가?
- 내가 주력해야 할 단 한 가지는 무엇인가?

위의 질문과 그에 따른 답은 이제 막 제품 포용성을 적용하기 시작한 팀에게 귀중한 정보와 통찰력을 제공할 것이다. 또한 사내 제품 포용성 전문가라면 앞으로 받게 될 질문에 답할 준비를 할 수 있게 도와줄 것이다.

팀 리더는 왜
팀원의 개인적 배경을 알아야 하는가?

어떤 기업은 개인의 경험, 직장 외에서의 활동, 개인의 꿈과 희망, 그 사람을 특별하게 만드는 모든 것을 회사에서 서로 나누

지 못하게 하는 문화를 가지고 있다. 일과 가정의 구분은 분명 어느 정도 긍정적 효과를 자아낸다. 사무실에서는 일에 더욱 집중하고, 집에서는 일 관련 걱정을 하지 않는 것처럼 말이다.

그러나 관리자와 임원이라면 구성원을 좀 더 개인적인 차원에서 알아야 하고, 자신을 특별하게 만들어주는 바로 그 요소를 일터로 끌고 나오도록 격려해야 한다. 구성원을 진심으로 생각하고 관심을 기울이고 있음을 보여주면 그들은 자신의 경험과 통찰을 기꺼이 나눈다. 그 결과, 구성원은 업무를 자기 일이라고 여기고 적극적으로 참여해 업무 과정이 더욱 풍부해지고, 업무에 더 강한 목적의식을 부여하게 된다.

연구 결과에 따르면 다양성은 혁신을 주도하고,[*] 사람들이 자기 자신으로 편안하게 있을 수 있을 때 최상의 결과를 달성할 수 있다. 본연의 모습에 충실하고, 자신의 특별한 경험과 관점을 나누며, 오랜 신념과 관행에 이의를 제기해도 괜찮다고 생각할 정도로 안전하다고 느낄 수 있도록 구성원 모두를 받아들이고 포용해야 한다.

나에게 질문을 하기 위해 노력을 기울였던 임원과 내 개인적인 경험을 나누었던 일이 떠오른다. 그는 업무 시간 외에도 상당한 시간을 할애해 미국 내 인종의 역사를 연구하고 이해하려 했으며, 회사 내에서 소외된 인재를 지원할 방법을 찾고 있었다.

[*] https://hbr.org/2013/12/how-diversity-can-drive-innovation

그가 내게 관심을 기울이고 있다는 사실을 알았기에 나 역시 전이라면 이야기하기 꺼렸을 내용을 솔직하게 나누려 했다. 소외된 집단 사람들은 자기 배경을 너무 많이 이야기하는 것이 아닌지 걱정하거나, 기업에 자신을 맞추려고 너무 열중한 나머지 오히려 자기의 고유한 차이점에 주목하지 않기를 바라는 경우가 많다. 그러나 임원이나 관리자라면 사람들이 다양한 경험과 관점을 업무에 적용하고 서로 나누도록 해야 한다.

왜 문화가 중요한가?

'문화'는 참 재미있는 단어다. 사회학에서는 언어, 신념, 행동, 예술, 체제 그리고 국가, 국민 또는 기타 사회 집단의 성취 등을 문화라고 정의한다. 생물학적으로 '배양(문화와 배양이라는 단어는 영어로 모두 culture로 동일하다)'이란 생명체와 성장을 뒷받침하는 매개를 의미한다. 제품 포용성의 관점에서 보면 기업 문화는 이 두 가지 정의를 모두 포함한다고 생각한다. 제품 포용성은 다양한 팀 구성원(그리고 모든 외부 참가자) 모두가 자유롭게 자기표현을 하도록 권장하고, 그것이 허용되는 환경에서 공동의 사명과 업무에 참여했을 때 최상의 결과를 도출해낸다.

제품 포용성 구현에 일조하는 문화를 만들기 위해서는 두 가지 핵심 요소에 주력해야 한다.

- 대표성(팀원 사이의 다양성)
- 환경(포용적인 문화)

대표성 측면에서 보면 내부(팀) 문화와 외부(사용자) 문화, 이 두 가지를 고려해야 한다. 내부 문화가 외부 문화를 반영하는 것이 가장 이상적이다. 내부와 외부, 두 세계가 인종, 생물학적 성, 젠더 정체성, 능력 등의 차이라는 측면에서 서로 닮았음을 말하는 것이다. 그러나 바깥 세계의 인구 구성은 그 어떤 기업보다도 거대하고 훨씬 다양하므로, 소규모 기업에서는 전체 세계의 거대한 다양성을 반영하는 팀 다양성(구성원)을 구현하는 경우가 매우 드물다.

이러한 다양성에서의 한계를 극복하려면 다양한 관점을 도입하는 여러 방식을 찾아야 한다. 몇 가지 방안을 소개한다.

- 기업 내에서 다른 관점을 가진 사람들을 모아 그들의 경험과 통찰을 나누고, 제품 디자인 및 개발 과정에 동참시킨다.
- 다양한 배경을 가진 현재의 사용자, 고객 또는 클라이언트와 대화한다.
- 다른 언어를 사용하거나 지구 반대편에 사는 사람, 더 나이가 많거나 적은 사람, 다양한 능력을 갖춘 사람 등 제품 사용자로 고려되지 않았거나 소외된 집단에 속한 사람과 소통한다.

그동안 소외되었던 사람과 그들의 관점을 제품 개발 과정에 더 많이 포함하려 할 때, 수용적이고 포용적인 환경을 조성하는 것에 힘써야 한다. 단순히 그들을 불러 이야기하라고 할 것이 아니라, 자신이 환영받고 있으며 이 과정에 동참하고 있다고 느끼게 만들어야 한다. 사람들은 안전하고 다양한 내부 문화가 있을 때 기꺼이 기업 내 다양성 부족을 지적하고, 기본적인 또는 주류 사고방식에 도전하는 아이디어를 공유한다. 결과적으로는 혁신의 원이 확장되어 더욱 광범위한 사용자 사이에 존재하는 차이까지도 포함하게 된다.

한때 "기존 계획대로 밀고 나갔을 때 생길 수 있는 최악의 결과는 무엇인가?"를 반복해서 묻던 리더와 일한 적이 있다. 이런 질문을 하면 사람들은 안일한 방식에서 벗어나 대안을 생각한다.

제품 디자인의 어느 부분이 가장 중요한가?

구글(기술 기업)은 제품 디자인과 개발 과정에서 우선해야 할 영역을 다음과 같이 4단계로 나눈다(자세한 내용은 6장 참조).

- 1단계: 아이데이션
- 2단계: 사용자 경험UX
- 3단계: 사용자 테스트
- 4단계: 마케팅

4단계 모두 매우 중요하지만, 제품 포용성이 조기에 도입될수록 그 영향력이 커진다는 것을 기억하자. 테스트 단계까지 기다리면 아이데이션 단계에서 예방할 수도 있었던 문제를 해결하느라 시간을 낭비할 수도 있다. 또한 마케팅 단계까지 기다리면 제품 포용성 측면에서 근본적으로 결함이 있는 제품을 팔아야 하는 상황에 직면할 가능성이 크다.

4단계 사이의 공통점이자 그렇기에 전체적으로 매우 지대한 영향을 미치는 것은 바로 다양한 사용자를 참여시키는 것이다. 성공은 제품을 만드는 자신 및 팀과 닮지 않은 사용자를 찾아내는 능력과 소외되었던 집단의 구성원과 일상적으로 소통하는 것에 달려 있다.

집중해야 할 영역(가장 잠재력이 큰 영역)을 찾을 때 우선 아주 쉬운 목표, 즉 상대적으로 수월하게 즉각적인 행동을 취할 수 있는 영역을 찾아보자. 만약 UX 연구를 이미 진행 중이라면 연구를 확대해 국내 다른 지역을 포함한다거나 나이, 젠더 정체성, 인종, 민족 등과 관련한 관점의 다양성을 높이기 위해 지역 대학과 협업하는 것을 생각할 수 있다. 포커스 그룹을 진행 중이라면 다양한 젠더 정체성이나 능력을 더욱 포용하도록 그룹을 구성할 수 있다. 현재 과정을 잘 인식하고, 그것을 더욱 포용적인 방향으로 수정하는 것은 종종 제품 포용성 추진력을 구축하는 성공적인 첫 단계가 된다.

구체적인 제품/서비스에
관련된 통찰이 있는가?

여러 팀을 컨설팅할 때 자주 받는 질문 중 하나는 특정한 제품 또는 서비스 관련 데이터가 있느냐 하는 것이다. 보통은 데이터가 있지만, 데이터를 왜 필요로 하는지, 데이터가 사용자를 도울 통찰력을 어떻게 강화할 수 있을지 생각해보는 것이 중요하다. 사용자의 통찰력을 모으고 분석하는 것과 기업 내에서 그 결과를 공유하는 방법을 똑같이 따라 해보기 바란다. 표적 인구 집단 사람들을 조사해보지도 않고, 직접 대화해보지도 않고 그들의 요구나 기호를 알고 있다고 생각해서는 안 된다. 고객 만족도, 사용자 통점(痛點, 어려움을 겪는 지점), 제품이 사용되는 여러 가지 방식(이 부분은 여러분도 깜짝 놀랄 것이다!) 등의 데이터를 모으자(자세한 내용은 11장 참조).

코트니 스미스Kourtney Smith라는 매우 우수한 인턴이 있었다. 코트니는 다양성의 여러 차원을 효과적으로 보여주는 내부 사이트를 만들었다. 행동, 관심사 등의 트렌드를 각 집단과 연결해 구글러들이 해당 집단을 더 잘 이해하고, 더 적극적으로 연구를 수행하도록 만들었다. 여기에 참여한 팀은 다른 팀과 공유하고 싶은 데이터를 제출해 사이트에서 열람하게 할 수 있었다. 이런 방식은 모든 요구를 한 곳에서 해결할 수 있는 공간을 만든 것임과 동시에 각 팀이 자신의 데이터를 공유하는 것으로 커뮤니티를 만들고, 데이터를 공유한 사람의 제품 포용성 노력이 인정을 받

는다고 느끼게 해주었다. 데이터 공유는 학습 곡선(특정 기술이나 지식을 업무에서 효율적으로 사용하는 데 드는 학습 비용 또는 그것을 배우기 위해 드는 비용)을 낮추는 효과가 있으며, 다른 팀이 직면했던 문제를 피해가도록 도와준다. 그리고 다양성과 포용성 데이터 공유는 드러나지 않는 방식으로 개인과 팀이 제품 포용성을 업무에 적용하도록 만든다.

그렇다고 앞서 말한 것과 같은 결과를 얻기 위해 최첨단 사내 웹사이트나 비즈니스 인텔리전스^{business intelligence}(기업 의사결정을 위해 데이터를 분석해 의미 있고 효율적인 정보를 도출하는 기술 및 분야) 대시보드를 만들어야 하는 것은 아니다. 소규모 기업이라면 네트워크에 공용 폴더를 만들어 사람들이 데이터를 올릴 수 있게 하면 된다. 핵심은 데이터를 민주적으로 공개해 구성원 모두가 다양성과 포용성 관점에서 자기 일을 바라보도록 격려하고 고무하는 것이다.

우리 팀 회의에 참석해줄 수 있는가?

사내 제품 포용성 전문가라면 제품 포용성에 관심이 높아질수록 만남 요청은 많이 받게 될 것이다. 큰 기업에서 일하는 경우, 실제 참석할 수 있는 것보다 더 많은 요청이 들어올 가능성이 크다. 그러니 누군가가 "우리 팀 회의에 참석해줄 수 있나요?"라

고 물으면 "일정 좀 보고요"라고 대답하는 것이 최선이다. 자신이 정보를 제공하고 가이드를 줄 수 있는 것보다 수요가 훨씬 많을 때는 우선순위를 정해야 한다.

제품 포용성팀은 처음에는 모든 회의에 참석했다. 하지만 지금은 참석 요청이 너무 많아 그렇게 할 수가 없다. 상황이 이러할 때는 다음과 같은 질문을 던져 우선순위를 정해야 한다.

- 그 팀이 제품 방향을 수정하게 되더라도 피드백을 기꺼이 받아들이려고 하는가?
- 팀 구성원과 초기 대화를 함께할 수 있는 포용성 수호자가 있는가?
- 현장 또는 전체 팀원 회의처럼 더 광범위한 팀 구성원과 소통할 기회가 있는가?
- 사용자에게 어떤 영향을 미치는가?
- 이 사업, 제품 또는 기능이 몇 명의 사용자에게 영향을 미칠 것인가?
- 이 제품/기능 개선 요구의 역사가 그간 소외된 집단과 관련되어 있는가?

자신에게 요구되는 전문성이 실제 자신의 역량을 훨씬 초과할 때는 위와 같은 질문을 던져보자. 이 질문의 답이 업무 우선순위를 정하는 데 도움이 될 것이다.

아니면 배움에 대한 열정이나 의지가 가장 충만한 부서 또

는 제품 포용성을 성공적으로 적용할 가능성이 가장 큰 곳부터 시작할 수 있다. 가령 연말에 출시되는 제품의 기회를 확대하고 싶은 제품 매니저가 있을 수 있다. 그렇게 제품 포용성에 적극적인 관심을 가진 리더와 대화하는 것도 좋은 시작이 될 수 있다. 그 사람이 제품 개발 과정을 총괄하고, 제품 포용성에 '몰입하도록' 만드는 중요한 역할을 할 다른 사람이나 팀(예: 엔지니어링)과 협력할 수 있기 때문이다.

어느 차원을 가장 우선시해야 하는가?

모두와 함께 모두를 위한 제품을 개발하는 것이 제품 포용성팀의 사명이며, 이 목표를 항상 명심하고 일에 착수하는 것이 제일이다. 모든 사람의 요구와 기호를 만족할 수 있으면 잠재적인 사용자층이 더욱 크게 확대되겠지만, 때로는 가장 심각하게 충족되지 않은 사용자의 요구를 파악해 우선시하는 것이 최선의 접근법이 된다. 그렇다고 해서 스택 랭킹 stack ranking(구성원 평가 점수를 서열화하는 상대평가 제도)처럼 하지는 않는다. 인간은 다면적이고, 많은 경우 어느 한 집단의 문제를 해결하는 것이 소외된 집단과 주류 집단 등 다른 많은 집단에 도움을 줄 수 있기 때문이다.

어느 차원을 가장 우선시해야 하느냐는 질문을 많이 받지만, 이 질문은 사실 다음과 같은 이유로 답하기가 어렵다.

- 다양성의 한 가지 차원만 선택하는 것은 권하지 않는다. 복수의 소외된 집단과 이 집단들이 서로 교차하는 지점을 대상으로 고민해야 하기 때문이다.
- 어느 차원에 집중할지를 결정하는 것은 경영진 또는 팀이며, 모든 비즈니스 의사결정이 그러하듯 데이터에 기반해야 한다. 즉, 이 문제에 답하려면 구체적인 연구를 해야 한다는 의미다.
- 어떤 제품을 개발할지, 각 제품에 어떤 기능을 탑재할지 등을 결정하기 전에 모든 팀이 소외된 사용자와 소통해야 한다.

예를 들어 어떤 제품의 사용자가 유럽에 사는 50~65세에 치우쳐 있다는 사실을 발견했다면 이 문제를 해결하기 위한 노력을 기울일 것이다. 이때 이 집단에 속한 사람, 그보다 나이가 많거나 적은 사람을 인터뷰해 이 제품과 유사 제품의 경험이 어땠는지, 어떤 점이 효과가 있었고 어떤 점이 효과가 없었는지, 무엇이 불만이었는지에 관한 정보를 취합하는 것을 출발점으로 삼는 것이 좋다.

여기서 기억해야 할 것은 사람은 단 하나의 차원으로만 규정할 수 없다는 사실이다. 다양성의 여러 차원은 서로 교차하며 중첩된다. 그러나 사회경제적 지위와 같이 과거에는 우선순위로 삼지 않았던 차원에서 시작해야 할 수도 있다. 어떤 회사가 지금

까지 1,000달러 이상의 고급 제품을 만들어왔다면 가격대를 조금 더 낮춘 제품이 기존 사용자와 그 밖의 사람들에게 어떤 영향을 미칠지 연구할 수 있다. 그들이 기꺼이 지갑을 열 가격대를 찾고, 다른 제품은 어떻게 사용하고 있는지, 중요하게 생각하는 기능이 무엇인지 파악하는 것부터 시작해야 한다. 목표로 하는 사용자가 휴대폰으로 통화보다는 인터넷 접속을 더 많이 한다고 하자. 그러면 휴대폰을 더욱 저렴하게 만들면서 와이파이와 인터넷 기능을 우선시할 것이다.

내 개인적인 경험을 예로 들어보겠다. 나는 흑인, 여성, 왼손잡이다. 이 모든 차원이 특정한 제품과 상호작용하는 데 영향을 미칠 수 있지만, 가위를 디자인한다고 하면 왼손잡이라는 한 가지 차원이 가장 중요하게 여겨질 것이다. 왼손잡이라면 종이를 자르는 단순한 작업조차 왼손잡이용으로 특별히 디자인된 가위를 사용해야 하는 어려운 일이 되어버린다. 내가 여성 또는 흑인이라는 점은 가위 디자인에 별다른 영향을 미치지 않는다. 그렇지만 다양한 화장품을 테스트해볼 수 있는 애플리케이션이라면 사정이 달라질 것이다.

최대한 다양한 관점을 모으려면
어떻게 해야 하는가?

팀 구성원이 다양하다고 해도 더욱 다양한 관점을 추구하는 것은 언제나 도움이 된다. 그렇지만 안타깝게도 팀의 영향력을 확대하는 것이 어려운 문제로 작용하는 경우가 많다. 더욱 다양한 관점을 모으기 위한 몇 가지 아이디어를 제시한다(자세한 내용은 7~10장 참조).

- 제품 포용성 지원자 모임을 만들어 소외된 집단의 사람을 모집한다.
- 조사에 참여하는 사람에게 인센티브를 제공한다.
- 임직원의 친구와 가족 등 신뢰할 수 있는 테스터 집단을 구성한다.
- 온라인 설문조사 또는 인구가 많은 장소(예: 쇼핑몰)에서 대면 설문조사를 수행한다.
- 회사 규모가 작다면 사내 다양한 영역의 사람을 불러 모은다. 제품 회의에 마케팅 부서 사람을 부른다거나 임직원의 친구, 가족으로 포커스 그룹을 만든다.

소외된 사용자를 동원할 때는 그들이 존중받고 안전하다고 느끼게 배려해 제품의 장단점을 솔직히 말할 수 있는 환경을 조성해야 한다. 소외되었던 경험을 말해야 한다고 부담을 주어서는

안 되며, 자신의 경험을 나누겠다고 한 사람에게 감사의 마음을 표현해야 한다.

또한 그저 다양한 배경을 가진 사람이 필요해 불러 모으는 뻔한 실수를 해서는 안 된다. 이런 식으로 구색만 갖추려고 하면 그 자리에 불려온 사람들은 특정한 인구 집단을 대표한다는 명목으로만 자신들을 동원했다고 생각할 가능성이 크다. 그렇게 '유일한' 사람이 되어 자신의 문화나 집단을 대표하는 것은 그들에게는 어색한 일일 뿐만 아니라 지치는 일이 될 것이다.

우리 프로그램 매니저/임원/마케팅 매니저 /엔지니어링 리드가 문제에 관심을 쏟았으면 좋겠다. 내가 무엇을 해야 하는가?

제품 디자인과 개발에 포용성을 적용하는 데 가장 어려운 문제 중 하나는 포용성의 가치를 받아들이도록 다른 사람을 설득하는 일이다. 가장 좋은 방법은 인간과 비즈니스 측면에서 설득하는 것이다. 소외된 사용자와 혁신, 매출, 성장의 잠재적 기회에 포용성이 미치는 긍정적인 영향을 보여주면 된다.

해결하고자 하는 핵심 문제에 집중하자. 제품이 사람들의 삶을 쉽게 만들어주고, 힘을 북돋워주기 위해 만들어졌다면 제품이 제대로 섬기고 있지 못하는 사용자 통계를 수집하고, 그 결과

를 해당 인구 집단의 구매력 그리고 기회 데이터와 결합해보자. 이렇게 데이터를 활용해 탄탄한 스토리텔링을 하는 것이야말로 다른 사람을 설득하는 가장 확실한 방법이다.

사람을 제품 포용성으로 끌어들이는 또 하나의 방법은 그 사람의 결정으로 영향을 받을 수 있는 사용자와 직접 대면하도록 하는 것이다. 서두에서 이야기했던 '가까워지기'는 소외된 소비자를 위한 제품을 개발하는 것이 그런 소비자들의 삶에 얼마나 긍정적인 영향을 미칠 수 있는지 공감하고, 진심으로 이해하도록 도울 수 있다. 내가 한 대학교를 방문했을 때, 그곳의 학생들이 나에게 학업용 노트북 선택 기준을 설명해주었던 것이 기억난다. 가장 큰 선택 기준은 가격이었다. 음악 재생을 위한 스피커 성능도! 나는 대학교를 졸업한 지 10년이 다 되었기 때문에 학생들의 이야기를 직접 듣기 전까지는 그들의 상황을 전혀 생각하지 못했다.

제품 포용성을 성공적으로 구현하기 위해 꼭 소외된 집단에 속해야 하는 것은 아니다. 제품 포용성에 가장 열정적이고 적극적인 수호자와 임원 스폰서는 사실 주류 인구 집단에 속하는 경우가 더 많다.

나는 편견이 있는 사람인가?

이 짧은 질문에 답하자면 '그렇다'다. 모든 사람은 편견을 가지고 있다. 편견을 극복하는 방법은 편견을 가지고 있다는 사실을 인정하고, 자신과 다른 사람이 적극적으로 편견을 줄이도록 만드는 것이다. 물론 편견이 늘 나쁜 것만은 아니다. 인간은 심리적 지름길(휴리스틱Heuristics이라고도 한다. 시간이나 정보가 불충분해 합리적 판단을 할 수 없거나 그럴 필요가 없을 때 어림짐작으로 신속하게 판단하는 기술을 의미한다)이 없으면 제대로 기능하기 어려울 수 있다. 그러나 그런 경향성을 인식하고, 그것에 도전해야 의식적으로 포용적인 사람이 될 수 있다. 시간을 갖고 '또 누가 있을까?'라는 질문을 하거나, 자신과 닮지 않은 누군가의 피드백을 받는다면 진행 중인 업무를 다양한 관점에서 바라볼 수 있게 되고, 어떻게 하면 최종 제품을 더욱 포용적으로 만들지 이해하게 된다.

내가 이 책을 쓰는 동안, 내 편집자는 심층적 서술이나 더 자세한 개념 설명이 필요한 부분을 원고에 표시했다. 내게 제품 포용성은 먹고, 마시고, 일하고, 자는 것처럼 일상이었기에 제품 포용성을 이야기할 때 나오는 여러 가지 개념, 제품 디자인과 개발에 포용성을 적용하는 데 필요한 것들이 모두 머릿속에 들어 있었고, 그래서 본의 아니게 필수적인 세부 내용을 생략하는 일이 발생했다. 편집자는 독자의 관점으로 일하기 때문에 추가 설명이나 세부 내용이 필요한 부분을 표시하며 원고에 다른 관점을 불어넣어주었다. 편집자의 귀중한 의견 덕분에 내가 간과했던

부분에 주목할 수 있었다. 이와 마찬가지로 팀 역시 편견을 극복하고 놓칠 수도 있는 문제를 밝혀줄 외부인의 관점이 필요하다.

의도적인 디자인

▶ 엠마누엘 매튜스Emmanuel Matthews, 코스 히어로Course Hero(미국 온라인 대학교 과제 사이트) 인공지능부서 그룹 기술 프로그램 매니저, 앰플리파이 지니어스Amplify Genius(기업 혁신 컨설팅 회사) 창업주

디자인은 의도를 가지고 해야 한다. 무엇을 최적화할지가 분명하지 않으면 성과를 내기 어렵다. 모든 사람이 사용하게 만들 목적으로 제품을 개발한다면 그 제품이 어떻게 인식될지, 활용될지, 사용자에게 어떤 영향을 미칠지를 제대로 알고 있어야 한다. 그러나 현실, 특히나 기술 기업의 실상을 보면 제품팀에 상대적으로 비슷한 사람이 모인 경우가 많다. 이런 현상은 채용과 기업 문화, 그동안의 불공평함, 지리적 위치 등 다양한 요인에서 기인한다. 그러나 팀 구성원의 동질성은 제품에 그만한 영향을 미친다. 개발 과정에서 부족한 것이 제품에 그대로 반영되기 때문이다. 이런 실수는 피부색이 어두운 사람을 제대로 인식하지 못하는 센서에서 사용자와 전혀 관련성이 없는 결과를 추천하는 디지털 개인 비서까지 다양한 현상으로 나타난다.

글로벌 제품이 최소한의 제품 포용성 기준도 충족하지

못하는 방식으로 디자인되는 시대는 이미 지나갔다. SNS 이용이 급증하면서 그동안 소외되었던 집단에 속하는 사용자를 배제한 제품은 부정적인 여론과 사회적 역풍이 정신없이 몰아치는 상황에 직면하게 되었다. 기업은 영구적인 브랜드 손상을 각오해야 하고, 그 결과 매출 감소를 겪을 뿐만 아니라 애초부터 그런 대형 사고를 막기 위해 절실히 필요한 소외된 집단 출신 인재를 채용하고 보유하는 능력도 손실한다.

제품 포용성 적용이 어려운 이유는 제품 개발 책임자와 리더가 누구를 위해 제품을 만드는지를 솔직하고 분명하게 이야기해야 하기 때문이다. 대부분의 경우 리더는 이것을 인정하기를 꺼린다. 회사의 사명이 전 세계에 영향을 미치는 제품을 만드는 것이라고 선언하면서 실제로는 부유한 고객층을 대상으로 하는 제품만을 제작하는 등의 불일치가 존재하기 때문이다. 그러나 포용적인 제품을 개발하는 것은 단순히 도덕적이거나 윤리적인 필수 사항이 아니라, 제품 사용성과 기능을 모든 방식, 형태, 형식의 차원에서 개선한다는 정당성이 있다. 나는 제품을 개발할 때 해당 제품의 초기 활용 사례를 지지하는 사용자만을 위해 의도적으로 디자인하지 않는다. 가장 소외된 집단의 사람도 제품의 혜택을 누릴 수 있는 방법을 고민하고, 개발 과정에도 그런 인식이 스며들도록 노력한다.

포용성을 구현하는 데 양자물리학 학위 같은 것은 전혀

필요하지 않다. 그저 진심과 의도만 있으면 된다. 포용적인 제품을 가장 쉽게 만드는 방법은 바로 포용성에 도움을 줄 수 있는 사람들과 협업하는 것이다. 그동안 소외되었던 사람들은 의사결정이 이루어지는 회의실에 존재하지 않았기 때문에 모든 임직원이 포용성 문제를 터놓고 이야기할 수 있도록 권장하고 지지하는 환경을 조성하는 것이 필수다. 나는 구글에서 근무했을 때 여러 부분에서 팀이 놓치는 것은 없는지 확인하기 위해 애니와 제품 포용성팀에 도움을 많이 요청했다.

회사에 제품 포용성팀이 없다고 해서 불행하다는 것은 아니다. 제품 포용성에 대해 끊임없이 질문하고, 개발 로드맵에 다양한 사용자와 함께 제품을 평가할 수 있는 체크포인트를 더하면 된다. 포용적인 제품 개발 과정이 지속되도록 만들 수 있는 또 하나의 쉬운 방법은 사업 계획, 연구, 제품, 개인정보 보호 또는 품질 검증 요건을 다룬 문서에 제품 포용성 항목을 삽입하는 것이다.

내가 주력해야 할 단 한 가지는 무엇인가?

이 질문은 자신과 소속 팀이 제품 포용성을 전반적으로 이해하는 정도, 조금 더 구체적으로는 제품 개발 목표로서의 소외된 집단, 팀원 구성, 기존의 제품 디자인 프로세스, 필요한 전문성과 자원 접근성, 디자인하려는 제품이나 서비스의 성격 등 수많은 요인에 따라 답이 달라진다.

일반적으로 모든 팀이 가장 처음에 초점을 맞춰야 하는 부분은 소외된 집단을 인식하고 이해하는 것으로, 여기에는 소외된 집단에 속하는 사람과의 면담과 대화가 수반된다. 디자인의 대상이 될(가장 이상적으로는 디자인 과정에 동참할) 사람에게 가까워져야만 제대로 된 정보를 바탕으로 어떤 제품을 개발할지, 어떤 기능을 넣을지, 제품을 어떻게 테스트하고 마케팅할지 등을 결정할 수 있기 때문이다.

적극적으로 우선시하지 않는 인구 집단을 표시하고, 그 집단에 속하는 사람과 대화나 인터뷰를 하고, 포커스 그룹을 구성하고, 연구를 수행하고, 제품 디자인에 연구 결과를 반영하고, 소외된 인구 집단을 대상으로 제품 테스트를 시행하고, 피드백을 수렴하는 것 등을 통해 소외되었던 다양한 집단을 알아가려는 노력을 기울여야 한다.

음성 자막 변환으로 세상의 접근성 장벽 허물기

▶ 브라이언 켐러[Brian Kemler], 안드로이드용 제품 매니저, 크리스토
퍼 팻노[Christopher Patnoe] 접근성 프로그램 총괄

구글 음성 자막 변환은 청력 손실이나 청력 장애가 있는
사람이 다른 사람과 보다 수월하게 소통하도록 도와주는
도구다. 이는 구글러 디미트리 카네브스키[Dimitri Kanevsky]가
동료들과의 소통에 어려움을 겪는 상황에서 시작되었다.
디미트리를 위해 문제 해결법을 모색하던 중 훨씬 더 많은
사용자에게 도움이 될 수 있는 일을 하고 있다는 사실을
깨달았다. 음성 자막 변환은 인간의 말과 음성을 실시간으
로 문자로 변환한 뒤 화면에 표시하여 사용자가 더욱 쉽
게 대화에 참여할 수 있게 만든다. 사랑하는 이와 더욱 원
활한 소통이 가능해질 때 구글이라는 기업은 '전 세계의 정
보를 정리해 누구나 편리하게 활용할 수 있도록 하는 것이
사명'이라는 말을 달성하는 데 한 걸음 더 가까워진다. 구
글 제품의 기능은 장애가 있는 사람이 완전히 독립적으로
자기 삶을 살 수 있도록 도울 때 유용하고 가치 있다.

제품과 프로세스 측면에서 미래의 자신을 위해 제품을
개발하는 문화로 완전히 바꾸면 성공으로 나아갈 수 있다.
그런 문화에서는 지금의 자신을 위해서가 아니라 미래의
자신(그 정도로 장수할 경우)이나 누군가를 위해 제품을 개발

할 수 있다.

포용적이고 누구나 사용할 수 있는 제품을 개발할 때는 실사용자의 반응을 가정하는 것보다 직접 피드백을 받는 것이 바람직하다. 그러려면 개발 초기부터 사용자의 의견을 자주 수렴해야 한다. 이는 때로는 자신의 가정에 이의를 제기하고, 새로운 집단으로 향하는 다리를 건설하는 작업이기도 하다.

음성 자막 변환 개발 사례는 특정 집단이나 단 한 사람의 어려움을 해결하기 위해 개발한 제품이 처음에 대상으로 했던 사용자뿐 아니라 더 많은 사람에게 긍정적인 결과와 혜택을 가져다줄 수 있음을 보여준다. 구글은 일상의 모든 공간(미디어 재생 기기, 현실 세계에서의 대화)에서 자막이 활용되는 세상을 상상했고, 갤러뎃 대학교Gallaudet University(워싱턴 D.C.에 위치한 청각장애인 대학교)와 협업을 통해 모든 사용자가 사용할 수 있는 음성 자막 변환 서비스를 출시했다.

모두가 사용할 수 있는 제품 개발의 4대 요소

▶ 젠 코젠스키 데빈스^{Jen Kozenski Devins}, 접근성팀 UX 리드

구글은 가장 광범위하게 영향을 미칠 수 있는 제품에 노력을 집중한다. 예를 들면 디자인 시스템이 많은 제품의 기반이 된다는 점을 알고 있기에, 모두가 사용할 수 있는 디자인 시스템이 있으면 팀의 제품 디자인 및 개발 과정이 수월해지고, 결과적으로 더욱 어렵고 흥미로운 디자인 문제를 해결하는 데 집중할 수 있게 된다고 믿는다.

어디에 노력을 집중해야 할지를 완벽하게 이해하기 위해 내부 연구를 시행해 개발팀이 사용자 접근성이 더욱 좋은 제품을 만드는 데 필요한 것이 무엇인지를 이해하고, 외부 연구를 통해 충족되지 못한 사용자 요구를 파악한다.

제품 디자인을 지원하기 위해 집중하는 4대 요소는 다음과 같다.

- 모든 팀이 사용하기 훨씬 쉬운 제품을 개발하기 위한 자원, 연구 결과 및 도구 제공
- 사용자 테스트를 통해 사용자의 제품 경험 특성을 이해하도록 도움 제공
- 접근성 영역에서의 디자인 및 개발 혁신(처음부터 장애가 있는 사람의 요구를 충족하기 위해 디자인된 제품/기능) 지원

- UX 문화를 바꾸어 인클루시브 디자인과 접근성에 집중할 수 있도록 교육, 외부 교류, 각종 교육 등을 받을 수 있도록 지원

제품 포용성 메커니즘 시행하기

▶ 니나 슈틸[Nina Stille], 인텔[Intel] 수석, 다양성 비즈니스 파트너

사람들은 제품과 제품 경험을 기억한다. 제품 포용성은 새로운 소비자 시장을 개척하고, 브랜드 인지도를 높이며, 우수한 기술 분야 인재를 유인하는 힘이 있다.

기술 분야 리더들은 논리적으로 타당하기 때문에 제품 포용성 개념을 신속하게 받아들였다. 기술 업계는 접근성을 위한 기준과 측정법을 명확하게 세우는 임무를 훌륭하게 완수했다(물론 개선의 여지는 얼마든지 있다). 2019년에 업계가 직면했던 과제는 접근성 영역에서의 교훈을 인종, 민족, 젠더, 나이, 지리적 위치 등을 포함하는 다양성 차원에 적용하는 것이었다. 임직원은 제품 매니저, 연구원, UX 디자이너가 제품 포용성 판단에 도움을 주는 제품 가이드라인을 만드는 데 필요한 자원을 조달하고, 가이드라인 작성

노력을 진두지휘했다. 이렇게 완성된 가이드라인에는 머신러닝을 위한 다양한 학습 데이터 활용법과 다양한 인구에 걸친 사용자 연구 수행 방법 등이 포함되었다. 인텔은 이 가이드라인에서 증명된 개념을 가지고 소프트웨어 제품의 포용성 수준을 측정할 수 있는 평가 시스템을 개발 및 시행할 수 있기를 바랐다.

인텔의 다양성 위원회는 정기적으로 기업의 다양성 목표 진척 보고서를 발표하는데, 이것은 자연스럽게 긍정적인 토론을 촉진하는 역할을 한다. 내가 고위급 이해관계자에게서 다양성 목표가 얼마나 진척되었는지 또는 왜 진전이 없는지를 묻는 이메일을 받기 시작할 때면 언제나 책임성 메커니즘이 작동하고 있음을 깨닫게 된다.

4장

모두의 참여가
포용적인 제품을 만들어낸다

모두에게 어필하는 제품이나 서비스 개발에 성공하려면 디자인, 개발, 테스트, 마케팅 담당자에 이르기까지 다양한 직급의 임직원이 참여하도록 만들어야 한다. 각 제품의 성공에 책임이 있는 모두가 제품 포용성의 중요성을 지지하는 것이 가장 좋다. 이렇게 모두의 지지를 받게 되면 개발 핵심 주체가 그동안 하던 대로 업무를 수행하며 현상 유지만 하는 위험성을 줄일 수 있을 뿐 아니라, 과정에 참여하는 모두에게 에너지를 불어넣어 진정으로 포용적인 제품을 만들어낼 수 있다.

기업 구성원의 사고와 행동 방식을 바꾸기 위해서는 모두를 독려해야 한다. 그러려면 제품 포용성의 정당성을 입증하고, 기업 전체에서 지지를 받아야 한다.

제품 포용성의 정당성을 입증하라

제품 포용성의 정당성을 입증하려면 두 가지 측면에서 사람들을 설득해야 한다.

- 인간적 측면: 제품 포용성이 그동안 소외되었던 소비자에게 중요한 이유를 설명한다.
- 비즈니스 측면: 사업적 관점에서 제품 포용성이 지니는 이점을 보여주는 사실과 수치를 제시한다.

이 두 가지 중 하나만 활용해도 사람들의 동참을 끌어낼 수 있다. 만약 미개척 시장의 잠재력이 막대하다면 비즈니스 측면만으로도 모두를 설득할 수 있다. 그러나 비즈니스 측면으로 설득하기가 상대적으로 어려울 때는 제품으로 요구가 충분히 또는 전혀 충족되지 않는 소비자의 삶이 제품 포용성으로 어떻게 변화할 수 있는지를 강조하는 등 인간적 측면을 설명하면 조금 더 우호적으로 변할 가능성이 크다.

데이터(비즈니스 측면)와 마음에 와닿는 이야기(인간적 측면)를 통합적으로 제시하면 기업 구성원에게 제품 포용성 추진을 도울 이성적·감정적 동기부여가 된다.

인간의 요구와 사업 기회

▶ 존 마에다, 퍼블리시스 사피엔트 전무이사, 최고경험책임자

포용성을 신경 쓰는 것은 이것을 기회로 여기는 것과는 다
르다. 제품 포용성은 이 두 가지 모두를 포함한다. 사람들
이 포용성을 그저 필요한 것으로 생각하는 것에서 벗어나
포용성에 잠재된 기회를 이해하고 실제 변화를 위한 행동
에 나서게 만들어야 한다.

행동에 나서게 하는 것이 어려운 이유는 무엇일까? 대
기업에게는 커다란 배의 뱃머리를 돌리는 것과 마찬가지
일 수 있기 때문이다. 대기업에는 그동안의 사업을 통해
쌓아온 추진력과 자원이 있고, 한 방향으로 나아가는 힘이
있다. 그에 반해 소규모 기업은 자원, 시간, 인력 등이 부족
할 수 있다. 그러나 기업 규모가 크든 작든, 공감하는 것은
언제나 가능하다. 다른 사람의 관점을 이해하면 제품이나
서비스를 색다른 시각에서 바라보게 되고, 제품 디자인 과
정에 다양한 시각을 포함할 기회가 열리게 된다.

리더에게는 눈에 보일 정도의 첫발을 떼는 것이 가장
어려울 수 있다. 포용성은 배움의 기회로 가득 차 있고, 성
공하는 사람은 배우는 것을 가치 있게 여긴다. 그러나 관
점의 변화가 필요하거나 기존의 사고 또는 행동 방식에 이
의를 제기하면 배운다는 것은 매우 고통스러운 과정이 된

다. 나는 리더에게 이 과정에서 노력이 필요하다는 점을 인정하고 환영하라고 조언한다. 그렇게 고생한 대가가 엄청나기 때문이다. 포용성을 학습하는 것으로 그전에는 상상도 할 수 없을 정도로 더 많은 사람의 삶에 영향을 미칠 기회를 얻게 될 것이다. 과거에는 이야기하기 불편했을, 현실에 직면하는 것을 통해서만 얻을 수 있는 기회 말이다.

모든 기업은 저마다 한계를 가지고 있다. 임직원 수나 자원이 적을 수도 있고, 절차가 너무 복잡하거나 변화를 기피하는 본성 등이 있을 수도 있다. 그러나 기업의 규모를 막론하고, 더욱 민첩하게 움직이고 새로운 것을 신속하게 테스트하며 물질적인 영향력을 만들 기회를 이용할 수 있다. 그리고 고객에 공감하고 더욱 가까워질 기회는 언제나 존재한다.

인간적 측면에서 설득하기

싱어송라이터 매튜 웨스트Matthew West(미국 현대 기독교 음악 뮤지션)는 "개인적인 이야기가 갖는 힘을 대체할 수 있는 것은 그 어디에도 없다"라고 말했다. 이야기는 데이터를 보완하고 데이터에 생명을 불어넣는다. 그리고 데이터는 사람들이 기회와 잠재력에 눈뜨게 한다. 《리더십을 재설계하라Redesigning Leadership》를 비롯해 여러 책을 저술한 존 마에다도 이 점에 동의한다. 존은 숫

자를 제시하는 이유를 설명하는 것보다는 스토리텔링을 하는 것이 훨씬 더 강력한 영향을 미친다고 주장한다. 그는 어느 리더십 콘퍼런스에서 들었던 문장을 인용하면서 "이야기는 통계를 이긴다"라고 확신했다. 즉, 짤막한 이야기가 장황한 해설보다 훨씬 비중 있다는 것이다.

인간적 측면에서 제품 포용성을 설득하려면 지금부터 소개하는 단계를 따라 해보자.

1단계: 실제 소비자가 이야기하는 희망, 요구, 불만을 찾아낸다.
SNS에서도 이런 정보를 수집할 수 있지만, 직접 대화하거나 온라인 설문조사 또는 포커스 그룹을 통해 의견을 수렴하는 것이 훨씬 낫다. 기업이나 경쟁자가 아직 요구를 충족하지 못한 소비자 등 외부 사람들과 이야기를 나눠보자. 나는 쉬 디자인^{She Designs}(유색인종 여성 대상 UX 교육 과정)이라는 UX 집중 코스를 수강하며 주문형 의료 애플리케이션을 인간적 측면에서 설득할 논리를 구성할 때, 다양한 능력을 갖춘 각기 다른 나이대 사람들과 대화를 나누었다.

소비자를 잘 안다고 생각하는 사람이 만들어낸 가짜 사용자 경험이나 인물에 안주하면 절대 안 된다. 소외된 사용자와 직접 얼굴을 맞대고 일상적으로 대화해야 한다. 그렇지 않으면 인간적 측면에서 설득 논리를 구성하는 데 필요한 중요한 정보와 통찰을 놓칠 가능성이 크다.

2단계: 수집한 정보에서 나타나는 경향성을 파악한다. 앞서 말한 주문형 의료 애플리케이션을 위해 사람들을 인터뷰했을 때, 출장 의료 서비스나 검증된 의료진과의 화상 통화 옵션이 있으면 나이가 많은 사용자가 혜택을 볼 수 있으리라는 점을 발견했다. 내가 이런 경향성을 찾을 수 있었던 몇 가지 인터뷰 내용을 소개한다.

∘ "시내 대중교통이 별로 좋지 않아요."
∘ "일일이 진료 예약을 잡고 여러 명의 의사에게 가는 것이 불편합니다."
∘ "주치의와 관계가 있지 않아 의료 기록 전체를 공유하기가 부담스러워요."

3단계: 현재 제공되는 제품 또는 서비스로부터 배제 또는 무시당한 적이 있는 개인이 자기 경험과 연관 지을 수 있는 이야기를 하나 이상 써본다. 제품 포용성을 지지하도록 만들고자 할 때 다양한 이야기를 준비하면 사람들의 마음을 더욱 깊이 울릴 수 있다. 그러니 여러 가지 이야기를 준비하자. 나는 2단계에서 소개한 인터뷰 내용을 기반으로 '마일스'라는 인물을 창조해 이야기를 구성했다.

보스턴에서 남편 그리고 반려견과 함께 살고 있는 62세 마일스라는 여성이 있습니다. 마일

스는 의료 서비스와 처방전에 더 쉽게 접근하고 싶지만, 대중교통과 의료시설 접근성이 떨어지고 일상 또한 바쁩니다. 그는 '자신이 믿을 수 있는 의사가 있다면, 처방전이 집으로 전달되어 시간을 절약할 수 있다면 얼마나 좋을까' 하고 생각하죠. 마일스는 한 의사가 환자를 지속적으로 담당해 서로 신뢰와 이력을 쌓아나가면 좋겠다는 피드백을 주었습니다.

자신만의 이야기를 구성할 때, 다음의 가이드라인을 최대한 지키자.

○ 이야기 주인공의 이름을 짓는다.
○ 주인공의 인구 집단이나 교차성을 명확하게 제시한다. 예를 들면 미국 중서부에 거주하는 라틴계 여성으로 설정할 수 있다.
○ 문제점을 설명한다. 수도꼭지 동작 감지기가 어두운 피부색을 인식하지 못해 공공장소에 설치된 자동 세면대를 사용하기 어렵다는 점을 문제로 제시할 수 있다. (이 문제는 유튜브에 관련 포스팅을 올린 사람들로 인해 공론화가 되었다.)
○ 이 문제로 주인공이 어떤 감정을 느꼈는지를 설명한다. 화가 났는가? 소외되었다고 느꼈는가?

- 인터뷰 내용을 직접 인용하는 것이 더 효과적이고 이야기에 자연스럽게 포함할 수 있다면 그렇게 한다.

이미 소비자 연구진과 협업하고 있다면 연구진을 만나 어떻게 연구를 수행하는지 알아보고, 소비자와 더 가까워지기 위한 방법은 무엇이 있을지, 어떻게 소비자의 이야기를 반영할 수 있을지 등을 토론해 더욱 일관성 있고 공감 가는 이야기를 구성한다.

비즈니스 측면에서 설득하기

기업 내에서 자신의 직급이 무엇이든 비즈니스 측면에서 설득할 논리를 세울 수 있다. 구글의 여러 팀과 함께 일하기 시작했을 때, 나에게는 제품 관련 경험이 없었다. 마케팅이나 연구, 엔지니어링 학위도 없었다. 하지만 전혀 문제가 되지 않았다. 정말 필요한 것은 기업이 만드는 제품과 서비스를 더욱 포용적으로 만들겠다는 열정과 구체적인 데이터, 표적 인구 집단과 기업 내 이해당사자를 심층적으로 이해하는 것이다. 이렇게 기본적인 요건을 갖추었다면 기업에서 포용성을 보여주는 렌즈 역할을 할 준비가 된 것이다. 그리고 기업 구성원 모두는 그 렌즈를 통해 자신이 제품 개발에서 어떤 역할을 해야 하는지 바라보게 될 것이다.

비즈니스 측면에서 설득하기는 세 단계로 구성된다.

- 1단계: 실제 소비자가 이야기하는 희망, 요구, 문제 등을 인식한다.
- 2단계: 포용성이 비즈니스를 성공으로 이끈다는 점을 뒷받침할 데이터를 수집한다.
- 3단계: 발표 영향력을 키우고자 한다면 데이터 시각화 도구를 활용해 데이터를 효과적인 발표 자료로 만든다.

구글 제품 포용성팀은 다음과 같이 제품 포용성 설득 논리를 세운다.

- 주요 인구 집단의 시장 기회를 파악한다. 예를 들어 여성은 전 세계 인구의 50%를 차지하며 수조 달러 규모의 구매력을 가지고 있다.
- 실제 사용자가 원하는 바가 무엇인지 알아낸다. 비디오 게임을 하는 여성 대다수는 게임 업계가 고정된 시공간에서 일정한 세션(정해진 게임 플레이 시간) 동안 플레이하는 전통적인 PC/콘솔 게임에만 집중한다고 느낀다. 물론 많은 여성 비디오 게임 플레이어가 이런 방식으로 게임을 즐긴다. 하지만 다른 사람들은 일상의 다양한 순간이나 기분에 따라 자신의 속도에 맞춰 자기만의 방식으로 게임을 즐길 수 있도록 조금 더 유연한 게임 플레이 방식

을 도입하기를 원한다.[*]

- 현재 제공되는 제품/서비스와 핵심 인구 집단의 요구나 욕구 사이의 차이를 평가해 시장 기회를 발굴한다. 여성의 50% 정도가 비디오 게임을 하지만, 자신을 '게이머'라고 부르는 사람은 10%도 되지 않는다. 이보다 훨씬 적은 사람이 유료 게임을 한다. 여성 게이머를 위해 포용적인 공간을 창출할 수 있다면 수십억 달러에 이르는 매출을 달성할 수 있을 것이다.

포용성을 비즈니스 측면에서 설득하기

▶ 파리사 타브리즈Parisa Tabriz, 구글 보안 공주(보안 책임자라고 하는 것보다 재미있게 들릴 수 있다며 스스로 명함에 새긴 직책)

구글에 있으면 "사용자에 집중하라. 그러면 모든 일이 자연스럽게 진행될 것이다"라는 말을 늘 듣는다. 구글 크롬이 그렇듯 전 세계 모든 사용자를 섬기겠다는 야망을 갖고 있다면 수많은 사용자의 다양성(예: 사회경제적 지위, 문해력, 접근성, 나이, 피부색, 인종, 젠더 등)을 고려해야 성공할 수 있으며, 전체 시장 잠재력에 도달할 수 있다. 전 세계 인구 구성의

[*] https://medium.com/googleplaydev/driving-inclusivity-and-belonging-in-gaming-77da4a338201

변화와 기술이 현재 소외시키고 있는 사용자의 거대한 구매력을 생각하면 더더욱 다양성을 고려해야 한다. 한 가지 예를 들면, 전 세계 인구의 15% 정도가 어떤 형태로든 시각, 청각, 운동, 인지 장애를 겪고 있고, 장애가 있는 고객을 위한 시장 규모는 1조 달러로 추정된다. 이 수치는 일시적으로 몸이 아프거나 아기나 부피가 큰 물체를 들고 있을 때 등의 상황적 장애까지 포함하면 더욱 커진다.

앞서 이야기한 것과 별개로, 소외된 사용자를 위한 제품을 개발하다보면 결국 모두를 위해 더 나은 해법을 찾게 된다. 경사연석(인도의 연석을 도로 높이까지 경사지게 낮춘 것)은 원래 미국장애인법Americans with Disabilities Act이 정한 요건을 준수하기 위해 만들어졌지만, 이제는 자전거 이용자, 스케이트보드 이용자, 유모차를 사용하는 부모에게도 도움이 되고, 그 누구에게도 불편함으로 작용하지 않는다. 또 다른 예는 옥소OXO 주방용품이다. 관절염을 앓아 주방용품을 쥐는 데 어려움을 겪던 창업자의 배우자를 위해 만들어진 것이 이제는 모두를 위한 훌륭한 주방 제품으로 인식되고 있다.

나는 제품 포용성을 스폰서하게 된 것이 매우 기쁘다. 다른 사람을 도우면서도 배울 수 있는 기회이기 때문이다. 스폰서 역할을 한 지 1년 만에 눈이 번쩍 뜨일 만한 성공과 실패 사례를 배웠고, 그렇게 배운 것을 크롬과 다른 제품을 개발하는 여러 팀과 나누고, 교훈을 확대 적용할 수 있

었다. 앞으로 나아가기 위해 기존의 제품 아이데이션, 디자인, 테스트 과정 및 기타 제품 수명주기에 더욱 다양한 관점을 포함하고, 어떤 방법이 효과적인지 배우고자 노력했다.

구글의 제품 포용성은 이제 막 첫발을 뗐기 때문에 앞으로 더 많은 실험을 하고 새로운 방법을 시도해볼 여지가 많다. 그리고 나 역시 다른 사람들의 인식을 제고하고, 자신의 업무와 관련해 포용성을 생각하고 질문해볼 것을 독려하는 데 초점을 맞추고 있다. 구글이 보안, 신뢰성, 성능을 비롯한 제품 품질의 여러 가지 중요한 측면에 접근하는 방식처럼, 언젠가는 구글이 더욱더 전략적이고 통합적이며 다면적인 방식을 통해 포용적으로 제품을 개발하기를 바란다. 다양한 사용자층을 더욱 잘 섬기기 위한 제품을 개발하는 것은 옳은 일일 뿐만 아니라 비즈니스에도 도움이 된다.

두 가지 설득 논리 결합하기

제품 포용성을 설득하기 위한 인간적 측면과 비즈니스 측면에서의 논리가 준비되면 듣는 사람을 가장 효과적으로 설득할 수 있다고 생각되는 측면의 이야기를 강조하며 전체 설득 논리를 균형감 있게 제시해야 한다. 비즈니스 측면을 중요시하는 사람과 대화할 때는 제품 포용성을 도입하는 것이 가치 있는 일임을 증명하는 데이터를 공유하는 동시에 이 데이터의 이면에 있는 '왜'라는 이야기를 전달하며 감정적 호소를 하는 것으로 비즈니스 측면의 설득 논리를 보강해 이야기의 균형을 맞출 수 있다. 반대로, 사람을 중심으로 사고하지만 핵심 사업 목표와 어떻게 연결되는지를 보지 못하는 사람에게는 기회(시장 규모, 구매력 등)를 보여주는 데이터를 제시하면 그 사람이 주요한 사업 방식에 이런 통찰을 포함하도록 동기부여하는 데 도움이 된다.

인간적 측면과 비즈니스 측면을 적절하게 결합한 제품 포용성 설득 사례를 살펴보자. 어떤 팀이 온라인 학습 브랜드를 만든다고 가정하자. 과거에는 베이비붐 세대에만 집중했지만, 이제는 밀레니엄 세대에 더욱 어필해야 한다는 필요성을 느꼈고, 다음과 같이 인간적 측면과 비즈니스 측면을 잘 강조한 논리를 구성했다.

회사의 사명은 사람들의 학습 방식을 혁명적으로 바꾸는 것입니다. 밀레니엄 세대 중 25%가 하루 평균

32%의 시간 동안 온라인을 활용하며, 이 수가 베이비 붐 세대보다 10%나 많다는 사실을 아시나요? 미국 밀레니엄 세대는 약 8,000만 명으로, 인구의 25%를 차지합니다. 그런데 그중 단 5%만이 자사 제품을 구매합니다. 이 수치를 15%까지 끌어올릴 수 있다면 매출을 수백만 달러 더 늘릴 수 있습니다!

밀레니엄 세대는 깨어 있는 시간의 상당 부분을 온라인에서 보내고, 개인화를 즐깁니다. 싱크 위드 구글 Think with Google(마케팅 정보, 데이터, 통계 제공 사이트)의 연구 결과, 미국 마케터의 89%가 개인화 서비스를 제공한 뒤 매출이 증가했다고 답했습니다.[*]

밀레니엄 세대는 디지털 원주민, 즉 온라인 환경에서 자란 세대입니다. 그러니 온라인 학습도 자연스럽다고 생각하죠. 여러분이 밀레니엄 세대를 잘 알고 있다고 (그리고 밀레니엄 세대를 진심으로 이해하기 위해 시간과 노력을 기울인다고) 느끼게 만들면 참여도가 자연스럽게 높아질 것입니다.

[*] https://www.thinkwithgoogle.com/advertising-channels/mobile-marketing/consumerbehavior-mobile-digital-experiences/

위에서 아래로, 아래에서 위로!
지지 세력을 만들어라

제품 포용성 이니셔티브의 성공 여부는 기업 내에서 사람들의 지지를 끌어내는 능력에 달렸다. 위에서 아래까지 기업 전체의 지지를 얻어야 한다. 그렇게 하려면 두 가지 차원에서 공략해야 한다.

- 리더의 지지 얻기: 리더의 지지를 얻어야 책임성, 자원, 가시성, 비전, 지원을 확실히 확보할 수 있다. 적극적인 리더는 포용성 목표를 지지하고, 이를 실현하는 과정에서 부딪힐 가능성이 있는 저항을 줄일 수 있게 도와줄 것이다.
- 기층 임직원의 지지 얻기: 에너지, 제품 포용성의 영향 증폭, 영감, 제품 포용성의 이행/시행을 위해 기층 임직원의 지지가 필요하다. 임직원이야말로 제품 포용성 이니셔티브를 성공 또는 실패로 이끌 수 있다.

위에서부터 시작하자. 리더가 동참하면 그 밑에 있는 사람들을 설득하기가 쉬워진다. 그러나 리더가 제품 포용성을 내키지 않아 하거나 행동에 나서는 것이 느릴 경우, 기층 임직원부터 설득해야 한다.

가장 이상적으로 최상의 결과를 도출하는 방법은 양방향,

즉 위에서 아래로, 아래에서 위로 노력을 기울이는 것이다. 구글 제품 포용성팀은 기층 임직원 리더와 함께 공동의 힘으로 구글러가 포용적인 제품을 만드는 데 도움이 되는 환경을 조성하기 위해 노력했다. 한 가지 예시로 들 수 있는 것이 바로 제품 포용성을 위해 히스패닉/중남미계, 흑인, 여성, 아시아인, 성 소수자, 이란인 구글러 등으로 구성한 유연단체다. 제품 포용성팀은 이런 유연단체에서 제품팀과 그들의 고유한 관점을 공유하며 제품팀이 제품 테스트를 하도록 도와줄, '포용성 수호자'로 활동할 사람을 모집한다. 제품 포용성팀이 프라이드@제품 포용성^{Pride@} ^{Product Inclusion} 실무단을 구성했을 때, 나는 이 실무단의 리더를 자원했던 기예르모 카렌^{Guillermo Kalen}과 함께 일했다. 기예르모는 실무단의 체계, 회의 흐름, 내가 알아야 할 미묘한 뉘앙스 차이, 앞으로 있을 주요 이벤트나 시기 등의 구성을 잘 이해할 수 있도록 해주었다.

비즈니스와 인간적인 의무 인식하기

▶ 리네트 박스데일^{Lynette Barksdale}, 골드만삭스^{Goldman Sachs} 다양성 및
포용성 상무

비즈니스 리더가 제품 포용성을 생각하는 것은 중요한 일
이 아니라 의무가 되었다. 새로운 10억 사용자를 향한 경
주가 시작되었기 때문이다. 기업이 그 시장에서 경쟁력을
갖추려면 이전에는 생각지도 않았던 문화적 차이를 제대
로 다룰 수 있어야만 한다. 이제 미래 제품이 시장 우위를
획득하고 유지하는 것은 기업이 신속하고 진정성 있게 사
용자와 관계를 맺는 능력에 달렸다.

이제 사용자에게는 선택지가 많아졌고, 사용자의 고유
한 요구에 응하지 않는 기업의 시절은 끝났다. 사용자는
자신의 돈을 소비하며 최고의 가치를 얻기를 바라고, 자신
의 요구가 충족되지 않으면 다른 기업이나 제품으로 재빨
리 갈아타는 능력을 아낌없이 발휘할 것이다. 그러나 희소
식은 기업이 사업에 충실하면서도 제품 포용성을 고려할
수 있다는 점이다. 그러려면 기업은 새로운 아이디어와 사
람에 더욱 열린 자세를 취해야 한다. 의사결정 과정, 임직
원들의 동의 여부 등을 더욱 자세하게 들여다보고 기업의
관점이 올바른지 판단해야 한다.

임원의 지지 얻기

기업 임원이 제품 포용성의 장점을 이해하게 만드는 것은 쉬운 일이 아니다. 그들은 수많은 일에 신경 쓰느라 바쁠 뿐만 아니라 자기 방식을 고집할 수도 있다. 또한 기업의 목표가 달성되고 있다면 기업이 기능하는 현재의 방식에 변화를 주는 일을 꺼릴 수도 있다. 그러나 목표를 달성하지 못한다면 제품 포용성에 더욱 수용적인 태도를 보일 가능성이 크다.

1명 이상의 임원을 설득하고자 한다면 다음 단계별 접근법을 적용해보기 바란다.

1단계: 대상을 파악한다. 리더가 신경 쓰는 문제가 무엇인가? 올해 목표는 무엇인가? 과거에 어떤 문제를 겪었는가? 제품 포용성 이니셔티브가 실패한 경험이 있는가? 실패 경험이 있다면 미래 제품 포용성 시도를 바라보는 현재의 태도에 영향을 미쳤는가? 이 같은 질문에 답하다보면 목표로 하는 임원을 설득할 수 있다.

2단계: 계획을 명확하게 세운다. 포용적인 시각을 도입할 수 있는 기업 또는 팀의 주요 변곡점을 찾아내 회의 전에 미리 공유하는 것이 좋다. 예를 들어 올해 대규모 마케팅 공세가 계획되어 있다면 관련한 포용성 마케팅 원칙을 제시할 수 있는 절호의 기회가 생긴다(자세한 내용은 6장 참조).

3단계: 기업 내 포용성 수호자로부터 지지를 모은다. 포용성 접
목이 (기층 단위에서) 이미 훌륭하게 진행 중이라는 사실을
알게 되면 도움을 주겠다고 할 가능성이 크다. 일의 결과
와 그것이 어떻게 기업에 긍정적인 영향을 미칠지 예상할
수 있기 때문이다. 관심을 보이는 사람들에게 고차원적인
내용의 토막 발표를 하는 것으로 지지를 얻는다(자세한 내
용은 8장 참조).

4단계: 구체적으로 요구한다. 예산, 관련자 모두가 참여하는 회의,
구체적인 목표와 핵심 결과Objectives and Key Results, OKR 달성 의
지 등 구체적인 사항을 요구한다(자세한 내용은 6장 참조).

5단계: 청자에 맞게 (인간적, 비즈니스 측면의) 주장을 구성한다. 사
실, 수치, 소비자 이야기 등으로 구성된 공식 발표를 준비
한다. 실사용자의 피드백을 활용할 수 있으면 금상첨화
다. (고객 만족도 보고서나 SNS에서 취합한 피드백이 있다면 그
중 몇 가지를 인용하거나 교훈을 뽑아내 슬라이드에 첨가할 수 있
다.) '가까워지게'* 만드는 것이 중요하다. 제품이 제대로
섬기지 못했던 소비자를 이해하고, 포용적이지 못한 제품
이 이런 소비자에게 미치는 부정적인 영향을 파악해야 하

* 브라이언 스티븐슨, 《월터가 나에게 가르쳐 준 것》, 2014년

기 때문이다.

6단계: 적어도 처음에는 고차원적인 이야기로 발표를 구성한다.
리더의 시간은 제한적이기 때문에 핵심을 빨리 이야기하
는 것이 필수다. 주장을 효과적으로 제시하는 발표 구성
방법을 제시한다.

◦ 듣는 사람을 참여시키고 관련시키는 방식으로 첫 문장
 을 구성한다. 예를 들면 "향후 수년 내에 온라인을 활용
 하게 될 10억 이상의 사용자가 주로 인도, 인도네시아,
 나이지리아, 브라질에 거주한다는 사실을 알고 계셨나
 요?"와 같은 방식으로 말이다.

◦ 제품 포용성이 무엇인지 설명한다.

◦ 제품 포용성의 중요성을 설명한다. 이것이 자신에게 중
 요한 이유를 말해야 한다. 열정은 다른 사람에게도 전
 파되므로 주장에 자신의 마음을 담아야 한다.

◦ (인간적, 비즈니스 측면에서) 주장을 펼친다. 제품 포용성
 으로 해결할 수 있는 구체적인 기회나 과제를 제시한
 다. 가령, 기업이 놓치고 있는 황금 기회를 보여주는 소
 외된 시장 또는 소비자의 피드백을 제시한다. 이때 하
 나 이상의 소비자 이야기를 꼭 포함하도록 한다.

◦ 가능한 다음 단계를 제시한다. 예를 들면 핵심 결과를
 수립하거나 도그푸딩dogfooding 집단(내부 제품 사용자 집

단)을 만들어 더욱 포용적인 피드백을 모을 것을 제안한다(자세한 내용은 9장 참조).

∘ 이니셔티브를 지지하면서 해당 임원이 할 일 또는 제공할 것을 요구한다.

7단계: 면담 시간을 잡는다. 가장 이상적인 것은 1명 이상의 임원을 직접 만나 분위기를 파악하고, 그 자리에서 질문에 답하고, 지원이 필요한 이유를 더욱 생생하게 전달하는 것이다. 발표와 질의응답을 할 수 있는 시간을 충분히 확보해야 한다.

8단계: 발표를 한다. 발표를 한 뒤 시간 여유가 있으면 질문을 받는다. 당장 답변하기 어려운 질문이라면 "정말 좋은 질문입니다. 이건 다음에 답변하도록 하겠습니다"라고 말하면 된다. 발표 시간이 빠듯하다면 질문이나 우려를 해소할 수 있도록 다음 면담을 잡는다.

9단계: 후속 조치를 한다. 면담이 끝나면 발표 내용을 요약해 이메일을 발송하고, 이후 면담 일자 등 필요한 사항을 전달한다.

제품 및 비즈니스 리더 설득하기

▶ 토마스 플라이어^{Tomas Flier}, 중남미계 임직원 자원 그룹 커뮤니티
자문, 전(前) 제품 포용성 애널리틱스 리드

제품과 비즈니스 리더는 보통 편견과 기업적인 불평등이
어떻게 작용하고, 이것이 사업 목표와 어떻게 연결되어 있
는지 잘 이해하지 못한다. 그리고 많은 경우, 도움을 주고
는 싶은데 어떻게 해야 할지 몰라 답답해한다. 그러나 비
즈니스가 무엇인지는 제대로 이해하고 있으며, 사고방식
도 제품 포용성에 완전히 부합한다. 이런 리더는 제품 포
용성이 사업과 어떻게 직접적으로 연결되어 있는지를 알
기 때문에 제품 포용성을 이해하고, 더 많이 적용하기를
원한다.

나는 여러 팀과 일하면서 리더가 사용자를 중요하게 생
각한다는 점을 알게 되었다. 리더는 제품이 성공하는 유일
한 방법은 사용자 중심으로 개발하는 것이라는 점을 알고
있고, 제품 포용성은 제품 개발 과정에 소외된 집단을 포
함하지 않으면 이들과는 전혀 관련 없는 제품을 만들게 될
것이 분명하다는 점을 설득력 있게 보여준다. 따라서 임원
들은 제품 개발 인력이 사용자와 닮지 않았을 때 소외된
사용자를 위한 제품을 개발하지 못하고, 결국 목표로 했던
사람들이 아닌, 리더 자신이나 임직원과 비슷한 생김새와

사고방식을 가진 사람을 위한 제품을 만들게 되는지 그 이유를 쉽게 이해한다.

또한 제품 리더는 최신 제품 개발 경험을 통해 실질적인 혁신에는 다양한 관점이 필요하다는 점을 인식하고 있다. 틀에 박히지 않은 생각은 자신이나 주변 사람은 생각지 못했던 다양한 아이디어에서 나온다. 보통 최고의 아이디어는 어떤 제품이나 아이디어에 보이는 최초의 반응, 즉 이미 그 제품에 친숙한 사람이 보면 말도 안 된다고 느껴지는 반응에서 탄생한다. 이 때문에 제품 포용성은 다양성이 사업적으로 성공할 수 있음을 보여주는 가장 강력한 근거가 된다.

기층 임직원 사이에서 변화 일으키기

리더의 지지 확보는 주요 이니셔티브의 성공에 매우 중요하지만, 이니셔티브를 이행하고 실행하는 데에는 임직원의 지지가 필수다. 임직원이 제품 포용성을 받아들이면 제품 포용성을 자기 일로 여기고 옹호하며, 자신이 관련된 다른 프로젝트나 활동에도 포용성을 적용하는 노력을 기울이게 된다. 이 같은 행동은 자신이 하는 일이 중요하다는 점을 믿고, 다른 사람과 이런 기쁨을 나누는 것에서 기인한다.

임직원의 지지를 얻기 위해서는 가치 제안을 수용하도록 설득해야 한다. 많은 사람이 자신의 핵심 업무 영역 밖에서 이런 일을 할 것이다. 적어도 처음에는 말이다. 그러니 임직원들에게 왜 그들의 도움이 필요하고, 그들이 어떤 영향을 미칠 수 있는지, 행동으로 옮길 수 있는 조치에는 무엇이 있는지를 설명하는 데 공을 들여야 한다. 기층 임직원의 지지를 얻기 위해 할 수 있는 몇 가지 구체적인 행동을 소개한다.

- 인간적, 비즈니스 측면의 설득 논리를 제시해 임직원에게 기업의 성공을 한 단계 끌어올리는 동시에 다른 사람의 삶을 변화시킬 기회라는 점을 보여준다.
- 임직원을 고무하고 함께 전략을 세우도록 한다. 사람은 자신의 아이디어를 나누고, 이것이 실현되는 것을 볼 때 무언가를 위한 활동을 받아들이고 지지하기 마련이다.
- 임직원이 열정적으로 추진하는 일을 직접 책임지게 하고, 정기적으로 함께 체크한다.
- 제품 포용성 과정에 이바지하는 각 임직원 또는 팀의 고유한 가치를 설명한다. 이들 없이는 제품 포용성을 실현할 수 없으므로 개별 임직원이나 팀이 어떻게 기여하는지 구체적으로 알게 해준다. 제품 매니저, 엔지니어, 마케터, 사용자 경험 디자이너UXer는 저마다 자기가 어떤 역할을 하는지, 자신이 할 수 있는 특별한 공헌은 무엇이

있는지 알아야 한다. 제품 마케터를 예로 들면 자신의 로 드맵에 소외된 사용자와 도그푸딩하는 것을 추가할 수 있다.

포용성을 증진하는 일터 만들기

▶ 데이지 오제르-도밍게즈, 직장 문화 컨설팅 및 자문회사 오제 르-도밍게즈 벤처 창업주

다양성(전 업계에서 일반화된 용어)과 오늘날의 포용성 및 소속 감을 둘러싼 기업 전체적인 대화의 출발점은 일반적으로 사람이다. 구체적으로 말하면 자원 조달, 전략 기획 등은 다양한 인재의 모집에서부터 시작된다. 그러나 모두 알다 시피 다양한 인재를 모으는 것만으로는 안 된다. 모든 임 직원이 안전하다고 느끼고, 자신의 가치를 인정받고 있다 고 여기며, 존중받는다고 생각할 수 있어야 한다. 그리고 기업 내에서 성공할 수 있는 기회가 모두에게 공평하게 주 어진다고 믿을 수 있어야 한다.

임직원이 거리낌 없이 말하기를 주저하면 참여도가 떨 어지고, 배움의 기회는 사라지며, 잘못된 행동을 제지하지 않게 되고, 혁신을 알아차리지 못하게 된다. 개인적인 경 험에 비추어보면 최고의 아이디어가 흘러넘치는 기업은

팀이 실패나 경험을 통해 배우고, 새로운 무언가를 개발하는 것이 괜찮다고 느끼는 곳이었다. 나는 수년간 디즈니 ABC^Disney ABC(미국 ABC 방송국과 디즈니가 합작한 콘텐츠 유통회사)에서 일하며 회사가 유색인종 리더를 준비 및 승진시키고, 한편으로는 기업 차원의 다양성, 공평성, 포용성 역량을 키운 결과, 〈블랙-이쉬^Black-ish(중상류층 흑인 가장이 문화적 정체성을 지키려 애쓰는 모습을 그린 시트콤)〉, 〈프레쉬 오프 더 보트 Fresh Off the Boat(중국 이민자 가족이 겪는 문화 충격 등을 그린 시트콤)〉 등을 만들어내며 역대 가장 다양한 스토리텔링을 내놓는 모습을 지켜보았다.

구글에서는 비즈니스를 중시하던 리더가 더욱더 포용적이고 광범위한 영향력을 갖고, 다양한 소비자와 연결될 수 있는 제품을 만들기 위해 잠시 멈춰 자신의 가설을 되돌아보고, 다양한 관점과 기술, 경험을 구하고자 하는 경우가 점점 늘어나는 것을 보았다.

끊임없는 노력으로
지지 기반을 넓혀라

더 많은 기층 임직원의 지지를 얻기 위한 노력을 확대하는 과정에서 제품 포용성이 무엇인지 알게 될 뿐만 아니라, 팀의 핵심 목표 달성을 촉진할 수 있다. 또한 스스로 제품 포용성 구현을 시도하도록 만드는 구체적인 사례를 볼 수 있다. 이 노력을 배가할 수 있는, 상대적으로 쉬운 몇 가지 방법을 제시한다.

1. 제품 포용성 리스트서브[listserv](메일링 리스트 서비스. 특정 주제를 구독하면 해당 주제 관련 이메일을 받게 됨)를 만들어 소통을 권장 및 촉진한다. 업데이트, 리소스, 이벤트를 공유하고 커뮤니티를 형성한다. 리스트서브는 직장 동료가 자신의 일을 공유하고 일의 수준을 높이도록 만든다. 리스트서브 관리 팁을 공유한다.

 - 리스트서브 확대를 위해 이따금 새로운 그룹과 사람들에게 리스트서브 이메일을 발송한다.
 - 리스트서브 구독 중지가 언제든 가능함을 공지한다.
 - 커뮤니티가 계속 성장할 수 있도록 현재의 그룹과 (마케팅 부서, 직원 자원 그룹 등) 주요 파트너에게 리스트를 갱신(최소 연 2회)한다고 주기적으로 공지한다.

2. 노력을 확대하는 데 필요한 역할이나 업무를 담당하는 1명 이상의 포용성 수호자를 찾아낸다. 예를 들어 임원, 제품 매니저, 사용자 연구원, 마케팅 매니저 등을 동참하게 할 수 있다. 포용성 수호자는 혼자서 어려운 일을 다 하지 않고도 포용성 노력을 확대할 수 있게 해준다. 또한 업무의 기능적인 맥락에서 제품 포용성을 이야기할 때 신빙성을 더욱 잘 전달하도록 권위를 제공한다. 이런 신빙성은 각자의 업무 범위 내에서 다른 사람들을 참여하게 만들고, 커뮤니티를 더욱 쉽게 형성할 수 있게 한다.

3. 사람들이 제품 포용성 비전을 받아들일 때 채택하거나 취하기를 바라는 주요 원칙이나 행동을 밝힌다. 어떤 팀이 제품 포용성을 문의하느냐에 따라 제품 포용성 체크리스트 작성이 달성하기 쉬운 목표일 수도 있고, 포용적인 도그푸딩을 주제로 목표와 핵심 결과를 수립하는 것이 쉬울 수도 있다. 실질적인 행동을 알려주면 개인과 팀이 더욱 쉽게 동참할 수 있다.

4. 모두에게 제품 포용성의 인간적, 비즈니스 측면의 논리를 상기시키기 위해 하나 이상의 도구를 준비한다. 20퍼센터(자기 업무 시간의 20%를 제품 포용성 업무에 할애하기로 자원한 구글러) 중 한 명이었던 코니 츄Connie Chu는 디자인 스프린트에 바탕을 둔 대시보드를 만들었다. 처음부터 끝까지의 이야기를 보여

주는 이 대시보드는 현재의 인구 집단에서 시작해 사용자에게 접근하는 방식으로 넘어가 제품 포용성을 지지하는 사람을 늘리고, 더 많은 사람에게 다가가기 위해 채택하기로 한 실천 사항으로 마무리되었다. 이 도구가 꼭 대시보드 형태는 아니어도 괜찮다. 제품 포용성에 동참하게 만들려는 특정한 그룹(예: 리더)의 사람에게는 오히려 더 복잡해 보일 수 있기 때문이다. 그러나 모든 사람이 앞에 놓인 기회를 다시금 떠올릴 수 있도록 만드는 효과적인 도구를 활용해야 한다. 도달하고자 하는 소외된 집단과 관련된 엄밀한 통계 자료를 포함하는 것은 언제나 유용하다.

제품 포용성 전파는
엄청난 성과로 돌아온다

여러 집단, 전체 회의 또는 전에는 생각지 못했던 곳에 전단지를 붙이는 방법 등을 통해 제품 포용성을 전파할 수 있다. 사람들이 정신적·육체적으로 머무는 곳을 찾아가야 한다. 임직원이 자주 찾는 장소에서 그들의 마음으로 들어갈 입구를 찾고, 간결하게 가치 제안을 전파한다. 새로운 이니셔티브에 주목하게 하는 것은 중요한 일이며, 여론을 고조시키는 데 도움이 된다. 그러면

더 많은 사람이 제품 포용성 이니셔티브를 알게 되고, 관련된 질문을 하고, 잘만 하면 동참까지도 하게 될 것이다.

내가 가장 선호하는 방식은 회사 화장실에 간단한 전단지를 붙이는 것이다. '화장실에서 테스트하기 Testing on the Toilet'라는 재치 있는 제목의 전단지는 구글의 전통이자 전 세계 구글 사무실에 교육적인 정보를 전파하는 경로로 활용된다. 제품 포용성팀의 전단지는 임직원 교육 외에도 팀의 존재감을 높이고 제품 포용성 노력을 증폭하는 데 유용했다. 몇 가지 구체적인 행동을 제시한 전단지를 게시하는 데는 돈이 들지 않을 뿐만 아니라, 기업의 다양한 곳에 제품 포용성 노력을 전파할 수 있게 해준다.

다음 페이지에 전 세계 구글 사무실에 게시한 제품 포용성 전단지를 공유했다. 제품 포용성팀은 전단지에 고차원적인 개념 설명과 팀이 적용할 수 있는 행동 리스트를 제시함으로써 제품 포용성의 가시성을 높일 수 있을 것이라고 생각했다.

리더와 동료 직원 모두의 마음과 생각을 바꾸는 미션을 시작한다면 그 노력을 계속 진행해야 함을 잊지 말자. 기억이 유지되는 시간은 짧고, 집중력 유지 시간은 그보다 더 짧다. 그리고 사람들은 몸에 밴 사고 및 행동 방식으로 되돌아가는 경향이 있다. 그러니 제품 포용성 전파 노력을 지속하면서 이미 제품 포용성에 관심이나 열정을 보인 사람들의 상태를 확인해야 한다. 이런 노력은 시간이 지날수록 더욱 혁신적인 제품 디자인, 마케팅, 세일즈로 이어지면서 상당한 성과를 거두게 될 것이다.

다양성 프로그램 전담 매니저가 있을 때의 장점

전(前) 구글 검색 다양성, 공평성, 포용성 프로그램 매니저 수제트 야스민 로보덤Suezette Yasmin Robotham은 회의실에 꼭 와야 할 리더를 데려오는 것에서 제품 포용성 전파, 20퍼센터를 더 많이 참여시키는 것에 이르기까지 구글 전사에 걸쳐 제품 포용성 지지를 얻는 데 핵심적인 역할을 했다. 사람들의 지지를 얻기 위해서는 구성원을 잘 아는 사람이 제품 포용성 서사의 구성을 돕는 것이 매우 중요하다.

수제트는 제품 포용성팀이 상향식 접근법과 하향식 접근법을 모두 활용해 포용적으로 제품을 개발하도록 했다. 그는 자신이 주재하는 다양성 위원회에서 기업 전반에 걸친 지지를 얻기 위해 제작한 다양성, 공평성, 포용성 연사 시리즈까지, 제품 포용성을 향한 의지는 어느 한 집단에서만 나오는 것이 아님을 알고 있었다.

제품 포용성: 모두를 위한 제품 개발

▶ **애니 장-바티스트**(근무지: 샌프란시스코)

구글은 전 세계 수십억 사용자를 위한 제품을 만듭니다. 그렇지만 기술이 본의 아니게 사용자를 배제하는 상황을 생각해보세요.

- 사용자가 사진 필터를 적용했는데 피부톤이 밝게 보정되어 유색 인종을 향한 편견을 강화한다.
- 위대한 과학자 정보를 검색했는데 검색 결과에 대부분 남성만 표시된다.
- 사용자가 새로운 제품에 로그인하려고 하는데 선택할 수 있는 젠더가 두 가지밖에 없다.

제품 포용성은 포용적인 문화와 집단의 통찰을 디자인부터 출시까지 제품 개발 과정 전체에 적용하는 것을 말합니다. 모두와 함께 모두를 위한 제품을 개발해 제품의 우수성과 구글의 성장을 달성하는 것이 목표입니다.

제품 포용성은 아래와 같이 다양성의 여러 가지 측면을 다룹니다.

제품 포용성은 인클루시브 디자인 패러다임을 적용해
다양한 차원의 다양성에 걸쳐 사용자의 요구를 해결합니다.

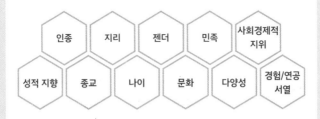

여러분의 제품을 더 포용적으로 만들려면 제품 개발 과정의 주요 지점에 다양한 의견을 포함하도록 하세요. 아래에 몇 가지 실천 방식을 제시했습니다. 더 많은 모범 사례를 알고 싶다면 제품 포용성 실행 계획 웹사이트를 방문하거나 여기에 게시된 공통적인 문제 리스트를 참조하세요.

- 1,500명 이상의 소외된 도그푸딩 참가자에게 접근해 포용성 도그푸딩을 시행한다. 스스로 포용성 도그푸딩 참가자가 된다.
- 색 대비 확인, 화면 낭독기용 alt 레이블(이미지를 설명하는 대체 텍스트)을 제공하는 등 장애를 가지고 있는 사람을 위해 UX 품질을 개선한다.
- 머신러닝 공정성을 배워 머신러닝 훈련 데이터에서 인지하지 못한 편견을 줄인다.
- 다양한 샘플 데이터를 활용하고 내부 포용성 연구 전문가를 찾아 UX 연구를 공평하게 수행한다.

어시스턴트, 애플리케이션, 닥스Docs, 예술&문화 등 구글 내 여러 팀이 제품 포용성을 실천해 성과를 냈습니다. 성공 사례를 더 많이 알고 싶은 분은 포용성팀 웹사이트를 방문하세요.

'화장실에서 테스트하기' 전단지 샘플

모두를 위한 제품 개발: 포용성 적용하기

▶ **애니 장-바티스트**(근무지: 샌프란시스코)

구글에서는 모두를 위한 제품 개발을 많이 이야기합니다. 제품 우수성을 통한 놀라운 업무 성과와는 관계없이, 구글은 많은 사용자가 우리와는 매우 다른 방식으로 보고, 생각하고, 살아간다는 것을 알고 있습니다.

다양성팀은 구글 제품이 사용자의 다양성을 제대로 반영하게 만들기 위해 프로젝트 I2$^{Project\ I2}$(포용성 적용하기$^{Integrating\ Inclusion}$를 줄여 부르는 말)에서 구글의 여러 팀과 함께 일했습니다. 프로젝트 I2는 포용적인 시각을 적용해 더 나은 제품을 만들고 사업을 성장시키는 것을 통해 구글 임원과 동료 구글러가 포용성을 적용하도록 영향을 미치는 것을 사명으로 삼았습니다. 그리고 포용성을 적용해야 할 강력한 동기가 몇 가지 있었지요.

제품 개발에 포용성을 적극적으로 적용하면
이전에는 대상으로 삼지 않았던 더 많은 고객이 사용할 수 있는
유용한 제품을 디자인할 수 있다.

7억 명 향후 수년 내 온라인을 활용할 사용자 수	**1조 달러** 전 세계 장애인 소비자 시장 규모(2017년)	**1.7조 달러** 미국 중남미계 집단 구매력(2020년)	**10조 달러** 차세대 10억 사용자의 GDP 기여 규모(2020년)	**10억 명** 전 세계 장애 인구
		917억 달러 미국 성 소수자 시장(2017년)	**1.4조 달러** 미국 흑인의 구매력(2020년)	**48%** 미국 중남미계 휴대폰 애플리케이션 사용자 증가폭(2016년)
	18조 달러 전 세계 여성 소득(2020년)		**56%** 미국 흑인 휴대폰 애플리케이션 사용자 증가폭(2020년)	

다양한 팀은 더 나은 제품을 만듭니다. 그렇기에 포용성을 제품 개발 과정에 더욱더 적용하고자 합니다. 다양성 이니셔티브를 효과적으로 관리하면 임직원 만족도도 높아집니다. 문제 해결이 더 잘되고, 창의성이 증대되는 것은 여러 가지 다양성의 속성에 긍정적인 영향을 미칩니다. 우리가 살아가는 집단을 반영하면 생산성, 고객 만족도, 매출 증대로 이어진다는 연구 결과도 있지요.

여러분의 팀에서 개발 과정을 더욱 포용적으로 만들기를 원한다면

- 주요 팀에 다양한 배경과 관점이 포함될 수 있도록 합니다.
- 자신의 업무 흐름에 포용성을 접목하는 구체적인 행동을 계획합니다.
- 사업이나 제품에 포용성을 접목하는 방편으로 디자인 씽킹design thinking(사용자의 요구를 이해하고 해결할 기회를 찾기 위해 공감을 활용하는 문제 해결 방법)/디자인 스프린트 및 시제품을 만들어봅니다.
- 도그푸딩에 다양한 테스터가 참여하게 합니다. I2팀이 도움을 줄 수 있어요.

'화장실에서 배우기' 전단지 샘플

5장

나침반 역할을 할
제품 포용성 원칙을 세워라

G

원칙이란 신념 또는 행동 체계의 근간을 형성하는 기본적인 진리나 가설을 말한다. '모두에게 평등한 정의, 정직이 최선이다', '상대방이 원하는 대로 대우해주어야 한다' 등 모든 집단 구성원에게는 공동의 원칙이 있어 그에 따라 모두가 개인적인 행복과 성취를 추구하면서도 평화롭게 살아갈 수 있다.

마찬가지로 모든 기업에는 구성원의 업무 사고와 수행 방식에 영향을 미치는 특정한 원칙이 존재한다. 그런 비즈니스 원칙으로는 '고객은 언제나 옳다', '위험이 클수록 보상도 크다' 등이 있다. 때로는 이 원칙들이 기업의 관행, 사명 선언서에 반영되어 있기도 하다.

원칙은 기업, 팀, 개인에게 북극성과도 같은 존재로 기능하면서 모두에게 흔들리지 않는 사고방식과 행동 방식의 지침이

되고, 기업 또는 팀이 무엇을 어떻게 왜 하는지를 보여주는 통찰력을 제공한다. 또한 업무에 의미를 부여하고, 담당자가 책임감을 느끼도록 하는 수단을 제공하며, 영감을 주는 원천으로 작용한다.

이번 장에서는 제품 포용성의 몇 가지 원칙, 여러분만의 제품 포용성 원칙을 개발하기 위한 제안, 원칙을 실천으로 옮기기 위한 조언을 구글의 머신러닝 및 인공지능 개발 원칙 사례와 함께 이야기하려 한다.

기존의
제품 포용성 원칙은 무엇인가

기업, 그룹 또는 팀의 제품 포용성 원칙을 세울 때, 처음부터 모든 것을 다시 만들지 않아도 된다. 이 분야에서 일했던 많은 사람이 업무에 적용 가능한 제품 포용성 원칙을 이미 많이 도출했다. 다음은 생각해볼 만한 제품 포용성 원칙이다.

- 배제를 지적해야 포용성의 가능성이 열린다. 질문이 있어야 답을 찾고, 문제가 있어야 해결법을 찾는 것처럼, 배제를 지적해야 제품을 더욱 포용적으로 만들 기회를

얻을 수 있다. 어떤 제품을 더욱 포용적으로 만들 방법을 찾을 때, 그 제품이 현재 어떻게 소외된 집단이나 개인을 배제하는지를 살펴본다. (캣 홈즈는 이 부분에서 훌륭한 업적을 남겼다.)

- 제품 다양성에 팀의 다양성이 반영된다. 다양한 사람으로 구성된 팀이나 팀 외부에서 다양한 관점을 도입한 경우, 자신과 닮은 제품을 선호하는 소비자의 요구와 기호에 더욱 민감하게 반응하는 제품을 만들 수 있다.

- 사람은 모두 다르다. 모든 사람에게는 저마다의 요구와 기호가 있다. 같은 인간으로서 모든 사람이 자신이 받아들여지고, 환영받으며, 포함되었다는 느낌을 받도록 만들 책임이 있다.

- 요구와 기호는 맥락과 함께 변화한다. 사용자가 제품을 사용하는 상황이나 맥락은 어떤 시점에 무엇을 필요로 하느냐에 따라 변할 수 있다. 심장 질환자의 심박수를 모니터하기 위해 개발된 센서가 운동 중 심박수를 체크하고 싶어 하는 사람에게도 큰 도움이 될 수 있는 것처럼 말이다.

- 편견은 누구에게나 있다. 편견은 인간이 더욱 효율적으로 기능하도록 심리적 지름길을 제공한다. 하지만 한편으로는 디테일을 간과하고, 타인의 요구에 덜 민감하게 반응하며, 기회를 놓치게 만든다. 다양한 관점을 제품 디

자인 과정에 반영하면 편견으로 인한 제약을 극복할 수 있다.

- 평등은 언제나 공평한 것이 아니다. 제품의 접근성이 높아져 더 많은 사용자가 제품을 사용할 수 있게 되었다는 말이 더 많은 사용자가 해당 제품을 사용할 수 있게 된다거나 기꺼이 활용할 것을 의미하지는 않는다. 공평한 제품을 만들려면 그동안 소외되었던 사용자의 특별한 요구와 기호를 충족하도록 제품을 수정 또는 재디자인해야 한다.

- 소수를 위한 디자인은 다수에게도 좋다. 소외된 사용자를 위해 디자인된 제품은 다수 사용자에게도 어필할 수 있는 추가적인 특징이나 기능이 있는 경우가 많다. 영국의 방송 통신 규제 기구 오프콤Ofcom의 연구에 따르면, 실시간 자막을 활용하는 750만 명의 영국인 중 150만 명만이 청력 손실 또는 손상을 입은 것으로 나타났다. 영어가 제2외국어이거나, 대화 속도가 너무 빠르거나, 특정 억양을 사용하거나, 배경 소리 때문에 대화 내용이 잘 들리지 않는 경우 또는 사무실이나 도서관 등 소리에 민감한 환경에서 동영상을 시청할 경우 실시간 자막 기능이 많이 활용되었다.[*]

[*] https://www.3playmedia.com/2015/08/28/who-uses-closed-captions-not-just-thedeaf-or-hard-of-hearing/

- 다양성은 학습과 혁신을 가속화하고 증폭한다. 어떤 기업이 배움 없이 정체하고 있다면 다양성은 혁신을 견인하는 대화에 서로 다른 관점을 반영하게 만들어 학습을 가속화하고 증폭한다. 다양한 배경을 가진 사람은 현재 상태에 도전하고, 기존 가설에 질문을 제기하며, 주류에서 벗어난 아이디어를 제시할 가능성이 크기 때문이다.
- 다양성과 포용성은 비즈니스에 유익하다. 이제는 공공연한 사실이다. 제품 담당자 역시 다양성과 포용성이 옳은 일임과 더불어 사업의 생존과 성장에 필수라는 사실을 잘 알고 있다. 그동안 소외되었던 인구 집단이 제시하는 성장 기회를 활용하고자 하는 기업은 전사적인 차원에서 제품 포용성을 고민하고 실천해야 한다.

I&CO의 제품 포용성 원칙

▶ 레이 이나모토Rei Inamoto, I&CO(온라인 사업 전략 컨설팅 및 디지털 제품 생산 회사) 공동 창업주

3년 전에 회사를 설립했을 때 I&CO는 여러 가지 생각을 적었고, 그것이 곧 회사의 원칙이 되었다. 그중 일부는 제품 포용성과도 관련이 있다.

1. 의구심이 들면 뺀다. '단순하게 만들기'는 말이 쉽지, 실제로 실현하기는 어렵다. 그렇다면 I&CO는 어떻게 단순하게 만들까? 불확실하다고 느낄 때면 더 많이 추가하고 싶은 충동이 인다. 하지만 추가할수록 더 복잡해지기 때문에 그 유혹에 저항해야 한다. 단순함의 아름다움을 끊임없이 추구하기 위해 버릴 수 있는 확신과 용기를 갖자.

2. 무조건 "안 된다"라고 말하지 않는다. 어려운 일을 할 때 "안 된다"라고 말하는 것은 저항이 거의 없는 길을 택하는 것이다. 더욱 쉽고 순탄하며, 어떻게 보면 더 편안할 수 있다. 그러나 결국 막다른 길에 부딪히고 만다. 새로운 것도 탄생하지 않는다. 할 수 없을 것이라는 생각이 들면 "된다"라고 답할 수 있도록 방법을 찾아 실행해야 한다.

3. 거침이 아닌 강인함을 추구한다. 개선은 정직을 요구하고, 정직은 강인함이 필요하다. 강인한 것과 거친 것 사이에는 미묘한 차이가 있다. 강인하다는 말은 높은 기준을 세워 그 기준에 자신을 맞추고 서로에게 정직하다는 것을 의미한다. 또한 업무를 개선하고 서로를 더 나은 존재로 만들겠다는 의지의 표현이다.

4. 위험을 감수하지 않고서는 변화도 없다. 위험을 감수한다는 것은 사람을 불안하게 만든다. 그러니 다른 길을 택하는 것은 자연스러운 현상이다. 그러나 아무런 위

험도 감수하지 않고 현재의 안락함에 안주하면 정체로 이어질 것이고, 진보 또한 없을 것이다. 이것이야말로 모두에게 가장 큰 위험이다.

5. 보이지 않는 것을 추구한다. 진리와 통찰은 보통 수면 아래에 감춰져 있다. 처음에는 눈에 보이지 않고, 구체적으로 머릿속에 떠오르지 않으며, 행과 숫자 사이에 숨어 있다. 이전에는 없었던 무언가를 밝혀내기 위해 보이지 않는 것을 추구하고, 이전부터 존재해야 했던 것을 최초로 만들어내야 한다.

6. 품질은 습관이다. 어떤 일이 습관으로 정착하는 데 걸리는 시간은 단 21일이라고 한다. 다른 말로 하면 21일 만에 타협이 습관이 될 수 있다는 것이다. 그렇다면 품질과 타협 중 어느 것을 습관으로 만들 것인가? 답은 이미 정해져 있다.

7. 마법 > 이성. 자신의 업무를 생각해보자. 이것을 어떻게 습관으로 만들 것인가? 업무가 다음 단계로 나아갈 수 있도록 만들기 위해 솔직함을 어떻게 활용할 것인가? 우리 모두 이에 대한 답을 고민해보아야 한다.

어떤 기업이든 이런 원칙을 세우고 실천에 옮길 수 있다. 제품 포용성 측면에서 보면 핵심 과제를 도출하고, 다른 사람의 아이디어를 기반으로 하며, 눈에 보이지 않는 것을 추구(언제나 듣는 목소리가 아닌, 다른 목소리를 업무의 중심에 놓는다)하고, 습관을 기르는 것 모두가 관련이 있다.

나만의
제품 포용성 원칙을 세워라

앞서 이야기한 제품 포용성 원칙을 일부 또는 모두 채택하는 것은 당연히 환영할 만한 일이다. 그리고 나 역시 몇 가지는 꼭 반영하라고 말하고 싶다. 그렇지만 제시한 내용은 일부에 불과하며, 산업, 기업, 개발하는 제품, 개발하는 사람, 제품 개발의 대상이 되는 사람에게 더욱 잘 맞는, 더 나은 원칙을 생각하고 있을 수도 있다.

자신만의 아이디어를 위한 영감을 얻기 위해 다음 단계를 따라가보자.

1. 소외된 집단의 관점을 포함하지 않고 있는 기업이나 팀 내 영역 또는 프로세스를 파악한다. 제품팀이 다양한 사람으로 구성되어 있는가? 특별한 관점을 제공할 수 있는 테스터를 데려올 수 있는가? 마케팅팀은 소외된 사용자의 인식 제고를 위해 어떤 일을 하는가? 이런 활동은 '제품 디자인 및 개발 과정에 더욱 다양한 집단을 포함하면 제품을 더욱 포용적으로 만들 수 있다'라는 원칙으로 이어질 수 있다.

2. 도달하고자 하는 인구 집단을 규명하고, 자사의 제품, 서비스 또는 산업과 관련해 이 인구 집단이 그동안 어떤 일을 겪었는

지 설명한다. 공구를 만드는 회사라면 역사적으로 여성을 간과해왔음을 깨달을 수 있다. 그렇게 해서 도출될 수 있는 제품 포용성 원칙은 '인구의 절반을 배제하는 것은 비즈니스에 좋지 않다. 제품 개발의 전 과정에서 서로 교차하는 젠더 다양성을 추구할 것이다'가 될 수 있다.

3. 제품 포용성의 도덕적 의무를 고려한다. 예를 들어 정수기 회사가 있다고 하자. 전 세계 인구 중 11%가 깨끗한 식수를 사용하고 있지 못하다는 사실을 인지한 회사는 이 문제를 해결하고자 한다. 여기서 나올 수 있는 원칙은 '생활필수품은 지역이나 사회경제적 지위와 관계없이 모든 사람이 사용할 수 있어야 하고, 저렴해야 한다'가 될 것이다.

제품 포용성 관련 의사결정과 행동을 관장하게 될 원칙을 개발하고 선택할 때, 제품이 도달하고자 하는 다양한 인구 집단을 대표하는 조직 구성원이나 팀원과 함께 아이디어를 구상해야 한다. 다양한 관점은 제품 혁신에 이바지하는 것처럼 조직을 미래로 이끌 원칙을 개발하는 데 도움이 된다.

나만의 원칙을 실천으로 옮겨라

원칙은 기업 구성원 전체의 마음과 머리에 제품 포용성의 씨앗을 심어주는 데 매우 유용하지만, 특정 원칙을 지키는 것만으로는 긍정적인 변화를 담보하기 어렵다. 원칙은 소외된 사용자를 위한 제품을 개발하겠다는 의도성과 함께 행동으로 전환되어야 한다.

지금부터 원칙을 어떻게 실천으로 옮기는지를 다룰 것이다. 이러한 노력을 체계화하는 데 유용한 프레임워크 하나를 설명하도록 하겠다.

사람, 프로세스, 제품 개발하기

제품 포용성 원칙을 행동과 긍정적인 변화로 전환하려면 사람, 프로세스, 관행을 개발하고 시행해야 한다. 제품 디자인에서의 다양성과 포용성을 주제로 한 대화를 확장하고 원칙에서 행동으로 나아가기 위해 내가 고객과 활용했던 최초의 프레임워크 중 하나는 3P$^{people, process, product}$, 즉 사람, 프로세스, 제품이었다 (다음 박스 내용 참조).

- 사람: 사용자와 제품 발명가, 디자이너, 개발자, 테스터, 마케터를 말한다. 제품 포용성 원칙을 실천으로 옮기려

면 기업은 기업 내 다양성을 구축해야 한다. 또한 구성원 전체가 소외된 사용자의 요구와 기호를 더욱 잘 인식하고 그에 민감하게 반응하도록 만들면서도 모든 사람의 요구에 초점을 맞추어야 한다. 기업 문화 역시 다양한 경험과 관점을 가진 사람이 성장할 수 있도록 해야 한다. 그렇지 않으면 그 기업은 다양한 관점에서 오는 다채로움을 완전하게 누리지 못할 수 있다. 사람들이 생각을 나누는 것이 안전하지 않다고 느끼면 하고 싶은 말을 속에 담아둘 것이고, 결국 이들의 다양한 관점이 반영되지 않아 혁신을 억누르게 된다. 그리고 기업은 다양한 관점으로 얻을 수 있는 결과를 달성하지 못하게 된다.

- 프로세스: '사람+프로세스=제품'이므로 제품 디자인과 개발 과정은 제품 포용성을 업무에 통합하는 프레임워크 안에서 운영되어야 한다. 예를 들어 기업 내외로부터 다양한 관점을 수렴해 다양한 사용자가 제품을 인식하고, 제품과 상호작용하는 다양한 방식에 통찰을 제공하는 디자인 스프린트가 제품 디자인 과정에 포함될 수 있다. 인프라 또한 다양한 관점을 가치 있게 여기고 인정하는 환경이어야 한다.

- 제품: 제품은 사람들이 개발 과정을 이행한 결과이지만, 창의적인 개발 과정을 견인하는 궁극적인 목표이기도 하다. 그런 목표를 달성하기 위한 한 가지 열쇠는 세상

에 둘도 없는 제품을 만드는 데 집중하는 것이다.

이 같은 제품 포용성 프레임워크는 친구이자 멘토, 동료이자 구글의 다양성 및 포용성팀 구성원이었던 로렌 토마스 유잉 Lauren Thomas Ewing이 도입했다. 로렌은 포용성팀에 비즈니스 세계에서 일상적으로 사용되는 3P 프레임워크(다음 박스 내용 참조)를 활용할 것을 권했다. 이 프레임워크는 제품 포용성을 생각하는 데 중요한 요소로 자리 잡았다.

3P는 이해하기 간단하고 기억하기도 쉬우며, 리더와 제품팀이 행동에 나서게 하기 위해 포용성팀이 시도하는 모든 일을 다룬다. 타인에게 영향력을 미치려고 할 때, 특히 포용성 개념을 잘 모르는 사람에게 이야기할 때 개념적인 프레임워크와 사람들의 기억에 남는 발표 방식이 있으면 큰 도움이 된다. 또한 다양성, 공평성, 포용성이 그저 원칙에 불과하고 좋은 일을 하려는 것이 아니라, 실제로 그 원칙을 행동으로 옮겨 포용적인 제품을 개발하는 데 중요한 사람과 프로세스를 마련하는 것이라는 메시지를 전달하는 데에도 효과적이다.

기업에 제품 포용성을 도입하기 위한 3P 접근법

▶ 로렌 토마스 유잉, 알파벳^{Alphabet Companies}(구글 자회사 기업 집단)
HR 전략 컨설턴트, 프로그램 매니저

3P, 즉 사람, 프로세스, 제품은 내가 비즈니스 프로세스를 재디자인하고 기업 변화를 관리할 때 도출해낸 것이다. 이 방법의 목표는 경영 목표 달성을 위해 서로 협력해야 하는 수많은 요소가 어떻게 경영 목표를 실현하는지를 총체적으로 설명하는 것이다. 3P는 해결 중인 과제나 관리하려는 변화의 내용을 체계적으로 생각할 수밖에 없게 만든다.

만약 제품 자체의 디자인만 보고 제품 포용성 문제를 해결하려 한다면 어떤 일이 발생할까? 그 제품을 고안하고 만드는 사람, 제품을 사용할 것으로 예상되는 사람에게 무슨 일이 일어나날지, 아이데이션에서 시작해 디자인 및 개발, 테스트, 출시, 개선에 이르기까지 제품 경로와 그런 경로에 영향을 미치는 주요 이벤트, 의사결정 시점, 의사결정권자 등을 제대로 평가하지 않고 지나치고 말게 될 것이다. 그러나 이런 요소를 하나하나 따져보면 사각지대와 편견이 파고들어 원하는 결과를 내지 못하게 만드는 뒷문을 발견하고 없앨 수 있게 된다.

팀원의 이해가 부족하거나 사용자 연구 방법이 철저하지 못한 데서 기인하는 사용자 이해도 부족은 개발할 제품

과 마케팅 방식 선정에 부정적인 영향을 미친다. 포용적인 관점과 의사결정의 중요성을 강조하지 않는 프로세스는 초기 단계의 위험성을 경고하는 사람을 과소평가하고, 최종 사용자에게 반향을 일으킬 수 있는 제품 기능을 추가할 기회를 잃게 할 수도 있다. 그리고 제품이 얼마나 환상적으로 제작되었든 개발한 사람과 목표로 했던 제품 사용자 간에 유사성 내지는 연결성이 없다면 그 제품은 실패할 것이 분명하다.

3P는 기억하기 쉬운 프레임워크이고, 사람들을 제품 포용성에 동참하도록 만드는 과정을 촉진한다. 다리가 3개인 의자를 생각해보자. 의자가 흔들리거나 쓰러지지 않고 안정적으로 서 있기 위해서는 3개의 다리가 모두 필요하다. 3P 역시 각 요소가 밀접하게 연관되어 있고, 서로 보완하며 강화한다. 그동안 나는 사람에만 집중하는 팀을 수없이 보았다. 그러나 이런 팀이 성공하려면 모든 사람이 자신의 관점을 공유할 수 있는 환경과 그것을 환영하는 프로세스(시행 중인 체제)를 함께 만들어야 한다. 마찬가지로, 훌륭한 제품을 개발하는 데 초점을 맞추었던 사람도 많이 경험했다. 하지만 개발 과정에 다양한 배경을 가진 사람이 참여하지 않으면 중요한 점을 놓칠 수 있고, 그 결과 원하는 정도의 영향력과 수익성을 달성하지 못할 가능성이 크다.

하나의 P에서 시작해 거기서부터 개발하는 방법도 가

능하지만 단언컨대 이상적이지 않다. 세 가지 P를 모두 개발하고, 가능하면 빨리 제품 개발 과정에 적용할 것을 권한다.

포용성을 우선시하는 인공지능 리더

▶ 존 C. 헤이븐스^{John C. Havens}, 작가, 자율 및 지능 시스템 윤리에 관한 국제전기전자기술자협회 국제 이니셔티브^{IEEE Global Initiative on Ethics of Autonomous & Intelligent Systems} 사무총장

점점 더 많은 기업이 공정하고 포용적인 인공지능에 대해 생각하고 있다. 산업 부문을 막론하고 머신러닝과 인공지능이 중요해지면서, 구체적인 원칙이나 가이드라인을 수립하는 데 선제적으로 나서는 것이 중요하게 여겨지고 있다. 인간 중심 디자인(사용자와 그들의 인간성을 모든 디자인 과정의 중심에 두는 것)과 인간-컴퓨터 상호작용^{human computer interaction}(인간과 컴퓨터의 상호작용이 하나로 모이는 것)을 생각하면 기술을 활용하는 방법이 기하급수적으로 확대되었음을 알 수 있다. 평소라면 생각하지 않았을 사용자에게 특별히 초점을 맞추어 공감하고 인간을 중심에 놓지 않으면 이 사용자는

기술에 내재된 편견에 영향을 받을 가능성이 커진다.

나의 저서 《인간적인 인공지능: 기계의 극대화를 위해 인간성을 끌어안다Heartificial Intelligence: Embracing Our Humanity to Maximize Machines》에서 언급했듯, 인간 중심 디자인, 인간-컴퓨터 상호작용, 이와 유사한 학문은 인간의 행복을 개선하고 가치를 존중하는 방식으로 기계가 인간을 섬기도록 만드는 데 도움을 준다.

우리는 협력이야말로 모든 인류와 지구가 생존하고 번영하도록 기술을 활용하는 유일한 방법인 시대에 살고 있다. 인간 중심 디자인은 이러한 미래가 가능하다는 것을 비즈니스 영역에서 증명한다. 인간 중심 디자인이 빠지면 누구를 위해 혹은 무엇을 위해 디자인하는지가 사라지기 때문이다. 더 구체적으로 설명하면 최종 사용자가 중요시하는 가치를 더욱 잘 이해한다는 것은 해당 소비자의 문화적·개인적 배경에 부합하고, 결과적으로 시장 및 사회와 더욱 긴밀하게 연관된 제품과 서비스를 개발하는 것을 의미한다.

단순히 인간 중심 디자인의 사업적 가치만 생각할 것이 아니라 이것이 갖는 사회 전체적인 가치도 생각하는 것이 매우 중요하다. AI 거버넌스AI Governance는 더 스마트한 도시와 법 전반의 포용적이고 참여적인 설계 측면에서 인간 중심 디자인을 선호해야 할 것이다. 인권과 생태학적 지속가능성 관점에서 시작하면 인간 중심 디자인은 브랜드가 장

기적으로 사회와 연관될 수 있도록 하는 핵심적인 방법을 제공할 뿐만 아니라, 인간이 향후 수년간 이 놀라운 기술을 온전히 누릴 수 있게 만들 것이다.

누구를 위해 개발하고, 제품과 서비스 제작 계획을 어떻게 세울지 직접적으로 다루는 원칙을 세우는 일은 제품 포용성 목표 달성에 매우 중요하다. 조 저스탄트의 말처럼 '의식적으로, 의도적으로 그리고 적극적으로 포용하지 않으면 의도치 않게 배제하는 결과를 불러온다.' 원칙은 의식적이고 의도적으로 생각, 결정, 행동을 하게 만드는 수단임과 동시에 모든 참가자가 모두와 함께 모두를 위한 제품을 개발한다는 공동의 목표를 상기하는 데 도움을 준다.

6장

제품 포용성 적용을 위한
구글의 세 가지 프레임워크

G

기업에서 새로운 이니셔티브를 시행하는 것은 어려운 과제일 수 있다. 제품 포용성 역시 마찬가지다. 기업 구성원에게 제품 포용성이 옳은 일이고 비즈니스에 도움이 된다고 설득했다면 절반은 넘게 온 것이다. 때로는 사고방식과 문화를 변화시키는 것이 포용적으로 제품을 디자인하고 마케팅하는 데 필요한 단계를 밟는 것보다 어렵기 때문이다.

지침이 되는 구조, 즉 프레임워크가 이미 마련되었다면 시행상에서의 문제를 극복하기는 더 쉬워진다. 이번 장에서는 구글이 모든 팀을 대상으로 제품 포용성 적용을 촉진하기 위해 활용하는 세 가지 프레임워크를 설명하려 한다.

- 목표와 핵심 결과OKR: 각 팀이 제품 포용성 측면에서 달

성하려는 목표 또는 도달 지점과 그것을 언제까지 어떻게 달성할 것인지를 정의한다.

- 접점: 포용적인 시각을 적용하는 것이 도움이 되는 제품 개발 단계를 파악한다.
- 제품 포용성 체크리스트: 팀의 현재 위치에서 OKR로 정의한 목표 지점까지 나아가는 데 필요한 내용을 상세하게 나열한 것으로, 목표 달성을 위한 지도 역할을 한다.

이 세 가지 프레임워크를 활용하면 기업과 개별 팀이 제품 포용성을 업무에 접목하는 과정을 제대로 이끌 수 있다.

목표와 핵심 결과^{OKR}를 활용해 팀의 책임성을 높여라

OKR은 사업 목표와 결과를 정의하고 추적하기 위해 널리 활용되는 프레임워크다.

- 목표: 달성하고자 하는 바를 질적 측면에서 기억하기 쉽게 기술한 것
- 핵심 결과: 목표 달성의 진척도를 측정하기 위한 양적 수치(측정 기준)

이런 프레임워크를 개발한 것은 전 인텔 CEO 앤디 그로브 Andy Grove로, 이 방식을 인텔에 도입하고, 자신의 저서 《하이 아웃풋 매니지먼트High Output Management》를 통해 자세히 설명했다. 그리고 인텔에서 커리어를 시작해 구글과 아마존 등에 투자한 성공적인 벤처 투자자이자 《OKR 전설적인 벤처투자자가 구글에 전해준 성공 방식Measure What Matters》의 저자 존 도어John Doerr가 구글에 OKR을 도입했다. 이 프레임워크는 이제 구글 전사에서 활용되고 있다.

도어는 목표 수립을 위해 다음과 같은 문구를 만들었다.

나는 [　　]를 이룩할 것이며, 이는 [　　]로 측정될 것이다.

첫 번째 괄호 안에 목표(무엇을 달성할 것인가)를 넣고, 두 번째 괄호 안에 OKR 지표들(어떻게 목표를 달성할 것인가)을 채워 넣는다.

OKR에는 두 가지 중요한 목적이 있다.

- 팀이 구체적인 목표를 세우게 만드는 것
- 수립한 목표를 정해진 시간에 완수하도록 책임을 지게 하는 것

가장 이상적인 형태는 기업이 전사 차원의 OKR을 세우고, 개별 팀이 구체적인 업무에 따른 OKR을 세우는 것이다. 모든 팀의 OKR이 기업 OKR을 뒷받침해 기업의 사명과 부합하도록 만들어야 한다. 구글에서는 제품 포용성팀이 전사의 포용성 OKR을 수립한다. 또한 구글의 모든 팀, 그중에서도 제품과 마케팅팀이 제품 포용성 OKR을 수립할 것을 권장하고, 수립 과정을 촉진한다.

OKR은 제품 포용성의 필수 요소는 아니지만, 목표를 수립하고, 진척도를 가늠하며, 팀의 책임성을 높일 수 있는 구조를 기업 내에 마련해야 한다. 그래서 OKR 활용을 강력하게 권장하는 것이다.

목표 정의하기

OKR을 수립할 때 무엇을 달성할 것인지 목표를 정의하는 것부터 시작한다. 예를 들면 다음과 같다.

- 2021년 이내에 제품을 나이지리아까지 확대하고 고객 만족도 점수 86% 달성
- 시각장애인 사용자를 위한 기능 개선
- 광고에서 인구 집단 다양성 확대
- 모든 사이즈의 의류 디자인하기

목표는 원하는 만큼 광범위하게 또는 제한적으로 세울 수 있다. 첫 번째 예시에 날짜를 추가하면 목표를 더욱 제한적으로 설정하게 되고, 책임성을 강화하는 데 도움이 된다. 그러나 양적 기준을 여기에 포함하지 않는 것을 선택할 수도 있다. OKR을 구체화하는 과정에서 양적 기준이 도출될 것이기 때문이다(이에 대해서는 이후에 더 자세히 다룬다).

또한 큰 목표에서 시작해 그것을 위한 작은 목표를 수립하는 방향을 택할 수도 있다. '광고에 인구 집단 다양성 확대'라고 하면 매우 광범위하다. 이 목표를 다음과 같이 좀 더 세부적으로 정의할 수 있다.

- 다양성, 공평성, 포용성 자문위원회 설치
- 현행 광고의 포용성 평가
- 회사의 포용성 의지를 보여주는 광고 개발

그리고 각 팀이 OKR을 수립할 때 어느 정도의 융통성을 허용해야 할 수도 있다. OKR을 수립하는 것은 과학보다는 일종의 예술이다. 어떤 팀은 매우 구체적으로 OKR을 정의할 수도 있고, 어떤 팀은 좀 더 광범위하거나 공상적인 목표를 수립할 수도 있다. 어떤 팀은 연간 OKR을 수립하는가 하면, 어떤 팀은 분기별 OKR을 수립할 수도 있다. 물론 이 둘을 모두 수립하는 팀도 있을 수 있다. 그러니 어떤 방식의 OKR이 자신과 각 팀에 효과적인지 실험해보는 기간이 필요하다.

핵심 결과 정의 및 점수화하기

OKR은 어떻게 목표를 달성할지와 팀이 목표 달성 여부를 어떻게 알 수 있도록 하는지를 보여준다. OKR을 정의할 때는 날짜, 수량, 빈도 등 양적 수치(기준)에 초점을 맞춘다. 예를 들면 다음과 같다.

- 1분기 초에 나이지리아를 대상으로 철저한 연구 시작
- 2분기 말까지 라고스에 거주하는 100명의 잠재적 사용자를 대상으로 매장 시제품 테스트
- 4분기 말까지 나이지리아에 오프라인 매장 개점

OKR은 구체적이고 측정 가능해야 한다. 정해진 마감일이 되었을 때 OKR을 보고 "이 목표를 달성했는가?"라는 질문에 "달성했다" 또는 "달성하지 못했다"라고 대답할 수 있어야 한다.

OKR이 결과에 집중하기는 하지만, 그것을 평가하기 위해 목표 기한까지 기다릴 필요는 없다. 오히려 OKR을 '점수화'하는 것으로 일의 진척도를 추적할 수 있다. 계획의 일정이나 마감일에 따라 월별, 분기별 또는 그보다 더 긴 기간을 기준으로 잡을 수 있다. 연간 OKR을 세웠다면 분기별로 점수를 매기고, 분기별 OKR을 세웠다면 매월 점수를 매기는 것이다. 다음과 같이 OKR을 점수화해보자.

- 모든 팀의 업무가 OKR에 부합하는지 확인하기 위해 각 팀의 현재 수행 업무를 평가한다.
- 핵심 지표 달성을 향한 진척도를 평가한다. 3분의 1 지점 혹은 절반까지 달성했는가, 아니면 아직 생각조차 하지 않고 있는가?
- 팀이 하나 이상의 OKR 달성에 한참 못 미치고 있다면 원인을 찾고, 필요하면 조정한다.

OKR 수정하기

OKR은 절대적인 것이 아니다. 업무를 모니터링하고 관리하며, 활동과 자원 활용이 최상의 결과로 이어지도록 돕는 도구다. 새로운 책임이나 업무에 맞춰 OKR 또한 더 높게 혹은 낮게 조정해야 한다. 그렇다고 해서 OKR 측정 기간 내에 자주 변경해서는 안 된다. 분기별 OKR을 실행 중이라면 팀의 성과를 바탕으로 매주 OKR을 변경하거나 그 전 수준으로 되돌리는 일을 해서는 안 된다는 말이다.

OKR은 어려워야 한다. 하지만 완전히 달성하기 어려운 수준이어서는 안 된다. OKR을 가뿐하게 100% 달성할 것으로 보인다면 목표를 조금 더 높게 잡는 것을 생각할 수 있다. 반대로 OKR의 5% 정도밖에 달성하지 못했다면 업무 기간을 늘리거나

목표를 더욱 구체적으로 정의한 OKR로 세분화할 수 있다. OKR 이 너무 거창하면 팀원의 사기를 꺾을 수 있다. 팀원이 꿈을 크게 꾸도록 자극하면서도 성취감을 느낄 수 있도록 격려하고 보상해야 한다.

팀의 현재 OKR에서 벗어나는 새로운 기회나 책임이 대두되었을 때, 즉각 그것을 쫓아가려는 유혹에 빠지지 말아야 한다. 새로운 아이디어와 기회는 분명 매력적이지만, 팀이 경로에서 이탈하도록 만든다. 언제, 어떻게 이 새로운 기회나 책임을 팀의 현재 업무에 결합할 것인지 토론을 통해 결정해야 한다. 즉, 팀 전체 혹은 팀장은 현재 업무를 우선시하고, 필요할 때 OKR을 조정할 필요가 있다.

이런 신중함은 제품 포용성 이니셔티브에도 적용된다. 다른 여러 가지 새로운 아이디어와 마찬가지로, 제품 포용성 역시 사람들을 흥분시키고 얼른 시도하고 싶게 만든다. 그렇지만 팀의 현재 업무를 놓고 생각해보자. 이것이 매우 중요하며, 할 수 있는 일인가? 이 기회를 잡을 만한 가치가 있는가? 그리고 이런 내용을 놓고 토론할 때 포용성 수호자(다양한 집단 소속의 임직원 지원자)를 포함해야 한다. 다가가고자 하는 소비자를 대변하는 사람들에게 물어보지 않고 우선순위를 정하기란 어려울 것이며, 편견으로 잘못된 선택을 할 수도 있다. 또한 소외된 사용자의 의견을 구하는 것을 통해 더욱 효과적으로 새로운 제품 포용성 이니셔티브를 추구하는 것의 중요성과 가치를 가늠할 수 있다.

주요 접점에
제품 포용성을 접목하라

업무에 제품 포용성을 접목하는 첫 단계에는 제품 포용성 접점, 즉 제품 디자인 및 개발 과정에서 포용적인 사고방식과 관행이 더해지면 긍정적인 변화를 만들 수 있는 단계 혹은 지점이 어디인지 파악하고 수정하는 것이 포함된다.

구글은 기술 기업이다. 구글 제품 포용성팀은 다양한 제품팀과 함께 일하면서 '통상적인' 구글의 4단계 제품 디자인 및 개발 과정에 맞춰 네 가지 주요 접점을 발굴했다.

- 아이데이션
- 사용자 경험UX 연구 및 디자인
- 사용자 테스트
- 마케팅

4단계 사이에도 추가 접점이 존재하지만, 이 4단계야말로 구글 제품 포용성팀이 다시 돌아와 살펴보는 지점이었다. 구글 제품팀이 포용적인 시각을 적용해야 하는 곳이 바로 이 4단계라는 말이다. 그러나 진행 중인 업무의 성격이나 개발하는 제품 또는 서비스에 따라 접점이 달라질 수 있다.

지금부터는 제품 포용성 접점을 발굴하는 방법과 각 접점에서 포용적인 시각을 적용한 사례를 이야기하려 한다. 또한 제

품 디자인과 개발 과정 전체에 걸쳐 포용성을 접목하는 것의 중
요성을 강조할 것이다.

제품 포용성 접점 발굴하기

제품 포용성 접점을 발굴하기 위해서는 기업에서 제품이나
서비스를 만들어 그것을 소비할 사람에게 내놓거나 전달하는 모
든 과정을 철저하게 살펴보아야 한다. 또한 소비자의 피드백을
받을 수 있는 지점이 어디인지를 생각해보아야 한다. 이 지점은
현재 소비자의 피드백을 고려해 발굴된 곳이지만, 그동안 소외되
었던 집단의 관점에서 보면 해당 사항이 없을 수도 있다.

대부분의 기술 기업은 구글에서 활용하는 프레임워크인 아
이데이션, UX 연구 및 디자인, 사용자 테스트, 마케팅에서 시작
할 수 있다. 패션 업계라면 아이데이션과 디자인 및 마케팅처럼
비슷한 프레임워크를 활용하면서도 샘플 제작과 편집 과정을 추
가할 수 있다. 그러나 어떤 기업은 전혀 다른 프로세스를 갖추고
있어 제품 포용성 접점 역시 매우 다를 수 있다. 몇 가지 예시를
살펴보자.

- 오프라인 매장은 매장 디자인, 공간 배치, 입점 위치, 판
 매 제품 등의 선정과 관련된 사람과 프로세스, 인력 채
 용, 교육, 제품 진열 및 광고, 장애인 접근성 등을 고려해

야 한다.

- 개인 병원은 위치, 다양성을 고려한 직원 채용, 언어 장벽, 접수원, 의사, 간호사를 상대로 한 다문화 교육, 소외된 집단에 속한 환자를 위한 진단 및 포용적 치료 옵션 등을 생각해야 한다.
- 제약회사는 연구 범위를 소외된 집단으로 확대하고, 연구진의 다양성을 증대해야 한다. 또한 소외된 집단을 발굴하고, 다양한 인구 집단에서 발생할 수 있는 약물 반응과 부작용을 의사에게 알리는 방법을 고민해야 한다.
- 엔터테인먼트 기업은 어떤 쇼를 만들지부터 제작, 대본 작성, 감독 섭외, 촬영, 배경음악 선정 등에 이르기까지 제작 과정의 모든 측면에 다양성을 고려해 인력을 채용해야 한다.

각 접점에 필요한 포용적 행동 구체화하기

어떤 프로세스나 사업에서 접점을 세분화한 뒤, 각 접점에서 해야 할 행동을 구체화한다. 누가, 무엇으로, 어떻게 각 접점에서 해당 프로세스를 더욱 포용적으로 만들 것인가의 측면에서 생각하면 된다. 구글 제품팀이 활용하는 각 제품 포용성 접점에서의 행동 예시를 살펴보자. 각 접점 간의 차이, 해당 접점이 속

한 프로세스에 따라 필요한 행동이 달라질 수 있다.

아이데이션　아이데이션 단계에서는 표적 사용자의 정의와 제품 활용 사례를 고민하고, 의도적으로 확장하도록 다양한 참가자를 모집하는 것이 무엇보다 중요하다. 엄마들을 위한 제품을 개발한다면 요즘 주 양육자가 누구인지를 생각해보자. 엄마는 물론, 아빠와 조부모가 주 양육자인 경우도 있다. 어떤 가정은 동성 부모가 있을 수 있다. 그러면 표적 사용자는 엄마에서 부모로, 부모에서 모든 양육자로 빠르게 변하게 된다. 그리고 양육자 역시 인종, 민족, 젠더, 나이, 기타 다양성의 여러 차원에 따라 다양해질 수 있다. "누가 또 있을까?"를 질문하는 것으로 표적 고객을 확장할 뿐 아니라 더욱 포용적으로 되어야 하는 영역에 관점을 더할 수 있다.

　아이데이션 단계에서 제품 포용성을 접목해 시장을 확장할 수 있는 구체적인 행동을 소개한다.

- 소외된 집단 출신 연구원으로 광범위하게 연구팀을 구성한다.
- 소외된 집단 사람들과의 대화를 통해 그들이 기존 제품, 서비스 혹은 유사한 브랜드를 어떻게 생각하는지 들어본다.
- 소외된 집단 사람들로 구성된 포커스 그룹을 실시해 고

려해야 할 특별한 요구나 기호를 파악한다.

- SNS, 온라인 설문조사, 다양한 군중이 모이는 대중 공간에서의 설문조사 등을 통해 연구 네트워크를 확장한다.
- 마케팅팀이나 인사팀 등 타 부서 사람을 참여시킨다.
- 아이데이션 과정에 포용성 수호자(임직원, 임직원의 가족이나 친구 혹은 기존 고객)를 포함한다.

UX 연구 및 디자인　UX 연구 및 디자인 단계에서는 연구 목적이 소외된 소비자와 그들의 요구, 기호를 발굴하는 것에서 이런 차이가 제품 특징과 기능 측면에서 디자인에 어떤 영향을 미칠지를 밝히는 것으로 변한다. 또한 모형 내지는 시제품을 만들어 표적 인구 집단에 속하는 소비자를 대상으로 테스트를 시행한다.

UX 연구 및 디자인을 더욱 포용적으로 만들 수 있는 몇 가지 방법을 소개한다.

- 제품 포용성 스프린트를 수행한다(자세한 내용은 7장 참조).
- 포용적인 시각을 활용한 제품 개발 아이디어에 마음을 열 수 있도록 제품팀에 토막 발표를 한다(자세한 내용은 7장 참조).
- 모형이나 시제품을 만들고, 도달하고자 하는 소외된 집단 구성원으로부터 피드백을 받는다.
- 포용성 수호자나 기존 고객으로부터 디자인이나 시제품의 피드백을 받는다(자세한 내용은 9장 참조).

사용자 테스트　사용자 테스트는 디자인팀이 다양한 사람을 대상으로 제품 디자인 아이디어를 실험할 기회를 제공한다. 주류 및 비주류 소비자는 사용자 테스트 중에 제품을 써보며 제품의 문제 혹은 디자인이 간과한 부분을 찾아낸다. 어떤 경우에는 테스터가 제품 결함과 한계를 증명하기 위해 제품을 부수기도 한다. 테스트 결과가 큰 깨달음으로 연결되지 않더라도, 다양한 관점은 종종 혁신과 기회로 연결되곤 한다.

더욱 포용적인 방식으로 사용자 테스트를 진행하는 몇 가지 방법을 소개한다.

- 포용성 수호자로 구성된 다양한 집단을 대상으로 내부 제품 테스트를 진행한다(자세한 내용은 9장 참조).
- 유저테스팅 UserTesting(사용자 테스트 플랫폼) 같은 온라인 서비스를 활용해 다양한 사용자 집단과 원격 테스트를 진행한다(자세한 내용은 9장 참조).
- 더욱 다양한 집단의 피드백을 얻기 위해 쇼핑몰이나 사람이 많이 모이는 행사장 등에서 테스트하는 것을 생각해본다.
- 소외된 집단의 사용자가 온라인 테스터 등록을 하게 하여 다양한 사용자 테스터 풀을 구성한다.

마케팅 마케팅에는 제품이 사람들의 삶을 어떻게 개선할 수 있는지 보여주는 일이 포함된다. 가능하면 다양한 대중에 반향을 일으키는 스토리텔링을 해야 한다. 단 하나의 지면 혹은 방송 광고, 마케팅 캠페인에 인류의 다양성을 모두 반영하기는 어렵겠지만, 더욱 포용적인 이야기와 영상을 보여주는 것을 통해 브랜드나 제품 라인 전체에 걸쳐 다양성을 반영할 수 있다.

세계화, 인구 집단의 변화, 그동안 소외된 집단의 구매력 향상 등으로 인해 소비자 사이의 다양성이 증가했다. 그로 인해 다양한 소비자 집단과 관계를 형성하고 그들의 이야기를 하는 것이 제품이나 서비스의 성공에 점점 중요해지고 있다. 실제의 이야기가 반향을 일으키는 것은 진정성이 뚜렷하게 드러나기 때문이다.

더욱 포용적인 마케팅을 실시하기 위한 몇 가지 방법을 소개한다.

- 다양한 배경을 가진 사람을 모집한다. 이 모집 과정이 주변 세계를 반영하도록 한다.
- 실제 사용자가 자신의 제품 사용 경험을 이야기하도록 한다. 스토리텔링 과정에 소비자를 포함하는 것은 마케팅에서 다양성, 공평성, 포용성을 증대할 수 있는 비용 효율적인 방법이다.
- 포용성 수호자를 새로운 마케팅 캠페인과 마케팅 회의

에 참석하게 한다.

- 내부 포용성 수호자가 마케팅 캠페인과 마케팅 자료를 검토하게 한다(자세한 내용은 10장 참조).
- 마케팅 콘텐츠를 구성할 때, 섭외에서의 다양성 외에도 표적 대중의 맥락에서 다음의 내용을 고려한다.
 - 누가 방송 광고를 감독 또는 촬영하고, 사진을 촬영하며, 웹사이트를 구축하는가?
 - 누가 마케팅 서사를 만들고, 광고 문구 혹은 대본을 쓰는가?
 - 누가 성우 녹음을 하는가?

과정 전체에 포용적인 시각 적용하기

나는 어렸을 때부터 필드하키, 농구, 댄스, 육상 등의 스포츠를 했다. 그래서 4명의 주자가 한 팀을 이루어 각각 100미터씩 달리는 400미터 릴레이 경주가 제품 포용성과 같다고 생각하곤 한다. 최대한 단시간에 결승점에 들어오려면 각 주자가 자기 구간에서 잘 달려야 한다. 한 사람이라도 성과가 좋지 못하면 팀 전체 성적에 영향을 미치기 때문이다.

제품 포용성도 마찬가지다. 4개의 주요 접점이 있으면 각 접점에 책임이 있는 팀이 자신의 업무에 포용적인 시각을 적용

해 포용적인 제품과 고객 경험을 만들어야 한다. 모든 접점이 동등하게 중요하지만, 나는 처음에 강하게 시작하는 것이 중요고 생각한다. 그래야 후속 과정이 쉬워질 뿐만 아니라, 그다음 과정을 수행할 팀이 더욱 좋은 성과를 낼 수 있도록 영감을 줄 수 있기 때문이다. 그래서 나는 제품팀에게 '스타팅 블록(릴레이 경주에서 첫 번째 주자가 출발할 때 사용하는 기구)에서 바로 뛰쳐나가는 것'처럼 강하게 시작하라고 이야기한다.

나의 육상 코치 리처드 버크너^{Richard Buckner}는 내게 평생 남을 조언을 해주었다.

"스타팅 블록에 가장 늦게 서는 사람이 경주를 지배한다."

그 당시 나는 그의 얼굴을 보며 눈을 이리저리 굴렸지만, 얼마 지나지 않아 그 말의 의미를 이해했다. 첫 번째 구간을 달리는 팀 동료 모두가 필요하지도 않은 스트레칭을 하고, 관중 속 모르는 사람에게 손을 흔들며 시간을 보내고, 느긋하게 스타팅 블록에 들어서는 것이었다. 그렇게 자신감이 충만해진 첫 주자는 스타팅 블록에서 힘차게 출발했다. 팀 동료들은 인내심을 갖고 과정에 임했으며, 사전 준비가 더욱 성공적인 결과로 이어진다는 사실을 알고 있었다.

마찬가지로 제품 포용성을 의도적으로 끊임없이 시도하고, 시간을 충분히 들여 소외된 소비자의 정보와 통찰을 수집하는 일은 강력한 출발을 하는 데 매우 중요하다. 그래야 자신감을 갖고 힘차게 출발해 다음 단계로 이어질 추진력을 만들 수 있기 때

문이다.

물론 강하게 출발하지 않고서도 경주에서 우승하거나 포용적인 제품을 만들어낼 수 있다. 다음 접점에서 시간을 만회하거나 에러를 수정할 수 있기 때문이다. 그럼에도 시작이 강하면 팀이 마무리도 강하게 할 가능성이 훨씬 커진다. 제품 포용성의 경우, 강하게 출발하는 것은 개발에 필요한 시간, 돈, 기타 자원을 덜 소모하면서도 더욱 포용적인 제품을 개발하는 것으로 이어진다.

400미터 릴레이 경주 마지막 주자였던 나는 동료가 힘차게 스타팅 블록에서 출발하는 모습을 보고 마지막까지 달릴 힘을 얻었다. 뒤처진 시간을 만회하기 위해 기를 쓰고 달려야 한다는 압박감도 덜했기에 성공적으로 결승선을 통과하는 나의 모습을 상상할 수 있었다. 이와 유사하게 제품 포용성에서 아이데이션 단계를 강하게 시작하면 제품 개발 과정 전체에 걸쳐 포용성 흐름을 균일하게 확립할 수 있다. 또한 일회성으로 그치거나 이전으로 복귀하는 일을 막을 수 있고, 막판에 제품의 근본 결함을 고치기 위해 고군분투하지 않아도 된다.

무언가를 개발할 때(아이데이션 과정처럼) 조기에 적극적일수록 제품 포용성에서 더 많은 가치를 끌어낼 수 있고, 제품과 소비자 모두에게 최상의 결과를 도출할 수 있다. 경주의 막바지(마케팅 단계)까지 기다리면 그 어떤 시도를 하더라도 제품 디자인의 포용성 부족을 만회할 수 없다. 그로 인한 단절은 그동안 소외된 집단에 속한 소비자의 눈에 뚜렷하게 보일 것이다.

팀은 제품 디자인 및 개발 과정의 모든 주요 접점에 집중하며 제품 포용성 디자인을 업무 수행 방식에 깊이 새겨 넣을 것이다. 그 결과, 우선순위가 변경되거나 모종의 이유로 팀이 압박을 받을 때 제품 포용성을 잊거나 (제품 포용성 모범 사례 측면에서) 실패할 가능성이 훨씬 줄어든다. 그러면 모두가 업무에 책임성을 갖게 되고, 제품 포용성이 팀의 DNA에 포함될 것이다.

체크리스트를 활용해 탈선을 방지하라

제품 포용성은 단순히 체크리스트를 확인하는 것이 아니다. 소외된 사용자를 위한 제품과 서비스를 개발하겠다는 의지를 보여주는 문화와 사고방식이다. 그러나 다양한 디자인 및 개발 과정 단계에서 해야 할 질문과 업무 리스트가 있으면 중요한 것을 빼놓지 않았는지 확인하는 데 도움이 된다.

각자의 기업에서 체크리스트 작업을 이끌었던 리앤 아이하라Liane Aihara와 로라 앨런Laura Allen은 이해하기 쉽고, 행동으로 옮기기도 쉬운 초기 제품 포용성 체크리스트를 개발했다. 이 체크리스트는 제품 디자인 및 개발 과정 4단계에 상응하는 네 가지 단계로 구분된다.

- 1단계 **제품 사양 및 디자인**: 고객 여정$^{customer\ journey}$(고객-서비스 접점을 나열해 문제점을 파악하는 것), 제품 요건, 초기 연구, 제품 아키텍처, 업무 흐름, 와이어 프레임(IT 개발 시 주요 화면의 기초 레이아웃과 UI 요소만을 배치해보는 것), 디자인 탐색, 데이터 모델을 포함한다.
- 2단계 **시제품 및 평가**: 모형, 시제품, 연구, 콘텐츠 및 사용자 경험UX 작성, 시각 디자인, 모션 디자인, 디자인 개선, 프레임워크, 후단$^{back-end}$(사용자와 상호작용하지 않고, 시스템 후면에서 시스템 지원 역할) 시스템 및 서비스를 포함한다.
- 3단계 **개발 및 테스트**: 디자인 품질 및 다듬기, 전단$^{Front-end}$(시스템의 시작점이나 입력 부분으로 사용자와 가까움) 개발, 개발 테스트, 출시 관리 및 품질 보증을 포함한다.
- 4단계 **마케팅, 평가 및 모니터링**: 마케팅, 애널리틱스analytics(빅데이터 분석 기술), 핵심성과지표KPI, 모니터링, 측정 기준, 피드백, 연구를 포함한다.

각 제품 디자인 및 개발 단계에서 다음과 같은 네 가지 포용성 주제를 고려한다.

- 제품(무엇을 만드는가): 전략, 계획, 요건, 목표
- 대표성 및 문화: 대표성은 제품 개발의 목적이 되는 소외된 사용자에 초점을 맞추는 것을 말하며, 문화는 제품

에 반영되어야 할 언어, 태도, 신념 등에 집중하는 것을
말한다.

- 접근: 지리적 위치나 소득 등 제품과 서비스의 사용 가
 능성에 작용하는 사용자의 외부적 요소
- 접근성: 사용자의 신체적, 인지 또는 지각적 능력과 무
 관하게 제품이 모두에게 적합한지의 여부

이 체크리스트는 구글이라는 한 회사 안에서 누구나 의견을
제시하고 개별화하며 공유할 수 있는 살아 있는 문서다. 구글 내
여러 팀은 이 체크리스트를 OKR 이행 도구로 활용하거나, 목표
수립, 진척도 평가, 스스로 책임성 부여 등을 위한 프레임워크를
만드는 데 이용한다. 또한 어떤 질문을 해야 할지 기준점이 되기
도 하고, 필요한 자원이 무엇인지 파악하는 도구가 되기도 한다.

제품 포용성 체크리스트 활용하기

이 체크리스트의 일차적 목표(의도하는 목표)는 팀이 제품 사
용자 범주에 들지 않았던 대중을 위한 제품을 디자인하고 개발
하는 데 포용적인 시각을 적용하도록 만드는 것이다. 체크리스트
를 활용하려면 현재 팀이 집중하는 일에 가장 잘 해당하는 제품
개발 단계를 찾아 각각의 제품 포용성 주제에 따른 질문에 답하
고 필요한 행동을 취해야 한다.

각 제품 포용성 주제의 질문과 행동은 구글(기술 기업)이 개발한 제품에 바탕을 둔 사례라는 점을 기억하자. 어떤 질문이나 행동은 모든 제품에 적용할 수 있을 정도로 광범위하지만, 사용자 인터페이스^{UI}를 포함하고 고속 인터넷 등 특정 인프라를 요구하는 기술 제품에 초점을 맞춘 내용도 많다. 체크리스트를 그대로 활용할 수도 있겠지만, 이후에 '제품 포용성 체크리스트 수정하기'에서 설명하는 것처럼 이 체크리스트를 하나의 양식으로 활용해 자신에게 맞게 수정해야 한다.

1단계 아이데이션, 제품 사양 및 디자인: 최상의 결과를 도출하기 위해 제품 디자인 과정의 제일 첫 단계, 즉 아이데이션, 제품 사양 및 디자인 단계에서 포용성을 고민한다.

제품

- 무엇을 소개할 것인가?
- 어떤 요구를 해결해야 하는가?
- 포용성을 촉진하기 위해 제품 정책을 바꿔야 하는가?

대표성

- 누구를 위해 이 제품을 개발하는가?
- 개발에서 간과될 가능성이 있는 사람은 누구인가?
- 제품이 어떤 방식으로든 다른 사회와 문화를 반영 또는 대표하지 않는가?

- 한 가지 이상의 언어를 지원해야 하는가?
- 다양성의 여러 가지 차원과 그 차원의 교차성을 고려한다. 나이, 능력, 문화, 교육/문해력, 젠더 정체성, 지리/위치, 소득/사회경제적 지위, 언어, 인종/민족, 종교적 신념, 성적 지향, 기술 지식/스킬/기술을 얼마나 편안하게 여기는가?
- 소외된 집단에 속하는 포용성 수호자(다양한 소비자를 대변하는 기업 내 지원자)의 피드백 받기

접근

- 일부 인구 집단의 제품 접근과 접근성이 어떻게 제한되는가?
- 제품, 인프라의 제약 혹은 정책이 일부 인구 집단을 어떻게 배제하는가?

접근성

- 미국장애인법ADA 요건과 가이드라인을 고려한다.
- 가용성을 뛰어넘는 것을 사고한다.
- 제품을 사용할 수 없는 사람은 누구인가?
- 팀의 접근성 수호자와 디자인을 검토한다.

2단계 **시제품 및 평가**: 시제품을 만들고 내부 테스트를 시작하면 질문의 방향은 콘셉트 실행 또는 구현하는 데서 나타나는 문제와 우려 지점의 해결로 전환된다.

제품

- 시제품에 1단계에서 제기된 모든 문제와 우려 지점의 해법이 반영되었는가?
- 1단계에서 나타난 모든 문제와 우려가 성공적으로 해결되었는지를 어떻게 테스트/평가할 것인가?
- 제품 포용성 교훈을 팀 및 그 외 사람들과 더욱 폭넓게 공유한다.

대표성

- 제품이나 문서에 특정 젠더를 지칭하는 대명사가 쓰였는가? 그 단어가 꼭 필요한가? 그렇다면 해당 단어는 포용적인가?
- 한 가지 이상의 언어가 지원되는가?
- 인종 또는 민족 측면에서 더욱 포용적인 이미지, 그래픽, 아바타를 사용하는가?

접근

- 제품, 인프라의 제약 혹은 정책이 일부 인구 집단을 어떻게 배제하는가?

접근성

- 다양한 입력 모드(음성, 키보드, 마우스, 터치스크린)를 지원하는가?
- 문자, 아이콘 등이 배경과 충분히 대비되고 이목을 끌어당기는가?
- 설명이나 기타 문자가 쉽게 읽히고 쉽게 이해가 되는가?
- 시각 장애가 있는 사용자도 인터페이스에 접근할 수 있는가? 화면 낭독기로 인터페이스를 사용하기가 수월한가?
- 색상 대비 문제를 진단하기 위해 색각 이상 검사기나 시뮬레이터를 사용한다.

3단계 개발 및 테스트: 제품 디자인 및 개발 과정의 각 단계는 여러 번의 개선을 거치기는 하나, 제품 품질 보증을 위해 미세 조정을 하는 개발 및 테스트 단계는 반복성이 더욱 두드러진다.

제품

- 1단계에서의 문제와 우려가 제품 개발 및 테스트 계획에 어떻게 적용되었는가?
- 제품 수용 의도와 활용법이 어떨 것이라고 예상하는가? (이전 과정에서 소외된 사용자를 미처 고려하지 못했을 경우 팀이 기회의 가능성을 더욱 확대할 수 있도록 도와줄 질문이다.)

대표성

- 다양한 배경의 개인(젠더, 인종, 민족, 나이, 사회경제적 지위, 능력 등)이 테스트에 참여하는가?
- 다양성 기준에 적합한 인구 집단 중 놓치고 있는 곳은 없는가?

접근

- 다양한 지역(복수의 국가 포함) 사용자가 포함되었는가?
- 인터넷 속도가 느린 사용자의 접근을 확인하기 위해 어떻게 제품을 테스트할 것인가?
- 저소득층 사용자가 사용할 수 있는 버전으로 제품을 개발할 수 있는가?

접근성

- 보조과학기술^assistive technology^(장애로 인한 기능 제한을 개선 및 보완하는 재활과학기술)을 요구하는 사람(화면 낭독기, 화면 확대, 다른 입출력 기기를 사용해야 하는 사람)이 테스트에 참여하는가?
- 화면 낭독기 활용 경험이 없다면 화면 낭독기를 활용한 제품 테스트를 60분 동안 지속한다. 이 방법을 활용하면 해결해야 할 문제가 수면 위로 드러날 것이다. (다른 접근성 요소도 검토해야 하지만, 포용성 작업에 몰두해본 적이 없다면 화면 낭독기 활용 테스트를 통해 접근성을 왜 우선해야 하는

지 기본적인 이해를 갖추게 될 것이다.)

4단계 **마케팅, 평가 및 모니터링**: 가능하면 단계별로 점점 많은 사용자에게 제품을 공개해 포용성 적용 과정을 더 많이 반복, 개선하도록 한다. 이 단계에서는 마케팅, 마케팅의 평가 및 모니터링, 추가 수정을 통해 더욱 성공적인 제품을 디자인할 수 있다.

제품

- 실제 제품 활용법이 예상하고 기대했던 것과 얼마나 일치하는가?
- 예상치 않았던 혹은 기대하지 않았던 활용법이나 문제는 무엇인가?
- 포용성 정책이 긍정적인 영향을 미쳤는가?
- 의도치 않은 결과가 있었는가?
- 정책을 추가로 변경해야 하는가?

대표성

- 실제 대중의 특성이 다양한 대중(젠더, 인종, 민족, 나이, 능력 등)을 반영하는가?

접근

- 언어 현지화 기능이 어떻게 활용되는가?
- 표적 대중의 지리적 위치와 분포가 다양한 대중을 포함

하고 반영하는가?

- 제품 수용 의도와 활용법을 제한하는 기술적 접근, 인프라 문제가 있는가?

접근성

- 접근성 심사를 완료했는가? 요구 사항을 만족했는가?
- 팀의 접근성 수호자와 협의했는가?

제품 포용성 체크리스트 수정하기

이 체크리스트는 다양한 팀이 업무에 맞게 개별화하는 과정을 겪으면서 여러 번 개선되었다. 구글 크롬팀 제품 매니저 존 팰렛John Pallett은 이 작업이 왜 중요한지 팀을 설득하는 것이 아니라, 팀에 시장을 확대하고 사용자를 공정하게 대하는 명확한 팁을 알려주는 것이 제품 매니저의 요구라고 지적했다. 존은 체크리스트를 수정해 더욱 실천 중심적으로 만들었다. 다음은 그렇게 탄생한 체크리스트를 단순화한 것이다.

1단계: 디자인

일반 영역

- 제품이 제공하는 새로운 UI는 무엇인가?

- 이 제품으로 해결하려는 문제는 무엇인가?
- 프로젝트가 머신러닝에 기반하는가? 그렇다면 학습 세트를 다각화해 다양한 나이, 인종, 젠더, 지역 등을 고려하도록 만들었는가?
- 제품이 편견에 굴하지 않도록 어떤 단계를 밟을 것인가? (예: 어떤 측정 기준으로 평가할 것인가?)

사용자 정보

- 표적 사용자는 누구인가?
- 의도적으로 배제하는 인구 집단은 어디이며, 그 이유는 무엇인가?
- 신규 제품으로 어떤 소외된 사용자 집단에 대응할 수 있는가?

2단계: 시제품 및 개발

언어 및 가독성

- 제품이 한 가지 이상의 언어를 지원하는가?
- 제품이 음성을 필요로 하는가? 그렇다면 다양한 억양을 지원하는가?
- 중1 혹은 이하 수준의 쉬운 표현을 사용하는가?

젠더, 민족, 성적 지향

- 제품(혹은 마케팅 자료)에 특정한 젠더를 지칭하는 대명사가 사용되었는가? 그렇다면 성별 이분법적이지 않은 선택지('그들' 등)를 함께 포함했는가, 아니면 젠더를 아예 언급하지 않는 방향으로 작성할 수 있는가?

- 제품에 특정한 인종 또는 민족의 이미지, 그래픽 혹은 아바타가 사용되었는가? 그렇다면 종류를 다양하게 만들었는가?

- 화면 낭독기 사용자에게 아바타 혹은 이미지를 정확하게 설명하도록 포용적이고 적절한 alt 텍스트를 추가했는가?

접근성

- 문자와 배경의 대비가 충분한가?

- 제품 조작에 마우스 활용 능력이 필요한가? 키보드만으로 조작할 수 있고, 시각 초점 visual focus(키보드로 이동하는 부분이 눈에 잘 띄도록 표시하는 것)이 잘 보이는가?

- 주요 정보를 표시할 때 색상만 혹은 소리만 사용하지는 않았는가? (예를 들면 에러를 표시할 때, 빨간색만 사용할 것이 아니라 빨간색을 인식하지 못하는 사람도 에러 메시지를 인식할 수 있도록 해야 한다.)

- 제품을 활용하기 위해 시각이 필요한가? 화면 낭독기로

제품 활용이 가능한가?

- 모든 버튼과 이미지에 화면 낭독기를 위한 레이블이 제 대로 추가되었는가?

결제 방식

- 결제 시 다양한 통화 옵션을 지원하는가?
- 결제 시 최소한 3대 신용카드사 결제를 지원하는가?

제품 포용성 체크리스트를 팀에 맞게 활용할 수 있는 또 다른 방법은 다음과 같이 표나 스프레드시트를 만들어 하나의 열에는 질문을 나열하고, 그 옆에 답변과 팁/자원을 넣는 열을 만드는 것이다.

단계	주제	질문	답변	팁/자원
1	대표성	50세 이상 사용자의 자문을 구했는가?		도그푸딩 책임자에게 50세 이상의 포용성 수호자를 모집해달라고 연락하기
2	접근	인터넷이나 와이파이 접속이 느린 환경에서 웹사이트를 테스트했는가?		구글 애널리틱스에서 로드 시간 확인하기
3	접근성	보조 기기를 활용해 테스트했는가?		IT 부서에 테스트용 보조 기기가 있음

팀이나 기업에서 사용할 제품 포용성 체크리스트를 만들 때, 다른 사람들과 협업해 각 팀의 업무에 최대의 가치를 제공할 수 있는 리스트를 작성하길 권한다. 기업과 팀 간 업무 다양성에 따라 다양한 제품 포용성 체크리스트를 만들 수 있다.

7장

그동안 소외되었던 사용자와
더 가까워지는 방법

나는 책 전체에 걸쳐 그동안 소외되었던 사용자와 '더 가까워지는 것'을 통해 기업이 시장에 내놓는 제품과 서비스와 관련한 이들의 특별한 요구, 기호, 어려움, 실망 등을 이해하고, 그것에 공감하는 능력을 기르라고 이야기했다.

소외된 소비자를 위한 제품과 서비스를 디자인할 목적으로 그들에게 가장 효과적으로 다가가는 방법은 그들과 함께 제품과 서비스를 개발하는 것이다. 다음에 제시한 것과 같은 방식을 활용해 제품 디자인 및 개발 과정을 더욱 포용적으로 만들 수 있다.

- 기업 전체, 특히 제품팀의 구성원을 다양화한다.
- 기업 내 소외된 집단에 속한 사람 중에서 디자인 스프린트, 테스트 등에 참여할 지원자를 모집한다.

- 소비자와 기업 외부(임직원의 가족과 친구 및 그 외)에서 소외된 집단에 속한 사람을 모집해 디자인 스프린트와 제품 테스트에 참여하게 한다.

아무리 기업의 규모가 커도, 다양한 임직원이 있다 해도, 바깥세상의 다양성을 전부 반영하기에는 어려움이 있다. 더욱 다양한 인구 집단에서 폭넓은 피드백을 받으려면 연구가 필수다. 대면 인터뷰, 온라인 또는 대면 설문조사, 포커스 그룹/토론 패널, 이동식 연구 차량 등 다양한 연구 방법을 동원해야 한다.

연구 방법을 선정하는 것도 물론 중요하지만, 연구 수행 방법 역시 결과에 영향을 미친다. 제품 디자인 대상이 되는 사람의 인종, 사회경제적 지위, 능력, 지역이 저마다 다르다는 사실을 기억하자. 이런 차이점을 비롯해 다양한 배경과 능력은 제품 사용 멘탈 모델mental model(인간이 자각하고 받아들이는 자극, 정보, 사건 등을 인지하고 분류, 변별하는 데 필요한 인지적 구조)과 맥락을 수반한다. 연구원과 개발자는 진정한 의미에서의 보편적인 제품을 만들기 위해 이런 맥락을 풍부하게 이해해야 한다.

이번 장에서는 제품팀이 더욱 폭넓은 소비자층을 위한 제품과 서비스를 디자인하기 위해 통찰과 공감 능력을 갖출 수 있도록 연구를 통해 소외된 사용자를 이해하는 방법을 설명할 것이다.

소외된 사용자의
목소리를 경청하는 것의 중요성

▶ 레이 이나모토, I&CO 공동 창업주

포용적으로 디자인하려면 포용적인 과정에서 시작해야 한다. 그리고 과정을 포용적으로 만들려면 사람이 포용적이어야 한다. 이때 가장 중요한 것은 바로 경청이다. 소외된 집단은 기득권이 그들의 이야기를 들어주지 않기 때문에 소외된 것이다. 권력과 권한이 있는 사람은 진심으로 더욱 주의 깊게 경청하고, 정중하게 행동하며, 아는 것을 실천으로 옮겨야 한다. 이것이 현실에서 일어나야 한다. 기득권이 있는 사람이 진심으로 경청하는 것에서 모든 것이 시작된다.

포용적인 연구팀을 구성하라

제품 연구팀을 구성할 자원이 있다면 연구하려는 사용자와 경험을 이해하고 있는 사람을 모아 연구팀을 구성할 것을 강력하게 권한다. 소외된 집단에 속한 연구진은 다음과 같은 특별한 능력이 있기 때문이다.

- 자신이 속한 집단 일원으로서 자신의 통찰 공유
- 다른 연구진이라면 지나칠 수 있는 연구 참가자의 말과 행동에서 더욱 쉽게 패턴 발견
- 수집된 데이터에서 신속하게 새로운 기회 발굴
- 통찰력을 보다 신속하게 확보해 긴박한 일정에도 팀이 연구를 수행할 수 있도록 함
- 팀의 지식과 경험에서 빈틈을 발견하고, 이를 메우기 위해 조력을 구해야 할 시점 인지

소규모 기업은 전담 연구팀을 유지할 자원이 없을 수도 있다. 제품팀의 한두 명이 연구를 담당할 수도 있다. 그런 경우, 연구 담당자가 연구를 설계하거나 검토할 때 연구 대상이 되는 소외된 집단에 속한 1명 이상의 조력자(내부 제품 포용성 지원자 등)와 논의하는 방법도 있다.

포용적인 팀의 구성을 '제품 포용성 내 제품 포용성'이라고 생각하자. 포용적인 제품 개발이 궁극적인 목표이기 때문에 그 제품을 디자인하는 사람과 과정에서부터 포용성을 만들어나가야 한다. 이 작업은 반복적이라서, 여기에 포용성층을 더할수록 관점이 더욱더 다양해지고, 결과 역시 더욱 포용적일 것이다. 멘토이자 전 구글 매니저 카렌 섬버그Karen Sumberg는 "반복 구절이 기도를 망치지 않는다!"라고 말했다. 팀, 프로세스, 제품 전반에 포용적인 관점이 필요하다고 끊임없이 강조하는 것(꾸준하게 하는

것)은 결과를 더욱 강화하고 풍요롭게 만든다.

연구 대상이 달라지면
연구 방법도 달라져야 한다

조사 연구를 설계하고 수행하는 과정은 이 책의 영역 밖이다. 기존 연구 문헌 조사, 사용자 테스트, 대면 인터뷰, 설문조사 등 활용할 수 있는 연구 방법은 매우 많다. 각 연구 방법마다 연구 수행 방법이 다르고, 다양한 연구 능력이 필요하다. 연구 기법의 기초에서 심화까지 다룬 책과 그 외에도 활용할 수 있는 자원은 차고 넘칠 정도로 많다.

제품 포용성은 사용자 연구에 새로운 측면을 더한다. 기존 연구 방법과 질문에 다른 응답을 할 수 있는 인구 집단이 참여하기 때문이다. 그래서 조사 연구를 설계하고 수행할 때 직면할 가능성이 있는 차이점을 고려하고, 예상치 못한 일에 대비해야 한다. 이후에 연구 종류와 연구 참가자의 성격에 따라 특별한 주의가 필요한 포용성 연구의 여러 측면을 설명할 것이다.

포용성 연구 프로젝트를 성공적으로 수행하기 위해 이 책에 제시한 내용을 절대적으로 따라야 하는 것은 아님을 명심하자. 목표, 제품 전략, 참가자가 달라지면 연구 설계나 연구 수행

방법을 바꿔야 할 수도 있으니 말이다.

포용적인 연구를
수행하기 위한 여섯 가지 단계

제품/사용자 연구를 포용적으로 만들려면 소외된 소비자를 참가자로 모집해야 한다. 구글 디렉터이자 에리어 120$^{Area\,120}$(구글의 신규 프로젝트를 위한 내부 인큐베이터) 자문, 제품 포용성 임원 스폰서인 맷 와델은 소외된 집단에 속하는 참가자를 모집하는 것의 필요성을 비롯해 포용적으로 연구를 수행하기 위한 다음의 단계를 강조한다.

- 1단계: 연구 목적 밝히기
- 2단계: 포용성 기준 세우기
- 3단계: 표본 구성하기
- 4단계: 연구 방법 선정하기
- 5단계: 연구 수행하기
- 6단계: 연구 결과 공유하기

지금부터 각 단계를 하나씩 자세히 살펴보자.

1단계: 연구 목적 밝히기

연구를 시작하기 전에 연구를 수행하는 이유를 설명할 수 있어야 한다. 연구 결과를 통해 얻고자 하는 것이, 무엇인가? 예를 들어 화장품 기업에서 일하는 사람이 제품 라인을 확대해 중남미계와 성 소수자 집단에 더욱 어필하려 한다고 하자. 그렇다면 연구 목적은 다음과 같을 수 있다.

- 이 집단에 속하는 소비자 사이에서 어떤 제품이 왜 인기 있는지 파악한다.
- 이 집단 구성원이 다양한 화장품 라인을 어떻게 생각하는지 그리고 그 이유는 무엇인지 파악한다.
- 이 집단 구성원이 자사 제품에 어떻게 반응하는지 살핀다.
- 이 집단 구성원이 자사 광고에 어떻게 반응하는지 살핀다.

이런 생각을 설명하는 데 가장 효과적인 방법은 (조사를 비롯한) 모든 노력을 기울이는 단일하고 일관된 이유를 찾고, 특정 제품 또는 서비스의 전개를 쫓는 데 초점을 맞추는 연구 방법인 경관 분석이다. 다음 질문에 답하며 경관 분석을 해보자.

- 무엇을 개발하는가?
- 누구를 위해 개발하는가?
- 왜 개발하는가?
- 해결하려는 핵심 문제는 무엇인가?

- 어떤 기회가 있는가? (사용자가 특정 문제를 해결할 것을 요구했는가? 시장에서 빈틈을 발견했는가?)

이런 질문에 답하고 나면 어떤 제품을 누구를 위해 왜 개발하는지 그리고 제품 디자인 과정에 제공할 추가 데이터를 왜 모아야 하는지 명확하게 알게 될 것이다.

2단계: 포용성 기준 세우기

제품 포용성 연구의 다음 단계는 포용성 기준을 세우는 것이다. 새로운 제품이나 서비스로 어떤 소외된 인구 집단에 도달하려는지를 결정해야 한다. 포용성 기준에는 다음과 같은 것들이 포함된다.

- 능력
- 나이
- 교육
- 민족
- 지리적 위치
- 젠더

- 소득
- 언어
- 직업
- 인종
- 종교적 신념
- 성적 지향

위 리스트는 여러 다양성 측면을 일부 나열한 것이다. 여기에 이런 다양성이 교차하는 지점까지 더하면 개별 사용자 간의

다양성은 기하급수적으로 늘어난다. 예를 들어 여성의 정체성을 가진 에티오피아계 30세 흑인 변호사의 요구와 기호는 같은 인종으로 여겨지더라도 논바이너리$^{non-binary}$(이분법적 성별 구분에서 벗어난 성 정체성 혹은 그런 성 정체성을 가진 사람) 정체성을 가진 자메이카계 50세 자영업자의 요구와 기호와는 전혀 다를 것이다 (자세한 내용은 1장 참조).

제품이나 서비스에 기회를 열어줄 인구 집단을 발굴하는 데 어려움을 겪고 있다면 다음 단계 중 하나를 실행해보자.

- 여러 차원에 걸쳐 광범위하게 연구를 수행하고, 그 이후에는 보다 좁은 의미로 정의한 집단을 대상으로 추가 연구를 실시한다.
- 가장 큰 기회가 있는 소외된 인구 집단이 어디인지를 찾아내기 위해 기업 내 전문가의 조언을 구한다. 예를 들어 마케팅팀 팀원이나 세일즈팀 팀원에게서 의견을 구할 수 있다.

소외된 인구 집단에서 연구 참가자 모집하기

▶ 맷 와델, 구글 디렉터 겸 제품 포용성 임원 스폰서

구글은 세계와 함께 전 세계를 위한 제품을 개발한다. 구글 제품 사용자는 다양한 지역에 살고, 그들의 민족과 사회경제적 지위 역시 저마다 다르기 때문이다. 이렇게 배경이 다양할수록 제품 사용 멘탈 모델과 맥락도 다양하다. 구글의 연구진과 제품 개발자는 이런 맥락을 풍부하게 이해해야 포용적인 제품을 만들고, 소비자를 섬길 수 있다.

구체적인 다양성과 포용성은 연구 목적과 제품 용도에 좌우된다는 점을 이해해야 한다. 어떤 상황에서는 다양한 교육 수준의 연구 참가자를 찾아야 할 것이다. 다른 맥락에서는 특정 직책이나 산업에 종사하는 사람을 제외할 수도 있다. 또한 어떨 때는 장애가 있는 참가자를 포함하거나 소외된 소수자를 발굴하는 것이 제품을 유의미하게 개선하는 데 타당할 수 있다.

사용자가 제품을 사용하는 다양한 맥락을 이해하기 위해 표적으로 삼은 인구 집단을 대표하는 연구 참가자와 함께 연구를 수행해야 한다. 그 때문에 연구 수행 전에 포용성 기준을 세우고, 내부 전문가의 조언을 통해 제품 포용성 기회와 관련된 심층적인 통찰을 얻는 것이 중요하다.

표본을 구성하면 대면 인터뷰에서 전국적인 연구에 이

르기까지 다양한 연구 방법을 활용해 사용자와 진정한 공감대를 형성할 수 있다. 유저테스팅이나 밸리데이틀리 Validately 같은 온라인 도구를 통한 검열이 없는 자유로운 원격 연구는 다양한 인구 집단에 걸쳐 사용자 피드백을 빠르게 수렴하고 특정 고객층에 연구 초점을 맞추는 훌륭한 방법이다.

또한 어떤 연구 방법이 연구 목표에 가장 적합한지, 한계는 무엇인지를 생각해야 한다. 위의 사례로 이야기해보자. 검열이 없는 자유로운 원격 연구를 진행하려면 특정 컴퓨터 및 전화를 사용해야 하는 경우가 많은데, 이는 연구 참가자의 참여 여부가 상당한 영향을 미칠 수 있다.

다양한 목소리를 들으면 훨씬 더 나은 제품을 개발할 수 있다는 사실을 믿는 것이 가장 중요하다. 그렇기에 구글은 기쁜 마음으로 더 많은 사람과 경험을 나누고 제품 포용성에 지속적으로 투자하는 것이다.

3단계: 표본 구성하기

더 큰 인구 집단을 대표하는 소규모 집단이 연구 표본이 된다. 표본을 구성하려면 원하는 연구 참가자가 누구인지 파악하고 모집해야 한다. 연구 참가자를 어디에서 모집하느냐(내부, 외부, 온라인 등)와 연구 성격(대면 인터뷰, 전국 설문조사 등)에 따라 이 과

징이 달라진다. 예를 들어 내부 연구의 경우, 지원자 중에서 연구 참가자를 모집할 수 있다. 이때 참가자 모집 이메일을 보내거나 특정 웹사이트에 등록하라고 할 수 있다. 유저테스팅이나 밸리데이틀리 같은 온라인 도구를 활용해 원격 연구를 진행할 경우 포용성 기준을 시스템에 입력하는 것으로 적절한 연구 참가자를 찾을 수 있다.

한 구글 사용자 경험[UX] 연구팀은 관심 있는 사람을 대상으로 온라인에서 연구 참가자(특히 제품 연구 참가자)를 모집한다. 그러나 이 팀은 온라인 등록으로 연구 참가자 풀이 균일하게 구성될 수 있다는 점도 알고 있다. 그래서 연구 참가자의 다양성을 확대하기 위해 밴을 타고 다니며 사람들을 직접 만나기도 한다.

더 많은 사람을 찾아가는 UX 연구 밴

▶ 오미드 코한텝[Omead Kohanteb], 사용자 경험 연구원

구글에서 UX 연구를 수행할 때 참가자 모집은 주로 연구용 웹사이트를 통해 진행한다. 웹사이트 가입을 통해 다양한 참가자를 확보할 수 있지만, 내재적인 선택 편향이 발생한다. 이렇게 회원 가입을 하는 사람은 보통 이 웹사이트를 이미 알고 있거나 이전에 수행한 UX 연구에 등록했

던 경험이 있는 사람이기 때문이다.

이 문제를 해결하기 위해 우리는 UX 연구 밴을 투입한다. 연구팀은 샌프란시스코 베이 에어리어^{Bay Area} 일대 주요 지점으로 밴을 몰고 나가거나, 해마다 캘리포니아주 외부로 연구 투어를 나선다. 이렇게 밴을 타고 외부로 연구 출장을 나가면 실험실에서 연구할 때보다 훨씬 다양한 연구 참가자와 연구를 수행할 수 있다. 구글이라고 쓰인 연구팀의 밴에 제 발로 찾아오는 집단은 여전히 자기 선택적인 편향이 있다고 할 수 있지만, 연구실로 찾아오는 집단보다는 UX 연구 개념과 덜 친숙하고, 미국 인구 구성을 더욱 잘 반영하며, 기술에 능숙하지 않은 사람이 많다.

연구팀은 밴을 끌고 나갈 위치를 선정할 때 포용성 기준과 여러 가지 다양성 측면의 교차성을 고려하는 것은 물론, 더욱 다양한 인구 집단을 만날 수 있는 효과적인 방법을 고민한다. 예를 들면 연구팀은 최근 밴의 랩핑 디자인을 다시 해 다양한 정체성을 가진 사람에게 더욱 우호적으로 다가가려 했고, 상점 주인이나 직원이 쉬는 시간에 편하게 다가와 이야기할 수 있는 곳에 주차하기도 했다. 또한 누구든지, 특히 소외된 집단에 속한 사람이 밴에 찾아오면 기꺼이 환영해주고 그들에게 연구 참여를 권했다.

제품팀이 사무실을 벗어나 더욱 다양한 반응과 관점을 연구에 포함하는 노력을 기울이는 것은 연구 범위를 구글의 뒷마당에서 더 넓게 확장하는 하나의 창의적인 방식이

다. 복잡한 UX 실험실이나 수많은 연구진도 필요하지 않
다. 그저 사람들을 만날 수 있는 곳으로 가 그들이 자신의
이야기를 할 수 있게 만들어주기만 하면 된다.

4단계: 연구 방법 선정하기

표본을 구성했다면 연구 목적에 가장 적합한 연구 방법을
선정해야 한다. 생각해볼 수 있는 연구 방법을 알아보자.

- 대면 인터뷰: 직접 얼굴을 맞대고 이야기하면 그렇지 않
을 시 놓칠 수 있는 의사소통에서의 미묘함(목소리 톤, 표
정, 몸짓 등)을 잡아낼 수 있다. 그리고 즉석에서 후속 질문
을 할 수 있는 기회가 생긴다. 예를 들어 "그 이야기를 좀
더 자세히 해주시겠어요?", "왜 저 모형보다 이 모형을
선호하나요?" 등과 같은 질문을 추가로 할 수 있다. 대면
인터뷰의 단점은 다소 시간이 걸리고, 일정 조정(장소, 시
간 등)이 많다는 점이다.
- 설문조사: 설문조사의 장점은 신속하게 많은 사람을 상
대할 수 있고, 연구를 포함하고자 하는 집단에 맞춰 규모
를 조정할 수 있다는 점이다. 다만, 참가자가 불성실하게
응답할 수 있고, 후속 질문 기회가 제한적이라는 단점이

있다. (단, 조사 참가자에게 설문조사 후 후속 질문을 위해 연락을 해도 괜찮은지 물어볼 수 있다.)

- 포커스 그룹: 포커스 그룹을 하면 일대일 인터뷰 일정을 잡고 수행하지 않고서도 다양한 의견을 얻을 수 있다. 그러나 참가자가 처음 보는 사람들 앞에서는 인터뷰를 할 때처럼 적극적으로 나서지 않을 수도 있다. 또한 자신의 실제 생각을 숨기고 주류 의견에 동조하는 사람이 있을 수도 있다. 말수가 적은 사람에게 발언 기회를 주고 대화에 참여할 수 있도록 분위기를 만들어주어야 한다.
- 원격 연구: 원격 연구(주로 인터넷으로 진행)는 다양한 사용자 풀을 대상으로 신속하게 피드백을 받을 수 있는 훌륭한 방법이다. 이 연구 방법은 신속하고 확장성이 있으며, 특정 인구 집단에 집중해 연구를 수행할 수 있게 해준다. 그러나 연구 참여를 위해 특정 기기를 사용해야 하는 경우가 많아 어느 정도의 선택 편향이 발생한다.

5단계: 연구 수행하기

연구 수행 과정은 이 책의 영역 밖이며, 대면 인터뷰, 원격 연구, 온라인 설문조사 등 선택한 방법에 따라 과정이 달라질 수 있다. 중요한 것은 결과를 수집, 기록, 종합, 분석할 수 있는 도구

가 있고, 그 결과에서 앞으로의 일을 인도해줄 통찰을 끌어낼 수 있다는 점이다. 여기서는 제품 포용성이라는 맥락에서 연구를 수행할 때 특히 염두에 두어야 할 몇 가지를 이야기하려 한다.

- 가능하면 개발 초기 단계 때 초기 피드백을 얻는다. 그래야 피드백이 가장 큰 영향력을 발휘할 수 있으며, 비용도 가장 적게 들기 때문이다.
- 개발 과정의 처음과 끝 지점에서만이 아니라, 여러 지점에서 피드백을 받는다. 팀이 피드백에 대응해 개발 방향에 변화를 주려면 시간이 필요하다. 수시로 피드백을 받으면 개발 방향에 영향을 주는 변화의 폭이 작아지고, 더 수월하게 변화를 줄 수 있다.
- 다양성의 여러 차원을 대표하는 사람들의 피드백을 받는다.
- 연구 참가자의 포용성 기준을 충족하고 자격을 갖춘 연구원과 포커스 그룹 사회자가 연구를 수행하도록 한다. 예를 들면 질문 작성 시 해당 집단의 뉘앙스를 이해하는 사람이 실제로 질문을 작성하거나 최소한 그 과정에 함께하는 것이 좋다.
- 질문을 포함하는 포커스 그룹이나 설문조사 수행 시, 질문을 이해하기 쉽게 작성한다. 그리고 여러 사람이 검토하며 편견이 있는지 확인하고 편견이 있다면 제거한다.

- 어떠한 아이디어나 제품을 개선할 때마다 피드백을 받는다.
- 열린 마음으로 피드백을 받는다. 기존 가정, 제품 로드맵과 반대되는 것으로 보이는 피드백을 깎아내리거나 무시하고 싶은 유혹을 이겨내야 한다.

참가자가 포함되는 연구를 할 때 어떤 정보를 수집하고 이것을 어떻게 활용하며 공유할지를 구체적으로 밝혀야 한다. 기업의 법무 담당자와 협의해 여러 가지 동의 양식, 개인정보 보호 정책 등 연구 참가자의 서명이 필요한 약관을 준비하고, 연구에 참여하기 전에 특정 약관 동의서에 서명해야 한다는 점을 미리 공지해야 한다. 그렇지 않으면 연구 당일에 연구 참가자가 당황할 수도 있다.

6단계: 연구 결과 공유하기

모든 조사 연구의 마지막 단계는 결과를 팀과 기업 전체에 공유하는 것이다. (데이터나 연구 결과를 수집, 공유하기 전에 연구 참가자로부터 적법한 동의서를 받고, 내외부 파트너의 승인을 받아야 한다는 점을 기억하자.) 데이터 정리와 분석이 끝나면 그 결과를 연구 논문으로 작성한다. 이때 다음과 같은 내용을 포함해야 한다.

- 전체 참가자 수
- 인구 집단별 참가자 수
- 질문/조사 내용
- 연구 설계 설명
- 결과 요약
- 결론/통찰

조사 내용과 결과를 기록한 뒤 아래 방법을 포함한 여러 방법으로 기업 내 다른 사람들과 공유해야 한다.

- 연구 논문이 도움이 될 수 있는 내부 사람 모두에게 이메일로 전송
- 연구 결과 요약 내용으로 인포그래픽을 만들어 제품팀의 업무 공간에 게시
- 도출된 결과를 바탕으로 사용자 이야기를 만들고, 자신의 팀과 기업 내 다른 사람들에게 공유
- 소규모 집단을 대상으로 하는 15분 이하의 토막 발표 재료로 데이터 활용(자세한 내용은 8장 참조)
- 팀의 다음 디자인 스프린트(신제품 디자인, 시제품 제작, 테스트를 위한 5일간의 토론) 시작 시 데이터와 연구 결과 발표(자세한 내용은 8장 참조)

기업의 모든 구성원 그리고 제품팀 모두가 일상적으로 다양한 사용자와 상호작용하는 것이 가장 이상적이라는 점을 기억하자. 모두가 사용자에게 가까워질수록 거기서 생겨난 공감대와 이해도가 기업의 제품과 서비스에 반영된다. 그러나 기업과 팀의 자원에 따라 모두를 연구에 참여시키는 것이 어려울 수도 있다. 그렇기에 연구를 공유할 방법과 수단을 확보하는 것이 중요하다.

연구 결과를 제품에 반영하라

연구 그 자체는 목적이 아니다. 연구 결과를 제품에 반영해야 한다. 나는 쉬 디자인 UX 코스를 수강하는 동안 사용자 연구 관련 지식을 더욱 강화했고, 연구가 제품에 어떻게 반영되는지를 전체적인 관점에서 보는 능력을 획득했다. 마지막 과제는 다양성을 고려한 애플리케이션을 개발하는 것이었다. 나는 소외된 소비자, 특히 성 소수자와 유색인종 소비자에게 미용 서비스를 제공하는 애플리케이션을 만들기로 했다. 미용 업계에서 성 소수자와 유색인종이 항상 고려 대상이 되지 않았기 때문이다. 애플리케이션을 만들기 위해 다음과 같이 연구와 행동을 결합했다.

1. 현재의 미용 애플리케이션 시장 조사하기 비슷한 애플리케이

션이 있는가? 있다면 그 애플리케이션의 장단점은 무엇인가?

2. 표적 인구 집단 내외부에 있는 사용자와 대화하기 현재 미용 제품, 애플리케이션, 미용실을 어떻게 이용하고 있는가? 진짜로 필요했던 것인가? 앞으로도 이용할 것인가?

3. 인터뷰를 통해 수집한 피드백에 기반해 표적 사용자 설정하기 사용자가 신경 쓰는 것은 무엇인가? 누구와 소통하는가? 애플리케이션 사용 후 그들이 어떤 느낌을 받기를 원하는가?

4. '어떻게' 뒤에 숨어 있는 '왜' 이해하기 잠재적 사용자에게 서비스를 제공하는 것은 누구인가? 이들이 자신의 업무에 포용적인 시각을 구체적으로 어떻게 적용할 수 있는가?

5. 애플리케이션의 비전 구상하기 누구에게 서비스를 제공할 것인가? 그 이유는 무엇인가?

6. 레이아웃 이해하기 인터페이스 구성을 어떻게 할 것인가? 어떤 색을 사용할 것인가? 색각 이상이 있는 사람도 포용하는 색인가? 보조과학기술과 애플리케이션이 어떻게 호환되는가?

소외된 사용자를 우선시하며 초점을 확장할 때 이 같은 질

문을 던질 수 있다. 연구 결과와 디자인 전략을 함께 펼쳐놓고 보는 시각을 가지면 결과적으로 시간이 절약되고, 제품이나 서비스가 더욱 내실 있어질 것이다.

전문가가 본 포용적 UX

▶ 셔레이 깁스^{Sharae Gibbs}, 쉬 디자인 창업주

사람들을 위한 디자인을 하려면 그들의 요구를 깊이 이해해야 한다. 강한 UX팀은 다양한 관점, 배경, 요구, 경험을 가치 있게 여기고 포함할 줄 안다. UX 또는 제품 디자이너의 역할은 무언가를 디자인하는 이유를 이해하는 것뿐만 아니라, 누구를 위해 디자인하는지를 이해하는 것이다.

다양한 사람의 의견과 관점을 경청하지 않고서는 편견을 피하거나 진정한 의미의 혁신을 이룰 수 없다. 그렇기에 다양한 목소리가 중요하다. 인클루시브 디자인은 결과적으로 사회에 영향을 미치기도 하지만, 다양성은 경쟁우위이기도 하다.

아이데이션 과정에서 '제품이 신경다양성(뇌신경 차이로 발생하는 다양한 증상을 다양성의 개념으로 받아들이는 것)을 가진 사람, 성 소수자의 관점을 포함하는가?', '어떻게 지금 하는 일이 세상에 지속적인 영향을 미칠 수 있을까?' 등과 같은

질문을 계속해서 살펴야 한다. 그렇게 탄생한 제품은 제품을 만든 이들의 유산으로 남을 것이다.

'유산으로 남는다'라는 말을 곱씹어보자. 모든 사람은 긍정적인 유산을 남기고 싶어 한다. 고의가 아니더라도, 개인적으로 또는 제품 디자인에서 사용자를 배제하는 것을 유산으로 남기고 싶지는 않을 것이다. 그러기 위해서는 최종 제품이 소외된 사용자에 미치는 영향과 소외된 사용자의 삶에 긍정적으로 영향을 미칠 수 있는 절호의 기회를 이해하는 법을 배우며 성장하고, 이것을 끊임없이 개선해야 한다.

8장

사용자의 삶을 혁신으로
이끄는 아이데이션

G

아이데이션 과정은 아이디어를 구체화하고, 제품 또는 서비스의 핵심 콘셉트를 이해하는 단계로, 팀원들과 제품 또는 서비스에 어떻게 생명을 불어넣을지 브레인스토밍을 시작하게 된다. 표적 사용자를 위한 잠재적인 해법을 발굴하고, 이를 기반으로 개발한 것을 더 보강한 뒤 시제품 제작과 테스트 단계로 넘어간다.

제품 또는 서비스의 모든 것이 시작되는 단계인 아이데이션은 신제품 개발 과정의 핵심이다. 이 단계를 거쳐야 자원을 투입하고, 마케팅 전략을 수립하며, 구체적인 마감일을 세울 수 있다. 이렇게 제품 개발 초기 단계에서 포용성에 초점을 맞추면 불필요한 비용이 발생하는 것을 예방할 수 있고, 개발 과정에서 포용적인 시각이 필요한 주요 지점의 윤곽을 더욱 명확하게 그릴 수 있다. 다른 전략이나 프로세스와 마찬가지로 개선해야 할 문

제를 보다 빠르게 발견할수록 더 적은 비용으로, 더 쉽게 해결할 수 있다. 시작 단계에서 개발 과정에 포용적인 시각을 적용하면 포용성을 염두에 두고 계획을 수립하게 되고, 결국 기업과 사용자 측면에서 최고의 성과로 이어지게 된다. 또한 비용은 최소로 줄이고, 기회는 극대화되며, 골칫거리를 훨씬 줄일 수 있다.

이번 장에서는 인클루시브 디자인 스프린트(신제품 디자인, 시제품 제작, 테스트를 위한 5단계 팀 활동)와 토막 발표(회사 제품과 서비스를 더욱 포용적으로 만드는 중요한 일을 한다는 점을 알려주고, 관련된 영감을 주기 위한 목적의 짤막한 발표)를 통해 아이데이션 과정에 포용성을 접목하는 방법을 알아보자.

인클루시브 디자인 스프린트로 다양한 관점을 추구하라

아이데이션 단계에 제품 포용성을 접목하는 가장 좋은 방법 중 하나는 다양한 관점을 가진 기업 구성원을 모아 인클루시브 디자인 스프린트를 하는 것이다. (디자인 스프린트란, 정해진 시간 안에 팀 단위로 브레인스토밍을 하는 과정으로, 위험을 최소화하면서 신속하게 아이디어를 개선할 수 있다.) 인클루시브 디자인 스프린트는 다양한 관점을 가지고 크게 생각하고, 서로를 자극하게 만드는 데

매우 효과적이다. 그리고 더욱 포용적인 제품 개발을 가능하게 할 뿐만 아니라, 다양한 사용자가 어떻게 생각하고 느낄지를 참가자가 더 많이 경험할 수 있는 절호의 기회를 제공한다.

사실 디자인 스프린트는 새로운 것이 아니다. 이는 2010년, 구글의 제이크 냅Jake Knapp이 처음 생각해냈고, 그 후 구글 벤처스에서 아이디어를 검증하고 제품의 시장 적합도를 평가하는 도구로 심화 발전했다. 인클루시브 디자인 스프린트 기간은 초기에 고안되었던 것처럼 5일로 제한되며, 팀은 그 시간 내에 성공 기준을 정의하고, 서로 여러 가지 해법을 제시하고 비교하며 시제품을 만들고 테스트한다. 실전에서는 프레임워크에 따라 짧게는 3~4일, 길게는 2주 정도의 기간을 두고 인클루시브 디자인 스프린트를 진행한다.

인클루시브 디자인 스프린트는 반복적인 특성이 있는데, 이는 디자인 스프린트를 할 때마다 이전 스프린트에 기반해 개선하는 과정을 되풀이하기 때문이다. 스프린트팀은 각 디자인 스프린트 초기에 도전 과제를 정하고, 끝 무렵에 이 과제를 극복했거나 극복에 가까워질 수 있는 제품이나 시제품을 만든다. 또한 이보다 더 중요하다고 할 수 있는 것은 각 디자인 스프린트가 스프린트팀의 학습으로 이어지고, 미래의 스프린트에 질문이나 도전 과제를 더한다는 점이다.

지금부터 인클루시브 디자인 스프린트를 어떻게 준비하고 수행해야 하는지 자세히 알아보자.

참가자 발굴 및 모집하기

인클루시브 디자인 스프린트를 성공적으로 마치려면 그에 적합한 사람을 모집해야 한다. 다양한 관점과 전문성을 대표하는 사람을 많이 모아 다음과 같은 역할을 맡겨야 한다.

- 스프린트 마스터: 스프린트 마스터(토론 진행자)는 인클루시브 디자인 스프린트가 샛길로 빠지지 않도록 하고, 모든 참가자에게 발언 기회를 주며, 스프린트 과정에서 얻은 교훈을 기록한다.

- 사용자 대표: 사용자 대표는 제품 디자인 대상으로, 소외된 집단에 속한 사람은 물론, 소외된 사용자의 요구와 기호를 매우 잘 아는 전문가도 포함할 수 있다. 도달하려는 다양한 인구나 특정 집단을 대표하는 기업 내부의 사용자와 기존 고객을 모집해 인클루시브 디자인 스프린트가 밖으로 나가지 않게 하는 것이 좋다. (인클루시브 디자인 스프린트에서는 새로운 아이디어가 제기되기 때문에, 이런 아이디어가 더욱 발전하고 성숙할 때까지는 비밀에 부쳐야 할 수 있다.) 신뢰할 수 있는 외부 테스터를 데려오는 것도 좋은 방법이다.

- 고객 서비스 대표 또는 매니저: 고객 서비스 인력은 현재의 고객과 소통하기 때문에 고객의 요구, 기호, 실망감에서 특별한 통찰력을 보여준다.

- 마케팅 전문가: 마케팅 인력은 귀중한 인구통계학 정보를 제공하고, 마케팅 활동에서 누가 배제되었는지 밝혀준다.
- 제품 디자이너/개발자: 제품 디자이너/개발자는 사용자의 요구와 기호를 특징과 기능으로 구현한다. 이런 기술은 논의 중인 도전 과제의 해법을 탐색하는 데 필수다.
- 기술 전문가: 기술 전문가는 팀이 상상하는 제품을 개발하기 위한 기업의 역량에 통찰력을 제공하는 유일한 자격을 갖추고 있다.
- 의사결정권자: 모든 스프린트팀에는 팀원 간에 의견이 분분할 때 제품 아이디어를 계속 밀고 나갈지 결정하고, 최종 판단을 내릴 권한이 있는 고위 임원이나 이해당사자가 있어야 한다.

인클루시브 디자인 스프린트를 더욱 포용적으로 만들기 위해서는 제품팀 업무를 아는 사람이라면 모르고 지나칠 법한 부분을 짚어 질문할 수 있는 다양한 관점의 사람들을 모으는 것이 좋다. 그래야 신선한 눈으로 제품을 바라보고, 예상치 못했던 사용자 경험상의 결함 혹은 마케팅에서 나타나는 단절 등을 발견할 수 있다. 이때, 모든 사람의 발언권을 보장하기 위해 참가자는 최대 10명으로 제안하고, 다양한 관점을 추구하며, 누가 발언권이 세고 약한지를 파악하는 것이 좋다.

스프린트 기간 동안 특정 업무를 완료하기 위해 소규모 팀을 만들어야 할 일이 생기면 서로 다른 부서 사람들로 팀을 구성하도록 한다. 평상시에 함께 일하지 않는 사람들로 팀을 구성하면 혁신적인 시너지가 발생하고, 부서의 기준이나 전략을 지켜야 한다는 압박에서 벗어나 서로의 아이디어를 더욱 자유롭게 확장해나갈 수 있다. 그 결과, 사람들이 더욱 서슴없이 아이디어를 펼치고, 혁신이 촉진된다.

성공적인 인클루시브 디자인 스프린트를 위한 초석 다지기

성공적인 인클루시브 디자인 스프린트 결과 도출을 위해 몇 가지를 제안하려 한다.

- 첫 번째 스프린트를 시작하기 1~2주 전에 다음 내용을 담은 이메일을 스프린트팀 대상자에게 발송한다.
 - 인클루시브 디자인 스프린트의 목적과 참가자 등 기본 정보
 - 스프린트 회의 일시
 - 간단한 신청서 양식 또는 신청 링크
- 모두가 편안하게 움직일 수 있도록 공간이 충분한 회의실을 예약한다.

- 기록과 아이디어 공유에 필요한 물품(화이트보드, 접착식 메모지, 마커 등)을 준비한다.
- 참가자들이 인클루시브 디자인 스프린트 사명 달성 목적으로만 사용할 전자 기기를 준비한다(또는 전자 기기 소지 금지도 가능).

인클루시브 디자인 스프린트 수행하기

제이크 냅이 처음 고안한 디자인 스프린트는 5일간 5단계 과정을 거친다.

01	지도 그리기
02	스케치하기
03	결정하기
04	시제품 제작
05	테스트

인클루시브 디자인 스프린트의 경우, 두 가지 주요 단계를 처음과 끝에 추가해 7단계 과정으로 만들어보자. 단계를 추가하더라도 스프린트를 5일 안에 끝낼 수 있지만, 추가된 단계가 제품 포용성의 중요성을 설명하고, 스프린트 후에도 포용성 작업이 계속될 수 있도록 하는 데 핵심이라는 점을 기억하자.

01	제품 포용성 설명하기
02	지도 그리기
03	스케치하기
04	결정하기
05	시제품 제작
06	테스트
07	교훈 정리 및 다음 단계 기획하기

지금부터 각 단계를 자세히 알아보자.

1단계 **제품 포용성 설명하기**: 첫 번째 스프린트 세션을 시작할 때, 스프린트의 전체 목적 또는 도전 과제의 맥락에서 제품 포용성을 설명한다. '토막 발표'라 부르는 짧은 발표를 하는 것이 효과적이다. 제품 포용성을 설명하기 위해 토막 발표를 하든, 다른 방법을 사용하든 다음 내용을 포함하도록 한다.

- 모두와 함께 모두를 위한 제품을 만든다는 제품 포용성의 정의
- 인간적, 비즈니스 측면에서의 제품 포용성 설득 논리(자세한 내용은 4장 참조)
- 의도적으로 소수자에 속하는 사용자를 위한 제품 개발

의 중요성 설명(그렇게 하지 않으면 배제될 것이기 때문)

- 다른 팀원을 잘 모를 수 있는 사용자 대표에게 팀원을 소개하는 내용 및 사용자 대표 역할의 중요성 설명. 소외된 사용자가 팀에서 환영받고, 인정받으며, 생각과 통찰을 자유롭게 표현해도 괜찮다고 느끼게 할 수 있는 절호의 기회다.

2단계 **지도 그리기**: 제품 포용성을 설명한 뒤 사용자 통점 혹은 제품 사용 시 직면하는 문제와 이런 통점이 나타내는 기회를 표시하는 지도를 그린다. 다음 두 가지 방법은 인클루시브 디자인 스프린트에서 자주 활용된다.

- **고객 여정 지도**: 고객 여정을 시간 순서대로 그리는 것으로, 고객이 제품이나 서비스를 경험하는 과정(구매 전부터 후까지)을 추적하고, 그 과정에서 나타난 문제나 통점을 표시한다.
- **공감 지도**: 공간을 사분면으로 나누어 사용자가 말하고, 행동하고, 생각하고, 느끼는 점을 토대로 사용자 경험을 평가하는 것이다. 이 지도는 한 명의 사용자 경험 또는 다수 사용자의 집단적 경험을 반영할 수 있다. 이를 활용하는 이유는 디자인 과정을 견인하는 인물상을 만들어내기 위함이다.

지도 그리기로 모은 통찰에 기반해 문제나 통점을 해결할 방법을 브레인스토밍한다. 고쳐야 할 결함은 무엇인가? 제품의 어떤 특징을 변경 혹은 추가해 사용자 경험을 개선할 수 있는가? 어떤 기능을 수정 혹은 추가해야 하는가? 이 지점에서 팀은 문제가 아니라 기회에 초점을 맞춰야 한다. 그리고 마지막으로 가장 중요하게 생각하는 문제/기회 한 가지를 밝힌다.

3단계 스케치하기: 앞 단계에서 도출한 문제나 도전 과제의 해법을 한 가지 이상 도출하는 것이다. 디자인 스프린트를 고안한 냅은 다음과 같은 4단계 스케치 프로세스를 권장한다.

- **핵심 정보 모으기**: 20분간 현재 시장에 출시된 유사 제품, 영감을 주는 다른 원천은 무엇이 있는지 토론하고, 토론 결과를 정리한다.
- **해법을 대충 써보기**: 20분간 대강의 아이디어를 스케치한다.
- **신속하게 변형해보기**: 앞서 생각한 것 중 가장 좋은 아이디어를 선정해 8분간 이 아이디어의 변형을 여덟 가지 생각한다.
- **구체적인 내용 생각하기**: 30분간 문제/도전 과제를 극복할 최종 해법을 생각하고 정리한다.

4단계 **결정하기**: 문제/도전 과제를 해결하기 위한 복수의 아이디어가 도출되었으니, 이 아이디어 리스트를 정리해 최고의 아이디어를 밝힌다. 냅은 가장 강력한 아이디어를 결정하기 위해 다음 5단계를 권장한다.

- **미술관 방식**: 해법 스케치를 벽에 일렬로 붙여놓는다.
- **열지도 방식**: 각자 스케치를 조용히 검토하고 마음에 드는 부분에 작은 동그라미 모양의 스티커를 1~3개 붙인다.
- **신속 비평 방식**: 스케치당 3분 동안 집단 전체가 각 해법의 가장 중요한 점을 이야기한다. 뛰어난 아이디어와 중요한 반대 의견을 포착한다. 마지막에 스케치 작성자에게 집단이 놓친 것은 없는지 물어본다.
- **여론 조사 방식**: 각자 가장 선호하는 아이디어를 조용히 선택한다. 동시에 각자가 가지고 있는 큰 동그라미 모양의 스티커를 원하는 곳에 붙여 투표(구속력은 없음)한다.
- **차등의결권 방식**: 의사결정권자에게 큰 동그라미 스티커 3개를 주고, 스티커에 이름을 쓰게 한다. 의사결정권자가 선택한 해법으로 시제품을 만들고 테스트할 것임을 설명한다.

5단계 **시제품 제작**: 해법을 선정한 뒤에는 사용자에게 테스트할 수 있는 시제품을 제작한다. 최대한 실제 제품에 가깝게 만들어야 고객이 다음 스프린트 단계에서 테스트할 때 최고의 결과를 도출할 수 있다.

6단계 **테스트**: 스프린트 마지막 날에 팀이 제작한 시제품을 5명의 고객에게 보여준다. 가능하면 일대일로 제품을 어떻게 생각하는지 이야기를 나누며 제품 사용 및 제품과의 상호작용 방식을 관찰한다. 각 고객과의 면담을 녹화해 팀 전체가 같이 보고 배울 수 있도록 한다. 냅은 다음과 같이 행동 인터뷰를 할 것을 제안한다.

- **우호적으로 환영하기**: 고객이 편안함을 느끼도록 만들며 솔직하게 피드백을 해달라고 요청한다.
- **질문의 맥락 만들기**: 가벼운 대화로 시작해 알고 싶은 주제의 질문으로 전환한다.
- **시제품 소개하기**: 일부 기능이 작동하지 않을 수 있으며, 고객을 시험하는 것이 아니라는 점을 상기시킨다. 고객에게 생각을 그대로 말로 표현해달라고 요청한다.
- **과제와 넛지**nudge(타인의 선택을 유도하는 부드러운 설득법): 고객이 시제품을 스스로 파악하는 모습을 관찰한다. 간단한 넛지에서부터 시작한다. 고객이 생각하는 바를 말할 수 있도록 후속 질문을 한다.

- **보고하기**: 고객이 요약할 수 있도록 질문을 던진다. 그 런 다음 고객에게 감사 인사를 하고, 준비해둔 선물을 전달한 뒤 밖까지 배웅한다.

7단계 교훈 정리 및 다음 단계 기획하기: 스프린트는 '일회성' 활동으로 고안된 것이 아니다. 끊임없는 개선을 목적으로 반복적으로 수행해야 한다. 시제품이 실패하더라도 스프린트는 언제나 성공이다. 그것을 통해 팀이 교훈을 얻고, 앞으로 나아가기 위해 더 많은 정보를 가지고 계획을 수립할 수 있기 때문이다. 많은 경우, 앞으로 나아가기 위한 계획은 또 다른 스프린트를 계획하는 것으로 구성된다. 스프린트는 팀이 추구하는 새로운 아이디어나 다른 길을 제시한다. 아직은 시제품에 불과하므로 배송 준비가 완료된 상태의 신제품을 만들지는 못할 것이다. 따라서 다음 단계로 구체적인 계획을 수립하는 것이 매우 중요하다.

테스트를 끝으로 공식적인 스프린트는 끝이 나지만, 종료 전에 다음 단계를 수행할 것을 강하게 권장한다.

- 스프린트 기간 동안 배운 점을 이야기하는 팀 토론에 참여한다. 토론에서 이야기하는 교훈을 포착하고 기록으로 남기기 위해 필기를 한다.
- 구체적인 실천 항목, 담당자, 마감일을 적어두어 스프린트 이후에도 이 일이 진전될 수 있도록 한다.

15분 토막 발표로
청중의 마음을 사로잡아라

토막 발표는 짧은 프레젠테이션(15분 이하)을 통해 어떠한 개념을 새로운 청중에게 소개하는 것이다. 스프린트 참석자가 스프린트 후반에 추진 가능한 아이디어를 제시할 수 있는 다양한 팀, 개념, 관행에 눈을 뜨게 만들기 위해 스프린트 초반에 토막 발표를 하는 경우가 많다. 또한 인클루시브 디자인 스프린트 전체를 수행할 시간이나 여력이 없을 때, 팀 회의, 브레인스토밍 회의, 전체 회의 또는 다른 집단적 모임 상황에서 팀원을 자극하는 내용의 토막 발표를 하면 사람들이 더욱 포용적인 시각으로 자기 업무를 볼 수 있게 된다.

토막 발표는 제품 포용성 학습의 흥미를 돋우고 더 많이 알고 싶게 만든다. 구글 제품 포용성팀은 무엇이 청중에게 반향을 일으키고 그렇지 못한지 알아보기 위해 구글 내외부에서 토막 발표를 진행했다. 그 결과, 수많은 긍정적인 피드백을 받았다. 발표를 들은 구글 내외부 제품팀은 상담 시간을 더 늘리기를 원했으며, 상담을 통해 콘텐츠를 정리하고, 포용성 관점을 갖고 제품을 개발해 고객을 공정하게 대하고, 더 많은 가치를 창출하고 있는지 알고 싶어 했다.

사람들이 같은 인식을 바탕으로 이야기하고, 잠재적인 고객을 더하고, 대화의 중심을 다양성에서 기회와 고객 증대, 더 큰

사용자 가치 창출로 전환하는 것을 더욱 폭넓게 만드는 열쇠는 제품 포용성에 '몰입하게' 만드는 것이다. 토막 발표는 15분짜리 발표이기 때문에 확장성이 있고, 쉽게 이해할 수 있으며, 포용성 개념을 잘 모르는 사람의 흥미를 자극할 수 있다.

이전에 제품 포용성 실무단이 없는 제품팀을 상대로 구글 제품 포용성팀이 토막 발표를 한 적이 있다. 팀 회의 시간 중 15분을 확보했고, 그 시간을 활용해 제품 포용성이 무엇인지, 제품 포용성팀이 만든 체크리스트(자세한 내용은 6장 참조)를 활용할 시 어떤 장점이 있는지, 제품 포용성 도입으로 성취할 수 있는 성과는 무엇인지, 제품 포용성을 시작하기 위한 다음 단계는 무엇인지 등을 설명했다. 해당 제품팀은 그 즉시 20% 지원자를 모집해 제품 포용성 실무단을 꾸렸다. 이 실무단은 제품 포용성팀과 함께 제품팀 전체를 위한 전략을 수립했다. 발표가 효과를 발휘할 수 있었던 것은 제품 포용성의 개념을 명확하게 설명하고, 구체적인 제품의 기회를 밝히며, 사용자에게 어떻게 도움이 되는지 제시했기 때문이다. 이제 이 제품팀은 거의 모든 제품에 포용성 수호자를 활용하고 있다. (포용성 수호자는 여성, 유색인종, 50세 이상 등 다양한 배경을 가진 소외된 집단에 속하는 임직원으로, 자신의 관점을 공유하고 제품을 테스트한다.)

토막 발표가 성공하기 위해서는 준비가 중요하다. 15분 이하라는 짧은 시간 동안 주장을 펼쳐야 하므로, 철저하게 발표를 계획해야 한다. 다음 프레임워크를 활용해 발표를 구성해보자.

- 이목을 끄는 제목이나 매력적인 사례 연구를 제시해 참가자의 흥미를 유발하고, 인간적 측면에서 제품 포용성을 설득한다.
- 제품 포용성 개념을 설명한다. 잘 모르는 청중을 위해 제품 포용성이란 제품 디자인 과정 전체에 포용적인 시각을 적용하는 것이라고 정의하면서 시작한다.
- 비즈니스 측면에서 제품 포용성이 중요한 이유를 설명한다. 비즈니스 기회가 있는 인구 집단을 보여줄 수도 있다.
- 제품 개발 과정에 포용성을 접목하는 것의 중요성을 뒷받침할 데이터, 실사용자 피드백, 예시 등을 소개한다. (제품 포용성을 인간적, 비즈니스 측면에서 설득하는 논리는 4장 참조)
- 참석자가 할 수 있는 구체적인 행동을 몇 가지 제시해 포용성을 업무에 적용할 수 있게 한다. 예를 들면 제품 포용성팀의 리스트서브 구독하기, 도그푸딩 풀에 가입하기, 포용적 마케팅 원칙을 따르겠다고 약속하기 등의 행동을 제시할 수 있다. (도그푸딩은 새롭게 개발된 제품을 내부 사용자에게 테스트하는 것을 포함한다. 자세한 내용은 9장 참조)
- 가지고 있는 제품 포용성 자원(내부 웹사이트 등)이 있다면 공유하고, 청중에게 인클루시브 디자인을 업무에 적용하기 위한 한 가지 행동을 할 것을 요청한다.
- 참석자가 발표자나 팀원에게 연락해 추가 정보 또는 조

언을 받을 수 있도록 연락처를 공유한다.

토막 발표는 열정을 불러일으키고, 제품팀이 시작했으면 하는 몇 가지 주요 행동을 도출하는 지름길이다. 단 15분 만에 제품 포용성을 제품 디자인 과정에 포함하겠다는 지지를 얻을 수도 있고, 아이데이션 단계에서 발표하면 그 이후 제품 디자인 과정 전체에 발표 효과가 흘러넘칠 수도 있다.

기억하자. 아이데이션은 가장 거대하고, 대담하며, 눈부신 아이디어가 도출되는 단계다. 사용자의 삶을 더 나은 방향으로 바꿀 수 있는 혁신적인 방법을 생각해내고, 기업 구성원의 창의력과 힘을 이용해 꿈을 행동과 가시적인 제품으로 만들어내는 것은 즐거운 일이다. 한 시간이든, 하루 또는 일주일이든 시간을 들여 아이디어를 생산하고, 포용적인 아이디어를 내놓는 것은 포용적인 팀, 제품, 기업을 만드는 핵심 열쇠다.

9장

사용자를 더 깊이 이해하기 위한
도그푸딩과 적대적 테스트

고양이는 개 사료를 싫어한다. 어떻게 이것을 알 수 있을까? 확실하게 답을 찾는 유일한 방법은 다양한 개 사료를 다양한 고양이에게 줘보는 것이다(물론 농담이다! 나는 그런 일을 절대 하지 않는다). 이 논리를 인간에게도 적용할 수 있다. 즉, 사람들에게 물어보거나 제품을 써보게 하지도 않았으면서 그들의 요구가 무엇인지 가정해서는 안 된다. 고양이의 기호와 개의 기호가 다르듯, 한 사용자에게 효과가 있다고 해서 다른 사용자에게도 효과가 있으리라는 보장은 없다. 개인은 모두가 다르고, 그에 맞는 대우를 받아야 한다. 어떤 개인이나 사용자 집단에 어필하고 효과적인 것이 무엇인지를 알아보는 유일한 방법은 직접 물어보고, 경청하고, 테스트하고, 이것을 제품 디자인 및 개발 과정 전체에 걸쳐 되풀이하는 것이다.

사용자와 소통하고 그들이 제품을 사용하게 하는 것은 사용자와 관련성 있고 포용적인 제품을 만드는 데 매우 중요하다. 실제로 잠재적인 사용자와 소통하고, 그들이 제품을 사용해보게 하지 않으면 사용자들이 잘 사용하지 못하거나 사용하지 않을 제품을 개발할 위험이 있기 때문이다. 모두를 위한 제품을 개발할 수 있다는 말은 나이, 인종, 민족, 능력 등의 차원에 걸쳐 그동안 소외되었던 사용자의 관점을 적극적으로 찾아내야 한다는 것을 의미한다. 제품 포용성팀은 구글에서 다양한 연구 방법을 활용해 그동안 소외되었던 사용자를 더욱 깊이 이해하고자 했다. 이를 위해 다음 두 가지 연구 방법을 우선시했다.

- 도그푸딩: 구글은 사용자에게 공개하기 전에 자사의 제품을 사용해봐야 한다고 생각한다. 도그푸딩은 출시 전에 내부에서 제품 토론을 하거나 테스트하는 활동을 포함한다. 또한 포커스 그룹이나 사용자 테스트를 수행할 수도 있다. 신뢰할 수 있는 구글의 테스터 프로그램은 도그푸딩을 구체적이고 솔직한 피드백과 아이디어를 줄 수 있는 구글러의 가족과 친구, 신뢰할 수 있는 파트너까지 확장한다.
- 적대적 테스트: 제품 포용성팀은 제품 출시 전에 적대적 테스트를 통해 다양한 내부 테스터 집단(도그푸딩 참가자)에게 제품을 망가뜨려보라는 임무를 준다. 이 테스트의

목적은 소외된 사용자를 배제할 수 있거나 그렇게 보이는 모든 결함을 드러내 제품 출시 전에 문제를 해결하는 것이다.

소외된 집단에 속하는 도그푸딩 참가자와 테스터를 '포용성 수호자'라고 부른다는 점에 유의하자. 이번 장에서는 도그푸딩과 적대적 테스트 프로그램을 시작하는 방법, 제품팀과 함께 이런 프로그램에 사람들이 참여하게 하는 방법 등을 이야기한다. 또한 제품 디자인 및 개발 과정에서 포용적 관행을 실천하는 것이 어떻게 제품 품질 개선으로 이어졌는지를 보여주는 네 가지 사례 연구를 제시할 것이다.

도그푸딩 참가자와 내부 테스터 풀 관리법

기업의 규모가 크고 구성원이 다양하다면 제품팀이 소외된 사용자로부터 피드백이 필요할 때 활용할 수 있는 도그푸딩 참가자와 내부 테스터 풀을 만드는 것이 좋다. 구글에서는 임직원 자원 그룹^{ERG}이 소외된 집단에 속한 지원자를 찾을 수 있는 매우 훌륭한 공급원 역할을 한다. ERG는 임직원 주도의 모임으로,

구글이 재정 및 프로그램 차원에서 지원하며, 다양한 사회, 문화, 소수자 집단을 대표한다. 구글에는 다음과 같은 ERG가 15개 정도 있다.

- HOLA^{Hispanic/Latinx Googlers}: 히스패닉/중남미계 구글러
- BGN^{Black Googler Network}: 흑인 구글러 네트워크
- 그레이글러^{Greyglers}: 장년층 구글러
- IBN^{Inter Belief Network}: 신념 간 네트워크

제품 포용성팀은 주기적으로 전사 임직원에게 도그푸딩 풀 가입 초대장을 보내고, 임직원 역시 다음 예시처럼 자신이 신청할 수 있는 도그푸딩 기회 알림을 정기적으로 받는다.

- 제품 출시를 앞두고 있으며, 제품 경험 피드백을 구하는 팀이 있다.
- 시제품을 제작했고, 테스트와 피드백을 위해 다양한 관점이 필요한 팀이 있다.
- 잠재적인 기회를 발굴했는데, 이것이 다양한 잠재 사용자에게 반향을 일으킬 수 있을지 확인하려는 팀이 있다.

지금부터 도그푸딩 참가자와 내부 테스터 풀을 어떻게 만들어야 하는지, 제품팀 업무에 이들을 어떻게 참여시켜야 하는지 하나하나 알아보도록 하자.

임직원 모집하기

임직원은 대개 도그푸딩 참가자와 적대적 테스터로 활동하는 데 적극적이기 때문에 사람을 모으기가 어렵지는 않을 것이다. 기업은 임직원이 이런 역할을 할 수 있도록 적극적으로 일정상의 융통성을 제공하고, 이 일이 임직원의 주 역할이 아님을 이해하는 감수성을 갖춰야 한다. 모집 자체는 사람들에게 참여 여부를 묻는 것에 불과할 때가 많다.

- 기업에 ERG(내지는 유사한 그룹)가 있다면 그룹 리더와 함께 모집에 나선다. 다양성과 제품 포용성을 주제로 토막 발표(자세한 내용은 8장 참조)를 하고, 관심 있는 사람을 모으기 위한 신청서를 비치한다.
- 제품 포용성이 무엇인지, 다양한 테스터 집단을 모집하는 이유가 무엇인지 등을 설명한 이메일을 기업 전체에 보내고, 도그푸딩 풀에 가입할 것을 권유한다.

임직원을 도그푸딩 풀에 모집하는 것은 일회성이 아니라 지속적인 노력을 기울여야 하는 활동이다. 성공률을 높이는 방법을 소개한다.

- 보통의 경우라면 참여 기회가 거의 없는 사람에게 접근한다.
- 참여 여부는 선택 사항임을 명시한다.

- 사람들의 시간, 노력, 전문성에 감사를 표한다.
- 제품과 테스트의 이면에 있는 '왜'를 공유해 모두가 자신의 참여가 얼마나 중요한지 깨닫게 한다.
- 열린 마음으로 피드백을 받아들이고 이를 시행한다. 그렇지 않으면 도그푸딩 참가자는 자신이 의견을 내도 소용없다고 생각하게 된다.

기업의 인력 규모가 너무 작거나 도그푸딩 참가자와 내부 테스터 풀을 만드는 데 필요한 다양성이 부족한 경우, 다음과 같은 대안을 생각해본다.

- 유저테스팅이나 밸리데이틀리(자세한 내용은 7장 참조) 등의 서비스를 활용해 원격 연구를 수행한다.
- 기존 고객, 대학, 업계 및 전문가 집단, 비영리 단체 등 외부에서 참가자를 모집한다.
- 외부 기업과 계약하여 포커스 그룹과 사용자 테스트를 진행한다.

도그푸딩 책임자 선정하기

도그푸딩 참가자 풀을 만들 때 도그푸딩 참가자와 제품팀 사이를 조율할 능력이 있고, 적극적으로 이 일을 하고 싶어 하는

사람을 도그푸딩 책임자로 선정(풀에서 또는 기업 내에서)하는 것이 좋다. 도그푸딩 책임자가 자신의 소관이 어느 정도인지 이해할 수 있도록 교육하는 시간이 필요하다는 점을 유념하자.

구글에는 헌신적인 도그푸딩 책임자가 몇 명 있다. 오스틴 존슨^{Austin Johnson}은 처음에는 자신의 20% 프로젝트로 이 임무를 맡았고, 2019년 말에 벤 마르골린^{Ben Margolin}과 로빈 박^{Robin Park}이 책임자 자리를 이어받을 때까지 도그푸딩 책임자로 활동했다. 오스틴은 현재 유튜브에서 사용자 테스트 전략 창구이자 구글 전사의 여러 팀을 위한 컨설턴트로 일하고 있다.

도그푸딩 책임자의 핵심 활동은 여러 팀의 테스트 요구를 평가하고, 다양성의 여러 차원에 걸쳐 테스트의 대표성을 강화하는 방법을 고민하며, 팀의 진척도를 관리하는 데 도움을 주고, 팀 업무에 포용적인 테스트를 접목하는 데 팀이 책임지고 나서게 만드는 것이다.

포용성 수호자 관리하기

▶ 오스틴 존슨, 음악 레이블 파트너 운영 매니저, 전(前) 20% 도
 그푸딩 책임자

소외된 집단에 속하는 지원자(일명 '포용성 수호자') 명단을 관
리하고, 제품 출시 전에 그들에게 제품 테스트 또는 제품
팀에 피드백을 제공할 기회를 공지하는 것으로 제품 포용
성 이니셔티브를 확대하는 데 일조하는 것이 나의 역할이
었다. 내가 받은 대다수의 요청은 제품팀이 보낸 것으로,
제품 포용성팀의 의견을 구하거나 곧 시장에 출시할 새로
운 애플리케이션이나 하드웨어를 테스트하기 위해 지원자
를 모집해달라는 내용이 많았다.

　다양한 관점을 도입해 출시 전에 제품을 평가하는 것
은 모든 구글 사용자를 위한 해법을 만들고, 구글 제품이
집단 사이의 분열을 조장하는 것이 아니라, 다양한 사용자
집단에 실질적으로 힘을 줄 수 있게 만든다. 구글이 몇몇
사람의 관점으로 제품을 개발한다면 구글의 기술로 세상
을 개선하는 해법을 도출하는 일에 적극적으로 임한다고
말할 수 없다.

　수많은 방법의 포용적인 사용자 테스팅으로 팀이 얻는
이점은 실로 막대하다. 측정하기 어려운 방식으로 팀원들
이 성장하는 것(공감대 형성, 창의적 과정 반복 등)은 물론, 제품

팀에 없을 수도 있는 소외되고 간과되었던 집단에 속한 구글 내부 지원자에게 접근 기회를 주어 제품 문제 해결과 더 나은 해법 개발을 도와준다.

또한 출시 전에 특정 기능이 스트레스 테스트를 거칠 수 있게 만들어 제품팀에 도움을 줄 수 있다. 준비되지 않은 제품의 출시는 어불성설이기 때문이다. 나는 모든 피부톤을 정확하게 표현해야 하는 제품을 테스트할 지원자를 모집하는 일을 도운 적이 있다. 이런 테스트를 수행하는 유일한 방법은 다양한 피부톤을 가진 사람을 대규모로 동원하는 것이다. 지원자가 없었더라면 제품팀의 의도대로 테스트하기가 훨씬 어려웠을 것이다.

도그푸딩 참가자와 제품팀의 협력 조율하기

제품팀에 도그푸딩 참가자가 누구인지, 그들과 어떻게 연락해야 하는지 등을 알려주자. 포커스 그룹이나 테스트에 도그푸딩 참가자가 참여해야 할 때, 제품팀이 직접 서면으로 요청하도록 만드는 것이다. 참여 요청서에는 다음과 같은 내용이 반드시 들어가야 한다.

- 제품팀이 개발 또는 시험하고자 하는 제품이나 서비스에 대한 간단한 설명

- 제품팀이 해당 제품이나 서비스와 관련해 현재 수행 중이거나 과거에 했던 다양성 및 포용성 연구에 대한 간단한 설명. 이 내용은 도그푸딩 책임자가 제품팀이 고려하는 핵심 사용자가 누구인지 이해하고, 적합한 사람을 포커스 그룹이나 테스트에 참여하게 하는 데 중요하다. 도그푸딩 책임자는 이 내용을 보고 제품팀의 도그푸딩 풀에 있는 빈틈을 발견하고 풀을 확장하는 데 도움을 줄 수 있다.
- 피드백이나 테스트가 언제 필요한지 또는 언제 완료되어야 하는지를 보여주는 시간표나 일정표
- 기타 조건이나 제약 사항
- 법무팀, 마케팅팀 등 기타 관련 팀과 협업하는 업무(그리고 해당 팀이 해야 하는 승인 업무)
- 도그푸딩 참가자에게 발송할 이메일 초안에는 다음과 같은 내용이 포함되어야 한다.
 - 제품팀이 도그푸딩 참가자를 모집하는 목적
 - 일정 조율을 돕기 위한 시간표나 일정표
 - 도그푸딩 참가자가 해당 연구에 던질 가능성이 큰 질문을 다룬 FAQ 리스트
 - 추가 질문이나 우려가 있을 시 연락할 수 있는 제품팀 담당자 연락처

제품팀으로부터 요청서를 받으면 도그푸딩 책임자는 해당 제품의 포용성 기준을 충족하는 모든 도그푸딩 참가자에게 이메일 알림을 보내야 한다. (제품과 필요한 피드백에 따라 기존에 등록된 도그푸딩 참가자 외에 더 많은 사람에게 초대장을 보낼 수 있다.) 이메일 알림을 작성할 때는 다음과 같은 내용을 포함해야 한다.

- 포커스 그룹 또는 테스트 목적, 해당 제품이나 서비스가 목표로 하는 효과
- 도그푸딩 참가자가 필요한 시기를 보여주는 시간표나 일정표
- 장소
- 참가 자격이 있는 사람만 회신할 수 있도록 하기 위한 제약 사항
- 회신/등록 마감일
- 자발적 참여를 강조하는 문장

도그푸딩 기회를 공지할 때 사용할 수 있는 샘플 이메일을 하나 공유한다.

✉ ─────────────────────

포용성 수호자 여러분, 안녕하세요!

여러분이 [제품명]의 내부 테스트에 참여할 기회가 생겨 연락드렸습니다. 다음 한 달 동안 이 제품을

시험해볼 [구체적인 장소]의 동료를 찾고 있습니다.

참가자는 이 제품을 야외에서 사용해야 하고, 제품의 기능, 디자인, 전반적인 사용 경험 등을 묻는 피드백 설문조사를 매주 실시할 예정입니다. [제품 배경 및 연구 목적]

관심 있으신 분은 [이곳]에서 신청해주시면 연락드리겠습니다!

더 자세한 내용을 알고 싶으시면 이 연구의 [FAQ]를 참고하거나 [담당자 연락처]에게 연락해주시기 바랍니다.

여러분이 모두를 위한 제품 개발에 보여주는 헌신에 언제나 감사드립니다!

포커스 그룹이나 테스트가 시작되는 날짜가 다가오면 도그푸딩 참가자에게 정기적으로 이메일을 보내 시작일이 다가오고 있음을 알리고, 집결 장소, 당일 준비물 등 기타 필요한 정보를 첨부한다.

제품팀과 함께 후속 조치 취하기

제품팀장과 주기적으로 연락해 팀의 진척도를 파악하고, 제품팀이 공유하는 교훈을 취합하며, (필요하면) 후속 도그푸딩 세션 계획을 수립한다. 다음은 샘플 이메일(오스틴 존슨 작성)로, 자신에게 맞게 변형해 활용할 수 있다.

안녕하세요, [수신자 이름] 님. 잘 지내고 계시죠? 지난번에 포용적인 시각을 활용한 제품 개발을 도와드린 이후 일이 어떻게 진행되고 있는지 제품 포용성팀을 대신해 여쭤보고자 연락드렸습니다. 통계상으로 눈에 띄는 변화는 어떤 것이 있었나요? 도그푸딩 참가자에게서 들은 특별한 통찰은 없었나요?

아래 첨부한 내용은 저희가 이 팀뿐 아니라 다른 제품팀과 협력해 평가하고자 하는 몇 가지 측정 기준입니다.

[평가하고자 하는 측정 기준(11장 참조)]

궁금하신 점이 있다면 연락해주세요. 회신은 언제나 환영합니다.

감사합니다.

[발신자 이름]

제품 포용성팀은 적어도 분기에 한 번 제품팀에 이메일을 보내 일이 어떻게 진행되고 있는지를 묻는다. 이런 이메일은 도움이 필요한지 또는 공유할 만한 흥미로운 일은 없는지를 물어보는 짧고 친절한 내용으로 구성해야 한다. 또는 자기 팀에 중요한 측정 기준을 보내주고, 제품팀이 중요시하는 측정 기준과 제품 포용성과 관련해 그런 측정 기준이 긍정 혹은 부정적인 방향으로 변화했는지를 알려달라고 요청할 수 있다.

제품 포용성팀은 제품팀장의 답신을 통해 협업하는 팀의 최신 정보를 얻고, 추가로 지원을 제공할 수 있는 영역이 있는지 파악할 수 있다. 또한 이러한 피드백으로 제품팀과 함께 제품의 진전을 측정하고 벤치마크하며, (제품 포용성팀 자체의 포용성을 포함해) 제품 포용성에 더욱 책임감을 느낄 수 있다.

도그푸딩 참가자와 테스터 후속 관리하기

제품팀장은 도그푸딩 참가자와도 지속적으로 연락해야 한다. 최근에 진행된 포커스 그룹이나 제품 테스트에 참여했던 도그푸딩 참가자에게 후속 연락을 하는 것이 특히 중요하다. 참여해주어 고맙다는 마음을 전하고, 참가자의 시간, 노력, 전문성이 제품팀, 제품팀 업무, 개발한 또는 개발 중인 제품에 얼마나 긍정적인 영향을 미쳤는지 알려주는 내용의 이메일을 보내도록 한다.

도그푸딩과
적대적 테스트의 사례 연구

구글의 여러 제품팀은 제품 개발부터 출시 직전 및 직후 단계, 마케팅에 이르는 과정 전체에 걸쳐 포커스 그룹과 테스트를 진행하기 위해 제품 포용성팀에 도움을 구한다. 이번에는 포용성 수호자를 강점으로 활용한 제품팀들의 사례를 살펴보려 한다.

이 혁신적인 팀들이 의식적으로 집중했던 문제는 구글의 제품이 소외된 사용자와 주류 사용자 모두의 요구를 충족할 수 있도록 하는 데 도움이 되었다. 사례 연구를 살펴보며 각 팀이 직면했던 다음의 순간에 유의하자.

- 업무 초반에 포용성 생각하기
- 다양성의 여러 차원 살펴보기
- 피드백을 바탕으로 반복적으로 개선하기

사례 연구: 아울케미^{Owlchemy}

아울케미는 2017년에 구글이 인수한 비디오 게임 개발사다. 현재 아울케미팀은 가상현실^{VR} 제품과 아바타 개발을 담당하고 있다. 업무를 시작한 순간부터 소외된 집단에 속한 구글러와 소통하며 사용자의 광범위한 차이를 수용할 수 있는 더욱 포용

적인 제품을 개발하고 있다.

지금부터 살펴볼 내용은 아울케미팀이 베케이션 시뮬레이터 ^Vacation Simulator^(최고의 휴가를 보내기 위해 미션을 수행하는 게임)를 개발하면서 토론한 내용으로, 플레이어가 가상 세계에서 자신의 아바타를 만들 때 사용하는 아바타 커스터마이저 ^Avatar Customizer^ 라는 시스템의 세부 사항을 설명한다.

모두를 위한 VR 아울케미 랩스 ^Owlchemy Labs^에서는 '모두를 위한 VR'을 모든 일의 중심으로 여긴다. 아울케미는 모든 사람이 아울케미 게임을 하고, 즐기며, 게임 속 플레이어가 진짜 자기라고 느낄 수 있게 만들어야 한다고 생각한다.

그들은 이런 철학을 실현하기 위해 모든 사람이 원하는 만큼 시간을 들여 아바타를 꾸미고, 그럴싸하고 자신과 연관되었다는 느낌을 받을 수 있는 아바타 시스템을 개발하기로 했다. 그리고 셀 수 없이 많은 연구, 컨설팅, 지겨울 정도의 테스트를 통해 아바타 커스터마이저에 정교하면서도 강력한 옵션을 넣을 수 있었다. 이런 (현재 진행 중인) 업무의 결과와 모든 사람을 VR에서 구현하는 시스템을 개발하는 과정의 이면을 조금이라도 공유할 수 있게 되어 이루 말할 수 없이 기쁘다.

아바타 커스터마이저에는 무엇이 있나? 개발 초기, 휴가가 자기를 돌보는 활동으로 가득 차 있다는 사실을 깨달았다. 휴가지

에서 옷을 차려입는 것, 새 옷을 입고 기울을 보는 것, 셀카 촬영까지 말이다! 플레이어가 진짜로 VR에 몰입하려면 화면 위에서 동동 떠다니는 헤드셋과 손을 뛰어넘는 아바타 시스템을 구축하는 것이 필수라는 점을 깨달았다.

아바타 시스템 구축은 어느 프로젝트에서나 방대한 작업이지만, VR용으로 개발한다는 점은 이 작업을 더욱 복잡하게 만들었다. 기술적인 문제는 제쳐놓고라도, VR의 존재감이 크기 때문에 플레이어가 게임 아바타와 자기를 동일시하는 것이 더욱 중요해졌다. 아울케미는 이 막중한 임무를 아울케미답게 기쁜 마음으로 받아들였다.

우선, 사람의 신체적 정체성을 이루는 다양한 시각적 요소를 처리하기 위해 신체적 특징의 범위를 좁혔다. 플레이어가 자신의 특징적인 신체 모습의 요소를 활용해 베케이션 아일랜드 Vacation Island 속 가상의 자아를 현실 세계의 자신과 거의 동일하게 구현하는 것을 목표로 했다.

게임을 시작하면 아바타 모습을 수정하기 위한 스위치, 다이얼, 손잡이로 구성된 화장대 모양의 친절하고 쉬운 사용자 설정 인터페이스가 사용자를 반긴다. 핸들로 화장대 높이를 조정하면 가상의 자아를 만드는 작업이 시작된다.

플레이어는 아바타 커스터마이저로 다음과 같은 요소를 설정할 수 있다.

- 피부톤: 가장 즉각적으로 사람을 식별하는 요소로, 거의 모든 사람이 자신의 정체성에서 중요하게 생각한다.
- 얼굴 가리개 색: 눈의 색 대신, 얼굴 가리개의 색을 설정하도록 했다. (어차피 VR 시뮬레이션 속에 있으니 말이다!) 얼굴 가리개 색은 눈의 색이 될 수도 있고, 스타일에 맞게 선택할 수도 있다.
- 머리 모양과 색: 모든 사용자가 색, 질감, 스타일은 물론, 히잡과 두건과 같은 종교 및 문화적 요소 (많은 사람에게 매우 중요하고 핵심적인 정체성이다!) 등 자신의 머리 모양을 (그리고 수염도!) 반영하는 옵션을 찾기를 바랐다.
- 안경: 머리 모양과 마찬가지로, 어떤 사람들은 안경이 단순한 액세서리가 아니라 자기 정체성의 일부라는 점에 공감했다.

아바타 커스터마이저는 몇 가지 핵심 기능을 사용하는 것만으로도 VR 세계에서 진짜로 그럴듯한 아바타를 만들 수 있는 강력한 도구로 다듬어졌다. 그리고 필수적인 영역만 선택적으로 심화하고, 전체적으로는 단순함을 추구하는 것이 사용자가 자신을 상징적으로 나타내는 아바타를 만드는 데 핵심이라는 점을 배웠다.

개발 과정과 고려 사항 '모두가 자기 자신처럼 느끼게 만든다'

고 했을 때의 모두는 정말 모든 사람을 의미했다. 아울케미 개발 팀은 VR 아바타 시스템 운영을 위한 더욱 다양하고 포용적인 기준선을 마련해야 한다는 막중한 책임을 느낀다. 과거의 게임 아바타 시스템은 특정 소수자 집단을 반영하지 못했고, VR에서 어설픈 시스템을 가지고 누군가를 배제했을 때의 결과는 기존 게임보다 파장이 훨씬 크기 때문이다.

가상 세계를 포함한 모든 곳에서 우리 모두는 당연히 있는 그대로의 자신이 될 수 있어야 한다. 그래서 아울케미는 아바타 시스템 전체에 역량을 쏟아부었다. 일이 엄청나게 많을 것이라고 짐작은 했지만, 깊이 파고들기 시작하기 전까지는 일이 얼마나 많을지 감을 잡지 못했다.

첫 번째 단계는 팀 스스로 찾을 수 있는 최대한의 정보를 수집하는 것이었다. 예술가 안젤리카 다스Angelica Dass의 인간Humanae 프로젝트*와 펜티Fenty(팝스타 리한나Rihanna가 루이비통모에헤네시LVMH 그룹과 합작한 패션 브랜드. 2021년 현재 사업 중단)의 파운데이션 제품 라인**에서 피부톤에 관한 영감을 얻었다.

모발의 경우, 질감의 정도에서부터 시작했다. 다양한 미용 웹사이트를 통해 모발 질감을 1-4C로 분류(1: 생머리, 2: 반곱슬, 3: 곱슬, 4: 강한 곱슬)한다는 것을 배웠다. 그다음에는 스타일링을 살펴보았다. 나이, 젠더, 모발 질감, 주요 문화 집단에 걸쳐 공통적

* https://www.angelicadass.com/humanae-project
** https://www.fentybeauty.com/face/foundation

인 헤어컷을 조사하고, 각 그룹에서 몇 개의 스타일을 뽑아냈다.

이상의 조사만으로도 충분히 작업을 시작할 수 있었지만, 기존 지식에 맥락을 제공하고, 비전문가이기에 생길 수밖에 없는 빈틈을 메워줄 전문가가 필요하다고 생각했다. 그래서 구글 제품 포용성팀, 프리티 브라운 앤 널디Pretty Brown & Nerdy(유색인종의 TV, 게임, 영화 리뷰 콘텐츠)에서 온 현지 전문가, 몇몇 업계 친구들을 비롯해 굉장히 멋진 집단들이 게임 내 대표성과 팀의 이해도에서 주요한 빈틈을 발견하는 데 큰 도움을 주었다. 외부의 도움을 받아 중장년층 여성의 머리 모양이 부족한 문제, 머리가 긴 남성은 없는 문제, 무슬림이 쓰는 다양한 두건에 적합한 용어를 사용하는 문제, 곱슬머리 및 강한 곱슬머리 질감 표현과 모델링이 부정확한 문제를 해결할 수 있었다.

때로는 대표성이 새로운 기술의 개발을 의미하기도 했다. 흑인 남성의 머리 모양 문제로 고심했을 때, 페이드fade(정수리에서 목까지 내려오면서 머리카락 길이가 점점 짧아지는 남성 헤어스타일)를 표현하기 위해 투명 그라데이션을 적용했다. 또한 플레이어의 움직임에 따라 긴 머리가 움직이게 만들기 위해 긴 머리가 더욱 진짜처럼 느껴지는 물리학적 기술을 맞춤 개발했다. 히잡의 경우, 히잡이 상체에 고정되어 목 부위의 맨살이 드러나지 않게 하기 위해 새로운 애니메이션 도구를 만들어야 했다.

겉보기에는 사소하지만 이런 구체적인 사항이 모두가 자신을 진짜로 표현할 수 있도록 시스템을 구현하는 데 매우 중요했

다. 전체적으로 계산해보면 베케이션 시뮬레이터의 아바타 커스터마이저에 투입된 개발 시간은 현재까지 2,000시간 이상이고, 이 시간은 계속해서 늘어나고 있다.

VR에서 나 자신이 되자! 아울케미의 아바타 시스템과 사용자 개별화 옵션이 얼마나 풍부한지 그리고 오늘날의 시스템이 개발된 그 이면의 과정이 어땠는지 소개할 수 있어 매우 기쁘다. VR 프로젝트가 이 정도 규모의 난제를 극복한 것은 절대로 작은 성과가 아니다. 하지만 아울케미는 여전히 이 프로젝트를 제대로 수행해야 한다고 확신하며, 그럴 의지도 굳건하다. 모든 사람은 VR에서 자기 자신이 될 권리가 있으니 말이다.

　　게임이 출시되었을 때 플레이어가 베케이션 시뮬레이터에서 자신의 아바타를 다양하게 꾸미는 모습을 볼 날을 손꼽아 기다리고 있다. 앉아서 긴장을 풀고, 휴가를 떠날 준비를 하자!

코멘트 이 사례에서 내가 가장 좋아하는 부분은 아울케미가 개발 막바지에 불공평한 점을 발견해 해결하려고 하지 않고, 개발 초기부터 제품 포용성을 중요시했다는 점이다. 아울케미팀은 젠더, 인종, 종교 등 다양성의 여러 차원에 걸쳐 포용성 수호자 집단을 확보함으로써, 제품을 더욱 포용적으로 제작하기 위한 질문을 던지고 피드백을 받으며, 실시간으로 제품을 개선하는 과정을 반복했다. 사람들의 대표성을 진짜로 반영하는 방법을 배우고,

피부톤에서 모발 질감까지 모든 영역에서 피드백을 구했다. 이것 이야말로 팀이 기능하는 가장 이상적인 방식이 아닌가 싶다.

거의 모든 제품팀이 사용자 연구와 테스트에 어느 정도 참여한다. 다양한 관점을 연구에 반영하는 것에는 막대한 추가 투자가 필요하지 않지만, 그렇게 함으로써 제품팀은 전이라면 상상조차 할 수 없는 통찰력을 얻게 된다. 포용적인 연구는 창의력과 혁신을 자극하고, 이전에는 접근할 수 없었던 시장, 즉 과거의 제품과는 절대 상호작용하지 않던 소비자로 향하는 길을 열어준다.

그동안 소외되었던 소비자와 소통하기 시작하면 비즈니스를 성장시킬 새로운 기회가 명확하게 보인다. 따라서 포용적인 집단은 처음부터 한계점에 주목하며 시간과 자원을 절약할 뿐만 아니라, 기회도 더욱 확대하게 된다.

그러니 제품 포용성을 향해 한 걸음 내딛어보자. 아이데이션부터 테스트까지 제품 디자인 과정에서 하나 이상의 포용성 행동을 하겠다고 다짐하자. 예를 들면 제품 디자인 초기와 중반에 2개의 다양성 차원을 대상으로 포커스 그룹을 실시하고, 막바지에는 포용적인 사용자 테스트를 진행할 수 있다.

시제품이나 출시 가능 제품을 만들기 전후에 표적 사용자에게 의견을 구하면 사용자 피드백에 따라 변화를 줄 수 있는 여지가 있다. 그러나 처음부터 포용성을 고려하면 잠재적인 문제나 우려를 조기에 해소할 수 있고, 결과적으로 시간과 돈을 덜 들이면서도 더욱 포용적인 제품을 만들 수 있다.

사례 연구: 그래스호퍼 Grasshopper

그래스호퍼는 컴퓨터 프로그래밍 경험이 없는 성인을 대상으로 하는 코딩 학습 애플리케이션이다. 컴퓨터 프로그래밍에 더 많은 사람이 함께하게 하는 것을 사명으로 하는 그래스호퍼팀은 나이, 생물학적 성, 사회경제적 지위 등과 관계없이 모두를 위한 애플리케이션을 개발하고자 했다. 이런 목표를 달성하기 위해 다음과 같은 제품 포용성 모범 사례를 적용했다.

- 프로젝트의 이유를 명확하게 정의한다.
- 컴퓨터 과학 분야에서 소외되었던 사람들이 누구인지 생각해보고, 의도적으로 그들을 위한 제품을 개발한다.
- 개발 과정에서 인클루시브 디자인을 접목한다.
- 포용성 수호자 도그푸딩 풀에 속한 유색인종, 여성, 그 외 소외된 집단 사람들의 피드백을 수렴한다.
- 애플리케이션을 사용하기 쉽고 재미있게 만들어 더 많은 사람을 플랫폼으로 끌어들인다.

그래스호퍼는 2018년에 안드로이드와 iOS에 처음으로 출시되었고, 출시 한 달 만에 누적 다운로드 수가 100만을 돌파했다. 이후 그래스호퍼의 애플리케이션은 사용하기 쉽고 기능적이라는 호평을 받았다. 한 사용자는 "그래스호퍼는 겉모습과 관계없이 누구나 코딩을 배울 수 있다는 사실을 알려준다. 덕분에 나

에게 새로운 세상이 열렸다"라고 말했다.

이 사례 연구가 주는 교훈은 다음과 같다.

- 배제가 일어나는 영역을 살펴보며 어떤 소외된 사용자를 위해 제품을 개발할 것인지 생각한다.
- 프로젝트의 '이유'와 프로젝트 수행 '방식'을 일치시킨다. '이유'가 그동안 소외된 사용자를 섬기는 것이라면 개발 과정에 그런 사용자를 포함하는 것이 '방식'에 있어야만 한다.
- 개발 과정에서 인클루시브 디자인의 원칙과 실천을 접목한다.
- 더욱 포용적인 소비자층을 구축하기 위해 더욱 재미있고 참여 요소가 많은 제품을 개발한다.

사례 연구: 구글 듀오 Google Duo

구글 듀오는 8명까지 동시 화상 통화가 가능한 동영상 채팅 및 메시지 애플리케이션이다. 구글 듀오, 구글 Fi 등을 만든 소비자 소통팀은 제품군 전체에 걸쳐 포용적 개발을 구현하고자 했다. 디미트리 프로아노 Dimitri Proano, 사이먼 아르스콧 Simon Arscott, 스테파니 보드로 Stephanie Boudreau는 지난 몇 년간 제품 포용성 실무단을 이끌며 모두 함께 모두를 위한 제품을 개발하기 위해 구

체적인 책임성 지표를 도입했다. 이런 핵심적인 제품 포용성 실무단 외에도 소비자 소통팀 소속의 다양한 구글러가 포용성을 염두에 두고 제품 개발에 발 벗고 나섰다.

구글 듀오팀은 구글 제품팀에 인력 수급 도움을 받고, 사용자 경험 프로그램 선임 매니저 조쉬 퍼만Josh Furman과 협업을 통해 다양한 피부톤의 구글러를 대상으로 애플리케이션의 저조도 기능을 테스트했다. 그 결과, 다소 어두운 환경에서 화상 통화 품질을 더욱 선명하게 하기 위해 만들어진 이 기능이 의도치 않게 피부색이 어두운 사람에게서 작동한다는 점이 발견되었다.

제품 포용성을 둘러싸고 목표 및 핵심 결과OKR 같은 책임성 프레임워크가 구축되어 있었고, 개발팀 내에 제품 포용성 실무단이 있었기 때문에 이 문제 해결을 위해 필요한 사람들을 불러 모을 수 있었다. 니클라스 블룸Niklas Blum과 코너 스테클러Conor Steckler는 제품 포용성 커뮤니티에 올라온 영상 캡처 화면을 이용해 저조도 탐지 메커니즘과 후처리 소프트웨어의 민감도를 조정했다. 이러한 조정 과정을 거쳐 저조도 기능이 피부색에 따라 멋대로 켜지는 것을 방지하고, 어두운 피부톤도 잘 포착하도록 카메라 노출도를 개선할 수 있었다. 그 외에도 구글 듀오팀은 통화 중에도 기능을 쉽게 켰다 껐다 할 수 있도록 만들었다. 그들은 모든 사람의 화상 통화 경험을 개선하는 기능이 출시되는 것을 매우 기뻐했다.

이 사례 연구에서 가장 눈에 띄는 점은 구글 듀오팀이 다양

한 피부톤을 가진 사람들과 애플리케이션 테스트를 했기 때문에 제품 출시 전에 문제를 발견할 수 있었다는 것이다. 또한 이미 팀 내에 제품 포용성 실무단을 구성했기 때문에 팀원 모두가 문제가 발생했을 때 누구에게 도움을 청해야 할지를 알고 있었다. 구글 듀오팀은 구글 포용성 수호자들의 도움으로 저조도 기능 문제를 해결할 수 있었고, 구글 듀오의 기능 전체가 사용자 요구에 민감하게 반응하도록 기능성을 보완해 제품을 출시할 수 있었다.

팀에서 포용성 문제를 전담하는 포용성 수호자(또는 수호자팀)를 지정해 모든 팀원이 문제가 발생했을 때 어디에 도움을 청해야 하는지 알도록 하자. 많은 사람이 포용성 문제를 해결하는 역할을 맡을 수 있지만, 포용성 수호자 또는 전담자를 지정하면 문제를 해결하는 데 꼭 필요한 사람을 데려오기가 쉬워진다.

다양한 관점은 제품 담당자나 팀이 생각지도 못했던 통찰력을 제공한다는 점을 명심하자. 사용자 경험을 훼손하는 작은 문제부터 소외된 집단과 관련된 거대한 빈틈에 이르는 여러 문제를 해결하는 방법은 그동안 소외되었던 사용자의 말을 경청하고 그들과 함께 테스트를 하는 것이다. 구글 듀오팀은 구글 사명의 '보편성' 부분에 초점을 맞추어 다양한 피부톤을 가진 여러 지역 사람들을 상대로 제품을 실험했고, 그 결과 최대한 많은 사람이 활용하고 매력적으로 느낄 수 있는 제품을 개발했다.

사례 연구: 프로젝트 디바^{Project DIVA}

프로젝트 디바는 구글러이자 소프트웨어 엔지니어인 로렌조 카지오니^{Lorenzo Caggioni}가 자신의 동생 조반니^{Giovanni}도 이용하기 쉬운 제품을 만드는 것에서 시작된 아이디어다. 로렌조가 이야기하는 프로젝트 디바의 비하인드 스토리를 나누고자 한다.

21세인 내 남동생 조반니는 음악 감상과 영화 감상을 좋아한다. 하지만 다운증후군, 웨스트증후군(영아에게서 일어나는 경련 수축. 뇌파 발달 퇴행 등이 나타남)을 갖고 태어나 말이 서툴다. 그래서 음악이나 영화를 틀거나 멈출 때 누군가의 도움을 받아야 한다.

조반니는 수년간 엔터테인먼트를 즐기고자 하는 욕구를 충족하기 위해 DVD, 태블릿, 유튜브, 크롬캐스트 등 사용해보지 않은 것이 없다. 그러나 음성 구동 기술이 세상에 나오기 시작했을 때, 조반니에게는 또 다른 난제가 닥쳤다. 기술을 사용하려면 음성이나 터치 스크린을 사용할 수 있어야만 했던 것이다. 그때 나는 동생이 혼자서도 음성으로 작동하는 기기를 통해 음악과 영화를 즐길 수 있는 방법을 찾아야겠다고 생각했다. 이것은 내가 조반니에게 다른 가족도 동일하게 이용하는 기술을 활용해 그들과 똑같은 일을 할 수 있도록 일정한 독립성과 자율성을 선사하는 것이었다.

구글 밀라노 지사의 동료와 함께 일하며 프로젝트 디

바를 시작했다. 이 프로젝트는 조반니 같은 사람이 음성을 쓰지 않고도 구글 어시스턴트 명령어를 실행시킬 수 있게 만드는 것이었다. 볼이나 발로 커다란 버튼을 누르거나 깨무는 것으로 명령어를 실행시킬 수 있는 여러 가지 시나리오와 방법을 모색했다. 수개월 동안 다양한 방식을 브레인스토밍하고, 여러 접근성 및 기술 이벤트에서 발표를 하며 피드백을 얻었다.

그럴싸해 보이는 아이디어는 많았다. 그런 아이디어를 실질적인 무언가로 만들어내기 위해 알파벳의 전사 접근성 혁신 공모전에 참여해 제작한 시제품으로 상을 받기도 했다. 유선 헤드폰에 사용되는 것과 동일한 3.5밀리미터 잭이 시중에서 구매할 수 있는 대부분의 보조 버튼에도 사용된다는 사실을 발견한 프로젝트팀은 이런 보조 버튼을 연결해 버튼에서 나오는 신호를 구글 어시스턴트 명령어로 변환해 전송하는 박스를 시제품으로 만들었다. 그들은 시제품에서 더욱 강화된 솔루션으로 나아가기 위해 구글 어시스턴트 개발팀과 함께 일하기 시작했고, 2019년 구글 I/O(연례 개발자 콘퍼런스)에서 프로젝트 디바를 발표했다.

그러나 진짜 테스트는 이 제품을 조반니에게 시험해보도록 하는 것이었다. 손으로 버튼을 만지는 것을 통해 신호가 명령어로 변환되어 어시스턴트로 전송되었다. 이제 조반니는 가족과 친구들이 사용하는 똑같은 기기와 서비스를 활용해 음악을 즐길 수 있다. 그리고

조반니의 미소는 이 시도가 성공을 거두었음을 말해
준다.

프로젝트 디바가 작동하도록 만들기 위해 로렌조와 프로젝트팀이 거쳤던 개발 단계는 다음과 같다.

- 배제에서 포용성의 영감을 찾는다. 로렌조는 단 하나의 배제, 즉 동생 조반니의 사례에서 이 프로젝트의 영감을 얻었다. 그리고 이것을 제품 사용에 어려움을 겪는 모든 사람을 포함하는 것으로 확대했다.
- 표적 인구 집단으로부터 자주 피드백을 받는다. 로렌조와 프로젝트팀은 하나의 사용자 사례에서 시작해 다른 사람의 피드백을 받으며 조반니를 비롯한 다른 사람들이 혼자서도 기술을 사용할 수 있게 도울 수 있었다. 어떤 일을 스스로 하고, 기술을 활용해 삶을 윤택하게 만드는 것은 모든 사람이 원하는 일이다. 테스트와 피드백 수집은 이를 가능하게 만들었다.
- 업계 이벤트에 참석해 대안 관점을 확보한다. 로렌조와 프로젝트팀은 전문가 콘퍼런스에 참석해 많은 피드백을 구했다. 이는 다양한 관점을 대표하는 사람들에게 아이디어를 테스트하는 매우 효과적이고, 비용 효율적인 방법이다.

사용자 피드백을 구하기 위해 수많은 자원을 투입하지 않아도 된다는 점을 명심하자. 정기적인 모임에 참석하거나 업무 공간에서 다른 사람과 대화하는 것을 통해 또는 업계나 전문 이벤트에 참석하는 것을 통해 귀중한 피드백을 얻을 수 있다. 어떻게든 팀 내외부인들로부터 피드백을 받자. 이것이 바로 제품 디자인 과정이 너무 많이 진행되기 전에 제품 가설을 테스트하거나 특정 인구 집단이 겪는 핵심 문제를 해결하는 매우 유용한 방법이다.

10장

더욱 포용적으로 마케팅하라

G

구글의 제품 포용성은 아이데이션에서 마케팅까지 이르는 모든 과정을 포함한다. 제품 및 서비스의 성공은 그것을 만든 기업이 소비자 간의 다양한 차이를 뛰어넘어 많은 사람에게 제품을 판매하는 능력에 달려 있기 때문이다. 그렇게 하려면 소비자와 진정성을 가지고 관계를 맺어야 하며, 가치를 추구해야 한다.

마케팅은 제품 및 서비스의 성공에 중요한 역할을 한다. 마케팅에서 그동안 소외된 소비자의 마음을 잡지 못할 경우, 제품은 부정적인 입소문, 매출 감소, 유통 감소 등의 대가를 치러야 한다. 기업에는 선택지가 있다. 마케팅에 사용자 다양성을 반영하면서 마케팅 자체를 포용적으로 만들 수도 있고, 단일 인구 집단에만 집중해 특정 사용자만을 대상으로 마케팅할 수도 있다.

마케팅은 이전 장에서 다룬 모든 내용의 정점이다. 아이데

이션, 사용자 경험 디자인, 사용자 테스트 과정에 포용적 관행이 접목된 것의 연장선에 있기 때문이다. 마케팅은 제품에 내포된 다양한 관점을 반영해야 한다. 그렇다고 전용 제품의 광고를 포용적으로 만들어서는 안 된다.

어떤 마케팅이 사람들의 마음을 사로잡을까? 여기에는 세 가지 요소를 꼽을 수 있다.

- 사람: 기업의 브랜드 전반에서 다양성을 보여주면 소비자는 자신도 받아들여지고 환영받는다고 느끼게 될 것이다. 또한 제품 구매 혹은 제품과의 상호작용에 더욱 개방적인 태도를 보일 것이다.
- 제품: 개인의 다양한 차이를 수용하기 위해 기울인 관심이 제품에 반영되어야 한다. 소외된 집단에 속한 사람은 자신을 고려하지 않고 디자인된 제품의 마케팅에서 쉽게 가식을 파악한다.
- 이야기: 이야기가 핵심이다. 사람은 누군가와 관계 맺기를 원한다. 이는 인간 경험에서 중요한 요소다. 인간적인 관계를 중심에 놓아야 한다. 제품은 그런 관계를 촉진하고 풍부하게 만들어준다.

결국은 사람, 제품, 이야기가 중요하다. 이 세 가지 요소를 융합하고, 그 과정에서 포용적인 태도로 임하면 마케팅의 마법이 시작된다.

이번 장에서는 구글의 포용성 마케팅을 이끄는 핵심 원칙과 다양한 마케팅 매체의 사례를 소개한다.

구글은 어떻게
포용적인 마케팅을 할까

구글은 전 세계 수십억 사용자를 위해 제품을 개발한다. 그렇기에 모든 사용자가 구글이 전달하는 이야기에 자신이 긍정적으로 나타난다고 느끼게 해야 한다는 막중한 책임감을 갖고 있다. 구글은 이런 사명을 나침반으로 삼아 포용적 마케팅에 접근한다. 구글 사용자 기반만큼이나 광범위한 이야기를 수집하기 위해 그물을 던지고, 사람들에게 진정성이 느껴지는 이야기를 전달해 모든 사람이 매우 다른 배경과 경험이 있다는 사실을 구글이 이해하고 있다는 것을 보여준다.

구글 마케팅팀은 이를 '다문화 마케팅'으로 보지 않는다. 오히려 다양한 문화가 공존하는 세상에서 마케팅한다고 생각한다. 구글 마케팅 총괄 로레인 투힐Lorraine Twohill은 이렇게 말했다.

"구글이라고 모든 답을 알고 있는 것은 아니다. 구글의 마케팅 인력도 포용적인 마케터가 되는 과정에 있으며, 앞으로 갈 길이 많이 남았다."

로레인은 이 여정에 나선 모두를 앞으로 나아가게 만들기 위해 업무 지침이 되는 교훈을 공유했다.

- 자기 주변의 세상을 반영한 팀을 구성한다. 이렇게 하면 창의적인 과정 초기 그리고 전체에 걸쳐 다양한 관점을 포함할 수 있다. 하지만 그렇다 하더라도 팀원 전부가 제품의 성공과 포용성을 사고방식의 핵심 요소로 삼는 데 책임감을 느껴야 한다. 동시에 포용성을 중시하고 업무에 다양한 관점을 포함할 수 있는 파트너 및 에이전시와 일한다. 심리적으로 안정감을 느끼는 환경을 조성해 모두가 자유롭게 의견을 이야기할 수 있도록 한다.
- 다양한 집단과 경험을 주인공으로 만든다. 마케팅의 모든 측면에서 다양한 집단과 경험을 주인공으로 만들 수 있도록 팀과 스스로에게 도전한다. 자신이 기여하고 있는 마케팅 결과물을 생각하고, 이 결과물에서 사용자와 사용자 경험의 다양한 차원을 더욱 잘 보여줄 기회를 기꺼이 받아들인다.
- 진정성과 연관성이 느껴지는 스토리텔링을 위해 노력한다. 가능하면 진짜 이야기를 전달한다. 이야기를 만들어 낼 때는 사용자와 문화의 심층적인 이해에 기반해 서술한다. 마케터의 사명은 모든 사용자에게 진정성 있는 이야기를 전달하는 것이다. 진정성과 연관성이 핵심이므

로, 이를 성공적으로 달성하기 위해 제품 포용성 관련 통찰과 제품 테스트를 바탕으로 한다.

- 고정관념에 도전한다. 일반적인 선입견과 고정관념에 직접 도전하는 긍정적인 묘사 방식을 추구한다. 로레인이 "주방에 여성은 이제 그만!"이라고 말한 것처럼 말이다. 고정관념에 도전하는 다양한 관점을 가져와 고정관념을 넘어 진정성 있고 다양한 차원을 나타내는 묘사를 시도한다. 평범한 사람들을 촬영한 현실적인 영상을 활용하는 것도 효과적이다.

- 섭외 그 너머를 사고한다. 소외된 집단에 속하는 사람을 섭외하는 것만으로는 부족하다. 마케팅 결과물의 모든 측면에 그들의 경험을 반영하도록 한다. 이야기, 세트, 음악, 성우 녹음, 가족 관계, 의상, 음식, 제품 묘사 등을 고려한다. 그리고 에디터, 프로듀서, 감독, 그 외 협력자 등 카메라 뒤에 있는 사람들도 잊지 말자. 그들이 모든 변화를 만들기 때문이다.

- 브랜드의 역할을 이해한다. 스토리텔링하는 인물을 둘러싼 브랜드 맥락을 이해하고, 브랜드가 긍정적인 모습으로 스토리텔링에 참여하게 한다. 포용적인 마케팅은 단순한 홍보 기회가 아니라 브랜드의 근본적인 약속을 나타내는 것이다. 그러므로 브랜드가 주인공이 되어서는 안 된다.

- 스스로 책임진다. 업무 진행 상황과 부족한 부분을 파악하기 위해 업무를 기록하고 검토한다. 구글러는 머신러닝과 수기 검토를 모두 활용해 업무 진척도를 기록한다. 이 방식을 통해 구글의 여러 팀이 포용성을 사고하는 방식을 구체화하는 법을 배웠다. 예를 들면 최근 감사에서 미국에서 송출하는 광고에는 다른 인종 간 커플, 피부색이 대체로 밝은 사람을 섭외하는 경우가 많았고, 흑인은 23%에 불과한 것으로 나타났다. 그리고 그들에게는 춤을 추거나 곡을 연주하고, 스포츠를 즐기는 등 진부한 역할을 맡겼다. 이런 깨달음은 구글 마케팅팀이 이후 마케팅 계획을 개선하는 데 많은 도움이 되었다. 이 같은 가이드라인은 모든 마케터가 업무를 생각하고 접근하는 방식을 고안하는 데 유용하다.

구글의 포용적 마케팅 컨설턴트 태스크 포스 Task Force

내가 구글 제품 포용성팀에 있을 때, 포용적인 마케팅 컨설턴트 태스크 포스를 구성하는 데 함께할 기회가 있었다. 소외된 집단에 속하는 60명(그 수는 계속해서 늘고 있다!)의 마케터로 구성

된 태스크 포스는 구글 마케팅팀이 생산한 캠페인 대부분을 세상에 공개하기 전에 포용성 관점에서 검토한다. 또한 구글 브랜드 스튜디오 Google Brand Studio 디렉터 셔리스 토레스 Sherice Torres가 임원 스폰서로 있으면서 마케팅팀을 올바른 방향으로 인도하고, 구글의 마케팅 캠페인에 편견이 스며드는 것을 적극적으로 예방한다.

태스크 포스는 초기 결과를 바탕으로 초기에 자주 관여하면 마케팅 결과물이 이 세상을 더욱 정확하게 반영할 수 있다는 사실을 깨달았다. 이제는 전체 마케팅 캠페인이 이런 검토 과정을 거치도록 하려고 한다.

로레인의 팀은 상당한 시간과 노력, 전문성을 투자해 포용적인 마케팅 원칙과 관행을 수립했다. 운 좋게도 나는 로레인의 팀에서 마케팅 기업의 포용적 관행 실천을 이끄는 브랜드 마케팅 매니저 라파엘 디알로 Raphael Diallo와 함께 일하며 여러 가지를 배웠다. 라파엘은 전 마케팅 기업이 실행할 수 있는 포용성 관행과 시행 방식을 수립하는 역할을 맡고 있다. 그는 성실함의 화신으로, 자기 팀 업무의 원동력이 되는 포용성 원칙에 열정적이다 (다음 박스 내용 참조).

세상의 이목을 현명하게 활용하자.

▶ 라파엘 디알로, 브랜드 마케팅 매니저

"영화는 한 번만 볼지 모르지만,
광고는 40번이나 볼 걸요?"
— 에바 롱고리아 Eva Longoria,
ADCOLOR(예술, 기술 산업에서의 다양성을 추구하는 단체) 2019 시상식에서

다양성 부족과 고정관념은 유해하다. 아동과 10대 사이에서 무의식적인 편향, 적극적인 편견, 낮은 자존감을 자아낼 수 있기 때문이다. 구글은 대중매체 지형에 긍정적으로 기여할 책임이 있다. 이것이 내가 광고 속 포용성에 관심을 쏟는 이유다. 모든 브랜드는 마케터가 생산한 결과물이 세상을 더 나은 곳으로 만들 수 있도록 적극적인 노력을 기울여야 한다. 즉, 마케터의 모든 창의적인 결정에 포용성을 고려해야 한다. 그렇게 하지 않으면 의도치 않게 사용자를 배제하는 결과로 이어질 가능성이 크다.

몇 년 전만 해도 이런 생각이 가장 먼저 떠오르는 일은 없었다. 구글 마케팅팀은 마케팅 결과가 기대에 미치지 못하는 일화를 많이 들었다. 제품 사진에 어두운 피부톤의 사람이 부족하다거나 무대에 성비 균형이 맞지 않는 사례 등이 있었다. 실제로 마케팅 결과물 내 다양성과 묘사 방식을 광범위하게 검토해본 후에야 얼마나 많이 개선이 필

요한지를 깨달았다.

이 데이터가 문제 해결을 위한 자원과 구조를 만드는 데 자극제가 되었다. 연구에 바탕을 둔 가이드라인을 제작하고, 워크숍을 진행했으며, 구글 마케터를 위한 포용적 마케팅 컨설턴트 태스크 포스를 구성했다. 또한 내부 인식 제고 캠페인을 벌여 구글러가 이러한 자원을 활용하도록 했다. 그리고 정기적인 마케팅 결과물 감사를 통해 얼마나 진전을 이루었는지 확인한다. 가이드라인과 워크숍 활용도가 높을 수 있지만, 그 결과가 실제 마케팅에 반영되지 않는다면 이 모든 노력은 결국 실패로 돌아가기 때문이다.

포용적 마케팅은 단순한 확인 항목이 아니다. 오히려 유의미한 통로와 진정성이 담긴 마케팅 결과물을 통해 새로운 사용자에게 다가가고, 기존 사용자와의 관계를 심화할 기회다. 그 과정에서 그동안 소외된 집단을 둘러싼 해로운 고정관념과 묘사 방식을 없애 대중매체 지형에 긍정적으로 기여할 수 있다.

포용성을 모든 마케팅 활동으로 확대하기

제품 포용성을 마케팅에 접목했다면, 그것을 모든 마케팅 활동으로 확대하자. 블로그 포스팅부터 행사 후원, 전 세계적인 캠페인 구상에 이르기까지 모든 활동에 포용적인 사고방식이 스며들게 하는 것이다.

진정성이 핵심이고, 그 진정성은 기업 내 다양성과 포용성에서 시작된다는 점을 기억하자. 소외된 집단의 사람에게 진심으로 관심을 가진다면 소속 기업이 그들을 채용하고 그들과 협력하며 성공을 함께 나눌 기회를 제공하도록 만들어야 한다.

행사 진행, 광고 제작, 브랜드 서사 개발 등 여러 활동에 다양한 관점을 전면적으로 도입해 강력하고 일관성 있으며 모든 사용자가 지지할 수 있고 그러기를 원하는 이야기를 만들어보자.

글로벌 관점 갖기

▶ **마리아 클라라**Maria Clara, **구글 검색 브랜드 마케팅 총괄**

이 책의 도입부에 언급한 조 저스탄트의 말은 최근 몇 년간 구글 검색 브랜드 마케팅팀이 구글 브라질 마케팅팀과 하기 시작한 일에 관해 많은 것을 말해준다. 구글 검색 브

랜드 마케팅팀은 마케팅 커뮤니케이션에서 브라질 사람을 더욱 많이 포함해야 한다는 점을 인지했다. 이는 최근 실시했던 연구에서 데이터로도 명확하게 입증되었다. 해당 연구는 다양성을 효과적으로 반영한 광고 캠페인을 제작한 마케터에게 얼마나 많은 기회가 있는지를 보여주었다.

최대한 많은 사람이 제품을 사용할 수 있게 만드는 일에 투자한다면, 이런 제품과 관련된 외부 커뮤니케이션의 역할이 얼마나 중요한지 이해해야 한다. 마케팅 커뮤니케이션을 활용해 어떤 특정 집단을 부각하면 그동안 소외되었던 집단이 목소리를 높일 수 있게 도울 수 있다. 그리고 여기서 브랜드의 힘이 생긴다. 현 상황의 반영을 도발하고, 고정관념을 타파하며, 사회의 해로운 패턴에 긍정적인 변화를 가져오는 마케팅 캠페인을 사고하는 것이다. 그렇다면 이 여정은 어디서 시작해야 할까?

구글 정도의 규모를 가진 기업이라면 현지 상황을 살피면서도 전 세계적인 가치를 따르고 있는지를 확인해야 한다. 그 첫 단계는 팀 구성과 관련된 내부 기회를 발굴하는 것이었다. 한 가지 두드러지게 나타난 문제는 더 많은 흑인 여성의 목소리를 반영하는 것이었다. 전문가, 학자, 인플루언서(내외부 모두 포함, 내부 임직원 자원 그룹인 아프로구글러 AfroGoogler[아프리카계 구글러] 위원회 포함)의 목소리를 들어야 한다는 것을 깨달았다. 그리고 두 번째 단계로 팀의 무의식적인 편향을 뛰어넘는 방법을 배우고자 했다. 그래서 여러

가지 조사 방법을 동원해 국내에서 얼마만큼 더욱 포용적으로 되어야 하는지 이해하기 위한 조사를 시행했다. 마지막 세 번째 단계로는 팀과 팀 외부 사람들이 열린 대화에 참여하도록 했다.

팀의 전문 영역(마케팅) 내에서의 현실이 어떤지 이해하기 위해 흑인 여성과 연구를 수행했다. 구글의 영상 외에도 다양한 업계의 광고 70편 이상이 평가를 받았다. 이 중에는 흑인 여성을 브랜드 서사에 포함하는 의도적인 광고도 있었다.

진단 결과는 매우 명확했다. 인터뷰를 한 흑인 여성들은 마케팅 방향을 전환하는 것의 상업적 중요성을 인지했다고 생각하는 일부 미용 브랜드를 제외하고, 오늘 본 영상의 그 어떤 브랜드도 자신들을 대변한다고 여기지 않는다고 말했다.

구글 규모의 기업이 전 세계적인 가치를 현지에 맞게 시행하는 문제를 이야기했지만, 그로 인한 수많은 이점도 빼놓을 수 없다. 가장 큰 이점은 믿기지 않는 속도로 배울 점을 생산하고 교환하는 거대한 생태계를 구글에 심었다는 것이다. 그리고 이런 배움의 교환은 다양성과 포용성 이니셔티브를 추진하는 핵심 요인이 된다는 것이 증명되었다.

결과(2018년 하반기와 2019년 상반기 비교): 마케팅팀의 포용적 마케팅 결과, 흑인 사이에서 구글의 인지도는 12% 포인트, 긍정 평가는 6% 포인트, 지지도는 7% 포인트 상승했다. 구글이 '다양한 인구 집단과 문화에 관심을 기울이고 이를 묘사하는 브랜드'라는 인식은 9% 포인트, '고정관념을 강화하지 않는다'라는 인식은 6% 포인트 높아졌다.

그 어떤 브랜드도 자체적으로 이 모든 것을 처리할 수 없다. 공급업자 및 협력사와 협력하고 그들로부터 배우지 않으면 시장에서 수요를 창출해 실제로 변화를 만드는 일은 불가능하다.

11장

기업의 목표 달성을 위한
제품 포용성 성과 측정

제품 포용성을 업무에 적용하기 시작하면 제품 포용성의 영향이 얼마나 되는지 측정할 방법을 찾아야 한다. 그래야 팀의 업무 성과와 목표 달성 진척도를 확인할 수 있다. 비즈니스에서는 측정 기준, 즉 수치화한 기준을 활용해 성과를 추적, 모니터링, 평가하고, 개선이 필요한 영역을 파악할 목적으로 성과를 측정한다.

제품 포용성을 적용하기 시작할 때 팀이 부딪히는 문제 중 하나는 어떤 측정 기준을 중요하게 여길지 결정하는 것이다. 제품 디자인과 개발 과정의 성공과 실패를 측정하는 기준은 여러 가지가 있다. 개발 과정의 어떤 단계는 측정하기 훨씬 어려울 수도 있고, 측정하려고 선정한 항목의 측정 결과가 시간에 따라 변화할 수도 있다. 하지만 그렇다 하더라도 처음에 출발점으로 삼을 초기 측정 기준을 정해야 한다.

이번 장에서는 즉시 활용할 수 있고, 성과를 측정 및 추적하는 데 활용하고자 하는 메커니즘을 생각하는 단초로 삼을 수 있는 주요 제품 포용성 성과 및 진척도 측정 기준을 소개한다. 측정 기준을 면밀하게 모니터링하고 분석하면 팀이나 기업이 궤도를 이탈하지 않을 수 있고, 모든 구성원에게 목표 달성을 위한 동기부여가 된다.

효율적인
성과 측정 기준을 세워라

성과 측정은 단순히 측정 기준을 적용하는 것만을 의미하지 않는다. 측정 기준이 목표와 부합해야 하고, 모든 팀원이 측정 기준을 인지하며 그 기준에 따라 성과를 꾸준히 측정 및 추적해야 한다. 또한 필요하다면 개발 과정을 조정해야 한다. 측정 기준을 최대한 효율적으로 사용해 개선을 지속하고 싶다면 다음 내용을 따라 해보기 바란다.

- 우선 목표를 정의한다(자세한 내용은 6장 참조). 측정 기준은 목표와 밀접하게 연관되므로 측정 기준을 선정하기 전에 제품 포용성 측면에서 팀이나 기업이 달성하고자

하는 바가 무엇인지 살펴본다. 경영진의 제품 포용성 의지나 임직원의 참여도를 특정 수치만큼 또는 특정 퍼센트만큼 증가시키겠다는 목표를 세울 수도 있고, 어떤 제품을 특정 인구 집단의 사용자가 더욱 많이 활용하고 매력적으로 느끼도록 만들겠다는 목표를 세울 수도 있다.

• 이렇게 구체화된 목표 달성을 위한 성과 또는 진척도를 계량화해 측정할 수 있는 측정 기준을 선정한다. 계량화한다는 것은 측정 기준이 숫자로 표현되어야 함을 의미한다.

• 각 측정 기준은 명확하고 실행 가능해야 한다. 즉, 측정 기준에 따라 개선이 필요하다는 결과가 도출될 시 조치를 할 수 있어야 한다는 말이다. 단순히 측정 기준이 흥미로워 도입하고 변경할 수 없는 항목을 측정하는 것은 아무런 도움이 되지 않는다. 예를 들면 사용자 만족도를 몇 퍼센트 증가시키겠다는 것이 실행 가능한 측정 기준이 될 것이다. 반면 목표는 제품 구매자를 늘리는 것인데 웹사이트 신규 방문자 수 10만 명을 성과 측정 지표로 삼는다면, 이는 실행 가능한 기준이 되지 못한다. 그 대신, 웹사이트 방문자가 머무는 시간, 반송률(웹사이트 내 다른 페이지로 이동하거나 웹사이트에서 나가는 비율), 장바구니 방치 비율 등의 기준을 활용해 사람들이 왜 웹사이트를 방문하고 제품을 구매하는지 혹은 구매하지 않는지 확인

할 수 있다.

- 모든 팀원이 목표와 측정 기준을 인지하게 한다. 자신의 업무가 어떻게 평가되는지 이해하고 진척도를 눈으로 보면 효과가 없는 방법은 폐기하고, 일상적으로 하는 일에 포용적인 시각을 적용하는 등 더욱 적극적으로 나설 힘과 자신감을 얻게 된다.

- 측정 기준마다 측정 방법을 명시한다. 데이터 수집을 자동화해 정해진 측정 활동을 수행하는 것이 가장 이상적이지만, 일부 측정 기준은 사람이 데이터를 보고하거나 조사 양식을 완성해 제출해야 할 때도 있다.

- 주별, 월별, 분기별 등 측정과 평가 빈도를 설정한다. 구글 제품 포용성팀의 경우, 모든 측정 기준 데이터를 적어도 분기별로 한 번씩은 뽑아본다. 그래야 목표 달성 날짜가 다가오기 전에 수정할 수 있다. 이런 측정 및 평가 빈도는 수행하는 업무와 목표에 따라 달라질 수 있다.

- 어떠한 이니셔티브를 실행하거나 제품 포용성을 개발 과정에 접목하기 전에 측정 기준을 적용해 그 결과를 비교 대상으로 삼는다. 그렇지 않으면 제품 포용성으로 인한 변화가 결과에 얼마나 영향을 미쳤는지 측정하기 어렵다.

- 데이터 수집, 분석, 팀 내 보고를 누가 담당할지 정한다. 기업 차원의 분석 집단이 전체 기업의 측정 데이터를 수

집 및 분석하는가? 아니면 각 팀이 자기 팀의 성과를 측정하는가? 팀 내 특정인이 이 업무를 담당하는가? 기업과 팀 모두 성과 측정을 한다면 이 둘을 결합해 보고의 일관성을 담보하는 방법을 찾아본다.

위 제안을 따라 하면 측정 기준을 효과적으로 활용해 사람들이 제품 포용성에 동참하도록 만드는 동기부여 과정에 긍정적인 변화를 주고, 이 과정을 더욱 촉진할 수 있다. 적절한 측정 기준의 활용은 모두가 명확하게 정의된 목표에 집중하고, 얼마나 진전을 이루었는지 확인하며, 자신들의 결정과 행동이 결과에 얼마나 영향을 미쳤는지 알 수 있도록 만든다. 측정 기준은 자신의 업무가 중요한 일이며, 기업과 고객의 성공에 기여한다는 것을 보여주므로 사람들에게 힘을 주고, 사람들이 더욱 적극적으로 나서게 만드는 아주 훌륭한 도구다.

구글은 제품 포용성 성과를 어떻게 측정할까

훌륭한 팀에는 중요한 측정 기준이 있다. 소외된 사용자에 초점을 맞춘 측정 기준을 도입하며, 모든 측정 기준을 활용해 소

외된 소비자의 요구 및 기호, 기업의 경영 목표에서 벗어나지 않고 계속해서 돌아볼 수 있도록 한다.

지금부터 팀이나 기업의 제품 포용성 목표와 관련한 성과 측정을 위해 이미 시행하고 있는 측정 기준을 이야기하려고 한다. 그리고 구글 제품 포용성팀이 팀 내 및 다른 팀의 제품 포용성 성과를 측정하고 추적하는 데 활용하는 측정 기준을 소개한 것이다.

측정 기준 평가하기

팀이나 기업에 제품 포용성 측정 기준을 도입하기 전에 이미 시행 중인 측정 기준을 검토해보자. 기존의 측정 기준을 그대로 활용할 수도 있고, 제품 포용성 목표에 부합하도록 수정할 수도 있다. 이미 시행하고 있는 측정 기준을 평가할 때, 다음과 같은 질문을 던져 현행 측정 기준을 수정할 필요가 있는지 검토하고, 추가로 측정 기준이 필요한 곳이 어디인지를 밝혀내야 한다.

- 제품이나 서비스의 성과, 제품이나 서비스 개발 또는 개선에 활용되는 프로세스나 관행의 변화가 주는 영향, 제품 포용성 이니셔티브의 진척도 등을 평가하기 위해 현재 어떤 측정 기준을 사용하고 있는가?
- 현재 사용 중인 측정 기준은 특히 비주류 사용자의 요구

그리고 정서와 관련하여 통찰을 제공하는가? (사용자 요구와 정서를 추적하는 측정 기준을 사용하고 있을 수 있지만, 특히 소외된 사용자의 요구까지 다루는지를 살펴본다.)

- 현재 측정 기준에 포용적인 시각을 적용할 수 있는 방법이 보이는가? 예를 들어 사회경제적 지위에 기반해 사용자 정서를 이미 추적하고 있다면 이 측정 기준에 지리적 위치를 결합해 급성장을 보이는 지역의 사용자가 제품을 어떻게 생각하는지를 평가할 수 있다. 또한 측정 기준에서 살펴보는 소득 기준보다 낮아 현재 추적 대상이 아닌 사용자를 기준에 포함하는 등 측정 기준을 확장할 수 있다.

- 기업, 팀, 프로세스 또는 제품에 '소외된 사용자'는 어떤 의미를 갖는가? 산업, 제품, 인구 집단 또는 기타 요소에 따라 의미가 달라질 수 있다. 기술 업계의 경우, 소외된 소비자는 단순 초보자일 수 있지만, 식품 업계에서는 특정한 식품을 소화하지 못하거나 해당 식품에 민감한 반응을 보이는 사람, 특정 식품에 일상적으로 접근할 수 없는 사람 등이 소외된 소비자가 될 수 있다.

- 소외된 사용자의 요구와 정서를 잘 파악해야 한다. 소외된 사용자가 누구인지 명확하게 알지 못한다면 다양한 인구 집단을 대상으로 포커스 그룹을 실시해야 한다. 그런 다음 더욱 좁은 범위의 인구 집단을 대표하는 사람들

로 포커스 그룹을 추가 시행하면 그들의 요구와 정서를 더욱 자세히 파악할 수 있다.

측정 기준을 평가하고 기존 기준을 수정하며 어떤 기준을 사용할지 결정할 때, 모든 이해당사자와 의사결정권자가 최종적으로 사용할 측정 기준에 동의해야 한다. 상대적으로 짧은 시간 안에 측정 기준에 관한 의견을 취합하고 의견을 일치시키는 좋은 방법 중 하나는 포용성 측정 기준에 대해 토론하는 특별 디자인 스프린트를 진행하는 것이다(자세한 내용은 8장을 참조).

측정 기준 분류하기

어떤 측정 기준을 사용할지 결정할 때, 기준의 분류 혹은 종류를 고려하는 것이 좋다. 제품 포용성팀은 적용 방식 또는 기능적인 측면에서 측정 기준을 깊이 이해하고자 측정 기준을 사회화 기준과 제품 포용성 기준으로 분류했다.

- 사회화 기준: 기업 전체에 걸친 다양성 및 포용성 인식과 참여도 차원에서의 진척도를 측정하는 데 활용된다. 사회화 기준에는 다음과 같은 사항이 포함될 수 있다.
 - 제품 포용성에 참여하는 리더의 수
 - 다양성 및 포용성 목표와 핵심 결과를 수립한 제품

영역 또는 사업 단위의 수

- 제품 포용성을 지지하는 자원 활동을 하는 사람의 수
- 제품 포용성 기준: 제품팀의 업무에 제품 포용성을 접목하는 것과 제품 포용성 노력에 따른 결과 측면에서 성과를 측정하는 데 활용된다. 제품 포용성 기준에는 다음과 같은 사항이 포함될 수 있다.
 - 팀 구성원의 다양성
 - 제품이나 서비스에 접근하거나 이를 구매하는 사용자의 수
 - 부정적인 사용자 경험 신고, 문제 확대 건수, 빈도수

또 투입 측정 기준과 산출 측정 기준으로 분류할 수도 있다.

- 투입 측정 기준: 원하는 결과를 도출하는 데 필요한 자원을 추적하는 것이다. 예를 들어 300명의 지원자가 지난달 행사에 참여했다는 사실은 투입 측정 기준으로 분류된다.
- 산출 측정 기준: 투입으로부터 유발된 결과를 반영하는 것이다. 예를 들어 제품 포용성 관련 행사를 진행한 뒤 제품 포용성 대시보드 사용량이 30% 늘어났다는 사실은 산출 측정 기준으로 분류된다.

어떤 팀의 산출 측정 기준이 다른 팀의 투입 측정 기준이 될 수도 있음을 유의하자. 제품 포용성팀은 구글 전사 차원의 다양성과 포용성 인식, 수용률을 끌어올리는 등 광범위한 사회화 목표에 집중하고 있다. 제품 포용성팀의 투입 측정 기준은 특정 분기에 다양한 팀과 진행한 회의 수가 될 것이고, 여러 가지 프로그램을 통해 제품 디자인 과정 전체에서 팀 구성원의 다양성이 변화한 정도가 산출 측정 기준이 될 것이다. 이와 반대로 제품팀에서는 팀 구성원의 다양성이 투입 측정 기준이 될 것이고, 새로운 버전의 제품에 반영된 혁신적인 아이디어 수 또는 제품 출시 후 첫 3개월간의 매출액이 산출 측정 기준이 될 것이다.

적용할 측정 기준 고려하기

이번에는 기업, 사업 단위, 제품 영역 또는 제품팀이 성과와 진척도 측정 시 활용할 수 있는 몇 가지 측정 기준을 알아보도록 하자. 모든 팀은 투입(구성원, 프로세스, 관행)에서의 변화가 산출(제품 기능, 사용자 참여도, 부정적인 피드백 등)에 미치는 영향을 측정하기 위해 투입 측정 기준과 산출 측정 기준을 모두 활용해야 한다.

투입 측정 기준 사업 단위, 제품 영역 또는 제품팀이 제품이나 서비스의 포용성을 높이기 위해 구성원, 프로세스, 관행에 준 변

화를 측정하는 데 활용할 수 있는 투입 측정 기준을 몇 가지 제시한다.

- 제품 포용성에 참여하는 리더의 수: '참여한다'라고 하는 것은 자신의 팀 그리고 동료와 소통하고, 목표를 세우고, 측정 기준을 정의하고, 포용적인 프로세스를 수립하고, 다양한 관점을 대표하는 사람과 소통하는 것을 의미한다.

- 다양성 및 포용성 목표와 핵심 결과OKR를 수립한 제품 영역 또는 사업 단위의 수: 구글의 모든 제품 영역과 사업 단위는 OKR을 활용한다. 따라서 OKR에 제품 포용성 항목이 있으면 중심적인 사업 방식으로 제품 포용성을 우선시하는 첫발을 뗐다고 볼 수 있다.

- 제품 영역, 사업 단위 또는 팀당 제품 포용성 업무에 동원된 임직원의 수: 사람 수 자체는 진척도를 평가하는 유의미한 지표가 아니지만, 시간이 지나면서 이 숫자가 어떻게 변화하는지를 눈여겨보아야 한다. 증가 폭이 크다면 제품 포용성이 탄력을 받고 있고, 더 많은 사람이 제품 포용성을 중요하게 여기며, 앞으로 계속 추진할 의지가 있음을 의미하는 것이다.

- 팀 구성원 다양성: 팀 구성원의 다양성은 해당 팀이 제작하는 제품의 포용성에도 영향을 미친다. 따라서 각 팀

(특히 제품팀, 연구팀, 마케팅팀) 구성원의 다양성에 주목하면 이 측정 기준의 변화가 어떻게 제품과 제품 관련 사용자 참여도 및 정서에 영향을 미치는지 귀중한 통찰을 얻을 수 있다.

- 제품 포용성을 지지하는 지원자의 수: 제품 포용성을 지지하고 자신의 시간과 전문성을 아이데이션, 디자인, 테스트에 투자하는 지원자의 수는 제품을 보다 포용적으로 만드는 데 상당한 영향을 미친다.

- 예산: 제품 포용성 훈련과 도구, 리더와 임직원이 소외된 집단을 만나도록(국외 출장 등) 하는 데 투자하는 자금 규모를 들여다보면 제품 포용성 이니셔티브의 성공 여부를 예측할 수 있다.

산출 측정 기준　산출 측정 기준은 투입에서의 변화에 따른 산출을 평가한다. 가장 많은 주목을 받는 측정 기준인데, 그 이유는 팀이 어떤 속도로 그리고 어느 정도로 긍정적인 방향으로 나아가고 있는지를 보여주기 때문이다. 산출 측정 기준은 업계와 제품에 따라 다양하지만, 대개 다음의 내용을 포함한다.

- 사용자 참여도 또는 총사용자 수: 제품을 개선해 더 많은 소비자층에 어필하고자 투입 쪽에 변화를 준다면 제품을 구매 혹은 사용하는 사람의 수, 특히 목표로 하는

소외된 인구 집단에서의 사용자 수가 증가할 수 있다.

- 전환율: 전환율(웹사이트 방문자가 구매, 회원 가입 등 웹사이트가 의도하는 행동을 취하는 비율)은 제품 디자인, 개발, 테스트, 마케팅의 전 과정에 걸쳐 다양성과 포용성을 개선하려는 노력이 교차하는 지점을 보여준다. 전환율을 높이거나 낮추는 데에는 여러 가지 요소가 단일하게 혹은 복합적으로 작용할 수 있다.

- 고객 만족도/브랜드 충성도: 제품 개선은 특히 기업이 다양한 사용자의 요구에 민감하게 반응한다는 것을 보여주는 제품이나 마케팅의 브랜드 충성도, 고객 만족도 제고로 이어진다.

- 부정적인 사용자 경험 신고 또는 문제 확대 건수 또는 빈도수: 부정적인 사용자 피드백의 수 또는 빈도가 감소하면서 사용자 수가 증가하는 것은 제품의 품질과 매력이 개선되어 더욱 다양한 인구 집단에서 효과가 나타난다는 것을 의미한다. 이 측정 기준은 콘텐츠 작성에도 적용될 수 있는데, (독자 피드백을 통해) 독자가 불쾌하다고 여기는 내용이 많은지 적은지 등을 알아볼 수 있다.

- 다양성, 포용성과 관련한 혁신, 새로운 특징 또는 새로운 기능의 수와 품질: 제품 디자인과 개발 과정 전반에 걸쳐 다양성과 포용성을 증대하면 그동안 소외된 인구 집단의 요구를 충족시키기 위해 특별히 추가된 혁신적

인 특징이나 기능의 수, 품질이 향상될 것이다.

임직원 만족도의 중요성 인지하기

▶ 토마스 플라이어, 중남미계 임직원 자원 그룹 커뮤니티 자문,
전(前) 제품 포용성 애널리틱스 리드

제품 포용성은 여러 사업 분야의 팀이 중남미계 커뮤니티에 그들의 목소리를 반영할 필요가 있다는 메시지를 던져주었다. 중남미계의 고유한 배경이 사업 성공에 매우 귀중한 자원이 된다는 것이다. 포용성을 이야기할 때 중요한 두 가지 축은 '다양한 집단의 사람들이 얼마나 소속감을 느끼는가'와 '스스로를 얼마나 가치 있는 사람인지 여기는가'다.

나는 중남미계 임직원 자원 그룹 커뮤니티 자문으로서, 소외된 집단에 속한 구글러가 다양한 관점으로 제품에 기여하는 것을 통해 어떻게 자신의 다양성이 기업 내에서 가치 있게 여겨지는지를 이해하기 시작했을 때 소속감을 느끼는 모습을 목격할 수 있었다. 문화적 차이점이 이제는 중남미계 구글러를 특별하고 매우 소중한 존재로 만드는 요소가 된 것이다. 게다가 모든 사람은 자신과 관련성이 있는 제품을 원한다. 나 역시 나의 억양을 이해하고, 매일 축구에 대한 질문을 해도 전부 대답해주는 스마트 스피커를 갖고 싶다!

구글 어시스턴트팀은 개발 초반 단계부터 포용적으로 제품을 개발하는 것에 집중했다. 오늘날 중남미계가 미국 인구에서 차지하는 비율은 18% 정도이며, 미국 인구 증가의 절반이 중남미계에서 비롯된다. 또한 미국 노동 인구 성장의 74%를 차지하고 있다. 신기술 얼리어답터는 주로 젊은층인데, 중남미계 인구 절반 이상이 33세 이하다. 30초마다 비히스패닉 인구 2명이 은퇴 연령에 접어드는 반면 히스패닉 인구 1명이 성인이 된다.[*]

구글 어시스턴트팀은 이런 중남미계 커뮤니티의 중요성 때문에 제품 개발 과정, 특히 테스트 단계에서 히스패닉/중남미계의 목소리를 많이 반영했다. 그 결과, 스페인어를 옵션으로 탑재하고 다양한 억양을 처리할 수 있는 능력을 갖춘 더욱 포용적인 제품이 탄생했다. 이제 구글 어시스턴트는 나의 말을 아주 잘 이해한다.

* 퓨 리서치(Pew Research)

측정 기준을 결합한
일정표를 활용하라

'마감일이 없는 목표는 그저 꿈에 지나지 않는다'라는 말이 있다. 그러니 측정 기준을 활용할 때, 목표와 일정이 기입된 일정표에 측정 기준을 결합해 목표에 집중하고, 다른 길로 빠지지 않게 노력해야 한다. 다음과 같은 표를 만들어보자.

목적/목표	측정 기준	일정표
리더가 인식을 행동으로 옮기는 비율 ○○% 증가	제품 포용성 책임성 프레임워크(OKR 등)를 실행하는 리더의 수	연말까지 약속을 행동으로 전환하도록 책임성 프레임워크 2분기까지 완성
제품 디자인 관행과 관련한 임직원 긍정 반응 ○○% 향상	임직원 중 ○○%가 제품 포용성 작업에 긍정적 반응	2분기 말까지 기준선 수립 및 측정, 연말 목표 마감일까지 6개월마다 측정
그동안 소외된 사용자와 임직원 알리십allyship(소수 집단에 지지와 동조의 뜻, 행동을 보이는 것) ○○% 높이기	1개 이상의 실행 가능한 제품 포용성 약속을 한 임직원의 수	약속 이행 1단계 2분기까지, 2단계 연말까지, 내년 2분기까지 목표 달성 일정으로 약속 이행 분기별로 측정
소외된 집단 소속 구성원 비율 ○○%로 늘리기	제품 디자인, 개발, 테스트에 참여하는 (소외된 소비자를 반영하는) 팀 구성원과 지원자의 수	내년 4분기까지 목표 달성 일정으로 올해 4분기까지 기준선 수립 및 측정

목표와 측정 기준, 일정이 기입된 일정표

제품 포용성팀은 이와 같은 표를 만들어 팀이 중요시하는 것과 팀이 합의한 내용을 되새겨보는 참조 도구로 활용한다. 이는 제품 포용성팀의 북극성으로, 다른 측정 기준이나 방해 요소 때문에 궤도에서 멀어졌을 때 원래의 길로 다시 되돌아오게 해준다.

제품 포용성팀은 이런 측정 기준을 주기적으로 검토하면서 (경영진에서 구글러까지) 기업의 위에서 아래로 그리고 아래에서 위로 제품 포용성 참여도가 꾸준히 높아지는 것을 확인했다. 측정 기준과 4장에서 설명한 구성원 지지를 얻기 위한 전략을 결합하면 그 노력이 결실을 맺어 제품 포용성에 추진력이 붙기 시작하는 것을 경험할 수 있다. 또한 무엇을 왜 측정하는지 더욱 분명하게 알 수 있다. 이는 목표로 하는 변화를 더욱 정확하게 만들어내고, 기업이나 팀이 성공으로 향하는 경로를 추적할 수 있게 해주기 때문에 모든 기업이 추구한다.

12장

패션 및 리테일 업계에서의
제품 포용성

유색인종이 '살색'이라고 표기된 연분홍색 반창고를 볼 때 어떤 느낌을 받을지 상상해보자. 이것이 특정 소비자에게 무엇을 의미하는가? 그들의 살색은 살색이 아니라는 것인가? 옷가게의 XL 또는 플러스 사이즈가 너무 작을 때는 어떤 느낌을 받을지 생각해보자. 휠체어를 탄 사람이 쇼핑을 하는데 다른 사람의 도움을 구하지 않고서는 선반 위쪽에 있는 물건을 집을 수 없을 때 어떤 느낌을 받을지도 생각해보자.

소외된 소비자가 리테일 매장에서 느낄 수 있는 좌절감을 상상하기 어렵다면 휴대폰으로 웹사이트에 접속했는데 그 사이트가 모바일에 최적화되지 않았을 때를 떠올려보자. 글자는 너무 작아 읽기 힘들고, 그렇다고 화면을 확대하면 전체 페이지의 일부밖에 보이지 않는다. 화면을 가로로 돌려서 보려고 하면 페이

지 상단 메뉴가 자리를 너무 많이 차지해 나머지 페이지를 볼 수가 없다. 상황이 이러하면 짜증이 머리끝까지 올라 웹사이트에서 벗어나거나 비슷한 콘텐츠를 제공하는 다른 웹사이트를 찾아 떠날 것이다. 물론 경험 자체는 다르지만, 배제되었다는 느낌과 원하는 것에 접근할 수 없는 데서 오는 좌절감은 분명 긍정적인 느낌은 아니다.

주류 인구 집단이 만든 기준에서 벗어난 소비자는 자신을 위해 설계되지 않은 세상에서 살아가야 하는 운명이라고 느낄 때가 많다. 다른 모든 면에서는 대부분 인구 집단과 같지만, 딱 한 가지 차원에서 다르다는 이유로 구분되고, 그로 인해 사회에서 환영받지 못하고 무시당한다는 느낌을 받게 된다.

이번 장에서는 제품 포용성이 기술 산업에만 한정된 문제가 아니라는 것을 보여주려 한다. 패션 및 리테일 업계, 특히 더욱 포용적인 제품과 쇼핑 경험을 만들기 위해 무엇이 필요한지 살펴보고, 갭 Gap Inc.과 패션 디자이너 크리스 비번스 Chris Bevans가 포용성을 우선시하는 것을 통해 어떻게 옳은 일을 하면서도 경쟁우위를 점했는지 설명하도록 하겠다.

포용적인 패션에 초점을 맞춰라

패션은 일종의 자기표현 방식으로, 개인의 정체성에 중요한 부분을 차지한다. 패션은 사람들 사이에 섞이거나 튀어 보이기 위한 수단으로 혹은 자신이 누구인지, 무엇을 믿는지, 누구와 어울리는지를 표현하기 위한 수단으로 활용된다. 또한 어떤 누군가를 볼 때 그는 어떤 사람이며, 자신을 어떻게 알아보는지를 알 수 있는 창구 기능을 한다.

모든 사람을 위한 선택지를 제공해야 한다는 책임감을 느끼는 패션 기업은 얻을 것이 많을 것이고, 그렇지 않은 기업은 잃을 것이 많을 것이다. 2014년, 패션 스팟^{Fashion Spot}(패션 업계 포럼)은 표지에 다양성을 담지 못한 패션 잡지를 발표했다.[*] 한 잡지는 12년간 유색인종 모델을 표지에 등장시키지 않았다. 패션 잡지는 오랫동안 흑인 모델을 쓰면 잘 팔리지 않는다는 잘못된 인식에 기반해 유색인종 모델을 차별했다. 하지만 증거는 정반대의 이야기를 전한다.

미국판 《보그^{Vogue}》의 루피타 뇽오^{Lupita Nyong'o}부터 온라인 매체 《베니티 페어^{Vanity Fair}》의 케리 워싱턴^{Kerry Washington}까지, 독자들은 유색인종 여성에 긍정적인 반응을 보였고, 매출에 별다

* https://www.thefashionspot.com/runway-news/509671-diversity-report-
fashionmagazines-2014/

른 영향도 없었다.[*] 모델 위니 할로우Winnie Harlow 역시 소외된 집단(백반증을 가진 피부질환 환자)에 속하지만, 엄청난 성공을 거두었다. 패션 업계에서 다양성과 포용성이 주류가 되면 더 많은 기업이 옳은 일을 하는 것에 당황하거나 아무것도 하지 않아 경쟁에서 밀려나게 될 것이다.

색상 고찰하기

패션 업계에서는 색상이 제품 포용성에 매우 중요한 역할을 한다. 색상은 상당히 다른 이를 소외시키는 요소이기 때문이다. 예를 들어 자기 피부톤에 맞는 화장품을 찾지 못하면 피부에 맞게 색상을 조절하기 위해 여러 색상의 제품을 구매하거나 해당 브랜드 또는 제품을 모두 버려야 한다. 이런 경험은 고객이 타자화되었다고 느끼게 만드는 매우 불쾌한 경험이 될 것이다. 모든 사람은 매장에 들어가 '누드색'이 자신에게는 맞지 않다고 느끼는 것이 아니라, 자기 피부톤에 꼭 맞는 색조를 찾을 수 있어야 한다.

색상을 고려해야 하는 것은 화장품만이 아니다. 발레용 포인트 슈즈, 탱크톱, 속옷, 반창고 등을 생각해보면 자신의 피부색과 전혀 다른 '살색' 혹은 '누드색(기본 색상)'을 몇 번이나 보게 되

[*] https://www.mic.com/articles/107564/one-fashion-magazine-just-ended-12-years-ofexclusion-in-a-beautiful-way

어 매우 소외되는 느낌을 받게 된다. 이런 기본 색상이 유색인종 소비자에게는 어떤 메시지를 전달할까? 유색인종 소비자는 피부가 없다고? 그들의 나체는 변색되었다고? 기본 색상에서 멀어질수록 이런 메시지는 더욱 비인간적으로 느껴질 것이다. 자신의 피부색과 일치하는 반창고를 찾았을 때 눈물이 났다는 사람도 꽤 많다.

사이즈와 핏 선택지 확대하기

지난 수십 년간 패션 업계는 업계가 정의하는 이상에 근거해 의상을 제작하고 판매했다. 업계가 정의한 견본 사이즈는 신장 177.8센티미터, 몸무게 52.1킬로그램, 55사이즈다. 평균적인 미국 여성의 신장은 162.5센티미터, 몸무게는 74.3킬로그램, 88사이즈인데도, 매장에서 판매하는 가장 큰 사이즈는 77사이즈다. 평균적인 미국 남성의 신장은 175.2센티미터, 몸무게는 88.5킬로그램, 허리둘레는 40인치인데도, 매장에서 판매하는 옷의 허리둘레는 38인치가 최대다. 남성과 여성 모두가 겪는 문제를 종합해보면 의류 사이즈는 대체로 체형의 다양성을 고려하지 못한다. 두 사람의 몸무게가 똑같이 77.1킬로그램이라 해도 유전자와 근육의 상태, 기타 요소 등으로 인해 체형이 전혀 다른데, 이를 주의 깊게 생각하는 사람은 거의 없다.

포용성을 핵심 사업 방식으로 삼고 의식적으로 강조하며 집중하기 시작한 브랜드도 있다. 다른 많은 산업 분야와 마찬가지로 다양성의 여러 차원에 걸쳐 더욱 포용적인 제품을 만들 기회가 여전히 많다.

신발류에서도 같은 문제가 만연하다. 신발의 최대 사이즈는 보통 290밀리미터이고, 발이 작은 성인은 자신에게 꼭 맞는 신발을 찾는 것이 좀처럼 힘들다. 설상가상으로 이런 문제의 해결책, 즉 사이즈가 크게 나오는 옷에는 웃돈이 붙는 경우가 있다. 그리고 큰 사이즈의 옷이 없어 고생하는 사람의 정반대 끝에 있는 몸집이 작은 사람 역시 의류 시장에서 배제되어 아동이나 10대가 입는 옷을 선택해야 할 때도 있다.

다행인 것은 많은 리테일 기업이 자신들이 생산하는 제품의 사이즈와 소비자의 실제 사이즈 및 체형 간에 차이가 있다는 사실을 깨닫기 시작했다는 점이다. 뉴욕시에 위치한 독립적 리테일 회사 스마트글래머SmartGlamour는 모든 사이즈의 여성을 위한 의류를 판매한다. 그들의 웹사이트에는 이렇게 적혀 있다.

'모든 디자인을 XXS에서 15X 이상까지 즐길 수 있습니다. 모든 제품은 모두의 체형에 맞추어 제작될 수 있습니다.'

다른 리테일 기업들도 이러한 상황을 눈치 채고 출시하는 제품의 사이즈를 다양화하기 시작했다. 큰 옷 시장이 패션 부문에서 약 210억 달러를 차지한다는 점을 생각하면 이런 변화는 현명한 결정이며, 옳은 일을 하는 것이다.

세심하게 제품과 마케팅 정하기

기업과 브랜드가 소비자에게 의도적으로 상처를 주려고 하지는 않지만, 무신경한 제품과 광고는 소비자를 당혹스럽게 하고, 소비자를 섬기고 매출을 신장하겠다는 기업의 사명을 달성하는 것을 방해한다. 그렇지만 이 같은 일은 쉽게 예방할 수 있다. 디자이너와 패션 기업은 자신의 콘셉트를 다양한 집단의 사람이 검토하게 하여 제품 출시 전에 피드백을 받아야 한다.

또한 패션 기업은 마케팅이 기업의 다양성 및 포용성 약속에 부합하도록 의식적으로 노력을 기울여야 한다. SNS 특별 프로젝트 디렉터 크리시 러더퍼드Chrissy Rutherfor는 한 브랜드가 자신의 SNS를 통해 협력 문의를 한 적이 있다고 했다. 해당 브랜드의 인스타그램 게시물을 검토한 크리시는 "말을 행동으로 보여주셔야겠어요. 작년 여름 이후 인스타그램 게시물에 유색인종이 한 번도 등장하지 않았는데, 그 점이 매우 걱정되거든요"라고 조언했다.[*] 사람들은 포용적인 마케팅과 포용적이지 않은 제품을 꿰뚫어볼 것이기 때문이다.

[*] https://www.documentjournal.com/2019/02/the-cfda-addresses-why-we-still-need-totalk-about-diversity-and-inclusion-in-the-fashion-industry/

젠더 다양성 확대하기

여성은 남성보다 의상에 평균 3배 더 많은 시간을 쏟는다[*]는 점을 감안하면 패션 업계를 주도하는 것은 주로 여성이라고 생각할 것이다. 그러나 미국패션디자인협회가 《글래머[Glamour]》와 함께 발표한 보고서에 따르면 주요 브랜드 수장 중 여성은 14%밖에 되지 않는다.

미국패션디자인협회는 1962년에 설립된 비영리 동업자 조합으로, 미국 굴지의 여성복, 남성복, 귀금속, 액세서리 디자이너 500여 명이 회원으로 있다. 구글 제품 포용성팀은 미국패션디자인협회와 함께 패션 업계에 제품 포용성을 추진했다. 원래 이 일은 전 구글러 제이미 로젠스타인 위트먼[Jamie Rosenstein Wittman]이 시작했고, 나와 캐피탈지[CapitalG](알파벳의 사모펀드 회사) 상무 잭슨 조지[Jackson Georges]가 그의 뒤를 이었다.

여성 행진(2017년 1월 21일) 이후, 미국패션디자인협회와 《글래머》는 직장, 특히 패션 업계 내 여권 신장과 평등을 조사하기 위한 연구를 수행했다. 연구 결과는 2018년에 '유리 런웨이: 패션 업계의 젠더 평등'[**]이라는 제목의 보고서로 발표되었다. 주요 연구 결과는 다음과 같다.

- 젠더 다양성이 풍부한 기업이 어느 한 젠더가 우세한 기

[*] https://www.mckinsey.com/industries/retail/our-insights/shattering-the-glass-runway.
[**] https://cfda.imgix.net/2018/05/Glass-Runway_Data-Deck_Final_May-2018_0.pdf

업보다 좋은 성과를 냈다.

- 조사에 참여한 여성 100%가 젠더 평등을 패션계의 이슈로 꼽았지만, 이와 같은 답을 한 남성은 50%가 되지 않았다.
- 임원급에서 여성이 승진을 요구하거나 승진 제안을 받는 경우가 드물었다.
- 여성이 남성보다 일과 자녀 양육을 병행하는 데 더 많은 어려움을 겪으며, 특히 임원급이 그 정도가 심하다.

이 연구를 통해 젠더 불평등을 해결하기 위해 패션 기업이 취해야 할 네 가지 행동이 명확하게 도출되었다.

- 젠더 다양성을 위한 설득력 있는 비즈니스 논리를 개발한다.
- 평가, 승진, 보상의 투명성과 명확성을 증대한다.
- 여권 신장에 초점을 맞춘 지원 프로그램을 제공한다.
- 다양한 프로그램과 정책을 신설해 임직원이 일상에서 유연하게 일할 수 있도록 한다.

여성이 패션에 더 많은 돈을 소비하고, 의심할 여지없이 자신의 경험에 기반한 관점을 가지고 있음을 고려하면 패션 기업은 젠더 다양성을 확대해야 함을 알고 있을 것이다. 또한 여성이 이끄는 브랜드는 자금 조달에 더욱 어려움을 겪고, 주목을 받지

못하는 경우가 많으므로 패션 생태계 확대를 위해 이런 브랜드를 지원하는 것이 중요하다.

리테일 매장을 더욱 포용적인 공간으로 만들어라

리테일 업계에 있는 사람은 제품 포용성이 자신과 먼 이야기라고 생각할지도 모르겠다. 그러나 여기에도 제품 포용성이 적용된다. 어쩌면 두 배 이상 말이다. 제품 포용성은 매장에서 판매하는 제품과 매장을 통해 제공되는 경험 모두에 적용된다. 소외된 사용자가 어떤 경험을 하는지 생각해보는 것은 수많은 사람과 기호를 충족하는 데 핵심적이다.

지금부터는 온라인이든 오프라인이든 관계없이 리테일 매장과 매장 내 제품을 더욱 접근하기 쉽고 포용적으로 만들기 위해 생각해야 할 점들을 이야기하려고 한다.

오프라인 매장

나를 환영하고 인정한다고 느끼게 하는 매장에 들어가면

그곳의 따스함과 열정이 눈에 보인다. 이런 분위기는 그곳에서의 쇼핑 경험이 즐거울 것이라는 생각에 마음이 편안해지게 만든다. 리테일 매장에서 그와 같은 배려를 받는 것이 생소한 소외된 집단 사람들은 그런 느낌이 더욱 증폭될 것이다. 환영받고 인정받는다는 느낌은 배제 가능성 때문에 느끼는 공포나 불안감을 저 멀리 날려버릴 수 있다.

적절한 매장 분위기를 조성하는 것은 우연이나 운에 좌우되는 일이 아니다. 전에는 중요하게 생각하지 않았던 사소한 부분과 요소에 주의를 기울여야 한다. 이때 고려해야 할 몇 가지 요소를 나열해보았다.

- 접근성: 시작부터 미국장애인법 요건을 준수한다. 추가로 취할 수 있는 단계는 다음과 같다.
 - 가능하면 무거운 물건은 아래쪽 선반에, 가벼운 물건은 위쪽 선반에 진열한다.
 - 통로 가운데에 물건을 진열하지 않도록 한다. 목발이나 휠체어를 사용하는 사람, 시각 장애를 가지고 있는 사람의 움직임을 방해할 수 있기 때문이다.
 - 고객이 선반에서 제품을 내릴 때 도움을 주도록 매장 직원을 교육시킨다. 단, 도움이 필요한지 물어보지 않고 또는 도와달라는 요청을 받지 않았는데 지레짐작으로 나서지는 않도록 해야 한다.

- 매장 직원: 다양한 직원을 고용한다. 포용성을 실현하겠다는 의지를 보여주는 것에 더해, 다양한 집단 사람들에게 매장이 더욱 매력적으로 보이려면 어떻게 해야 하는지 의견을 들을 수 있다. 또한 전체 직원을 대상으로 다양성과 포용성 교육을 시행해야 한다. 대표 직원을 임명하는 것도 좋은 방법이지만, 모든 직원이 포용적으로 사고하고 행동해야 한다.

- 보안: 매장 직원과 고객의 안전을 도모하고 도난을 방지하기 위해 보안이 필요할 수도 있다. 만약 보안 요원을 배치했다면 매장 방문객이 보안 요원으로 인해 환영받지 못한다거나 의심받는다는 느낌을 받게 해서는 안 된다. (유색인종이 특히 그런 느낌을 많이 받는다는 점에 유의하자.) 이런 공통적인 문제 예방을 위한 몇 가지 제안을 적어보았다.
 - 보안 요원을 대상으로 편견 예방 교육을 시행한다.
 - 보안 요원의 존재가 고객에게 어떤 느낌을 주는지 설문조사하고, 필요한 조치를 한다.

- 맥락과 문화적 뉘앙스: 특정 집단이 불쾌하게 여길 수 있는 것은 포함하지 않는다. 매장에 외국어 문구를 적어 놓았다면 해당 언어를 모국어로 사용하는 사람과 함께 디자인을 만들고 이 문구가 자연스럽게 잘 표현되었는

지 검토한다.

- 매장 디스플레이: 매장 디스플레이, 광고, 모델(또는 마네 킹)은 매장을 더욱 포용적으로 만들 수 있다. 시장에 따라 시험해볼 수 있는 몇 가지 아이디어를 제안한다.
 - 의류를 사이즈가 아닌 스타일로 분류하고, 플러스 사이즈 코너를 없앤다.
 - '남아용 장난감', '여아용 인형'처럼 젠더 이분법적인 코너는 지양한다.
 - 모든 코너에 젠더리스genderless(성 구별이 없는) 마네킹을 사용한다. 상황이 여의치 않다면 여성복 코너 마네킹에 보통은 남성복 코너에서나 볼 수 있는 의상을 입히고, 그 반대로도 배치해 스타일과 젠더 정체성에서 더욱 포용적인 모습을 보여준다. 또한 논바이너리 디자이너 혹은 성 중립적 스타일을 추구하는 디자이너를 부각하는 방법도 있다.
 - 최신 유행 스타일의 옷을 입고 휠체어에 앉아 있거나 기타 보조 과학 기술을 활용하는 모습의 마네킹을 배치한다.
 - 체형, 모발, 인종, 피부색, 민족, 젠더 등을 고려해 다양한 모델을 세운다.

- 화장품: 색조 범위를 정하는 사람은 피부톤의 다양성을

세심하게 반영하고, 다양한 피부톤을 가진 사람의 피드백을 구하도록 한다. 직원들에게는 다양한 피부톤의 고객을 응대하는 법을 교육한다. (내가 명품 화장품 매장에 간 적이 있는데, 직원이 나를 보자마자 말도 없이 흑인 판매원을 데려왔다. 나를 돋보이게 하는 색조를 고르는 데 어떻게 도움을 주어야 할지 몰랐던 것 같다.)

- 헤어 관리 제품 및 서비스: 헤어 제품을 판매하거나 미용 서비스를 제공한다면 다양한 모발 종류에 맞는 제품을 갖추고, 미용사가 다양한 모발을 손질할 수 있도록 교육한다.

- 의류 사이즈: 최대한 다양한 사이즈를 제공하고, 사이즈에 관계없이 같은 스타일, 같은 가격을 정책으로 삼는다. 의류 제작자와 리테일 기업은 종종 추가 원단 비용을 이야기하며 플러스 사이즈 의류 가격을 정당화하지만, 사실 그 추가 비용은 개발, 유통, 소매 비용에 비하면 무시할 만한 수준이다.

지금까지 설명한 것들은 주의를 기울여야 할 영역의 일부에 불과하다. 다양한 쇼핑객과 함께 매장에 변화를 주는 실험을 해 주의를 기울여야 하는 다른 영역을 찾아볼 것을 강력하게 권한다. 매장을 더욱 포용적으로 만드는 기법을 도입하기 전에 다

가가고자 하는 인구 집단을 대상으로 실험해보는 것이다. 이때, 진정성이 매우 중요하다. 단순히 소외된 집단을 대상으로 사업을 하기 위해 변화를 가져온다면 돈벌이에 눈이 벌게졌다는 인상을 주어 결과적으로 사업에 해를 끼칠 것이다. 사람들이 기업의 행위나 메시지를 어떻게 받아들이는지 제대로 이해하는 유일한 방법은 실제 고객의 의견과 피드백을 받는 것이다. 때로는 한 집단을 위한 모범 사례가 모두를 돕는다는 점을 유의하자. 수많은 모범 사례 역시 그랬다.

온라인 매장

온라인 매장의 경우, 앞서 오프라인 매장에서 강조했던 부분들을 똑같이 신경 써야 한다. 예를 들면 사용하는 맥락적 이미지(사람들이 제품을 입거나 사용하는 이미지)에 도달하려는 고객층의 다양성을 반영하도록 한다. 화장품을 판매한다면 광범위한 색조를 제공하고, 의류를 판매한다면 사이즈를 다양화하거나 맞춤형으로 제공한다.

온라인 매장은 접근성이 큰 문제가 될 수 있다. 쇼핑객은 데스크톱, 태블릿, 스마트폰 등을 이용해 접속할 것이다. 어쩌면 인터넷 서비스 속도가 매우 느릴 수도 있다. 누군가는 시각 장애를 가지고 있어 화면 낭독기를 사용할 것이고, 다른 누군가는 마우

스 대신 키보드로 화면을 이동하거나 마우스 포인터를 화면상의 특정 개체 위로 옮기는 것을 어려워할 수도 있다. 색각 이상이 있어 사용된 색상에 따라 배경색과 버튼색을 구분하지 못할 수도 있다. 온라인 매장이 다양한 쇼핑객을 고려하지 못한다면 수익성을 대가로 일부 쇼핑객을 소외시키게 된다.

다양한 쇼핑객이 쉽게 접근할 수 있는 온라인 매장을 만드는 방법은 다음과 같다.

- 스스로 쇼핑객이 되어 사이트를 테스트한다. 다른 사람보다 사이트에 익숙하겠지만, 기대했던 것만큼 직관적이지 않은 부분을 잡아낼 수도 있음을 기억하자.
- WAVE(웹 접근성 평가 툴), 구글 라이트하우스Lighthouse 확장 프로그램 등 온라인 접근성 테스트를 활용해 사이트를 평가하고, 문제 해결을 위해 해당 툴의 권장 사항과 지시를 따른다.
- https://material.io/design/usability/accessibility.html에 게시된 접근성 디자인 가이드라인을 확인한다.
- 비스체크Vischeck(색각 이상자용), 디자이너Designer(시각장애인용) 등 장애 시뮬레이터를 활용해 사이트를 테스트한다.
- 마우스 없이 키보드만으로도 사이트를 이동할 수 있게 한다.
- 모든 이미지에 대안alt 텍스트를 삽입한다.

- 모든 제품 동영상에 자막/실시간 자막 또는 녹취록(가능하면 둘 다)을 추가한다.
- 데스크톱, 태블릿, 스마트폰 등 다양한 기기에서 수월하게 사이트를 이동할 수 있도록 하며, 150% 이상 확대가 가능하게 한다.
- 시각적 설명 외에 더 많은 내용을 제품 설명에 담아낸다. 의류라면 질감 또는 촉감을 설명한다.
- 가장 중요한 콘텐츠를 화면 상단에 배치해 화면 아래쪽까지 내려가지 않아도 되게 한다.
- 전화 주문을 할 수 있는 옵션을 포함한다. (계좌 정보를 온라인에 입력하는 것이 불안한 소비자가 있을 수도 있다.)
- 인터넷 연결 속도가 느린 고객도 수용할 수 있도록 사이트 속도를 테스트하고 최적화한다.
- 구매 후 구매자로부터 사이트가 어땠는지 피드백을 받거나 유저테스팅 같은 서비스를 활용해 다양한 사용자 집단이 사이트를 테스트하게 한다.

인클루시브 디자인으로
큰 성공을 거둔 갭^{Gap}

내 친구 바흐자 존슨^{Bahja Johnson}은 글로벌 리테일 의류 브랜드 갭의 패션 머천다이징 디렉터다. 약 1년 반 전, 바흐자는 나를 사무실로 초대해 제품 포용성과 관련해 구글이 어떤 일을 하는지 이야기를 나누고자 했다. 나는 초기 임원 스폰서였던 브래들리 호로비츠^{Bradley Horowitz}를 그 자리에 데리고 갔다. 그는 제품에 비전을 갖고 모두를 생각에 빠지게 만드는 질문을 던지는 사람이었기 때문이다. 갭 사무실에 도착한 나와 브래들리는 제품 포용성의 기본을 쭉 설명했다. 그 자리에 함께한 임원은 다음과 같다.

- **마크 브레이바드**^{Mark Breitbard}: 바나나리퍼블릭 브랜드 CEO, 컬러 프라우드 카운슬^{Color Proud Council}(갭의 다양성 및 포용성 위원회) 임원 스폰서
- **미셸 니롭**^{Michele Nyrop}: 갭 전무, 갭 인력관리총괄, 컬러 프라우드 카운슬 임원 스폰서
- **마고 보너**^{Margot Bonner}: 갭 디지털 마케팅 전무이사
- **마리아 페브르**^{Maria Febre}: 글로벌 다양성 및 포용성 디렉터, 컬러 프라우드 카운슬 기업 스폰서
- **저메인 영거**^{Jermaine Younger}: 갭 브랜드 머천다이징 전무이사, 컬러 프라우드 카운슬 공동의장

그 자리에서 나와 브래들리는 패션 및 리테일 업계와 기술 업계의 유사점 및 차이점을 포함해 비즈니스 측면에서 포용성의 장점을 설명했다. 패션과 기술 업계는 생산하는 제품이 매우 다르지만, 흥미롭게도 사용자의 다양성과 기호, 개인 맞춤형과 주문형 제품으로의 이동, 특정 브랜드에 강한 애착을 갖고 그 브랜드와 신뢰를 쌓고 싶어 하는 사용자가 많다는 점 등 분명한 유사점이 있다.

갭과의 미팅을 통해 제품 포용성이 패션 및 리테일 업계에서 중요한 이유와 제품 포용성이 어떻게 확장될 수 있을지를 알게 되었다. 제품팀과 마케팅팀이 디자인 과정의 주요 순간에 다양한 관점을 도입해야 하는 것은 기술 산업만이 아니었다. 제품이나 서비스를 만드는 모든 관계자들은 어느 정도로든 제품 포용성을 고민해야 한다. 갭 관계자들은 갭의 문화와 다양성, 공평성, 포용성을 어떻게 추진하고 있는지를 설명해주었다. 다음은 갭으로부터 배운 내용 중 중요한 내용을 간추린 것이다.

- 패션 업계가 제품 포용성을 고민하는 것은 색상 및 색조와 관련이 있기 때문이다.
- 기술 산업을 넘어 제품 포용성을 확장할 기회가 여러 기업에 열려 있다. 제품을 만드는 모든 과정을 분해하고, 포용적인 시각을 우선해야 하는 주요 지점이 어디인지 찾아내야 한다.

- 제품 포용성으로 실질적인 변화를 만들려면 임원의 지지가 매우 중요하다.
- 각 산업마다 리드 타임이 모두 다르다. 패션 업계의 경우 계절별로 작업하기 때문에 제품 개발 과정 전체에 걸쳐 단계적으로 적용되도록 제품 포용성을 미리미리 의식적으로 우선해야 한다. 수많은 사람과 파트너가 물리적인 제품이 만들어지는 과정에 관여하기 때문이다.

바흐자는 다양성을 비즈니스에 접목하기 위해 만든 컬러 프라우드 카운슬이라는 하나의 포용성 이니셔티브에 특히 집중했다. 컬러 프라우드 카운슬의 종합적인 사명은 인재 확보, 유지 및 교육에 이르는 전체 경로에 다양성과 포용성을 접목하는 것이다. 이 카운슬은 젠더, 인종, 민족, 체형, 성적 지향, 나이, 종교, 장애인을 포함해(하지만 여기에 국한되지 않고), 모든 다양성 차원에 초점을 맞추었다(다음 박스 내용 참조).

컬러 프라우드 카운슬

▶ 바흐자 존슨, 갭 패션 머천다이징 디렉터

컬러 프라우드 카운슬은 개인적인 미션에서 시작해 전사 차원의 운동으로 성장했다. 나는 유색인종 여성, 특히 흑인 여성으로서 나와 같은 생김새를 한 사람이 거의 없는 환경에서 성장했다. TV에서 찬양하고 잡지에서 이상적으로 그리는 아름다움은 절대 내 손에 넣을 수 없을 것처럼 보였고, 이런 생각은 나 자신을 바라보는 데에도 직접적으로 영향을 미쳤다. 옷을 구매하며 했던 경험도 크게 작용했다. 옷을 입으면 멋져 보이고 기분이 좋아지기를 바랐지만, 나에게 꼭 맞는 스타일을 찾기란 여간 힘든 일이 아니었다. 나는 이것을 바꿀 기회가 생기면 주저하지 않고 나서겠다고 다짐했다. 컬러 프라우드 카운슬은 그런 나의 다짐을 현실화한 것이다.

나는 같은 분야에서 일하는 둘도 없는 친구 모니크 롤락스Monique Rollocks와 함께 컬러 프라우드 카운슬을 만들었다. 나와 모니크는 입사 동기로, 경력을 쌓는 과정에서 흑인 여성이자 제품 책임자로서 비슷한 경험을 했다. 가장 눈에 띄는 공통점은 나와 모니크가 각자의 제품팀에서 몇 안 되는 유색인종이라는 것이다. 그리고 팀에서 한 발 떨어져서 보니 갭의 계열사 브랜드에서 디자인 과정과 제품

을 결정하는 사람 중에 우리와 비슷하게 생긴 사람이 많지 않았다. 그런 환경에서 자신의 '타자성'을 일에 적용하는 것은 언제나 어렵고 불편한 일임을 알게 되었다.

나는 이런 걱정을 바나나리퍼블릭 브랜드 CEO 마크 브레이바드에게 털어놓았다. 마크는 나의 말을 경청했을 뿐만 아니라 위원회를 구성하자는 아이디어를 적극적으로 지지해주었다. 오늘날, 갭의 모든 브랜드를 대표하는 사람, 다양한 배경을 가진 열정적인 리더, 컬러 프라우드 카운슬의 일을 자기 일로 받아들이는 '타자'가 위원회 구성원으로 활동하고 있다. 위원회 구성원 모두 인재 채용부터 제품 디자인 및 마케팅까지 모든 일의 중심에 포용성과 고객 중심 의사결정을 두고자 노력하고 있다.

포용적이고 다양한 여성용 누드색 필수품(신발, 속옷, 란제리)을 출시한 바나나리퍼블릭의 트루 휴^{True Hue}(진정한 색) 컬렉션은 위원회가 직접 비즈니스에 영향을 준 대표적인 사례다. 이 제품은 다양한 고객층이 반영되어야 했기 때문에 처음부터 접근 방법을 달리하여 출시되었다. 사내 색채 전문가와 함께 다양한 피부톤에 맞는 색조를 찾는 회의부터 다양한 모델이 제품을 착용하고 사진 촬영을 하기까지, 위원회는 포용성을 제품 수명주기에서 가장 중요한 요소로 만들고자 했다.

결과부터 이야기하면 트루 휴는 그야말로 대히트를 쳤다. SNS를 장악했으며, 주요 측정 기준(광고 노출 횟수, 효과

성, 도달률, 참여도 등) 목표를 훨씬 상회하는 성과를 거두었다. 그해 세 번째로 댓글이 가장 많이 달린 포스팅(2019년 6월 기준)이 되었고, SNS 캠페인 사상 가장 많이 재게시되었다. 금전적인 관점에서 보아도 주요 상품 측정 기준(소매 매출, 단위 매출, 매출 총이익 등) 목표를 세 자릿수 성장률로 돌파했다.

이제 리테일 업계에서 포용성은 기본 사양이 되었고, 이를 이해하지 못하고 의식적으로 행동하지 않는 기업은 분명 경쟁에서 뒤처질 것이다. 고객은 가치에 따라 구매 결정을 하고, 기업이 목표를 달성하지 못할 것이라고 생각하면 그 어느 때보다도 노골적으로 말한다. 이를 고려하면 고객의 '요구'는 부담스러운 것이 아니다. 고객은 그저 자기가 입는 옷에 자신이 반영되는 모습을 보고 싶을 뿐이다. 나는 그 요구를 실현하는 것이 업계가 할 일이라고 생각한다.

색상 확대에 집중한 갭의 노력으로 소비자 참여와 순수익이 증대되었다. 갭은 사람들이 매장에 방문해 자기만의 '누드색'을 찾을 수 있게 만든 것으로 비즈니스에서 성공을 거두고, 고객을 위해 선한 일을 할 수 있었다.

2019년 4월, 갭은 전사 제품에 걸쳐 포용적으로 디자인된 제품을 출시했다. 얼마나 짜릿한 일인가! 바흐자는 SNS에 다음과 같이 포스팅했다.

自신만의 '누드색'을 찾기 어려웠던 분들께
저희가 도와드릴게요.
#다양성 #포용성 #제품포용성 #다양성은중요하다
#포용성은중요하다 #대표성은중요하다 #디자인
#패션 #리테일 #itsbanana

나는 이 포스팅을 보고 전율을 느꼈다. 옷가게에서 피부색에 맞는 중립적인 톤을 찾으려고 해도 찾을 수 없었던 경험을 해보지 않은 흑인이 과연 있을까? 이 같은 일은 주로 유색인종에게 일어난다. 분홍색이나 복숭아색에 가까운 색상이 누드색이나 살색으로 정의되기 때문에 유색인종이 자신의 누드색을 찾기 어려운 것이다. 그러나 몇 안 되는 색조 중에서 자신에게 맞는 색상을 찾지 못하면 이런 일은 누구에게나 일어날 수 있다.

패션과 기술의 교차성을 끊임없이 연구하는 딘 라이프^{Dyne Life}

구글 제품 포용성팀이 패션 업계와 제휴한 또 다른 사례는 패션 디자이너 크리스 비번스와 그의 패션 라인 딘 라이프와의 협업이다. 크리스는 2019년 봄/여름 제품 출시를 위해 전통적인 방식의 런웨이 쇼를 하는 대신, 크롬OS와 안드로이드 태블릿을 활용해 만든 천장 높이의 거대한 디지털 벽화를 통해 소외된 인구 집단의 모델이 자신이 만든 옷을 입고 있는 모습을 보여주었다. 이 벽화는 모두 구글 클라우드로 구동되었다.

제품 포용성팀은 패션과 기술의 교차성을 열정적으로 탐구하는 크리스와 함께 일하는 것이 매우 즐거웠다. 협업하는 내내 현실에 진짜 마법이 일어난 것만 같았다. 제이미 로젠스타인 위트먼이 이끈 구글러들이 이 일을 가능하게 만들었다.

기술과 패션의 교차성 탐색하기

▶ 크리스 비번스, 패션 디자이너, 크리에이티브 디렉터

나는 윤리적이고 지속 가능한 사업 방식을 중심으로, 혁신적인 시도로 의류를 제작하는 업체와 손을 잡고 첨단 재료와 스마트 패브릭을 활용한 테크니컬 스포츠웨어 브랜드를 구축했다. 나는 이러한 사업 방식과 파트너십을 고객층에 스토리텔링하고, 더 많이 인식하도록 만들기를 원했다.

근거리 무선통신^{Near Field Communication, NFC} 칩을 알게 된 나는 이 칩을 옷에 장착해 사람들이 구매하고자 하는 옷의 정보를 실시간으로 얻을 수 있게 함으로써 고객들과 소통하는 동시에 고객을 교육할 수 있게 되었다.

구글 클라우드와의 제휴는 신의 한 수였다. 그 덕에 파리의 아름다운 쇼룸에서 브랜드 캠페인 비디오를 스트리밍할 수 있었다. 구글 클라우드와 동기화된 40여 개의 태블릿으로 만들어진 디지털 벽화가 컬렉션을 위한 최고의 배경이 되어주었던 덕분에 딘 라이프는 쇼룸에 초청된 다수의 브랜드 중에서도 단연 눈에 띄었다. 구글팀의 기술 지원은 완벽했고, 가까운 시일 내에 이 같은 작업을 또 할 수 있기를 바란다.

나는 패션계에서의 다양성은 모두가 자기 비전을 이룰 수 있도록 접근 통로를 마련해주는 것이라고 생각한다. 다양성을 이야기하면 보통은 인종을 말하지만, 단순히 접근 통로가 없어 소외되는 많은 젊은 인재를 이야기하지 않을 수 없다. 구글이 나를 스포츠웨어 선두주자로 인정하고, 내게 통로를 제공한 이유는 무엇일까? 기업 내에서 다양성을 추구한 것이 문화를 형성하고 세상을 변화시켰기 때문이라 생각한다.

딘-구글 디지털 캠페인 비디오

나는 제품 포용성이 업무상의 큰 실수를 바로잡는 것만을 의미하지 않는다는 점을 설명할 때 이 사례를 활용한다. 제품 포용성은 협업과 자사 제품의 용도를 사고하는 방식을 확장해준다. 남성 패션위크에서 크롬OS와 안드로이드 태블릿으로 만든 벽에 구글 클라우드로 구동되는 쇼를 상영하는 것은 상상도 하지 못한 일이었다. 이는 패션 업계가 패션과 구글 제품군을 바라보는 인식을 확장했다. 마찬가지로 제품 포용성팀도 패션계와 기술 분야에서 소외된 집단에 속한 이 환상적인 디자이너와 제휴하고, 그로부터 배우며 인식이 확장되었다. 다시 한 번 말하지만, 파트너십과 지원 차원에서 "누가 또 있을까?"를 묻는 것은 영향력을 확대하고, 소외된 대중을 위한 진정성을 보여줄 수 있게 해준다.

소외된 집단이 신뢰하는 브랜드와 협업하고, 미래지향적인 태도로 기술과 패션의 교차점에서 작업하는 것은 제품 포용성팀에게 큰 기쁨이었다. 크리스와 구글의 파트너십은 다양한 관점이 제품을 풍요롭게 만들고 소비자 경험을 개선할 수 있음을 보여준 대표적인 사례다.

13장

제품 포용성 없이는 미래도 없다

제품 포용성으로 향하는 추세가 강해지고 있다. 기업은 나이, 인종, 민족, 젠더, 사회경제적 지위, 위치, 언어 또는 다른 다양성의 차원과 관계없이 모든 고객을 섬기는 것이 고객 서비스라는 사실을 이해하기 시작했다. 그리고 혁신 증대, 생산적인 신규 파트너십, 전에는 소외되었던 시장으로의 확대, 긍정적인 입소문 등 모두와 함께 모두를 위한 제품을 개발하는 것의 수많은 장점을 깨닫기 시작했다. 그러나 가장 큰 장점은 진짜 포용적인 제품을 개발하는 것으로 사용자의 삶이 윤택해진다는 점이다.

또한 소비자도 자신이 기업의 정책, 프로세스, 제품, 서비스 형성에 얼마나 영향을 미칠 수 있는지 깨닫고 있다. 자신이 믿는 가치, 금전, 평점과 후기를 활용해 자신의 요구와 기호에 민감하게 반응하는 기업의 성공을 주도하고, 그렇지 않은 기업은 도태

13장

시킨다.

다양성, 공평성, 포용성을 지지하는 추세는 점점 증가하고 있으며, 이런 추세는 인구 구성이 변화하고, 그동안 소외된 소비자를 향한 기업 간 경쟁이 심화하면서 더욱 가속화할 것으로 보인다. 내가 구글에서 제품 포용성을 주도했던 2년 반 동안, 제품 포용성의 성장 속도, 제품 포용성을 지키려는 엄격한 태도, 제품 포용성을 향한 열정이 매우 증가했음을 관찰했다. 패션, 제약, 예술, 그 외 다른 많은 분야에서도 더욱 많은 사람이 자기 일에 포용적인 시각을 적용하거나 그렇게 하려는 계획을 토론하고 있다.

표면적으로 보면 이런 움직임은 놀랄 만한 일이지만, 정작 놀라야 할 부분은 이렇게 되기까지 너무나 오랜 시간이 걸렸다는 것이다. 모든 기업은 더 많은 고객 확보, 높은 매출, 수익 증대를 원한다. 더욱 광범위한 소비자의 마음을 사로잡는 제품을 제공하면 이 세 가지 목표를 전부 달성할 수 있다. 모두와 함께 모두를 위한 제품을 개발하는 것은 옳은 일이며, 미래 성장으로 향하는 확실한 길이다. 선한 일을 하며 성공할 수 있다는 것은 가슴을 설레게 한다.

이번 장에서는 다양한 업계에 적용되는 제품 포용성 사례와 제품 포용성을 바라보는 여러 가지 관점을 소개하며 제품 포용성의 미래를 그려보려 한다.

제품 포용성은
우리 모두의 과제이자 기회다

제품 포용성은 어느 한 사람이 하는 일이 아니라 모두가 협력해야 하는 일임을 명심하자. 제품 포용성을 실현하기 위해선 공동체 의식이 필수다. 제품 포용성을 위한 노력을 지속하기 위해서는 다양한 사람이 책임감을 느끼고 포용적인 제품 개발에 적극적으로 나서게 하는 것이 매우 중요하다. 마감일과 우선순위 또는 담당자가 변경되거나 휴가 등이 발생해도 제품 포용성이 계속될 수 있도록 하는 정책과 프로세스를 마련해야 한다. 그리고 사람과 프로세스가 소비자에게 포용적인 제품을 제공한다는 목표와 일치할 때, 제품 포용성 노력은 최고의 성공을 거둔다.

애스트로 텔러Astro Teller는 구글 X에서 문샷moonshot(불가능해 보이는 혁신적 사고를 현실화하는 것)을 주도한다. 구글 X에서는 다양한 발명가와 기업가가 수십억 인구의 삶을 개선할 목표로 기술을 개발하고 출시한다. 애스트로는 혁신을 주도하는 다양한 팀의 핵심 역할에 대해 이렇게 이야기했다.

"한 명의 외로운 발명가가 유레카를 외치는 순간은 그저 신화에 불과하다. 혁신은 모든 사람이 편안하게 질문을 던지고 자신의 견해를 나눌 수 있는 훌륭한 팀에서 탄생한다. 한 프로젝트에 매우 다양한 배경과 집단의 사람이 모일수록 신선한 시각과 창의적인 아이디어가 더욱 많이 창출된다. 그러면 모두가 더 나

은 결과를 도출하게 된다."

어떤 제품을 만들고 어떤 업계에 있는지 여부와 상관없이 엔지니어, 제품 매니저, 마케터, 연구원, 지원 인력 등 모두가 수많은 접점에서 제품 디자인 과정에 관여한다. 아이데이션에서 제품 출시까지 한 사람이 모든 과정을 도맡아 하는 일은 없다. 이런 현실적인 조건은 제품 디자인과 개발을 더욱 포용적으로 하려는 모든 기업에 과제와 기회를 안겨준다. 이때 과제는 모두를 제품 포용성에 적극적으로 나서도록 만드는 것, 기회는 제품 포용성을 향한 약속에서 탄생한 혁신의 결과다.

그 어떤 개인도 이 과정을 혼자 담당하지 않기에, 기업 내 직급과 상관없이 스스로 차이를 만들어낼 수 있다. 제품팀이나 마케팅팀의 구성원이든 아니든, 제품 포용성에 기여할 수 있다. 인사팀에 있는 사람은 조직 구성원을 더욱 다양하게 만드는 방향으로 노력할 수 있다. 기업 내에서 그동안 소외된 집단에 속했다면 포용성 수호자가 되어 모두를 위한 혁신적인 제품 개발을 돕는 역할을 할 수 있다.

제품 포용성 여정에 나선
다양한 기업들

제품 포용성의 미래를 내다볼 수 있는 가장 좋은 방법은 현재 다양한 산업에서 제품 포용성의 흐름이 어떤지를 살펴보는 것이다. 다양한 산업과 기업에서 제품 포용성을 어떻게 적용하고 있는지를 살펴보면 제품 포용성이라는 흐름이 어디로 흘러갈지 이해할 수 있다.

지금부터는 건축, 장난감, 피트니스, 엔터테인먼트, 제약 등 다양한 업계에서 제품 포용성을 향한 관심이 증가하고 있음을 보여주는 사례를 다룰 것이다. 내가 이 책에 소개한 기업들은 제품 포용성을 향한 여정에 나섰다. 그들은 끊임없이 제품 포용성을 배우고 관련 전략을 개발하고 있다. 의식적으로 첫발을 내딛는 것은 더욱 포용적인 결과를 만들어내는 데 중요하다.

안경 업계

패션 업계, 화장품 업계와 마찬가지로 안경 업계도 제품 포용성의 혜택을 볼 수 있는 산업 분야다. 모든 사람의 두상, 얼굴형, 눈, 코, 입 모양이 다 다르고, 선호하는 스타일도 다르기 때문이다. 그리고 어떤 사람에게는 잘 어울리게 디자인된 안경이 다

른 누군가에게는 조금도 어울리지 않기 때문이다.

와비 파커Warby Parker는 사회적 의식을 갖춘 안경 회사다. 전 세계 약 10억 명의 사람은 안경을 사용할 수 없는 상황에 놓여 있다. 그러한 상황을 안타깝게 여긴 와비 파커는 비전스프링VisionSpring과 같은 비영리 단체와 함께 안경 하나가 판매될 때마다 필요한 사람에게 안경 하나를 기부하는 캠페인을 벌이고 있다. 와비 파커의 사회적 의식은 제품 포용성으로 확장된다. 모든 사람에게 잘 어울리는 고품질의 안경을 저렴한 가격에 제공한다는 것이 회사의 사명이다. 나는 와비 파커의 임직원 자원 그룹을 담당하는 크리스티나 김Christina Kim의 초대로 회사에 방문해 인사팀 상무 첼시 카덴Chelsea Kaden과 크리스티나로부터 와비 파커의 제품 포용성 접근법에 대해 들을 수 있었다(아래 박스 내용 참조).

와비 파커의 인클루시브 디자인

▶ 첼시 카덴, 와비 파커 인사팀 상무

2010년에 공동 CEO가 와비 파커를 설립한 이후, 그들은 쉽고 편리하며 재미있는 쇼핑 경험을 만들고자 노력했다. 이를 위해 자사의 모든 플랫폼(온라인 및 오프라인)을 포용적으로 만드는 것에 집중했는데, 이는 그냥 중요한 정도가

아니라 사활을 건 임무였다.

안경은 누군가를 볼 때 가장 먼저 시선이 가는 곳이다. 또한 매우 개인적인 제품이며, 한 사람의 스타일을 좌우할 수 있다. 안경을 쓰는 사람은 안경테가 편안하고 제대로 기능하기만을 바라지 않는다. 그 안경을 썼을 때 멋져 보이기를 바란다. 모든 사람의 얼굴형이 다르다는 점은 공공연한 비밀이고, 그런 다양성에 맞춰 디자인하는 것이 와비 파커의 일이다. 와비 파커는 사업이 성장하면서 다양한 브릿지(안경을 썼을 때 코가 걸리는 부분)와 다양한 옵션을 도입(아동용 제품도!)해 가능하면 많은 고객의 요구에 부응하고자 했다. 그렇지만 아직도 갈 길이 멀다는 점을 알고 있고, 앞으로도 제품의 다양성을 확대하게 될 것을 기대하고 있다.

와비 파커는 최근에야 임직원 자원 그룹ERG을 도입했고, ERG의 통찰력을 제품 개발 프로젝트와 전략 결정에 반영하는 방법을 끊임없이 고민하고 있다. 와비 파커의 ERG는 현재 임직원이 주도하고 있어 ERG의 통찰이 수월하고 자연스럽게 전사 이니셔티브에 반영되고 있다.

NRODA 창업주이자 안경 디자이너 사만다 스미클^{Samantha} Smikle은 사업을 시작하기 전부터 제품 포용성에 열정적이었다. (NRODA는 '꾸미다'라는 뜻의 영어 'adorn'의 철자를 거꾸로 쓴 것이다.) 사만다의 럭셔리 안경 회사는 스눕 독^{Snoop Dogg}, 릭 로스^{Rick Ross}를 비롯한 유명인사에게 안경류를 협찬했다. 다양성과 포용성을 중시한 NRODA는 창업 2년 만에 억대 매출을 올리는 위엄을 달성했다. 사만다는 이렇게 말했다.

"배경, 나이, 인구 집단을 불문하고 모든 사람이 안경을 중요하게 생각한다. 안경류를 더욱 포용적으로 만들기 위해 품질 좋은 안경류를 저렴한 가격에 출시하는 브랜드가 많아지는 현상은 고무적이라고 생각한다."

다양성을 불문하고 자신이 강하고 아름답다고 느끼는 방법을 제공하며 더 많은 대중에게 어필하는 것은 성공적인 방식이라는 점이 증명되었다. 안경 업계에 소외된 사용자를 완전히 대변하고 그들을 위한 시장에 침투하려는 브랜드가 거의 없었던 덕분에 사만다는 틈새시장에 진입할 수 있었다.

의학/의료계

의료종사자는 다양한 인구 집단의 환자를 진단하고 치료하는 일의 어려움을 잘 알고 있다. 저마다 신체적 구성, 생리학

적 구성, 문화, 소통 방식 등이 다르기 때문이다. 그러나 의사, 연구원, 연구 참가자는 환자만큼 다양하지 않다. 그로 인해 의사와 환자, 증상과 진단, 진단과 치료, 치료와 치료 결과에서 불일치가 발생하곤 한다.

의사 수요가 늘면서 다양한 인종과 민족 사람들에게도 의료계의 문이 열렸다. 다양한 환자를 대상으로 하는 연구도 늘어나면서 대표성 측면에서 개선점(예: 젊은 의사의 60%가 여성)이 나타나고 있다. 포용적인 시각을 적용하면 더 큰 성과가 기대되는 의학/의료 영역을 몇 가지 나열해보았다.

- 여러 문화가 혼재된 의학: 문화와 언어는 의사가 질병을 바라보는 관점과 환자가 질환을 보는 시각, 경험에 영향을 미친다. 의사가 여러 문화에 익숙하고 언어 장벽을 해결할 능력을 갖추고 있으면 다른 문화권의 환자가 효과적으로 치료받고 의사가 권장하는 치료 계획을 지키도록 하는 데 도움이 된다(다음 박스 내용 참조).
- 머신러닝 및 인공지능: 컴퓨터 모델은 의사가 진단 정확성을 높이는 데 도움을 줄 수 있다. 단, 다양한 인구 집단의 데이터로 학습시켜야 한다. 입력 데이터 선정에 편향이 발생하면 컴퓨터 모델에도 편향이 생겨 소외된 인구 집단의 환자를 진단하고 치료 과정을 처방하는 것이 부정확해질 수 있다.

- 맞춤형 의학: 현대 기술은 의사가 개인의 유전자 구성에 따라 더욱 효과적인 치료법을 처방할 수 있도록 만들어 주었다. 그러나 이런 연구 대부분이 유럽계 사람의 혈액과 조직 샘플에 기반한다. 연구를 소외된 인구 집단으로 확장해야 그들도 기술의 혜택을 받을 수 있다(다음 박스 내용 참조).

의학계에서 문화적 맥락 고려하기

▶ 숀 L. 허비-점퍼Shawn L. Hervey-Jumper 박사

인간은 살아가면서 가정 교육과 과거 경험에 기반해 삶에서 일어나는 여러 가지 일에 대응하기 때문에 문화적 맥락이 매우 중요하게 작용할 수 있다. 가령 뇌졸중이나 뇌출혈 등 치명적인 손상을 입으면 환자는 스스로 의료 판단을 내릴 수 없다. 그럴 때 의료진은 환자의 가족이 사랑하는 이를 대신해 치료 방식을 결정하게 한다. 다양한 배경을 가진 환자와 환자의 가족은 다른 전략과 자원을 활용해 이와 같이 인생을 뒤흔드는 순간을 헤쳐나간다.

얼마 전에 낙상으로 인해 대규모 뇌출혈을 일으킨 노년의 남성 환자를 치료했다. 이 환자는 뇌가 손상되어 의사소통은커녕 산소호흡기 없이는 숨을 쉴 수 없게 되었다.

환자와 환자의 배우자는 가족 중에서도 나이가 가장 많았고 자녀도 없었다. 환자의 배우자는 50년 넘게 함께한 남편이 의식을 잃고 화장실 바닥에 쓰러져 있는 모습을 보고 큰 충격을 받았다. 의료진은 환자가 병원에 도착했을 때 환자의 배우자에게 손상 정도를 전달하고, 여러 가지 치료법을 설명했다. 그래야 환자가 받고 싶은 치료법으로 치료 방향을 잡을 수 있기 때문이었다.

나는 외과 전문의로서 연구 논문도 읽었고, 내가 어떻게 치료받고 싶은지, 이런 상황이라면 가족과 어떻게 소통해야 하는지 등을 알고 있었지만, 이번 경우는 문화적 맥락이 전혀 달랐다. 다행히 의료진 중에 이 부부의 문화를 이해하고 나와 다른 팀원에게 그들의 의견을 공유해준 사람이 있었다. 그로 인해 이 가족이 환자의 치료에 필요한 여러 가지 복잡한 결정을 내리기 위한 도움을 주는 나의 능력이 매우 향상되었다. 나는 이 환자와 그 가족이 의료진의 다양한 관점 덕분에 더욱더 효과적이고 특별한 치료를 받았다고 자부한다.

다양한 인구에 맞춤형 의료 제공하기

▶ 숀 L. 허비-점퍼 박사

생명공학 연구의 발전은 지금까지도 그랬고, 앞으로도 환자의 치료법 선택지를 좌우할 것이다. 특히 맞춤형 의료와 관련해서는 더욱 그렇다. 많은 경우, 특히 암 치료 분야에서 의료종사자는 개인의 유전자 구성에 따라 치료법을 제시한다. 개인의 유전자 구성과 종양의 유전자에 맞추는 쪽으로 방향을 전환한 항암 치료제가 점점 많아지고 있다. 이는 생명공학 연구에서도 정말 가슴 설레는 부분이며, 어떻게 특정 폐암과 흑색종이 불치병에서 사실상 완치 가능한 질병으로 변했는지를 설명한다. 덕분에 환자들은 방대한 유전자 역학 연구에 기반한 예후 상담을 받고 치료법을 추천받을 수 있다.

그러나 제아무리 최고의 연구라 하더라도 실제 의료종사자가 치료하는 인구를 제대로 반영하지 않는 데이터에 기반할 때가 너무나 많다. 임상 시험을 포함해 미국의 생명공학 연구에 참여하는 환자는 유럽계가 압도적으로 많다. 따라서 의료진은 틀릴 가능성이 있다는 것을 알면서도 활용 가능한 데이터를 바탕으로 소수자 환자 치료법을 추론할 수밖에 없다.

나는 뇌종양 제거를 전문으로 하는 신경외과 신경종양

전문의다. 신경교종이라는 종양을 가장 많이 치료하는데, 이 분야 의료진은 지난 10년간 조직학적으로(현미경으로 봤을 때) 동일한 종양을 가진 환자 사이에서 유전자의 하위 유형에 따라 실제로는 다양한 질병과 치료 반응이 나타난다는 점을 깨닫게 되었다. 이러한 사실은 신경외과의가 종양 등급을 분류하는 방식에 반영할 정도로 매우 중요했다. 그러나 실상 의사들이 치료 경과를 예측하고 치료 결정을 안내하는 데 활용하는 획기적인 연구 결과는 대부분 유럽계 환자의 뇌종양과 혈액 샘플에 기반하고 있다.

이 부분이 특히 중요한 이유는 '내가 연구에서 다뤄지지 않은 인구 집단의 환자를 상담할 때 그들의 생존율과 치료 반응률이 연구 결과와 일치할까?', '인도나 사하라 이남 아프리카계 환자의 결과와 연구 결과는 얼마나 다를까?' 하는 가정을 하게 되기 때문이다.

그동안 게시된 훌륭하고 뛰어난 연구 결과에 의구심을 제기하고자 이런 말을 하는 것이 아니다. 다만 사회의 다양한 구성원을 인정하는 것이 매우 중요하기 때문에 언급한 것이다. 가령, 제약회사가 막대한 자원을 투입해 현재 연구 결과에 기반한 약을 만들었는데, 모든 환자에게 (기대한 만큼) 효과적이지 않을 수도 있다. 따라서 젠더, 인종, 사회경제적 배경이 다양한 사람들로 의사결정팀을 구성하면 궁극적 목표인 환자를 위한 더 나은 치료법이 개발될 수 있을 것이다.

건축 업계

언젠가 한 구글 임원이 내게 건축 업계에 여성 비율이 매우 낮고, 유색인종 여성은 그보다도 적다고 이야기한 적이 있다. 건축 디자인에서 소외될 수 있는 다양한 집단, 특히 장애가 있거나 평균보다 몸집이(또는 키가) 훨씬 크거나 작은 사람을 생각하기 전까지는 건축 업계에서 다양성은 큰 문제가 아닌 것처럼 보일 것이다.

문을 열려고 하는데 너무 무거웠다거나 선반에서 무언가를 꺼내려 하는데 높이가 너무 높다고 느꼈던 적이 있는가? 탈의실에 갔는데 탈의실 문이나 벽이 프라이버시를 보호할 만큼 높이가 적당하지 않았던 적이 있는가? 출입구를 지날 때 머리가 부딪히지 않게 하기 위해 고개를 살짝 기울이거나 허리를 숙여야 했던 경험은 없는가? '평균적인' 체형의 사람은 이런 경험을 할 일이 없지만, 여전히 많은 사람이 일상에서 이런 불편함을 겪으며 소외된다는 느낌을 받는다.

최근 나의 모교 펜실베이니아 대학교의 스튜어트 와이츠먼 디자인 스쿨Stuart Weitzman School of Design을 방문했을 때, 그곳의 학생들이 제품 포용성과 모두를 위한 포용적인 공간 건설을 주제로 대화하고 싶어 한다는 이야기를 듣고 한껏 고무되었다. 차세대 건축가는 공간이 다양한 사람에게 어떻게 영향을 미치는지와 공간 경험을 최대한 공평하고 포용적으로 만들기 위한 심층적인 기회와 책임을 적극적으로 생각할 것이다.

피트니스 업계

최근 동네 헬스장에 갔을 때 운동법이 그림으로 그려진 포스터를 보고 그림에 여성이 별로 없으며, 유색인종은 아예 없다는 점을 발견했다. 이것이 보내는 메시지는 무엇일까? 남성만이 운동을 한다는 의미인가? 하지만 이는 진실이 아니었다. 주변을 둘러보니 헬스장에서 운동하는 사람의 절반 이상이 여성이었고, 나이, 체형, 몸집이 저마다 달랐다. 운동으로 효과를 볼 수 있는 사람들을 더욱 포용적으로 묘사하면 얼마나 좋을까? 운동하는 사람들의 모습은 정말 제각각이다. 피트니스 업계를 포용적으로 만드는 데에는 거창한 노력이 필요하지 않다. 그저 초점만 바꾸면 된다.

나는 감사하게도 룰루레몬lululemon 전문가이자 커뮤니티 혁신가disruptor(원래는 '파괴자'라는 뜻이며, 현재 상태에 안주하지 않고 끊임없이 혁신을 추구하는 사람을 말함)인 메리 킨 아렌슨Mary Keane Arenson을 소개받을 기회가 있었다. 메리는 샌프란시스코 커뮤니티에서 서로 교차하는 다양한 집단을 대상으로 하는 제품을 만들기 위한 노력을 주도하고 있었다. 커뮤니티를 강화하기 위해 룰루레몬이 하는 일과 포용적인 마케팅 및 디자인 같은 핵심 프로세스에서 공평성을 높이고 과거의 문제에서 배운다는 룰루레몬의 약속이 느껴졌다. 더욱 다양한 목소리를 반영하는 데 집중하고 헌신하는 것은 지속적인 변화로 이어진다.

메리(그리고 팀원이)가 진정한 관계 구축에 초점을 맞춘 덕에

룰루레몬은 북아메리카 전국의 커뮤니티와 관계를 맺을 수 있었고, 지도자 프로그램이 실제로 만들어졌다. 그 결과, 지도자 커뮤니티 구성원 사이에서 브랜드 신뢰를 구축할 수 있었다. 메리는 이렇게 말했다.

"함께 땀 흘리고 성장하며 연결되는 기회를 통해 커뮤니티를 치열하게 만드는 데 투자하는 룰루레몬 같은 회사에서 일할 수 있어 행운이다. 룰루레몬과 룰루레몬의 커뮤니티에는 모두의 잠재 능력을 완전히 해방하는 것을 통해 함께 세상을 한 차원 더 높은 곳으로 이끌 기회가 있다."

모두와 함께 커뮤니티를 만드는 데 초점을 맞춘 것은 옳은 일이었을 뿐만 아니라 사업적으로도 말이 되는 행동이었다. 2019년, 룰루레몬의 주가는 70% 성장했고, 젠더, 지리적 위치 등을 불문하고 충성스러운 고객을 자랑한다.

장난감 업계

장난감, 그중에서도 특히 인형은 아동이 자기가 누구인지, 무엇이 가능한지를 생각하는 데 결정적인 역할을 한다. 자신의 모습이 반영되지 않은 장난감을 보는 것은 아동의 자존감에 부정적인 영향을 미칠 수 있다. 반대로, 장난감에서 자신의 모습과 닮은 점을 발견하면 소속감과 자신감이 함양된다.

에이미 쟌드리세비츠$^{Amy\ Jandrisevits}$는 모든 아동이 따뜻하게 환영받고 인형의 얼굴에서 자기 자신을 볼 수 있어야 한다고 믿는다. 에이미는 실제로 '나와 닮은 인형$^{A\ Doll\ Like\ Me}$'이라 불리는 맞춤형 인형을 제작해 자신의 사명을 실현했다(아래 그림, 다음 박스 내용 참조).

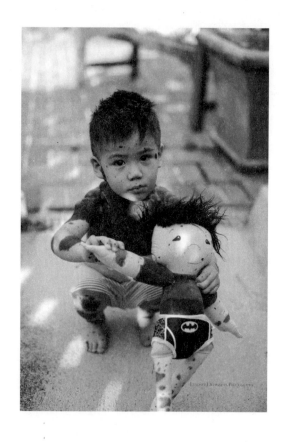

'나와 닮은 인형'이 제작한 인형을 가지고 놀고 있는 키건Keagan

13장

모든 아동에게 세상에서
자기를 볼 기회 마련해주기

▶ 에이미 쟌드리세비츠, 나와 닮은 인형 창업주

놀이 치료에서 빠질 수 없는 한 가지는 아이가 가지고 노는 장난감에서 자기를 볼 수 있도록 하는 일이다. 내가 소아암 환자 사회복지사로 일했을 때, 이 점은 더욱 중요했다. 아픈 아동은 장난감 시장에서 소외되기 때문이다. '전체적으로 건강한' 아동의 모델을 볼 때, 신체적 웰빙에 필수적인 정신적·정서적 건강도 포함해야 한다. 하지만 주요 매개체에서 자신의 모습이 반영 및 표현되는 것의 힘은 과소평가되어 있다.

인형은 신체적 편안함, 자기타당personal validation(다른 사람과 상호작용하는 관계 속에서 타인으로부터 인정받는 능력), 놀이 치료 측면에 기회를 제공한다. 나의 석사학위 논문 주제는 '놀이의 치료 효과'였고, 여기서 인형은 매우 중요한 요소다. 인형은 다른 장난감들과 달리 사람과 닮았기 때문이다. 아동은 자기가 가지고 노는 인형의 얼굴에서 자신의 모습을 볼 수 있어야 한다. 그래서 나는 인형이 주인을 닮아야 하고, 모든 피부색, 젠더, 체형을 가져야 한다고 진심으로 믿는다.

사실 어른들은 아이들에게 다양하지 않은 장난감을 제

공하며 몹쓸 짓을 하고 있다. 이상적인 세계에서는 사지 절단 장애, 체형, 의학적 질환, 모반, 선천성 손 기형 등이 인간을 고유하게 만드는 다른 모든 특성처럼 받아들여질 것이다.

최근 '나와 닮은 인형'이 언론에 보도되면서 '장난감에서 누구를 보고, 어떻게 그것을 바라보는가'를 주제로 대화하는 사람이 많아졌다. 모습이 닮은 인형은 아이가 자신의 존재를 인정하는 놀라운 경험을 선사하고, 인형과 아이가 같이 있는 모습은 더 큰 맥락에서 자기타당을 정상화하는 데 도움이 된다. 우리의 아이들을 위해 패러다임 전환에 적극적으로 참여해야 한다. 이제 우리는 자신과 통하지 않는 물건을 사려고 기를 쓸 필요가 없다.

대중의 긍정적인 반응은 다수의 아이에게 인정받는다는 느낌을 많이 전달해주었다. 최초로 "이 아이에게 무슨 문제가 있나?"가 아닌, "인형과 노는 귀여운 남자아이네"라는 방향으로 대화가 흘러갔다. 이 두 서사는 엄청나게 다르다. 언론 노출 역시 많은 아동의 서사를 바꾸고 있으며, 나는 인형이 그런 담론에 일조했다는 사실에 짜릿함을 느낀다.

미국만 해도 장난감 업계 규모는 200억 달러에 달한다. 인구 구성 변화에 따라 모든 아동이 가지고 노는 장난감에 아이들의 모습을 반영하는 일은 더욱 중요해질 것이다. 에이미의 인형을 사기 위해선 수년을 기다려야 할 정도다. 이러한 사실은 오프라 윈프리^{Oprah Winfrey}가 설립한 여성 대상 월간 잡지 《O매거진》에도 보도되었다. 사람들은 나이를 불문하고 인정받기를 원한다. 에이미의 인형은 더 많은 사람이 장난감에서 자신이 모습을 볼 수 있도록 만드는 길을 닦고 있다.

엔터테인먼트 업계

영화와 TV 캐스팅 측면에서는 다양성이 늘고 있지만, 아직 갈 길이 많이 남았다. 미국에서 작가, 프로듀서, 감독으로 활동하고 있는 사람들을 보면 여전히 전체 인구의 다양성이 반영되어 있지 않다. 그러니 다양한 인종과 국적의 배우가 출연한다 해도 정작 내용에는 다양한 문화, 경험, 관점이 담겨 있지 않은 것이다.

그 와중에 눈에 띄는 영화가 있다. 바로 〈블랙 팬서^{Black Panther}〉와 〈크레이지 리치 아시안^{Crazy Rich Asians}〉이다. 두 영화 모두 인종, 나이, 지리적 위치 등을 초월해 관객과 관계를 형성했다. 관객은 화면에 새로운 캐릭터가 등장하고, 다른 문화권의 특수한 경험과 관점을 알 수 있어 영화에 관심과 흥미를 보였다. 이

두 영화는 비즈니스 측면에서 포용성을 설명하는 데에도 도움이 된다. 〈블랙 팬서〉는 미국에서 개봉한 지 4일 만에 2억 4,210만 달러의 매출을 올리며 2억 8,800만 달러의 매출을 올린 〈스타워즈: 깨어난 포스Star Wars: The Force Awakens〉의 뒤를 이어 역대 흥행 2위 자리에 올랐다.* 〈크레이지 리치 아시안〉은 제작비가 3,000만 달러에 불과했는데도 미국과 캐나다에서 1억 7,450만 달러, 그 외 국가에서 2억 3,850만 달러의 매출을 기록했다.**

〈크레이지 리치 아시안〉은 출연 배우가 모두 아시아인으로 구성된 할리우드 최초의 영화다. 두 영화의 성공은 유색인종을 섭외하는 것이 현재처럼 어려운 일이 되어서는 안 된다는 점을 보여준다. 다양한 출연진을 섭외한 것 말고도 영화의 성공을 이끈 요인이 또 하나 있다. 그것은 바로 유색인종 작가와 감독이 영화에 더한 진정성과 문화적 풍부함이다. 종합적으로 살펴보면 영화가 그 정도로 성공을 거둔 것은 사실 그리 놀랄 만한 일이 아니다. 그러나 눈여겨보아야 할 점은 두 영화 모두 유색인종을 중심으로 하지만, 유색인종이 아닌 사람도 영화의 서사에 이끌리고, 연결되는 느낌을 많이 받았다는 것이다.

나는 젊은 미디어 업계 수완가 비비안 누에즈Vivian Nweze를 만나 엔터테인먼트 업계의 변화와 제작 과정 전체에 걸쳐 다양

* https://deadline.com/2018/02/black-panther-thursday-night-preview-box-office-1202291093/

** https://en.wikipedia.org/wiki/Crazy_Rich_Asians_ https://www.boxofficemojo.com/release/rll157858817/

한 대표성을 갖는 것의 가치를 어떻게 생각하는지 물었다. 비비안은 엔터테인먼트 업계 내 포용성의 미래를 매우 낙관적으로 보았다(아래 박스 내용 참고).

엔터테인먼트 업계 내 다양성 증대하기

▶ 비비안 누에즈, TV 진행자, 프로듀서, 엔터테인먼트 기자

나는 엔터테인먼트 업계를 더욱 포용적으로 만들려면 해야 할 일이 너무나 많다고 생각하지만, 지금은 이 업계에서 유색인종으로 있기에 매우 좋은 시기다. 지정된 흑인 몇 명만 배치하는 것에서 벗어나 유색인종에게 더 많은 기회가 열리고 있기 때문이다. 지난주에 미국 연예 전문 뉴스쇼 〈E! 뉴스〉에서 니나 파커Nina Parker와 주리 홀Zuri Hall이 공동 진행을 맡았다. 사상 처음으로 2명의 흑인 여성이 주류 연예계 뉴스쇼를 진행한 것이다! 다양한 피부색의 유색인종을 화면에 반영하려면 더 많은 노력을 기울여야 한다. 모든 젊은 흑인 여성 주연배우가 혼혈이거나 피부색이 밝아야 할 필요가 없다. 흑인에게 기회가 점점 더 많이 주어지고 있으니, 이제는 화면에서도 흑인의 다양한 피부톤을 보여줄 수 있게 만들어야 한다.

내가 엔터테인먼트 업계에서 일하고 싶었던 이유는 이

업계가 문화를 수호하고 만들어나가기 때문이었다. 그러려면 다양성은 절대적으로 필요하다. 모두가 사는 이 세상을 반영해야 한다. 내가 연예 뉴스 프로그램 〈액세스 할리우드^Access Hollywood〉에서 일했을 때, 완전히 뜨기 바로 직전의 카디 비^Cardi B를 보도한 적이 있다. 이 보도가 방송되기 전에 먼저 내용을 본 나는 책임 프로듀서에게 해당 보도가 사람들이 카디 비에 열광하는 이유를 제대로 짚어내지 못했다고 말했다. 사무실에는 나이 지긋한 프로듀서가 잘 모르는 아티스트를 보도할 때 조언을 구할 수 있는 젊은 사람과 유색인종이 많이 있었다. 그 후 나는 카디 비의 유명세를 문화적 관점에서 분석하는 인터뷰를 진행했다.

〈액세스 할리우드〉의 많은 선임 프로듀서가 유색인종 유명인사 보도를 기획하지 않거나 그럴 생각조차 하지 않았다. 높은 직급에서 구성원 다양성이 부족했기 때문이다. 내가 프로듀서가 되어 카메라를 돌리기 시작하면서, 나는 '쿨한' 것을 창조하는 크리에이터로서 엔터테인먼트 산업을 사실상 주도하고 있던 다양한 엔터테이너의 수호자가 되었다.

TV 화면에 국제성 적용하기

▶ 마이클 암스트롱^{Michael Armstrong}, 파라마운트^{Paramount} 전무

전 세계 관객을 대상으로 하는 새로운 TV 채널을 기획할 때는 모든 국가에서 브랜드가 어떻게 인식될지를 신중하게 생각해야 한다. 따라서 파라마운트는 지리적 위치를 가장 우선순위에 놓고 사고했다.

파라마운트는 파라마운트 채널^{Paramount Channel}을 활용해 유럽의 시골 마을, 라틴아메리카 도시, 아시아 대도시 등 지역을 상관하지 않고 일관된 모습과 느낌을 만드는 작업을 시작했다. 나는 문자가 화면에 한국어, 중국어, 라틴어, 아랍어, 그리스어 등 다양한 글자로 표현될 것을 알았기에 사내 월드 디자인 스튜디오^{World Design Studio}와 함께 읽기 쉽고 인식하기 쉬운 폰트를 선정했다. 덕분에 현지 채널 매니저가 자기 언어로 된 자막을 넣을 때 일관성을 지키는 한편, 브랜드의 통일성을 해치지 않을 수 있었다.

다음 단계로, 프로그램 방송 중 및 방송되지 않을 때 방송국 콘텐츠를 홍보하는 채널 식별 영상 작업에 들어갔다. 파라마운트 채널은 배우를 섭외해 영상을 촬영하기보다 장르별 장면을 실루엣 애니메이션으로 만들기로 했다. 실루엣을 사용함으로써 전 세계의 인종, 민족 구성을 더욱 광범위하게 보여줄 수 있었다. 식별 영상을 전 세계에서

똑같이 사용하도록 해 파라마운트가 의도치 않게 누군가를 배제하는 일이 없도록 했다. 그리고 팀별로 자국의 인구 구성을 더욱 잘 반영한 영상을 만들게 했다. 이때, 방송 송출 지역 중 어느 한 곳도 무의식적으로 누군가를 배제하는 영상을 제작하는 일이 없도록 했다.

전 세계적으로 블랙 엔터테인먼트 텔레비전^{Black} Entertainment Television, BET 브랜드를 확대하는 일은 매우 어려웠다. 파라마운트의 국제 전략에 비추어보았을 때, 유색인종(특히 흑인 사용자)에게는 자신의 모습이 반영된 대중매체가 별로 없다는 점을 알고 있었다. 그러나 아프리카계 미국인 출연자가 등장하는 콘텐츠가 만병통치약은 아니다. 결국 프랑스, 아프리카, 영국 등의 시장에서 현지 출연자가 등장하는 쇼를 기획하게 되었고, 그 과정에서 새로 태어난 BET 채널과 시청자가 진정성 있는 관계로 거듭나기 위한 비용 효율적인 해법이 필요했다.

첫 번째 채널은 2008년 봄에 영국에서 방송을 시작했다. 파라마운트는 방송 시작 전에 미국에서 가져온 콘텐츠에서 쇼의 광고를 재디자인했다. 표적 시청자에게 발음과 억양이 친숙하게 들리도록 영국 현지 성우를 섭외하는 것으로 재디자인을 시작했다. 현지 시장에 가장 적합한 메시지 전달법을 제일 잘 아는 사람은 현지인이기에, 성우에게 방송과 라디오의 광고 대본을 수정할 수 있는 권한을 주었다. 또한 화면의 문자 그래픽을 변경해 모든 프로그램 방

송 중, 방송 후 광고 영상에 현지 날짜와 시간 표기 방식을 변경하도록 했다.

가장 중요하게 초점을 맞춘 것은 틈새 광고, 즉 방송 시간이 긴 쇼의 중간에 여러 번 짤막하게 들어가는 콘텐츠였다. 틈새 광고는 현지인의 얼굴과 목소리를 화면에 더 많이 나오게 하는 기회가 되었다. 현지 가수의 영상, 시상식 국제 부문 신설, 현지 기업가와 인플루언서 선전 등에 이르기까지 채널에서 활용할 수 있는 모든 순간을 활용해 진정성 있는 방식으로 소외된 사용자를 반영하는 일종의 문화 태피스트리^{tapestry}를 만들었다.

현재 파라마운트 채널은 16개 현지 제휴 채널과 방송국 채널을 통해 전 세계 120개 이상의 국가와 지역에서 1억 6,000만 명 이상의 시청자를 확보했다. 그리고 BET 인터내셔널^{BET International}은 3개의 현지 제휴 채널 및 방송국 채널을 통해 전 세계 64개 지역에서 4,500만 가구에 방송을 송출하고 있다.

학계

온타리오 예술대학교^{Ontario College of Art and Design, OCAD}는 캐나다 최대의 디자인 대학이다. 나는 제품 포용성의 미래를 주도하는 데 고등 교육이 어떤 역할을 할 수 있을지를 이해하기 위해 OCAD 학장 도리 턴스톨^{Dori Tunstall}과 대화를 나누었다. 도리는 OCAD의 제품 포용성 원칙에는 다음의 내용이 포함되어 있다고 강조했다.

- 그래픽 디자인: 유해 요소를 최소화하고, 할 수 있는 선한 일을 강조한다. 디자인 과정, 서체, 이미지 메이킹, 비판적이고 전략적인 사고에 특히 집중한다. 모든 사람과 사물을 위한 디자인 시스템에 신경 쓴다.
- 삽화: 사회를 비판적으로 성찰하도록 개인의 예술적 표현을 발전시킨다. 글을 보조하는 효과적이고 소통 중심적이며, 예술적인 이미지를 만들 수 있는 지식과 기술에 집중한다.
- 사회를 혁신하는 디자인 경로: 사회를 혁신하는 디자인 경로는 더 큰 사회적 맥락 및 디자인 목적과 연결하는 여러 가지 수업 과정을 제공한다.

각 영역의 원칙에는 민족성, 책임성, 인간 중심의 디자인이 의식적으로 초점을 맞추고자 하는 의도성이 담겨 있다. OCAD

는 학교의 사명, 비전, 수업 과정에 공평성을 집중시킴으로써 제품 포용성으로 미래 산업을 일구는 데 필요한 더 많은 제품 포용성 혁명가를 학교에 유치할 수 있을 것이다.

패션 업계

앞서 12장에서 제품 포용성이 상당히 긍정적으로 작용할 수 있는 중요한 산업으로 패션 및 리테일 업계를 강조했지만, 패션 업계의 미래에 아직 할 말이 남아 있다. 나는 패션계의 선구자를 만나 패션 업계 제품 포용성의 미래와 관련된 대화를 나누었다. 지금부터 그들의 통찰을 나누고자 한다.

2년 전, 잭슨 조지와 나는 미국패션디자인협회와 함께 '구글의 그리오 Griot(서아프리카 지역에서 역사를 기억하고 알리는 일종의 음유 시인)'라는 행사를 주관했다는데, 그때 Bazaar.com(《하퍼스 바자 Harper's Bazaar》의 온라인 버전)의 SNS 특별 프로젝트 디렉터 크리시 러더퍼드를 알게 되었다. 크리시는 소외된 사람들의 목소리를 중심으로 자신과 팀의 업무를 하는 데 의식적이고 열정적이었으며, 그 일에 영감을 불어넣었다. 크리시는 이 책의 독자를 위해 영향력 있는 플랫폼을 활용해 그동안 소외되었던 패션 인재를 위한 공평한 경쟁의 장을 만든 방법을 설명해주었다(다음 박스 내용 참조).

패션 뉴스와 논평으로 관점 형성하기

▶ 크리시 러더퍼드, Bazzar.com SNS 특별 프로젝트 디렉터

나는 Bazaar.com의 SNS 특별 프로젝트 디렉터다. 나의 업무에는 무엇이 쿨한지, 사람들 사이에서 회자되는 인물이 누구인지, 누가 트렌드를 주도하는지 등의 최신 정보를 파악하는 것이 포함되어 있다.

흑인이 급속히 확산되는 트렌드를 주도하거나 하룻밤 사이에 대중문화 현상의 주인공이 되는 경우가 많다. 그러나 항상 그 공을 인정받지 못하거나 도용의 바다에서 허우적댄다. 나는 흑인 여성이 마땅히 누려야 할 지원을 받게 하고, 그들의 이야기를 세상이 들을 수 있게 만들고 싶었다. 내가 하는 일이 동영상이나 사진에 나올 사람을 제안하는 것이다 보니, 웹사이트의 인구 집단 다양성과 포용성에 신경을 많이 쓴다. 또한 흥미로운 이야기를 언제나 찾아다닌다.

나는 패션 업계가 소외된 집단을 바라보고 존중하는 방식을 변화시킬 힘을 갖고 있다고 진심으로 믿는다. 업계에는 잡지 편집장부터 광고회사 임원까지 수많은 마케팅 대가가 모여 있다. 이런 사람들이 모이면 대중에게 잇 백[It Bag](누구나 보면 아는 명품 핸드백)이나 피스타치오 그린색(2020년 유행 색상) 옷을 사야 한다고 설득할 수 있다. 그러니 패션

업계가 사람들이 흑인 여성, 몸매가 풍만한 여성, 트랜스 젠더 집단 등을 바라보는 관점을 변화시킬 수 있는 능력을 가지고 있다는 것이다.

디행히 나는 온라인으로 일하기 때문에 게시 글의 성공 여부를 보여주는 강력한 증거가 존재한다. 조회 수가 바로 그 주인공이다. 예를 들어 레이첼 카글Rachel Cargle의 첫 번째 에세이 조회 수는 단일 콘텐츠 게시 글의 조회 수보다 10배 가까이 많았다. 이 사례는 흑인 여성의 이야기가 중요하고, 그런 이야기를 원하는 청중이 있음을 명확하게 증명했다.

또 하나의 패션 업계 제품 포용성 사례는 소비자와 주류 패션 시장 접근성을 확대하기 위해 유색인종 디자이너의 지명도를 더욱 높이는 노력을 한 브랜다이스 다니엘Brandice Daniel의 이야기다. 그가 설립한 할렘 패션 로우Harlem's Fashion Row는 다양한 목소리를 전면에 내세우고, 패션계에서 여러 문화권 출신 디자이너의 대표성을 추구하는 것을 우선했다. 또한 르브론 제임스LeBron James, 나이키Nike 등과 협업했고, 소외된 집단에 속하는 디자이너를 전면에 내세우는 데 열정을 다했다. 브랜다이스는 르브론 제임스, 나이키, 멜라니 아우구스트Melanie Auguste 그리고 3명의 소외된 집단 출신 디자이너와 함께 새로운 신발을 개발해 눈 깜짝할

새에 매진을 기록하기도 했다.(아래 박스 내용 참조).

패션 디자이너의 다양성 확대하기

▶ 브랜다이스 다니엘, 할렘 패션 로우 창업주

2018년, 할렘 패션 로우는 나이키의 르브론 제임스 브랜드 매니저로부터 전화 한 통을 받았다. 전화 발신인은 매니저 직급에서 몇 안 되는 아프리카계 미국인 여성 멜라니 아우구스트였다.

멜라니는 자신의 배경 덕분에 르브론 제임스가 매우 자연스럽게 "흑인 여성이 세상에서 강한 존재다"라고 말한 것에서 기회를 포착했다. 멜라니는 그 한마디에서 기회를 보았고, 할렘 패션 로우에 전화를 걸어 파트너십을 제안했다. 나는 나이키에 3명의 디자이너를 추천했고, 나이키는 그들 모두를 수용했다. 프로젝트팀이 가까워지기까지는 그리 오랜 시간이 걸리지 않았다. 서로의 이야기를 모두 터놓고 나자 유대감이 생겼고, 단순한 신발이 아닌 그 이상의 훨씬 거대한 것을 위해 일하는 것처럼 느껴졌다.

르브론 제임스는 이 신발을 할렘 패션 로우의 2018년 뉴욕 패션위크 행사에서 처음 공개했다. 그리고 며칠 뒤 공식적으로 판매를 시작했는데, 5분 만에 제품이 동이 났다. 흑인 여성들은 자신들과 진심으로 소통하는 나이키 같

은 주류 브랜드에 열광했다. 고난과 역경, 자원 부족, 불행을 딛고 일어난 3명의 아프리카계 미국인 여성이 없었다면 이 프로젝트는 절대 성공하지 못했을 것이다.

이 프로젝트의 성공이 흥미로운 점은 지난 2년 동안 유색인종 디자이너를 지원할 수 있는 방법을 문의하는 소비자가 많아졌다는 사실이다. 2019년 기준, 리테일 업계에서 일하는 유색인종 디자이너는 5%도 안 되고, 명품 브랜드에서는 그보다도 훨씬 적다. 그렇지만 소비자는 그 어느 때보다 자신이 구매하는 제품과 그 제품을 만드는 사람을 매우 의식적으로 인지하고 있다. 그리고 그 반응은 어마어마하다.

포용적인 시각을 패션 업계에 적용한 또 다른 사례는 다양한 문화권의 인플루언서, 유명인사, 패션 저명인사 등의 작품을 소개하는 플랫폼인 패션밤데일리Fashion Bomb Daily를 만들어 엄청난 성공을 거둔 클레어 설머스Claire Sulmers의 이야기다. 2006년 8월에 시작한 패션밤데일리는 패션의 첨단을 걷는 구독자에게 매일매일 유행하는 의상을 소개한다.

다양한 문화의 패션을 다루는 인쇄 매체와 온라인 매체가 거의 없다는 사실을 확인한 클레어는 자신의 관심사였던 패션 스타일과 글쓰기를 활용해 멋진 것이라면 무엇이든 좋아하는 전

세계 패션 피플을 위한 최고의 온라인 플랫폼을 만들었다. 클레어는 블로그를 통해 패션, 명품, 스타일이 얼마나 다양해질 수 있는지 신나게 이야기한다.

나만의 패션 잡지 창간하기

▶ 클레어 설머스, 패션밤데일리 창업주

2006년에 패션밤데일리를 만들었을 때 하이 패션 잡지 편집장이나 표지 모델이 흑인 여성인 경우는 매우 드물었다. 나는 언제나 패션 유행을 좇았지만, 나 같은 여성의 요구가 충족되거나 존재가 강조되거나 또는 찬양의 대상이 되는 것을 한 번도 본 적이 없다. 그래서 내가 보고 싶은 패션계의 변화를 대표하는 블로그를 시작하기로 했다.

패션밤데일리는 아이비리그 대학을 졸업하고 업계에 꼭 맞는 인턴십도 마쳤지만, 패션 잡지사에 채용되지 못한 나의 사정에서 탄생했다. 처음에는 나의 글쓰기 실력을 보여주고자 취미로 시작했다. 일종의 이력서 스펙 쌓기, 편집장들이 나의 능력을 파악할 수 있는 가산점 프로젝트로 말이다. 그렇게 시작한 내 블로그는 디지털 혁명 덕분에 비즈니스로 성장했다.

나는 패션 업계가 구시대적인 미의 기준을 따르고 있다

고 생각한다. 나 같은 사람의 구매력은 늘어났지만, 전 세계 패션 업계는 피부색이 다소 어둡거나 다양한 사이즈 혹은 배경을 가진 여성을 피상적으로도 쳐다보려고 하지 않을 때가 종종 있다. 또한 패션 대기업의 몇 가지 실수는 문화가 스타일을 통해 어떻게 반영되는지(그리고 그런 관계를 존중하는 방법)에 무지하다는 것을 보여준다. 우리라는 인간이 존재하고, 소비자로서 우리의 돈과 목소리도 중요하기 때문에 포용성은 매우 중요하다.

내 인스타그램 팔로어 수는 130만 명이고, 조회 수는 수백만에 달한다. 《에보니Ebony》,《에센스Essence》,《틴보그Teen Vogue》로부터 인정받고, 여러 가지 상을 받으며 유명해졌다. 이것이야말로 패션 업계에서 포용성이 중요한 이유를 비즈니스 측면에서 증명한 것이다.

클레어는 인종, 민족, 신체 사이즈 등 수많은 다양성의 차원을 예찬하는 플랫폼으로 대화의 장을 만들었다. 수백만 명의 사람이 클레어를 통해 자신의 모습이 패션 업계에 반영되고, 클레어의 영향력이 전 세계로 확장되는 것을 기대하고 있다.

더욱더 많은 업계의 사례를 소개하고 싶지만 책에 모두 담을 수 없어 이쯤에서 마무리하려 한다. 모든 사례가 주는 교훈은 언제나 같다. 소비자를 위해 옳은 일을 하는 것이 기업을 위한 최

선의 길이라는 것이다. 제품 포용성을 기업이 하는 일에 접목하는 데 드는 비용은 혁신, 매출, 성장, 긍정적인 입소문 등의 이득으로 충분히 만회하고도 남는다.

내가 진심으로 존경하는 전 구글 디렉터 카라 쇼트슬리브^{Cara Shortsleeve}와 제품 포용성의 미래를 주제로 대화를 나누었다. 그는 현재 리더십 컨소시엄^{The Leadership Consortium, TLC}의 CEO를 맡고 있다. 저명한 교수인 프랜시스 프레이^{Frances Frei}가 생각해낸 TLC는 중요한 인재를 받아들이고 다양성과 포용성을 성과 향상 수단으로 생각하는 기업의 리더십을 촉진하는 역할을 한다. 카라는 TLC 그리고 제품 포용성의 미래와 관련된 자신의 통찰력을 이야기했다(다음 박스 내용 참조).

제품 포용성이 있는 미래, 없는 미래

▶ 카라 쇼트슬리브, 리더십 컨소시엄 CEO

'제품 포용성이 없는 비즈니스의 미래는 어떨 것 같은가'라는 질문을 받으면 나는 최선이 아닌, 가지고 있는 잠재력 일부만이 발휘된 차선의 세상이 떠오른다. 성과를 위한 도구로 다양성과 포용성을 수용하지 않는 기업을 생각하면 극도로 부정적인 결과가 펼쳐지는 무서운 미래가 보인다.

그러나 나는 비즈니스의 밝은 미래가 아직은 현실화되지 않은 것일 뿐이라고 생각한다.

다양한 관점을 적극적으로 찾아내고 포함하려고 하지 않으면 중요한 제품이나 서비스를 시장에 출시할 수 없다. 설령 시장에 출시하더라도 효과적이지 못할 가능성이 크다. 그러면 기업 또한 기대만큼 성공하지 못할 것이고, 제품이나 서비스를 개발한 개인은 자신과 주변의 잠재력을 완전히 실현하지 못했기 때문에 즐거움을 느끼지 못할 것이다.

그래서 낙관론자인 나는 포용적인 제품 디자인이 중요하게 여겨지는 비즈니스의 미래를 그려보는 편이다. 포용적인 DNA를 가진 기업은 더욱 성공적인 제품과 서비스를 출시하고, 결국 더 나은 경영 성과를 내는 유능한 팀을 동력으로 움직일 것이다. 그러니 이쪽 버전의 미래를 현실로 만들기 위해 다 함께 노력하자.

개인적으로 TLC 리더 프로그램에서 가장 좋아하는 부분은 모든 참가자를 환영하면서도 과거에 소외되었지만 기업의 미래에 중요한 인구 집단을 더 많이 대우한다는 명확한 초점이 있다는 것이다.

TLC가 당당하게 밝히는 목표는 참으로 중요하다. 그들의 목표는 소외된 리더들이 눈에 띄는 리더 역할을 하도록 촉진해 고객사가 경영 성과 개선을 경험하게 하고, 고객사 내외 임직원이 가슴 설레는 성공 모델을 느끼도록 하며,

> 궁극적으로는 제품 포용성이 더욱 획기적으로 적용된 미
> 래를 향해 다른 기업도 동참하게 만드는 것이다.

카라는 이 책에서 언급한 3P(프로세스, 사람, 제품) 프레임워크를 구체적으로 말하지는 않았지만, 이야기 내용에 전부 언급했다. 포용적인 프로세스에 더욱 다양한 사람을 포함해 더욱 포용적인 제품을 개발하고 출시하는 것이라고 말이다. 3P의 모든 요소가 긴밀하게 연결되어 더 많은 고객을 더 나은 방법으로 섬기고, 혁신과 성장을 주도하는 시너지를 창출한다.

제품 포용성 선구자로서 창의성을 발휘해 사람들에게 영향을 미치는 방법, 제품 포용성을 업무에 적용하는 방법을 구체적으로 모색해야 한다. 사람들이 포용성에 가슴 설레게 만들고, 꿈을 크게 꾸고 행동을 취하면 더 나은 혁신이 생길 것이라는 점을 이해하도록 만들자. 그럼 분명 변화가 시작될 것이다.

모든 사람을 위한 일은
기업을 성공으로 이끈다

내가 강조한 사람들은 모두 배경과 지위가 다양하다. 물론 이 책에서 소개한 많은 훌륭한 리더와 혁신가들은 소외된 배경을 가지고 있다. 그러나 소외된 집단에 속하지 않는 사람도 있다.

제품 포용성이 재미있는 점은 기존의 다양성, 공평성, 포용성 담론에서 자신과 부합하는 부분을 보지 못했던 많은 사람이 제품 포용성을 통해 에너지를 얻는다는 것이다. 이는 제품 포용성 작업이 구체적이고 실행 가능하며, 업무 수행 방식을 바꾸기 위해 간단하게 몇 가지 단계를 실행할 수 있기 때문이다. 또한 포용적인 제품 개발의 이유, 즉 기업과 사용자의 관점에서 최종 목표와 이유를 이해할 수 있기 때문이다.

그렇다면 구글 제품 포용성팀이 지난 2년간의 실험, 반복 및 개선, 시행착오 그리고 돌파구를 통해 배운 것은 무엇일까?

- 다양한 관점은 소외된 사용자만이 아니라 모든 사용자를 위한 더 나은 결과와 혁신 증대로 이어진다.
- 영역마다 단 하나의 포용성 약속을 실천하더라도, 아이데이션, 사용자 연구, 사용자 테스트, 마케팅은 제품 개발 과정에 포용적인 시각을 적용해야 할 핵심 영역이다.
- 제품 포용성은 독립적인 아이디어나 프로세스로서 마지

막에 덧붙이면 되는 것이 아니라 현재의 개발 과정 전체에 새겨 넣어야 한다.

- 포용적인 시각을 적용하는 것이 꼭 개발을 천천히 한다는 것을 의미하지는 않는다. 핵심은 더욱 의식적으로 제품을 개발하는 것이다.
- 수십억 명의 사용자는 제품을 통해 자신의 존재를 인정받고 싶어 하며, 제품에 자신이 포함되었다고 느낄 때 구매 행동에 나설 수 있는 구매력을 가지고 있다.
- 팀이 생각하는 '기본' 사용자에게서 멀어질수록 표적 사용자가 아닌 사람들은 소외 또는 편견을 경험할 가능성이 크다. 이를 예방하려면 사용자의 이야기, 요구, 핵심적인 문제를 제품 개발 주요 단계에서 의식적으로 고려해야 한다.

분명 가장 중요한 것은 기업이 선한 일을 하면서도 성공할 수 있다는 사실이다. 더 많은 사용자가 활용할 수 있는 제품과 서비스를 개발하면 분명 기업은 성장한다. 현재 개발 과정을 비판적인 시각에서 평가하고, 무의식적으로 자기 주변과는 다른 관점을 찾아내는 것은 누가 표적 고객이 될 수 있고, 되어야 하는지 사고를 확장하는 데 큰 도움이 된다.

이것만 기억하자.

- 아이데이션 단계: 다양한 참가자를 모아 표적 사용자와

제품 용도를 고민하고 의식적으로 확대한다. 엄마들을 위한 제품을 만든다고 하면 '이것이 부모, 돌봄 도우미, 그 외 사람도 포함하는가?', '디자인을 생각할 때 기능성과 디자인 우선순위를 정하기 위해 다양한 젠더의 사람을 모았는가?'와 같은 질문을 던져보자.

- 사용자 연구 단계: 다양한 배경의 연구원이 연구를 수행하게 하고, 연구 설계 과정에서 팀의 업무 수행 원칙을 작성하는 것으로 포용성을 중요한 측면으로 만든다. 제품 매니저가 제품의 다음 단계를 만드는 데 도움을 줄 데이터를 제공할 연구 참가자를 위한 목표를 세운다. 다양한 배경의 연구진을 구성하기 어렵다면 네트워크를 확장해 (공공장소, 온라인 조사, SNS 등) 생각하지 못했던 빈틈이나 영역을 채워줄 사용자의 관점을 수집한다.

- 사용자 테스트 단계: 다양한 집단의 사용자를 모아 제품을 테스트하고 피드백을 받을 방법을 마련한다. 다양한 관점을 도입하면 큰 깨달음을 얻지 못한다 하더라도 새로운 아이디어를 생각할 수 있는 기회가 펼쳐진다. '다양한 관점은 더 나은 결과로, 더 나은 결과는 더 큰 기회로 이어진다'라는 말을 팀의 모토로 삼자.

- 마케팅 단계: 사용자의 삶과 제품이 사용자의 경험을 어떻게 개선할 수 있는지 진짜 이야기를 전달한다. 다양성의 여러 차원을 포괄하는 스토리텔링을 하자. 사람들

은 자신이 연관성을 느끼고, 닮았다고 느끼는 이에게 공감하기 마련이다. 더 많은 다민족 소비자가 더욱 높아진 구매력을 가지고 온라인 공간에 진입하는 것을 생각하면, 그런 사용자와 관계를 맺고, 그들과 함께 그들의 이야기를 전달해야 한다. 또한 이미 제품을 좋아하는 현실의 다양한 사용자를 활용하면 비용 대비 높은 마케팅 효과를 볼 수 있다. 이런 마케팅 방식은 진정성이 뚜렷하게 느껴지기 때문에 사람들의 마음을 사로잡을 수 있다.

마지막으로, 사람들의 말을 경청하고 겸손한 태도를 보여야 한다. 이 책을 읽는 모두가 공감하고, 문제를 해결하며, 그를 통한 기회를 포착하기 위한 여정에 나섰다. 역지사지의 심정으로 사용자를 헤아리자. 질문하고, 계속해서 도전하자. 사용자 중심 제품을 개발하자. 더 나은 비즈니스를 구축할 기회가 기다리고 있다!

감사의 말

이 책의 기획부터 초고를 다듬어 완전한 최종 제품으로 변신시키기까지 많은 사람의 도움을 받았습니다. 그들에게 감사의 마음을 전합니다.

이 책의 집필을 제안하고, 나 같은 내성적인 사람이 제품 포용성을 주제로 내 방식대로 이야기하는 것을 믿어주고 열정을 보여준 크리스틴 톰슨Christen Thompson, 나의 수호자이자 치어리더가 되어주어서 고맙습니다. 이 프로젝트의 시작에 도움을 준 리처드 네레모어Richard Narramore, 늘 친절하게 모두가 협력할 수 있도록 해준 빅토리아 안요Victoria Anllo, 마이크 캠벨Mike Campbell, 비키 아당Vicki Adang, 마이크 이스랄레위츠Mike Isralewitz, 코우시카 라메시Koushika Ramesh 그리고 와일리Wiley 팀원 모두 감사합니다.

이번 작업과 나를 믿어준 크리스 젠틸, 20% 프로젝트를 비롯해 수년간 나의 상담자 역할을 해준 것에 감사드려요. 소외된 집단을 향한 끊임없는 열정을 보여주고, 비즈니스와 디지털 양극화와 관련한 10년간의 장기 비전을 제시해주어서 그리고 팀 구성원 모두를 세심하게 챙겨주어서 진심으로 감사드립니다.

나의 편집 요정, 구글 UX 스튜디오의 나오미 크라우스^{Naomi Kraus}! 이 책의 마무리 작업을 도와주겠다고 자원하고, 글쓰기가 힘들어졌을 때 이 작업은 매우 중요한 일이라며 지지와 성원을 보내주어서 너무나 고마워요. 이번에 크게 신세를 졌어요. 정말 감사합니다.

샤넬 하디^{Chanelle Hardy}, 이 작업에 동참해 어조와 내용에서 진정성이 잘 나타날 수 있도록 깊이 고민해주어서 고마워요. 내가 얼마나 고마워하고 있는지 모를 거예요!

조 크레이넉^{Joe Kraynak}, 당신의 뛰어난 편집 실력이 없었다면 지금 같은 수준의 책이 나오지 못했을 거예요. 당신과 함께 일한 것은 큰 행운이었습니다.

언제나 나를 격려해주고, 내가 최고의 모습으로 있을 수 있게 해준 우리 가족 그리고 이런 느낌을 갈망하는 전 세계 모든 사

감사의 말

람도 빼놓을 수 없죠. 모두 고마워요.

안젤로 카리노Angelo Carino, 도널드 리 블록 주니어Donald Lee Bullock Jr., 나의 멋진 친구가 되어주어서 고마워요. 내 변호사 역할을 해준 스테파니 리처드Stephanie Richards와 크리스티나 로드리게스Cristina Rodrigues, 정말 감사합니다. 크리스티나처럼 적극적으로 편집을 해주겠다는 통 큰 친구가 있어 얼마나 다행인지 몰라요! 샤본Shavonne, 끊임없이 지지해주고 이 책에 수많을 노력을 쏟아주어서 정말 감사합니다. 짐Jim, 이안Ian, 힐러리Hilary, (그렇게 멀리 떨어진 곳에서도!) 샌프란시스코를 모험의 장으로 만들고 이 과정에서 언제나 나를 뒷받침해주어서 고마워요! 베일리 캐롤bailey carrol, 훌륭한 친구이자 동지로 함께해줘서 고맙습니다. 카밀Kamil, 멋진 사촌이자 친구로 내 옆에 있어 주어서 고마워요.

이 책의 서문을 흔쾌히 써주고, 이번 여정을 인도해준 존 마에다, 정말 감사합니다. 존은 앞으로도 계속해서 나에게 영감을 주는 존재일 거예요.

지면을 빌어 구글 식구들에게도 특별히 감사 인사를 전합니다.

연구팀 임원 스폰서 에린 티그Erin Teague, 앤디 베른디트Andy

Berndt, 셔리스 토레스, 데이비드 그래프David Graff, 쉬므리트 벤-야이르Shimrit Ben-Yair, 캣 홈즈, 솜야 수브라마니안, 정말 고마워요.

제품 포용성팀(일당백의 20퍼센터들), 제품 포용성을 지지하는 구글러, 리더, 멘토들에게 고마움을 전합니다. 그리고 그중에서도 특히 시드니 콜먼Sydney Coleman, 기예르모 카렌, 코니 추Connie Chu, 당신들은 정말 경이적이에요. 이 일을 너무나 많이 도와줘서 진심으로 고마워요.

티 셰퍼드Ty Sheppard, 리네트 박스데일, 처음부터 책 쓰는 일을 같이 고민해주고, 언제나 현명한 조언을 해주어서 감사합니다. 아만다 쿤Amanda Kuehn, 적극적인 팀워크와 피드백 고마워요. 칼리 맥클라우드Carly MacLeod, 지원과 조원 감사합니다! 산제이 바트라Sanjay Batra와 팀 여러분, 너무나 멋진 파트너가 되어주어서 고마워요.

모두를 위한 개발이라는 비전에 가르침을 준 수산나 자이알시토Susana Zialcito, 고맙습니다. 데이터와 인내심을 제공한 나탈리Natalie, 빛나는 아이디어와 통찰을 제공한 코니 추, 배우고 가르치려는 열정을 보여준 토마스 본하임 그리고 PI-UX팀의 도움이 없었다면 이 일을 해내지 못했을 것입니다. 멘토십과 지원을 해준 로렌 토마스 유잉, 정말 고마워요. 세스Seth, 마이클Michael,

앤디, 언제나 그 자리에 있어주어서 감사합니다. 스피치리스 Speechless팀, 나의 진정한 목소리를 찾을 수 있게 도와주어서 고맙습니다.

그리고 그 외 사랑하는 가족과 동료들을 비롯한 여러 사람의 지지에 깊은 감사를 표합니다.

구글은 어떻게 디자인하는가
인클루시브 디자인 이야기

초판 발행 | 2021년 12월 30일
펴낸곳 | 유엑스리뷰
발행인 | 현호영
지은이 | 애니 장바티스트
옮긴이 | 심태은
편　집 | 김동화
디자인 | 장은영
주　소 | 서울시 마포구 월드컵로 1길 14, 딜라이트스퀘어 114호
팩　스 | 070.8224.4322
이메일 | uxreviewkorea@gmail.com

ISBN 979-11-92143-05-7

BUILDING FOR EVERYONE
Expand Your Market With Design Practices from Google

유엑스리뷰는 가치 있는 지식과 경험을 많은 사람과
공유하고자 하는 전문가 여러분의 소중한 원고를 기다립니다.
투고는 유엑스리뷰의 이메일을 이용해주세요.
✉ uxreviewkorea@gmail.com